艺术概论
（第2版）

李建淼 王 瑞 主 编
鞠海凤 温丽华 副主编

清华大学出版社
北京

内 容 简 介

本书根据艺术学、美术学发生发展脉络，结合历史和哲学探讨艺术的本质与规律，具体介绍艺术的本质、艺术的起源与发展、艺术创作、艺术作品、艺术接受、艺术的功能、艺术的分类等基本知识，并注重通过经典案例分析讲解培养学生的艺术素养。本书具有知识系统、理论适中、内容丰富、结构合理、案例经典、通俗易懂、实用性强等特点。本书配套教学课件及微课视频，扫描书中二维码即可使用。

本书既可用于高等院校艺术设计相关专业的教学，也可用于文化创意企业和广告公司、设计公司从业者的职业教育与岗位培训，同时对于广大艺术工作者、美术爱好者来说也是一本必备的基础理论学习指导手册。

本书封面贴有清华大学出版社防伪标签，无标签者不得销售。
版权所有，侵权必究。举报：010-62782989，beiqinquan@tup.tsinghua.edu.cn。

图书在版编目（CIP）数据

艺术概论 / 李建淼，王瑞主编 . — 2 版 . — 北京：清华大学出版社，2024.5
ISBN 978-7-302-65925-9

Ⅰ. ①艺⋯　Ⅱ. ①李⋯ ②王⋯　Ⅲ. ①艺术理论　Ⅳ. ① J0

中国国家版本馆 CIP 数据核字（2024）第 064513 号

责任编辑：张　弛
封面设计：何凤霞
责任校对：刘　静
责任印制：沈　露

出版发行：清华大学出版社
　　　　网　　址：https://www.tup.com.cn，https://www.wqxuetang.com
　　　　地　　址：北京清华大学学研大厦 A 座　　邮　　编：100084
　　　　社 总 机：010-83470000　　邮　　购：010-62786544
　　　　投稿与读者服务：010-62776969，c-service@tup.tsinghua.edu.cn
　　　　质量反馈：010-62772015，zhiliang@tup.tsinghua.edu.cn
　　　　课件下载：https://www.tup.com.cn，010-83470410
印 装 者：三河市龙大印装有限公司
经　　销：全国新华书店
开　　本：185mm×260mm　　印　　张：13.25　　字　　数：312 千字
版　　次：2014 年 5 月第 1 版　 2024 年 7 月第 2 版　　印　　次：2024 年 7 月第 1 次印刷
定　　价：69.00 元

产品编号：089691-01

编审委员会

主　任： 牟惟仲

副主任：（排名不分先后）

　　　　林　征　　张昌连　　张建国　　李振宇　　张震甫
　　　　张云龙　　张红松　　鲁彦娟　　田小梅　　齐兴龙

委　员：（排名不分先后）

　　　　吴晓慧　　孟祥玲　　梁玉清　　李建淼　　王　爽
　　　　温丽华　　翟绿绮　　张玉新　　曲　欣　　周　晖
　　　　于佳佳　　马继兴　　白　波　　赵盼超　　田　园
　　　　赵维平　　张春玲　　贺　娜　　鞠海凤　　徐　芳
　　　　齐兴龙　　张　燕　　孙　薇　　逄京海　　王　瑞
　　　　梅　申　　陈荣华　　王梦莎　　朱　磊　　赵　红

总主编： 李大军

副主编： 温丽华　　李建淼　　王　爽　　曲　欣　　孟祥玲

专家组： 张红松　　田卫平　　张云龙　　鲁彦娟　　赵维平

序言

　　随着我国改革开放进程的加快和市场经济的快速发展，广告、艺术设计产业也在迅速发展。广告、艺术设计作为文化创意产业的核心和关键支撑，在国际商务交往、丰富社会生活、塑造品牌、展示形象、引导消费、传播文明、拉动内需、解决就业、推动民族品牌创建、促进经济发展、构建和谐社会、弘扬古老中华文化等方面发挥着越来越大的作用，已经成为我国服务经济发展的重要的"绿色朝阳"产业，在我国经济发展中占有极其重要的位置。

　　1979年我国广告业从零开始，经历了起步、快速发展、高速增长等阶段，我国广告、艺术设计业已跻身世界前列。商品促销离不开广告、企业形象也需要广告宣传，市场经济发展与广告业密不可分；广告不仅是国民经济发展的"晴雨表"、社会精神文明建设的"风向标"，也是构建社会主义和谐社会的"助推器"。由于历史原因，我国广告艺术设计业起步晚、但是发展飞快，目前广告行业中受过正规专业教育的从业人员严重不足，因此使我国广告艺术设计作品难以在世界上拔得头筹。广告设计专业人才缺乏，已经成为制约我国广告设计事业发展的主要瓶颈。

　　近年来，随着"一带一路、互联互通"经济建设的快速推进，随着世界经济的高度融合和我国经济国际化的发展趋势，我国广告设计业面临着全球广告市场的激烈竞争。随着世界经济发达国家广告设计观念、产品营销、运营方式、管理手段及新媒体和网络广告的出现等巨大变化，我国广告艺术设计从业者急需更新观念、提高专业技术应用能力与服务水平、提升业务质量与道德素质，广告艺术设计行业和企业也在呼唤"有知识、懂管理、会操作、能执行"的专业实用型人才。加强广告设计业经营管理模式的创新、加速广告艺术设计专业技能型人才培养已成为当前亟待解决的问题。

　　为此，党和国家高度重视文化创意产业的发展，这些年政府加大投入、鼓励新兴业态、发展创意文化、打造精品文化品牌、消除壁垒、完善市场准入制度、积极扶持优秀文化产业。党的二十大报告中再次提出，铸就社会主义文化新辉煌，不仅有利于高质量满足人民日益增长的精神文化需求，巩固全党全国各族人民团结奋斗的共同思想基础，增强实现中华民族伟大复兴的精神力量，而且有利于讲好中国故事、传播好中国声音，展现可信、可爱、可敬的中国形象，推动中国文化更好地走向世界，不断提升国家文化软实力和中华文化影响力。这也是广告艺术，文创产业大发展的更佳时期，也对做好广告艺术设计工作提出新的更高要求。

当前针对我国高等教育"广告和艺术设计"专业知识老化、教材陈旧、重理论轻实践、缺乏实际操作技能训练等问题，为适应社会就业急需、满足日益增长的文化创意市场需求，我们组织多年从事广告艺术设计教学与创作实践活动的国内知名专家教授及广告设计企业精英共同精心编撰了本套教材，旨在迅速提高大学生和广告设计从业者的专业技能素质，更好地服务于我国已经形成规模化发展的文化创意事业。

本套系列教材作为高等教育"广告和艺术设计"专业的特色教材，坚持以科学发展观为统领，力求严谨、注重与时俱进；在吸收国内外广告和艺术设计界权威专家学者最新科研成果的基础上，融入了广告设计运营与管理的最新实践教学理念；依照广告设计的基本过程和规律，根据广告业发展的新形势和新特点，全面贯彻国家新近颁布实施的广告法律法规和行业管理规定；按照广告和艺术设计企业对用人的需求模式，结合解决学生就业、加强职业教育的实际要求；注重校企结合、贴近行业企业业务实际，强化理论与实践的紧密结合；注重管理方法、运作能力、实践技能与岗位应用的培养训练，并注重教学内容和教材结构的创新。

本套系列教材包括：《广告学概论》《广告设计》《广告策划》《广告法律法规》《艺术概论》《字体设计》《版式设计》《包装设计》《企业形象设计》《招贴设计》《会展设计》《书籍装帧设计》等书。本系列教材的出版对帮助学生尽快熟悉广告设计操作规程与业务管理、毕业后能够顺利走上社会就业具有特殊意义。

<div style="text-align: right;">

教材编写委员会
2023 年 **9** 月

</div>

第 2 版 前言

广告艺术设计制作业作为国家文化创意产业的核心支柱产业,在国际商务交往、促进影视传媒会展发展、丰富社会生活、拉动内需、解决就业、推动经济发展、构建和谐社会、弘扬中华传统文化等方面发挥着越来越大的作用,已经成为我国文化创意经济发展的重要产业,在我国产业转型、经济发展中占有极其重要的位置。广告艺术设计制作业以其强劲的上升势头已成为全球经济发展中具有活力的绿色朝阳产业。

艺术概论既是高等艺术院校非常重要的专业基础课程,也是一个艺术设计人员创新和创作的重要理论支撑。当前面对国际广告艺术设计制作和动漫产业的迅猛发展与激烈的市场竞争,对从业人员专业技术素质的要求也越来越高,社会经济发展和国家产业变革急需大量具有理论知识与实际操作技能复合型的艺术设计制作专门人才。

为了保障我国文化创意产业经济活动和国际广告艺术设计制作业的顺利运转,应加强现代广告艺术设计从业者专业基础理论和综合素质培养,加速推进设计制作产业化进程、提高我国广告艺术设计制作水平,更好地为我国文化创意产业服务,这既是广告艺术设计企业可持续快速发展的战略选择,也是本书出版的真正目的和意义。

本书自出版以来,因写作质量高、突出应用能力培养,深受全国各高等院校广大师生的欢迎,目前已经多次重印。此次再版,结合党的二十大报告推进文化自信自强指明的方向,编者审慎地对本书第1版进行了结构调整、压缩篇幅、更新案例、补充新知识、增加技能训练等相应修改,以使其更好地为国家文化创意产业繁荣和教学实践服务。

本书作为高等院校广告艺术设计专业的特色教材,坚持科学发展观,严格按照国家教育部关于"加强职业教育、突出实践能力培养"的教学改革精神,针对艺术概论教学的特殊要求和就业应用能力培养目标,既注重系统理论知识讲解、又突出综合素质素养的培养,力求做到"课上讲练结合、重在方法的掌握,课下会用、能够具体指导应用于广告艺术设计实际工作之中"。这对于学生毕业后走上社会顺利就业具有特殊意义。

本书共八章,内容是以学习者应用能力培养为主线,根据艺术学、美术学发生发展脉络,结合历史和哲学探讨艺术的本质与规律,具体包括艺术的本质、艺术的起源与发展、艺术创作、艺术作品、艺术接受、艺术的功能、艺术的分类等基本知识,并注重通过经典案例分析讲解培养学生的艺术素养。

由于本书融入了艺术概论最新的实践教学理念,力求严谨、注重与时俱进,具有知识系统、理论适中、内容丰富、结构合理、案例经典、通俗易懂、实用性强等特点,因此本

书既可作为高等院校本科及高职高专院校艺术设计专业的首选教材，也可以用于文化创意企业和广告艺术设计公司从业者的职业教育与岗位培训，此外，该书对于广大艺术工作者、美术爱好者来说也是一本必备的基础理论学习指导手册。

本书由李大军统筹策划并具体组织，李建淼和王瑞主编、李建淼统改稿，鞠海凤、温丽华为副主编；由吴晓慧教授审订。作者编写分工：牟惟仲（序言），王瑞（绪论、第七章），李建淼（第一章、第二章、第三章），温丽华（第五章），鞠海凤（第四章、第六章）；李晓新（文字和版式修改、制作教学课件）。

在本书再版过程中，我们参阅了大量国内外相关艺术概论的最新书刊、网站资料，以及国家历年颁布实施的法规和管理规定；精选收录了具有典型意义的中外优秀作品，并得到有关专家教授的具体指导，在此一并致谢。为配合教学，本书配有电子课件和微课，读者可以从清华大学出版社官方网站或扫描本页二维码免费下载使用。因编者水平有限，书中难免存在疏漏和不足，恳请专家、同行和读者批评指正。

编　者

2024 年 4 月

艺术概论（第 2 版）
教学课件

目 录

001 绪 论
- 002　第一节　艺术概论的研究对象与内容
- 006　第二节　艺术概论的研究方法
- 011　第三节　学习艺术概论的意义

014 第一章　艺术的本质
- 016　第一节　艺术观念的演变
- 021　第二节　历史上主要的艺术本质理论
- 039　第三节　马克思主义的艺术本质理论

055 第二章　艺术的起源与发展
- 057　第一节　历史上关于艺术起源的几种学说
- 062　第二节　艺术的发展模式及动力
- 072　第三节　世界艺术与各民族艺术的发展

077 第三章　艺术创作
- 077　第一节　艺术创作的主体
- 084　第二节　艺术创作过程
- 089　第三节　艺术创作的心理与思维活动
- 096　第四节　艺术创作方法与艺术流派、艺术思潮

第四章 艺术作品 105

- 106　第一节　艺术作品概述
- 115　第二节　艺术作品的属性
- 124　第三节　什么是艺术美

第五章 艺术接受 126

- 127　第一节　艺术传播
- 131　第二节　艺术鉴赏
- 141　第三节　艺术批评

第六章 艺术的功能 146

- 147　第一节　艺术的社会功能
- 155　第二节　艺术的心理功能
- 161　第三节　艺术教育与人的全面发展

第七章 艺术的分类 170

- 172　第一节　传统艺术类型
- 193　第二节　现当代艺术类型

参考资料 202

绪 论

学习要点及目标

1. 了解艺术概论的主要研究对象、研究目的及学习方法。
2. 了解中外艺术理论的发展历程以及目前我国艺术理论工作的现状。
3. 明确艺术概论与各个艺术专业理论的异同，体会其对艺术专业的促进作用。

本章导读

艺术概论是一门研究艺术活动基本规律的课程，是以阐述艺术的基本性质、艺术活动系统以及艺术种类特点为宗旨的科学体系。艺术概论是对艺术活动进行分析、研究，以揭示艺术的本质和规律、指导人们按照艺术的特殊规律进行艺术创作、充分发挥艺术的各种功能的学科，是高校艺术类专业必修的基础理论课程之一。

在学习这门课程之前，有必要对本课程的基本框架和主要内容进行简单的介绍，让同学们明白这门课程的性质、研究对象、研究目的以及最有效的学习方法等，让同学们在宏观上把握这门课程各章节之间的相互关系，以便更好地学习和把握本门课程，这也正是绪论的主要目的所在。

引导案例

时至今日，人类对世界的认知只是沧海一粟，知之甚少。很多问题对人类来说都是"先有鸡还是先有蛋"的问题。值得庆幸的是，艺术活动与艺术学好像无此"烦恼"。很明显，人类的艺术活动在很久之前就已经有了记载，而艺术学的建立和发展则是近现代才有

的事情。艺术学的发端，可追溯到18世纪初的约翰·约阿辛·温克尔曼（Johan Joachin Winckelmann）。

1860年，在庞贝古城的发掘中，人们获得了丰富的绘画、雕刻、工艺品及古代建筑资料，对历史、考古、美术研究及文艺思想皆有深刻影响。温克尔曼曾被任命为罗马城内及其附近地区的文物总监。于是，温克尔曼迫不及待地利用这一身份访问了魂牵梦绕的庞贝古城和海格力斯古城，《论海格力斯的出土物》及《未经发表的古物》等著作由此得以问世。

温克尔曼在《古代美术史》中成功地把无数文物整理出一个头绪，但这些古董在当时无人问津。他提出要以发展的观点看待古代艺术品，并以正确无误的感受去探索古代艺术品所要表达的真实含义并加以叙述，他还展示了通过古代文物去理解古代文化的方法，并且促使人们去发现像庞贝古城一样充满艺术珍品的宝库。

温克尔曼根据零散的资料建立了一套研究体系，他在考古学方面的学术思想轰动了欧洲。温克尔曼的主要贡献在于：他是第一个利用古代的遗物而不是专靠古代的文献来从事欧洲古代史研究的。他从历史的角度研究古代艺术，把原来一团乱麻似的文物整理出一点头绪，并且尽其所能以真实的知识代替主观的臆测。

他所创造的一整套研究方法为考古学的发展指明了方向。他采用全新的方法处理文物，并将这一处理方法引进古典雕像研究领域，他放弃了过去以辨认著名历史人物或根据雕像的所有者为雕像分类标准的做法，构建了一种新的编年结构，永久地影响到考古学观察、展示和讨论问题的方式。

18世纪之前，人们就已经开始关注人类辉煌的艺术成就，但往往沉迷于艺术家的生平事迹、奇闻逸事以及与作品没有多少关联的哲学与美学思想上；正是由于温克尔曼独辟蹊径，才开启了以具体视觉艺术作品为归属的艺术史学观念和实践，对以后的启蒙运动以及18世纪至19世纪的德意志艺术与文化思潮产生了广泛而深远的影响，温克尔曼也因此被誉为"近代德意志艺术史学的创立者"。其学说被费德勒进一步发挥和升华到哲学层面，并促进了近代艺术学的诞生。

第一节　艺术概论的研究对象与内容

德国的康拉德·费德勒（Konrad Fiedler，1841—1895年）提出把美学和艺术学区别开来，因此被称为"艺术学之父"。19世纪后期，康拉德·费德勒已注意到绘画、雕塑语言的纯可视性（pure visibility）意义，强调视觉语言的独立地位。

费德勒把感觉的认识和概念的认识进行区分，认为感觉主要是基于视觉经验，而概念是把感觉到的材料进行抽象的、概括的整理。他认为，真正的艺术品创作是独立于概念的活动，是视觉经验的独立自由的发展。

费德勒创造性地指出视觉经验与概念是迥然不同的认知方式，对艺术创作有着独特的意义，是艺术家创作的基础。在他看来，视觉思维与概念思维来自不同体系，有着各自的逻辑。但人们往往误把前者视为后者的低级阶段，因而极大地伤害了美术教育。

如果视觉思维得不到有效的培养与发展，就很容易被抑制、被损害、被扼杀。以科学理性为基础的传统学院主义训练方法使绘画成为了一种图解历史、宗教、神话的手段，满足于在平面上模仿三维逼真效果的定式，妨碍了视觉思维的独立发展，进而妨碍了造型艺术的自由发展。

费德勒认为视觉思维与概念思维是具有同等价值的，并无高低之别，这对当时的美术教育产生了冲击，并影响到人们对艺术的理解和艺术批评。费德勒的思想预示了视觉思维巨大的发展潜力，为19至20世纪之交艺术转向对主观性和人的精神深处的高度重视奠定了基础，见证了当时的象征主义运动，并预示了后来的表现主义、超现实主义和抽象主义。

一、"艺术概论"的学科性质

"艺术概论"这门课程的设置是为了帮助我国高等院校艺术和非艺术专业学生加深对艺术的理解与认识。学好这门课，首先必须明白艺术概论的学科性质。

（一）理论性

艺术概论，从学科性质上说属于艺术理论范畴，它的主要任务是对艺术领域中的一切对象和观念进行反思，在此基础上发现艺术活动的一般规律和原理，并阐明其原因、揭示其中的动力，进而分析其得以存在的根源和依据。虽然艺术概论与艺术史往往会涉及诸如艺术作品、艺术家、艺术风格以及艺术与社会、艺术与经济等相同的材料、概念和范畴，但艺术概论同艺术史和艺术批评之间却有着极大的不同。

艺术史的研究往往关注对象在历史发展变化中的关系，研究艺术在历史中前后相继的关系，强调研究对象的具体性和个别性。因而，艺术史的研究往往具有历史发展的时间性、对象的个别性和具体性等特点；而艺术概论往往更注重于分析艺术对象的普遍性和一般性。当然，这个普遍性和一般性也具有一定的时间和空间。所以说，艺术概论所研究的艺术对象的普遍性和一般性也具有相对性的特征。也就是说，艺术理论中讨论的一般性与普遍性也会因对象的不同而有所差别。

另外，虽然在处理艺术对象的方法上二者都会运用分析、判断、描述、归纳、推理等手段，但叙事是艺术史学科最常用的基本方法，而艺术概论更偏重于逻辑论证和推理。因为艺术理论往往要提出理论上的假设和命题，进而通过逻辑分析，论证其对错。

艺术批评作为一门实践性很强的学科，其基本特征便是价值判断。三者之间既独立又相互联系、相互渗透、相互作用。一方面，艺术理论以艺术史提供的经验材料和艺术批评的成果为基础；另一方面，艺术批评和艺术史又以艺术理论为指导。

（二）基本性

艺术理论要研究的问题广泛而复杂，"艺术概论"只针对其中一些最基本的问题进行

概括和简要的论述，这也正是这门课程叫作"艺术概论"的原因所在。我们要从两方面来理解艺术概论所涉及的问题的基本性。一方面，这些问题都是艺术领域里带有基本性和普遍性的问题，例如何谓艺术、艺术的起源与发展等。另一方面，这些问题的基本性还在于它们是不同时代、不同民族、不同国家共同关注的艺术问题。尽管因为地域、时代、民族的差异对具体问题的认识理解会有所不同，但涉及的对象、研究的问题却是一致的。

张彦远和柏拉图对艺术功能的不同认识

案例说明：

中国唐代张彦远的《历代名画记》便提出绘画要"成教化，助人伦"，这也是中国古代绘画重要的理论。而西方哲学大师柏拉图却在自己的"理想国"中排斥艺术，只提倡有限的艺术形式，因为他认为艺术容易让人享乐。

案例点评：

柏拉图与张彦远处于不同的时代，在不同的民族文化背景下，他们对艺术功能的认识各有不同，但两人所讨论的都是艺术功能这个基本问题。"成教化，助人伦"强调的是绘画的社会文化功能，特别是道德教育的意义，否定了将绘画仅仅看作是怡情悦性之事的观点，对绘画题材领域的扩展和价值功能的开发都发挥了重要的促进作用。

二、"艺术概论"的研究对象与主要内容

（一）研究对象

对本课程学科性质的论述，在一定程度上已经涉及"艺术概论"的特定研究对象问题。在这里，我们将针对这一问题做进一步的阐释。

我们知道，任何一门学科都有自己特定的研究对象。要明白艺术理论的研究对象，对与其关系密切的相关学科的研究对象进行分析梳理也是必要的。

哲学是把整个世界包括宇宙、自然界、社会和人作为自己的研究对象，是关于人生观、世界观、价值观的学说，其目的在于揭示自然界、认识社会及思维的最普遍最一般规律的科学。它涵盖美学、心理学、艺术理论在内的一切学科，而美学则是以一切美的领域作为自己的研究对象，它所涉及的美的存在、美的本质等问题又是哲学基本问题在美学中的体现。当然，艺术也是美学研究的重点。

心理学主要是研究心理现象，如认识、情感、意志等心理过程和性格、能力等心理特性的规律。这当中必然会涉及审美情感、审美意识等问题。由此可见，艺术理论与哲学、美学、心理学既有交叉又各有侧重，彼此相关又各自独立，是不可相互替代的学科。

那么，什么是"艺术概论"特定的研究对象，这门课程的主要内容是什么呢？

概括说来，人类社会的一切艺术现象都是艺术理论的研究对象。艺术理论就是通过对人类社会各种艺术现象的研究，探索各种艺术现象共有的基本规律和共性问题，揭示艺术的基本原理和概念范畴等问题。可以说，艺术理论要阐述的是关于艺术的本质、特征及其发生、发展等普遍性规律的一门学科。

关于艺术史、艺术批评与艺术理论的相互关系在前文中已有论述，还有一个容易混淆的问题是艺术理论与部门艺术理论的关系。虽然艺术理论是以各门类艺术现象，如绘画、书法、戏剧等作为自己的研究对象，但并不是在研究某一具体艺术门类，而是要揭示各门类艺术中最普遍、最一般的规律。也就是说，艺术理论与部门艺术理论是一般与特殊、共性与个性、普遍与个别的关系。

（二）主要内容

在阐明了艺术理论的研究对象以后，它的研究内容也就十分明确了，主要包括艺术的本质、艺术的起源与发展、艺术创作、艺术作品、艺术接受、艺术的功能、艺术的分类等内容。本书根据上述内容分为七章，这七章作为一个完整的体系，虽各成章节却也有着内在的逻辑关系。其中艺术的本质、艺术的起源和发展是全书的总论，从哲学和历史的高度去探讨艺术的本质、发生发展的规律等问题，从而构建起艺术理论的外部框架；而艺术创作、艺术作品、艺术接受、艺术的功能从艺术活动本体出发，考察艺术活动的完整过程，进而揭示艺术创作、艺术接受及艺术功能的普遍规律；艺术门类则考察各门类艺术的审美特征等问题。这三大部分从内外两方面来揭示人类艺术活动的基本规律，三部分之间有着内在的必然的逻辑关联。学习"艺术概论"，一定要从整体上把握各章节之间的逻辑联系，从宏观上构建知识框架体系，避免"一叶障目不见森林"。

例如在探讨艺术的本质问题时，不能拘泥于艺术究竟是"反映现实生活"还是"表现自我"，而是要看到艺术既是一种人类特殊的精神活动方式，又是艺术创作主体的实践活动。因而艺术既是社会生活全面的、审美的反映，又是艺术创作主体的审美意识、审美理想、审美观念的体现，二者统一于社会历史的进程中。

《理想国》是柏拉图最具代表性的著作之一，全书共10卷，以苏格拉底为主角用对话体写成，其篇幅之长仅次于《法律篇》，是柏拉图中期的作品。它不仅概括和总结了柏拉图的哲学思想，而且包罗万象。它探讨了哲学、政治、伦理道德、教育、文艺等各方面的问题，以理念论为基础，建立了一个系统的理想国家方案。

《理想国》是西方政治思想传统的最具代表性的作品，有着十分丰富的主题，包括政治学，伦理学，心理学，教育学，社会学，文艺学等诸多方面，是一个关于人的综合学说，其中包含着各门学科的经典理论。

如今，我们研究西方文化传统，往往会追溯到希腊去寻找其渊源，"言必称希腊"。而西方哲学和各门社会科学，几乎都可以在"理想国"中找到一些影子。

第二节 艺术概论的研究方法

理论总是来源于实践，是实践经验的总结和升华，它滞后于实践，指导新的实践，并不断接受实践的检验，在实践中加以修正和发展。人类在长期的艺术实践中逐渐形成了艺术学，包括艺术理论、艺术史和艺术批评。在人类的历史长河中，各种艺术理论竞相争鸣，各放异彩，而究其根源，往往与不同的哲学思想有着密切的关联。

艺术学是在近代才传入我国的一门学科，艺术概论的研究对象是人类的艺术活动，以及与之相关的概念、范畴、理论和方法等。通过对人类艺术活动的研究分析，进而揭示艺术的本质和规律，指导人们按照艺术的特殊规律进行艺术创作和艺术鉴赏，从而提升民众的艺术修养，使艺术的社会功能得到充分的发挥，促进人的全面发展。

研究艺术理论，有必要先了解一下各种艺术理论的研究方法。

在明确了艺术理论的研究对象与主要内容之后，我们还必须找到与之相适应的研究方法。研究方法一般是指在研究中发现新现象、新事物，或提出新理论、新观点，揭示事物内在规律的工具和手段。

一、历史上研究艺术的主要方法

在前文关于艺术理论与哲学的关系中我们已经了解到艺术理论总是属于一定的哲学思想体系。尤其是关于艺术的本源，艺术与现实的关系等问题也是哲学必须解答的问题。因此，各种艺术理论的研究往往都会运用到哲学的方法论，而这又必然涉及世界观的问题。

历史上研究艺术的哲学方法论可以分为主观唯心主义、客观唯心主义、旧唯物主义三种形式。形式主义虽然只是具体学科方法论，算不得哲学方法论，但由于其在艺术理论研究领域广泛而深远的影响，我们也把它列入其中。

（一）主观唯心主义的方法

主观唯心主义者对艺术的认识根植于其主观唯心主义的哲学思想，往往只从主体的角度考察和解释艺术，把艺术看作是艺术主体个人主观意识的产物，是纯主观意识活动，同客观世界无关，与社会现实相脱离。

克罗齐的"直觉说"

案例说明：

意大利著名的美学家贝内戴托·克罗齐认为美学就是关于直觉的科学，以"直觉即表现"作为理论基石，进而演化出直觉就是创造、就是美、就是艺术；艺术不同于事实、不

同于有用的东西、不同于道德行为和概念知识等一系列结论。

直觉是克罗齐的艺术理论核心，艺术即直觉，直觉即表现。克罗齐从其唯心主义的世界观出发，认为直觉是认识的唯一源泉，甚至认为心里有了直觉的形象就等于"表现"了艺术，而这种直觉形象写或不写、画或不画就无关紧要了，直觉即艺术。因为人人都有直觉，所以人人都是艺术家，而艺术家与一般人相比只是在直觉的量上有所不同而已。

法国反理性哲学家柏格森也提倡直觉，认为只有通过直觉才能体验和把握到生命存在的"绵延"，而那是唯一真正本体性的存在。虽然柏格森的学说具有强烈的唯心主义和神秘主义的色彩，但对解放人类的精神却有着重要的意义，对西方近现代艺术甚至20世纪世界艺术的发展都产生了深远的影响。

英国唯心主义美学家科林伍德在其著作《艺术原理》一书中详细地阐述了他的艺术理论，突出体现了他的唯心主义哲学思想。认为只有表现情感的艺术才是"真正的艺术"，而任何再现的艺术都是名不副实的"伪艺术"，否定了艺术对生活的认识功能。

案例点评：

主观唯心主义的艺术学说有其合理的成分，德国表现主义强调表现内心的情感，而忽视对描写对象形式的刻画，便是从唯心主义发展而来的，对我国文艺界也产生过重大的影响。这种学说在特定历史时期有着积极的意义，但其片面性也是不言而喻的。

艺术创作活动固然离不开作为艺术创作主体的艺术家，也就是"我"，但把哲学上的"自我"作为解释一切艺术的出发点、作为艺术的根源，成为极端的"唯我论"，将客观世界看作是"我"的主观意志所创造的，其思想方法上的错误就显而易见了。这就从根本上颠倒了艺术与现实社会生活的关系，把艺术看成是主观意识、情感、直觉的表现。

（二）客观唯心主义的方法

客观唯心主义认为世界的本原是先于自然界而存在的某种客观精神（如上帝、理念、绝对精神等），而物质世界其实是这种客观精神或原则的外化或表现，前者是本原的、第一性的，后者是派生的、第二性的，进而推导出某种先于自然界而存在的"理念""绝对观念""绝对精神"是艺术的根源。其中以柏拉图、黑格尔和中国南宋理学家朱熹为代表。

柏拉图、黑格尔、朱熹对艺术的认识

案例说明：

古希腊客观唯心主义哲学家柏拉图虽然承认现实是艺术的直接根源，但认为"理式"才是其最终根源，一切现实都是对"理式"的模仿，而艺术是对"理式"的现实的模仿，是"影子的影子"。柏拉图举了著名的"三张床"的例子——世界上存在着三种床。

第一种是"理式"的床，在有人类之前就已经存在的，具有"床的真实性"，是关于床的最高真理；第二种床是木匠按照"理式的床"打造出来的可以睡觉的床，是对理式床的摹仿；第三种床是画家摹仿木匠的床而创造的艺术的床，是摹仿的摹仿。

在柏拉图看来，只有"理式"的床才是最真实、最完善的，因而也是最美的，是床的美本身。柏拉图以客观唯心主义哲学为出发点，认为"理式"是艺术的本原，即"美是理式"。柏拉图认为艺术家的工作只不过是把现实世界的东西照搬了下来，所以这些艺术作品所具备的"美"，只是在照搬理式世界的美罢了，是真正的美的"影子"。

德国古典哲学家黑格尔虽然承认"艺术作品是诉至于人的感官的""多少要从感性世界吸取源泉"，但却认为"美是理念的感性显现"。① 在黑格尔看来，"艺术的任务在于用感性形象来表现理念，以供直接观照，而不是用思想和纯粹心灵性的形式来表现。因为艺术表现的价值和意义在于理念与形象两个方面的协调和统一，所以艺术在符合艺术概念的实际作品中所达到的高度和优点，就要取决于理念与形象互相融合成为统一体的程度"。②

中国程朱理学的代表人物朱熹主张"理在事先"，"万一山河大地都陷了，毕竟理却在这里"，认为理为"本"，气为"具"。朱熹认为文与质、文与道的和谐统一才是完美的，"道心便是天理"，美是给人以美感的形式和道德善的统一。从其只言片语中依然能窥见其客观唯心主义哲学的端倪。他曾自谦"两目昏涩""如作此字，但以意摸索写成，其巨细浓淡，略不能知"。

案例点评：

柏拉图的"理式"具有抽象的神性，黑格尔的"理念"是概念与实在的统一，即所谓的客观存在，朱熹也提出了美是外在形式的美和内在道德的善相统一的观点。三者看起来各有不同，但都认为存在着一种超自然的理念或理式，而这种理念或理式才是世界的本原，也就是艺术的根源三种观点。都认为现实世界是第二性的，而超自然的理式或理念才是第一性的。

从根本上说，他们的艺术研究方法依然是唯心的，所谓的客观理式或理念不过是主观意识的外环而已。不过，客观唯心主义在艺术与现实的关系的问题上承认艺术来源于现实，肯定理性在艺术创作中的作用，强调艺术以感性的形式表现理想等观点都非常具有理论价值，在许多问题上都有独到的见解。

（三）旧唯物主义的方法

与唯心主义不同，唯物主义认为存在决定意识，意识是存在的反映。在对艺术的认识上，唯物主义认为客观存在的现实世界是第一性的，而艺术是对现实世界的反映，是第二性的。与此相反，把主观观念或客观观念当作艺术的根源，颠倒现实世界与主观世界的关系，都是唯心主义。

旧唯物主义对艺术的认识

案例说明：

亚里士多德虽然和柏拉图一样，认为理性方案和目的是一切自然过程的指导原理，但是他提出了知识起源于感觉，这已经包含了一些唯物主义的因素。他进而肯定了现实世界

①② 黑格尔. 美学[M]. 朱光潜, 译. 第一卷. 北京：商务印书馆, 1979.

的真实性，认为艺术是对现实世界的模仿，诗人用语言模仿，画家用颜色模仿……他从艺术与现实的关系角度出发，认识到艺术是对真实的现实世界的模仿，这种朴素的唯物主义方法对后世产生了非常大的影响。

达·芬奇也认为"绘画是自然界一切可见事物的唯一模仿者，因为它是从自然产生的"。[1] 车尔尼雪夫斯基更是明确提出"再现生活是艺术的一般性格的特点，是它的本质"。[2] 我国隋朝姚最在其著作《续画品》中提出"心师造化"；唐朝张璪指出艺术创作要"外师造化，中得心源"；五代荆浩在《笔法记》中主张"度物象而取其真"；王履"吾师心，心师目，目师华山"[3]……这些言简意赅，高度概括的画论已经在某些方面触及到了艺术的本质，影响深远，具有十分重要的理论价值。

案例点评：

与唯心主义相比，这些具有朴素唯物主义思想的模仿说、再现说、师造化说摆正了艺术与现实世界、意识与存在的基本关系，在艺术哲学基本问题上坚持了唯物主义的思想。虽然这些观点还是很朴素的唯物主义，甚至是机械的唯物主义，在理论上还有相互矛盾的地方，但在对艺术哲学的基本问题的认识上毕竟是前进了一大步。

结合案例0-2、案例0-3我们不难看出，以往的各种唯物或唯心的关于艺术的种种理论学说，往往是瑕瑜互见，各有千秋的，唯物主义的艺术理论也会有矛盾之处，而唯心主义的艺术理论也常现真知灼见。因此，我们要用辩证的方法看待以往的各种理论学说，扬长避短，为我所用。

（四）形式主义的方法

形式主义通常指文艺创作中的一种倾向，它强调审美活动的独立性和艺术形式的绝对化，认为不是内容决定形式，而是形式决定内容，从而否定内容的意义，割裂形式与内容、艺术与现实的联系。由于形式主义在西方现当代艺术中具有重大影响，所以我们在第一章艺术的本质中还会进行较系统的论述，在这里只做简单的介绍。

形式主义作为一种具体的学科方法论，在西方由来已久。直至今日还为人们所信奉的"黄金分割"的比例便是古希腊毕达哥拉斯学派在用数与节奏的和谐原则来考察建筑、雕塑等艺术形式时得出的结论，认为1.618∶1的比例在艺术中是最能产生美的效果的，称为"黄金分割"。

这种侧重于对形式的研究，成为西方文艺理论中形式主义的发端。其后的艺术家们不断为寻求最美的线条和比例而苦心经营，并试图以数学公式的形式规范出来。

20世纪初，形式主义美学异军突起，对于西方现代艺术革命影响极大。形式主义强调艺术的形式因素具有独立的审美意义，将文本的形式结构作为艺术的核心。这种观点极大地影响了抽象的非再现性的现代艺术运动，并推动了结构主义和符号美学的产生和发展，引发了现代建筑追求空白的、中性的形式结构的倾向。

[1] 戴勉. 芬奇论绘画[M]. 北京：人民美术出版社，1979：17.
[2] 车尔尼雪夫斯基. 艺术与现实的审美关系[M]. 北京：人民文学出版社，1979：109.
[3] 俞剑华. 中国画论类编[M]. 北京：人民美术出版社，1986.

这种倾向在现代主义早期的"风格派""构成派",到成熟现代主义的"国际风格",及后来的"白色派""新现代主义"中都有突出的表现。可以说,现代建筑在形式结构美学的影响下逐渐走上了一条形式自觉的道路。[①]

形式主义文艺理论发源于20世纪前十年,这种文艺思潮不仅极大地影响了抽象的、非再现性的现代艺术运动,还直接推动了结构主义和符号美学的产生。

形式主义文艺理论对现代结构主义文艺理论以及符号学的发展具有重要意义。从符号学的观点来看,艺术作品的外在形式是人们辨认它们的内在含义的唯一科学根据和可靠信息。形式主义将文学与文学作品一体化,使文学作品成为本世纪最重要的美学、诗学概念,这无疑对接受美学产生了触动,从而使其得到了发展。

安格尔与现代形式主义比较

案例说明:

安格尔是西方新古典主义大师,一生致力于对理想美的追求。虽然他也强调再现自然,但依然认为艺术的根本在于形式:"形式,形式——一切决定于形式。"在他的作品中也不难发现这种倾向,为了符合他心目中理想的美,安格尔往往会进行适当的夸张,如在其代表作《瓦平松的浴女》(图0-1)中女性形象就显得尤为丰满圆润。

而在抽象派大师蒙德里安的作品里(图0-2),形式真正决定了一切,画面只是三原色填充的大小不等的方块。通过作品的色彩、线条、节奏形成丰富多变而极富韵律的视觉效果。

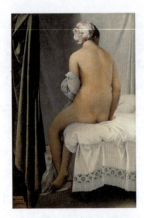

图0-1 安格尔《瓦平松的浴女》

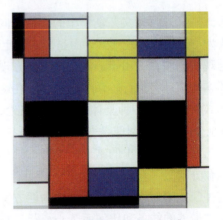

图0-2 蒙德里安《构成A》

案例点评:

近现代以来,西方艺术理论对形式的研究逐渐转移到对形式构成、形式语言以及材料媒介的关注上来,也就是从传统的对艺术本源的研究转向了对艺术本体——形式本身的研究上来了,用形式因素(线条、色彩、笔触、肌理、材料、节奏等)来解释艺术,甚至认为艺术就是"有意味的形式"(克莱夫·贝尔)。

① 安格尔. 安格尔论艺术[M]. 朱伯雄, 译. 辽宁: 辽宁美术出版社, 1980: 177.

也就是说，形式主义发展到现当代，与以往具有唯物主义倾向的古典形式主义相比已经有了很大的变化。现代形式主义把模仿自然、再现现实以及一切文学的、社会的因素完全排斥在艺术本体之外，认为艺术的本体就是单纯的形式和抽象的语言，往往也拒绝目的与意图、技巧与技法，认为这些因素都是"伪艺术"。

我们应当看到，对艺术语言的研究是艺术理论的重要任务之一，现代形式主义对形式语言的重视和强调，对其审美的深入探寻有着重要的意义，推动了艺术的发展与演变。但是，它把形式当作艺术的全部，使形式语言绝对化，很明显是以偏概全，不符合人类艺术发展史的实际。

二、《艺术概论》的研究方法

从以上的分析论述中我们不难看出，艺术理论的研究与哲学有着密不可分的关系，不同的世界观，对世界的认识也不尽相同，相应的艺术理论也就大相径庭。本教材的编写始终坚持辩证唯物主义与历史唯物主义的基本原理和基本原则，理论联系实际，在批判地吸收古今中外一切优秀的艺术理论成果的基础上，力争做到内容科学、体系完整。因此，我们的研究方法是以马克思主义哲学方法论为指导的。

人类历史上以往的各种各样的艺术理论学说和流派都有其合理的成分和深刻的见解，有些观点至今仍灼灼闪光，但往往都不可避免地具有片面性，单一而不完整，无法回答艺术的本质、艺术发展的客观规律等基本问题。

只有马克思主义哲学坚持以辩证唯物主义和历史唯物主义科学的方法论为指导，从实际出发，客观地、历史地、全面地研究问题，从社会与人、历史与现实、生活与创作、主体与客体、精神与物质、感性与理性、形式与内容等多角度，全方位地研究人类艺术活动，才第一次科学、系统、全面地解答了艺术的基本问题。

第三节 学习艺术概论的意义

现今，除传统的专业美院，音乐学院，传媒学院，电影学院之外，全国有近千所高校开设了艺术类专业，其中包括综合类、师范类与理工科院校。艺术类招生数量的逐年增加对艺术教育提出了新的要求。

近现代以来社会生活日新月异，艺术的发展相对于时代更具有超前性和激进性，可以说，近一百年来的艺术变革比以往几千年的变化还要剧烈，让人眼花缭乱，应接不暇。因此，对艺术理论的研究更应紧跟时代的步伐。

一、学习艺术概论的意义

艺术概论课程的设置，系统地阐释了艺术活动的基本状况，使学习者确立科学、进步

的艺术观，进而了解艺术活动各个环节的密切联系，探讨艺术的基本规律和特点；指导人们遵循审美规律和艺术规律进行艺术欣赏和艺术批评；指导艺术家的个人艺术创作，进而对时代的艺术创作产生积极的影响，产生无愧于这个时代的优秀艺术作品，陶冶人们的情操，丰富人们的精神文化生活，推动社会的进步与发展。

作为一门独立学科，艺术学在我国已被越来越多的人重视，研究和探讨艺术学的理论著作也日趋增多，本书吸收了现当代美学和艺术学研究的部分最新成果，结合20世纪80年代以来新出现的各种艺术现象和潮流，针对艺术院校学生当前的文艺思想的实际状况编写而成。本教材同时收录了部分院校历年来专升本及硕博入学考试相关试题，适合高等院校素质教育及艺术教育使用，也是广大考生及文艺爱好者应备的参考书。

二、学习要求

（一）欣赏与阅读

艺术区别于科学之处在于其根本上是感性世界，需要身体与灵魂的共同参与。所以，对艺术的欣赏和认识需要不断地积累和强化，看到的优秀作品越多，积累的审美经验越丰富，就越能领悟作品的意味和形式，加深对作品的理解。

要欣赏艺术品，就必须具备一定的专业背景知识，阅读艺术史和艺术理论著作就是个很好的途径。"汝果欲学诗，功夫在诗外"，艺术与生活的方方面面都息息相关，学习艺术就需要有较全面的修养，教材的内容极其有限，课外阅读就显得尤为重要了。

（二）勤思多练

多读书更要勤思考，不但要思考，还要会思考，要在了解艺术语言、艺术表现手段、形式风格等因素的基础上进行反思，才会有所收获。否则胡思乱想，有何意义？

有所思，有所得后还要应用到实践中，指导艺术创作，这样更能加深对艺术的理解与认识。

本章小结

导论部分，介绍了本书写作的背景，对本书的框架结构以及基本内容做了简要的概括说明，明确本书的出版目的、研究对象及基本任务。方便学生在宏观上把握本书的知识结构及相互关联，明确学习目的，掌握学习方法。

思考题

1. 艺术史、艺术批评与艺术理论三者的关系是怎样的，它们有重叠的部分吗？请举例说明。
2. 用图表的形式分析说明哲学、美学、心理学与艺术理论的关系。
3. 艺术理论的研究对象是什么，谈谈你的理解。
4. 本书各章节的关系是怎样的，通读全书后简要概括。

实训课堂

建议在课前通读全书,了解课程的基本框架和主要内容,并讨论对学习艺术概论的认识。

学习建议

建议阅读书目:

1. 黑格尔. 美学 [M]. 朱光潜,译. 北京:外语教学与研究出版社,2018.
2. 河清. 艺术的阴谋 [M]. 南京:江苏人民出版社,2012.
3. 何建明. 在延安文艺座谈会上的讲话 [M]. 北京:作家出版社,2012.

第一章

艺术的本质

学习要点及目标

1. 理解不同艺术理论对艺术本质的不同观念和思想认识，结合艺术史思考各种艺术理论在艺术发展实践中的作用。

2. 艺术本质的理解与认识，把握艺术的内涵与特征。

3. 分析比较各种艺术本质理论的区别与联系，明白各种艺术理论在讨论艺术现象时的有效范围；从社会、认识、审美的角度把握艺术的本质。

第一章 微课

本章导读

如今，人们走进艺术博物馆或艺术展览馆确实是需要一点运气的。也许你会见到你所期待的经典作品，与之产生共鸣，为之折服、感动，久久不愿离去；也许在你遇到一些你不曾了解的当代艺术家们前卫的实验戏剧、装置艺术、偶发艺术、行为艺术时，难免会一头雾水，产生"这也算艺术？"的疑问。因为这些作品无法提供给我们所期待的在以往经典作品中展现的那种令人折服的技巧或视听觉感染力。

然而，时代变了，不同的时代会因为艺术观念的不同而产生不同的具有时代特征的艺术作品。无论如何，当我们谈及艺术，当我们面对艺术作品时，"什么是艺术"都是一个绕不开的问题，是各种艺术理论学说首先要面对和解答的问题。在本章中，我们将通过对艺术观念演变的梳理，分析几种主要的艺术本质理论的差异，从社会、认识、审美几个方面探讨艺术的本质。

引导案例

1917年，艺术界发生了一件石破天惊的事——法国艺术家马塞尔·杜尚把一个他从商店里买来的陶瓷小便池署上"R. Mutt"的字样，并冠以《泉》（图1-1）的名字匿名送到美国独立艺术家展览，要求作为艺术品展出，从而引起了轩然大波，成为现代艺术史上里程碑式的事件。

而他对这件作品的具体阐述为："这件东西是谁动手做的并不重要，关键在于这个生活中普通的东西，被放在一个新地方，人们给了它一个新的名字和新的观看角度，它原来的作用消失了，却获得了一个新内容。"

很明显，杜尚之所以把小便池命名为《泉》，一方面是它确实有水淋淋的外表，但更多的却是对传统艺术大师们所画的各种泉的讽刺和嘲弄。

在2004年，英国艺术界举行了一项评选，《泉》击败了现代艺术大师毕加索的《亚威农少女》和波普艺术家安迪·沃霍尔的《金色玛丽莲》，成为现代艺术中影响力最大的作品。在此次评选中，竟有64%的评委把票投给了杜尚的《泉》，而名列第二位的毕加索名画《亚威农少女》只得到了42%的选票。要知道，《亚威农少女》一直被视为立体画派的开山之作，也一度被艺术界奉为现代艺术的第一部伟大杰作。

杜尚《泉》的意义在于颠覆了人们对艺术品的传统观念。因为很少会有什么东西能让人们思考艺术实际上是什么，或它是如何被表达的；在大家的潜意识里艺术要么是绘画，要么是雕塑，有谁会将签了名的小便器视为一件艺术作品呢？在小便器摇身一变成为艺术品的梦幻变化中，小便器便变得不同寻常，使得人们审视物体的角度也相应地发生改变。不登大雅之堂的小便器，也就随之被视为格调高雅的艺术品。

对于人们对杜尚《泉》的惊呼与疑问，德国艺术家约瑟夫·博伊斯（图1-2）在理论上给出了回答："人人都是艺术家。"而他的作品往往也是艺术对日常生活的介入与思考。

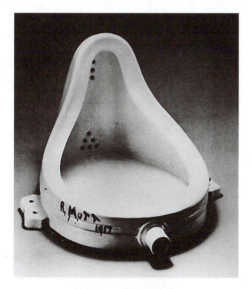

图1-1 杜尚《泉》

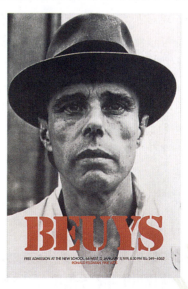

图1-2 德国艺术家约瑟夫·博伊斯

在他看来，艺术不只是艺术家的作品，每个以充满生命力的态度独立思考，拥有自由自在的创造力与想象力的人，都是艺术家。因此，自由，等于创作，等于人类，生活本身就是创作的表现，创作也是人类存在的唯一可感形式。

例如，在博伊斯《给卡塞尔的7000棵橡树》这个作品（与其说是作品，不如说是个计划）中，7000次反复的创始动作让人和其所处的地点因此联结，通过栽植一棵树和一个花岗石砖的象征性举动，让这个场所和周遭的环境区隔开来。被选中的是橡树，因为它经常被用来代表日耳曼人的灵魂。这7000棵橡树也因此代表一个相当稠密的群体。假如人等同于树，那么聚集大量个人的城市就是一个森林。

他的目的是号召每一个接受此计划的人，愿意在城市的空间内与他人共同且公开地参与这个行动。任何想要参与的人都可以买下并种植（对于不住在卡塞尔市的居民，可以请人代替栽种）一棵或数棵树。这个计划是一个"对于所有摧残生活和自然的力量发出警告的行动"，而透过这个口号，他的作品成为哲学的实践，强调人与自然的深层关系，以及每个个体必须身体力行，以超越那些远离自然的力量。

这真是"你不说倒还明白，你越说我越糊涂了"。博伊斯的理论并没能让人们更明白艺术的本质。那么，究竟什么才是艺术呢？这正是本章所要回答的问题。

第一节　艺术观念的演变

从历史的角度来说，不同的时代会有不同的艺术，也会出现不同的艺术观念，人类的艺术史是不断发展变化的，人们的艺术观念也在不断地发展与演变。创造了灿烂辉煌的古代文明的艺术大师们在面对当代多元而纷繁的艺术时，怕是也要瞠目结舌吧！因为当艺术发展到后现代的今天，甚至"艺术是什么"这样一个涉及艺术本质的观念问题都被消解，被认为是应该抛弃的伪问题，因为它普遍地被认为是不可能的，也是无解的。

艺术从远古的混沌中走来，渐渐清晰，正当人类以为认识并掌握它时，它似乎又渐渐模糊。法国的蒂埃里·德·迪弗在其著作《艺术之名》中写道："在这个由艺术显示并强化了的象征功能之外，人类命名为艺术的东西失去了同一性，分裂成为多种多样的艺术以及数不胜数的风格和样式。"我们要学习艺术、研究艺术，就先从了解和研究艺术观念在东西方的演化开始吧。

一、艺术观念在西方的演化

（一）技艺

在古希腊时期，各门类艺术空前繁荣，促使了思想家们对艺术的性质和功能进行反思，人类第一次提出了"艺术是什么"这样一个问题。

在古希腊的先贤们看来，艺术首先是一种"技艺"，是一种物质实践活动。这与古希腊人对世界的朴素的认识有关。因为他们把世界分为自然界和人类世界两个既对立又有差异的相互关联的世界。他们看到通过人的实践活动，把自然界的东西转化为人类世界的东西，而完成这种转化的就是"技艺"，也就是艺术。例如，把自然界的石头雕刻成人的样子（图1-3）。

所以，当时的艺术观念比今天要宽泛得多，赶马车、播种、收割这些看起来跟艺术风马牛不相及的事情，在当时也是艺术。古希腊最初对艺术的理解是艺术是以"技艺"为特征的，代表人造世界，这不仅包括现在我们理解的艺术活动，还包括一些生产活动，诸如天文学、医学等在当代被称为科学的学科。

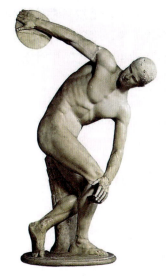

图1-3　古希腊米隆《掷铁饼者》

（二）模仿的艺术

在古希腊时期，与现代艺术观念相对应的艺术形式如雕塑、绘画、音乐、戏剧等非常发达，已经达到了一个高峰。这些艺术形式有着共同的直观的特征，那就是对外部世界的模仿。因此，古希腊人把艺术进一步划分为两类。一类是如天文、几何、制皮鞋等不模仿自然的艺术；另一类是以模仿外部世界为特征的"模仿的艺术"，这一观念与我们现在对艺术的认识较为吻合。

那么，现在的艺术观念与古希腊"模仿的艺术"观念相吻合的原因是什么呢？是因为现在的艺术是从古代艺术发展而来，还是因为艺术本该就是这样呢？

（三）"自由艺术"与"机械艺术"

正是由于古希腊人对艺术认识的宽泛性（除了自然的东西，人类其他活动大都可纳入艺术的范畴），才给人们认识艺术、探讨艺术留下了广阔的空间。实际上，古希腊人对艺术还有各种各样的划分，比如还有把艺术分为"实用的艺术"和"娱乐的艺术"。这里介绍几个影响较大的艺术分类。

古希腊人还根据是否需要体力劳作而把艺术分为"自由艺术"和"辅助性艺术"或"粗俗的艺术"。因为辅助性艺术需要耗费大量的体力，一般是中下等人才做的工作，因而又被称作"粗俗的艺术"，而不需要大量体力的如绘画、诗歌、几何、天文等则被称为"自由艺术"。到了文艺复兴时期，虽然艺术的分类并没有什么变化，但由于几位天才艺术家的杰出表现，使得机械艺术中诸如雕塑、绘画等造型艺术也具有了与自由艺术相类似的地位。

现在我们回顾从古希腊到文艺复兴关于艺术观念的不断演化，便可以获得以下几方面的认识。

首先，很多在今天被称为科学的学科，在文艺复兴之前往往被归到艺术的门类里。这是因为这些人类活动都与规则和知识有关，因而被当作艺术来看待。

其次，虽然当时对艺术的限定很宽泛，几乎所有的人类活动都被当作艺术来看待，但今天看来，唯独跟艺术关系极为密切的哲学没有被提及。究其原因，是当时人们把人的思想活动和"技艺"相对立，而哲学正是思想活动的代表，因而也就被划分到当时的艺术之外了。

最后，人们对诗歌是否应划分到艺术之内，有着不同的争论。柏拉图认为诗歌与灵感有关，是思想活动，所以不属于艺术。而他的学生亚里士多德则认为诗歌也是对现实及自然的模仿，因而也属于艺术。

（四）美的艺术

到了17世纪，法国诗人、作家佩罗提出了"美的艺术"这一概念，以和以往的自由艺术相区别，这在历史上是比较早的。美的艺术包括建筑、绘画、雕塑、诗歌、音乐、雄辩术、光学和力学（击剑）。这里除了击剑和光学以外，其他几类与我们现代的艺术概念非常接近。

美的艺术真正成为现代艺术的概念是在18世纪法国理论家巴特的《内涵共同原理的美的艺术》一书面世之后，人们逐渐接受并广泛传播开来。巴特所确立的美没有任何实用价值，而纯粹是以愉悦、享乐为目的，包括音乐、诗歌、绘画、雕塑和舞蹈。而这五类也与以往的模仿的艺术相暗合。

巴特把艺术与美结合起来，确立"美的艺术"，对其有着重大意义。虽然在文艺复兴时期，人们就发现了古希腊与古罗马艺术的魅力，并把艺术与美结合起来讨论，但把美作为划分艺术的性质、范围和种类的基本原则是从巴特开始的。

至此，艺术与科学才得以区分开来；艺术内部也有了纯艺术和实用艺术的划分；艺术也得以建立自己的体系，与手工业区分开来；也为进一步研究艺术的特征及部门艺术的特点提供了平台和基石。模仿和美成为艺术的重要特征被加以讨论。

文艺复兴三杰

案例说明：

列奥纳多·达·芬奇多才多艺，是意大利文艺复兴时期最负盛名的美术家（其美术作品图1-4、图1-5）、雕塑家、建筑家、地理学家、工程师、科学家、文艺理论家、大哲学家、诗人、音乐家和发明家。他多才而长寿，尤以绘画为最，壁画《最后的晚餐》、祭坛画《岩间圣母》和肖像画《蒙娜丽莎》是他一生的三大杰作。这三幅作品是达·芬奇为世界艺术宝库留下的珍品中的珍品，是欧洲艺术的拱顶之石。

拉斐尔·桑西是意大利画家，以其作品《圣母子》闻名于世。他笔下的圣母都以母性的温情和青春健美体现了人文主义思想。1509年，他被罗马教皇尤里乌斯二世邀去绘制梵蒂冈皇宫壁画（图1-6），其中签字厅的壁画最为杰出。

这批遍布大厅四壁和屋顶的绘画，分别代表了人类精神活动的4个方面：神学、哲学、诗学和法学。作品除发挥了他特有的绘画风格外，还特别注意到了绘画表现与建筑装饰的

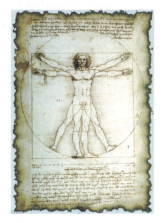
图1-4 达·芬奇研究人体比例草图

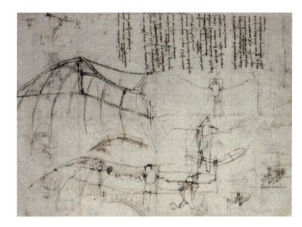
图1-5 达·芬奇设计的飞行器手稿

充分和谐,给人以庄重显明、丰富多彩之感。

米开朗基罗·博那罗蒂(Michelangelo Bo that Rorty,1475—1564年),意大利文艺复兴时期伟大的绘画家、雕塑家和建筑师,文艺复兴时期雕塑艺术成就最高的代表。1496年,米开朗基罗来到罗马,创作了第一批代表作《酒神巴库斯》和《哀悼基督》等。1501年,他回到佛罗伦萨,用了四年时间完成了举世闻名的《大卫》(图1-7)。

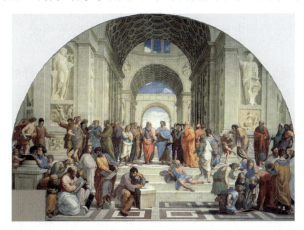
图1-6 意大利拉斐尔《雅典学院》

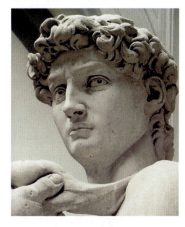
图1-7 意大利米开朗基罗《大卫》(部分)

案例点评:

文艺复兴时期的造型艺术家都普遍研究透视学、几何学以及解剖学,从而使造型艺术有了与"自由艺术"相近的性质,使绘画等造型艺术获得了类似于文学、哲学等思想活动同等的地位,达·芬奇甚至专门为此而撰文。

其实当时,人们的艺术观念并没有发生根本性的变化,但是由于被称为"文艺复兴三杰"的达·芬奇、米开朗基罗和拉斐尔的杰出贡献,造型艺术的社会地位获得了提升。

二、艺术观念在中国的演化

由于古代中国对外交往很频繁,所以外来文化往往会被融入中国的传统文化中。到了

近现代，西方文化在坚船利炮的轰鸣中全面冲击了中华传统文化的方方面面，这成为中华文明发展的一个分水岭，对艺术观念的理解当然也不例外。所以下面将以古代和现代两部分来考察中国的艺术观念的演变。

（一）古代中国对艺术的认识

在古代中国，艺的繁体字为"藝"，有以人手扶草苗的意味，在《说文解字》中，"藝"也被明确注释为"种"，含有种植的意思，可见早期艺术也有劳作的成分。

中国社会的发展逐渐形成了一个积极参与艺术创作的特殊的士大夫阶层，而他们都是有地位、有身份的，从事的都是琴棋书画、诗词歌赋之类的雅事，而那些与艺术有关却要耗费体力的如建筑、造像等活动就由匠人们去做。因而，中国就形成了以文人士大夫的艺术观为代表的对艺术的认知。

古代中国的艺术大致可分为两类：一类是以文人士大夫为代表的，用来"畅神""媚道"，类似于我们今天所说的"纯艺术"；另一类是包括壁画、造像、雕刻、烧瓷等可以用来谋生的服务于生活的艺术，类似于今天所说的"实用艺术"。这两种艺术观念的对立也是很明显的。直到魏晋时期，中国才形成了与今天相接近的艺术观念。

（二）近现代西方艺术观念引入中国

"西方艺术"这一概念最早是在20世纪初期由日本传入中国的，继而被普遍接受，至今也不过一百多年的历史。

王国维最早使用的"美术"概念，跟我们现在所说的专指造型艺术的美术是不一样的，它更多的是指"美的艺术"，包括文学、音乐、舞蹈、造型等在内的统称。

美的艺术传入中国后，蔡元培曾根据西方学术研究的实际，进一步把美术进行了狭义和广义的区分。1920年，蔡元培在《新潮》上发表《美术的起源》一文，指出"美术有狭义的，广义的。狭义的，是专指建筑、造像（雕刻）、图画与工艺美术（包装饰品等）等。广义的，除上列各种美术外，又包含文学、音乐、舞蹈等。西洋人著的美术史，用狭义；美学或美术学，用广义。"[①]

我们应该看到，美的艺术的引入，对中国文化艺术的影响广泛而深刻，人们的审美观念、审美情趣、艺术创作甚至文化走向都有了不同程度的变化，从而推动了中国近现代文化艺术的发展。

通过对中外艺术含义变迁的梳理，不难发现，艺术含义的确认是一个历史的过程，与特定的文化背景密切相关。当"艺术"传入中国时，已经是一个比较成熟而又系统完整的艺术概念了。这使我们能够利用这一完整艺术观念对中国古代艺术进行梳理、重构，从而使中国古代艺术具有现代学科含义，使中国古代文化更加系统化，学科化。但另一方面，用一个外来的体系概念来套具有几千年历史、自成体系的中国古代艺术，难免会"鞋不合脚"，造成对中国古代艺术的误读，掩盖了它原本具有的独特价值。

① 蔡元培. 蔡元培文选[M]. 北京：北京大学出版社，1983.

阎立本《步辇图》

案例说明：

阎立本是我国隋唐时期著名画家，他精于丹青，工于写真，官至右相。世人都喜爱他的绘画艺术，他却自以为耻。传说有一次太宗与群臣游玩，独令阎立本在台阶上作画，太监传话喊画师而不呼其官位。阎立本以此为辱，告诫后人不要学画。如图1-8所示为阎立本所作的《步辇图》。

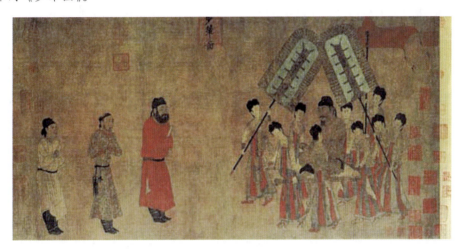

图1-8　阎立本《步辇图》（部分）

案例点评：

从上文可以看出，虽然阎立本酷爱绘画且"工于写真"，但却把奉皇帝之命在众人面前作画这件在当今看来可以光宗耀祖的事当成奇耻大辱。

这在今天看来有些奇怪，然而在古代，这种"奇巧淫技"却被视作是卑贱之人做的事情，阎立本作为堂堂主爵郎中却被唤作"画师"，在众人面前俯首瞻望座宾，怎能不羞愧难当呢！难怪会回家教训儿孙说："你们以后可千万别学画画啊，看看我，都被人家当杂役使唤了。"究其根本，还是与当时对艺术概念的理解与认识有着极大的关系。

第二节　历史上主要的艺术本质理论

对于艺术的定义，古今中外有着多种说法和理论，各有各的合理成分，也各有各的不足之处。在上一节中外艺术概念的演变中已做了简要梳理，这里将对在历史上影响深远，并且与人类艺术实践关系密切的模仿论、表现论、形式论和惯例论加以讨论。

之所以选择这几种学说，一方面是因为它们极具代表性，影响深远；另一方面是因为它们都处在不同的历史时期，都是在对艺术的探讨与争鸣中生成和发展的，代表了不同历史阶段人们对艺术本质问题的思考：古典时期模仿论一枝独秀，现代时期表现论和形式论交相辉映，而后现代时期惯例论又引领时尚。这几种理论不光在时间上前后顺延，在内容上也有着密切的关联。

一、模仿论与再现论

（一）模仿论

模仿论在历史上对西方艺术的影响最大，也是最早出现的较完整的艺术理论，从古希腊开始直至19世纪，一直在艺术创作中占据中心地位。在这一理论的指导下，西方艺术达到鼎盛，艺术名家浩若星辰，传世杰作不胜枚举。当然，模仿论自身也有一个发展演变的过程，在不同的历史时期也有不同的侧重。

简单地说，模仿论者认为艺术就是对世界的模仿和再现。那么这就必然会牵涉到模仿的方法、模本（主要是艺术作品及其中描绘的形象）、模仿的对象以及这三者之间的关系等基本问题。也就是本体问题、价值问题、艺术问题和审美问题。本体问题和价值问题往往被人们归属于他律论的范畴，后两个问题则属于自律论的范畴。我们把从艺术他律的角度考察写实和叙事的艺术称为模仿论，而把从自律的角度考察写实和叙事的艺术称为再现论。

1. 模仿论的本体问题

所谓模仿论的本体问题，实际上可以理解为艺术与外部世界的关系问题，对这一关系，唯物主义与唯心主义有着对立的观点（唯物认为物质第一性，意识第二性，而唯心正好相反）。唯物和唯心主义都接受模仿论，只是在谁模仿谁的问题上是颠倒对立的，但都认为判断艺术真实与否的标准是看艺术与原型的相似度。

历史上，柏拉图从本体论的角度探讨了艺术与对象之间的真实性关系、其影响尤为重大。我们在前文介绍的关于艺术理论研究的几种方法里已经对他的"三张床"的学说进行了介绍。柏拉图把模仿艺术看作与镜子的功能相当，这一说法时至今日仍很有市场，只是表达方式不同罢了。

柏拉图的哲学思想是唯心的，他把某种虚无缥缈的"理念"（理念上的床）看作世界的本原，看作是第一性的，而现实世界（现实中可以供人休息的床）不过是对理念的模仿，模仿的艺术作品（画家画的床）是对模本的模仿，因而柏拉图对模仿艺术是持否定观点的，认为模仿艺术是虚假的、不真实的。

我们可以从两方面来理解柏拉图的意思：一方面，无论模仿艺术表现得有多么接近现实世界，那也只是镜中月水中花，因而不真实；另一方面，在柏拉图看来，现实世界是"理念"的翻版，对翻版的再翻版当然就没有真实性可言。因为理念是普遍而本质的，这正是模仿艺术所不具备的。19世纪的俄国哲学家车尔尼雪夫斯基也贬低模仿艺术，认为原型比模本真实，而且认为艺术家无法达到像镜子一样的模仿水平。

柏拉图的学生亚里士多德则扬弃了老师的观点,他认为艺术是对现实的模仿,而且可以比现实更加真实。

要理解亚里士多德的观点,我们不妨看看他在《诗学》中对这一问题的解释:"诗人的职责不在描述已发生的事,而在描述可能发生的事,即按照可然律或必然律可能发生的事。"诗人与历史家的差别不在于诗人用韵文而历史家用散文——希罗多德的历史著作可以改写成韵文,不管它是韵文还是散文,仍是一种历史。两者真正的差别在于历史家描述已发生的事,而诗人却描述可能发生的事,因此,诗比历史更哲学,更严肃:因为诗所说的多半带有普遍性,而历史所说的则是个别的事。

所谓普遍性是指某一类型的人,按照可然律或必然律,在某种场合会说些什么话,做些什么事——诗的目的就在于此,尽管它在所写的人物上安上姓名。至于所谓特殊的事就如亚尔西巴德所做的事或所遭遇到的事。

"像画家和其他形象创造者一样,诗人既然是一种摹仿者,他就必然在三种方式中选择一种去摹仿事物,照事物的本来的样子去摹仿,照事物为人们所说所想的样子去摹仿,或是照事物应当有的样子去摹仿。"① 由此可见,亚里士多德所说的真实其实是一种逻辑上的真实,是事物发展的必然性,因为模仿艺术品所描绘的符合人们的日常生活经验,因而可行度高。

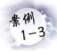

《教皇英诺森十世肖像》

案例说明:

《教皇英诺森十世肖像》(图1-9)是西班牙画家委拉斯开兹绘制的罗马教皇英诺森十世的著名肖像画。画面在紫红的底色上衬以闪闪发光的黄色烛光,对比强烈,具有一种威严感。画家准确地抓住了人物瞬间复杂的内在精神状态,把人物的性格特征表现得淋漓尽致。

案例点评:

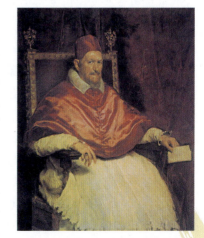

在这幅肖像画中,画家既表现了此人的凶狠和狡猾,又表现了这个七十六岁老头子精神上的虚弱。画面上的教皇,尽管脸上流露出一刹那坚强有力的神情,但是他放在椅上的两只手都显得分外软弱无力。画家巧妙地抓住了这一点使人物形象变得更富有个性,从而给观众增加了很多的联想。

教皇看到这张画时,惊讶而又不安地说了一句话:"过分像了。"可见此画的高度写实和逼真。这也正是亚里士多德所说的模仿艺术比现实更真实的意思。这幅真实、深刻的肖像杰作在罗马引起了轰动,许多人临摹它,像对待奇迹似地研究和欣赏它。

图1-9 西班牙委拉斯开兹
《教皇英诺森十世肖像》

① 亚里士多德. 诗学 [M], 罗念生, 译. 北京: 人民文学出版社, 1962.

2. 模仿论的价值问题

模仿论的价值问题，也就是模仿艺术的价值和意义的问题。人们往往用道德主义原则来评判模仿艺术的价值和意义：首先，把艺术作品中对象的价值等同于所描绘对象在现实生活中的价值，例如，在现实生活中神的地位比人高，那么在艺术作品中神也比人更有价值；再者，对艺术作品描摹对象的本体关系衍生出的关系进行价值判断，例如，柏拉图应对模仿艺术的虚假性加以排斥。

柏拉图排斥模仿艺术的价值主要有两方面理由：其一，从内容上，模仿艺术为了迎合观众而具有非理性因素，表现低级趣味，这些在现实中是负面的，与他的"理想国"更是相去甚远；其二，模仿艺术与理念隔了三层，是不真实的、具有欺骗性的，对人是有害的。

这就产生了一个很有趣的问题：既然如柏拉图所言，模仿艺术的罪状是因为其具有欺骗性，那么当我们明知道它是假的时还能被欺骗吗？在理论上这是矛盾的，但在实际生活中却并不矛盾——电影院里那么多哭湿的纸巾就是证明！所以柏拉图要在他的"理想国"中建立严格的艺术审查制度。

虽然柏拉图的学生亚里士多德用"净化"说为模仿艺术的价值辩护，但是柏拉图的主张却被广泛采纳——人类历史上艺术审查制度伴随着国家机器的产生而产生，直至今日。

（二）再现论的自律论

再现论对艺术的考察主要有以下两个方面。

1. 独特的再现方式

事实上，对诸如文学、绘画等写实性艺术的独特再现的表现方式的考察，在古希腊和古罗马时期就已经开始了。柏拉图在指出再现艺术的虚假性时，就批判再现艺术的类似与镜子的模本效果具有欺骗性，这也恰恰点明了再现性艺术的独特再现方式：写实性造型艺术、写实性文学艺术以及今天的影像多媒体艺术，正是因为其形象或情节的逼真的幻觉效果，才给人们带来审美的快感，人们被艺术家高超的技艺而折服，为之或悲或喜，去享受这"被欺骗"的快感。

所以，再现艺术便以其形象性和虚构性的独特存在方式而获得长久的生命力，换句话说，形象性和虚构性正是再现艺术被称为艺术的秘密的原因所在。亚里士多德敏锐地发现了再现艺术的这一独特性，并在艺术史上第一次明确提出不应像衡量政治一样去衡量艺术，它们的标准是不一样的，认为艺术模仿中的表现力才是衡量再现性正确与否的标准。

文艺复兴时期，人们崇尚科学，认为如果艺术的方法是科学的，那么艺术表现的世界也必然是真实的。达·芬奇就认为写实性绘画是探索自然的科学，与其他科学有着同等的地位。这一时期的人们把艺术的真实性从艺术与外部世界的相似性转移到艺术本身表现方式的科学性上来。

20世纪以来，受形式主义的影响，人们开始重新思考再现性艺术，其中，贡布里希的错觉艺术理论影响较大。贡布里希认为，再现性艺术之所以能够制造逼真的视觉效果，不是因为其对自然的模仿，而是因为它有一套把外在世界转译成错觉艺术的语言体系，犹

如人们能够用词语逼真地描述事件一样。也就是说,再现性绘画是从先有的概念和图式出发,在与自然相匹配中达到错觉的视觉效果。贡布里希从写实艺术的语言出发去探讨再现艺术的自律性,对理解再现性艺术的特征有着重要意义。

2. 自足的审美

对于再现性艺术的审美特征,古典时期的理论家们往往是从抽象的形式美的角度加以探讨的。近现代以来,人们强调个性的张扬与表达,更加关注艺术家的个人风格和特性。因为人们发现,即使面对同一场景,不同的人用再现的手法表达出来的也各不相同,都会彰显出独特的个人气质特征。再现艺术开始用艺术家独特的艺术风格和与众不同的艺术语言来阐释艺术作品在审美上的自律性。

这与艺术史不谋而合:再现艺术有着悠久的历史和数不清的杰作,虽然有着共同的写实性特征,但因为时代、文化背景、地域、国家的不同而风格各异,呈现出不同的审美趣味。这再一次印证了再现艺术绝不仅仅是对外部世界简单被动的模仿,其自身也蕴含着独特的审美特征与表达方式,有着广阔的发展空间和无限的可能性,当代艺术的发展趋势也印证了这一点。

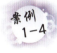

弗洛伊德及他的油画作品

案例说明:

画家弗洛伊德是著名心理学家西格蒙德·弗洛伊德的嫡孙,受祖父哲学思想的影响,其作品中别样的审美造型、诡异的画面情节和神经质的艺术气质,常给人以紧张的心理压迫感,他被称为除毕加索之外最伟大的西方艺术家。自20世纪八九十年代以来,弗洛伊德逐渐受到中国油画家(尤其是写实画家)的关注、模仿和热捧,是当时对中国油画影响最大的在世西方绘画大师,《少女与白狗》(图1-10)是弗洛伊德成熟时期的作品。

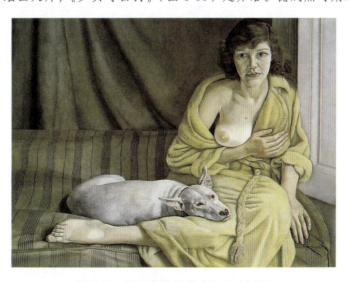

图1-10 英国弗洛伊德《少女与白狗》

案例点评：

弗洛伊德早年崇拜安格尔、库尔贝等古典油画大师，并深受古典写实绘画的影响，画面造型严谨，画风细腻，进入20世纪四五十年代，油画技法渐趋成熟。然而，执着的弗洛伊德并没有停留在写实技巧的简单把玩或表演炫耀上，也没有在横向的拓展上不断更换着外在的色彩面貌或形式姿态，而是默默地向纵深处和内在性层面推进。

正如他自己所说："我不要人们注意色彩，我要的是一种'生命的彩'"。弗洛伊德对看起来极为平常的景物总是保持着神秘的好奇和亢奋的激情，在对客观对象的视觉体验和情绪生发中，总能把握住一种非同一般的绘画感受，这种感受不仅超越了事物的具体意义，也超越了一般画家所认知的审美意义，展露出非凡的艺术特质。

此画面中的女人是画家的第一任妻子凯瑟琳，她和一条英国犬斜靠在带有条纹的沙发上。整个画面的色调是苍白、木然的，给人一种单纯甚至冷漠的感觉。当女人和狗的目光统一而又别有含意地看着观众时，总让人感到他们之间那种隐藏的默契。画家总是喜欢以一种熟练和着魔似的笔法去描绘人体的肌肤。此画也不例外，通过色彩微妙的变化去刻画细节以及人体象牙般的质感，产生一种极其吸引人的效果。

弗洛伊德从写实绘画起家，不仅汲取了优雅的古典油画和辉煌的现代绘画的营养，而且突破了传统写实绘画的概念，也超越了现代艺术的美学意义。

艺术发展规律中的自律论和他律论的内涵

艺术是人类文明的产物，在解决了最基本的生理需要以后，人类将空余的时间和精力放到优化生活上来。渐渐地艺术开始萌芽，在一个地方或者一块领土上形成规模，最后被大众接受即形成了艺术。

艺术最初是附属于自律伦理的，由自己的经验、实践决定。它处于一个较为简单贫乏的状态，是自己在现实生活中总结出来的一套源于生活又高于生活的艺术认识。这大概是艺术自律论的产生。在这样的一种新型理论里，经过某种形式在人群中蔓延开来。渐渐地有更多的人认识这种所谓艺术的雏形。当得到一部分人认可以后，就可以名正言顺地以艺术的形式存在。

艺术是美的化身，所以艺术普遍带有美的感觉。这种美渐渐被人们议论并加以修改的过程就是他律论的形成。但一种美的东西发展到一定程度，就有越来越多的人关注、越来越多的人参与意见，这是必然趋势。

艺术自律的问题其实也是"艺术究竟是什么"这个艺术本体论问题的一个变种。几乎所有艺术自律者都把自律看成艺术自身的独立性。自律与他律相对，代表艺术他律论的是马克思主义美学观。马克思主义美学观认为艺术应为自律与他律的统一，但更偏重于他律。马克思主义认为，文学艺术既受经济基础、政治权利观念等政治实体影响，又受文化、道德、宗教、法律等精神观念影响，不可能完全自律。

二、形式主义

在西方，艺术发展到现代社会以来，形成了两朵奇葩，即形式主义和表现主义。形式主义的理论核心认为艺术的本质就在于艺术的形式本身，而表现主义则强调主体情感的表达。虽然两者关注的角度有着很大的差别，却都是在西方现代社会激变的时代背景下产生的，并且都对现代艺术产生了极大的影响。

形式主义历史久远、影响广泛。在本书绪论研究方法中我们也对其做了简单的介绍，在这里我们将对其历史及在各个领域的广泛影响进行简单梳理，并重点介绍美术理论中的形式主义。

（一）形式主义的历史演变

对形式美的追求在西方由来已久，古希腊罗马时期可以看作是形式美学的第一个高峰，其中以毕达哥拉斯学派对静止的数的和谐的追求、赫拉克利特对矛盾冲突的关注、亚里士多德对整体与部分、内容与形式的思辨及贺拉斯关于"合理"与"合式"的二元美的概念为代表。

19世纪康德和黑格尔的形式主义则成为形式主义美学的第二座高峰。康德认为审美判断不涉及概念、利害和目的，是令人愉悦的，因而提出"先验形式"的概念。康德把美定义为无任何利害的愉悦对象，认为审美判断不涉及主体的私欲，而人类又具有"共同感觉力"，所以个人的主观审美判断仍然具有普遍性。他还把只涉及单纯形式而与利害、私欲、目的无关的美定义为"纯粹美"，反之则是"依存美"。

康德对美的定义及其划分就出现了一系列的矛盾：审美判断不涉及利害但能产生快感；与概念无关却需要想象和知解力；它是个体主观的却又带有普遍性和必然性。因而，审美判断也就成为沟通认识与实践的纽带。在康德的美学思想里，"先验形式"尤为重要，是审美判断能够进行的基础。

这种"先验形式"被认为是先天的，也就是说是主体脑子里天生就有的，但又不能超越感性的经验条件。康德开创了美学的新纪元，他的美学思想也成为现代艺术形式论的理论源泉。《无题》(图1-11)为抽象主义大师康定斯基于1942年创作的作品。

图1-11 俄罗斯康定斯基《无题》

（二）形式主义在各个领域的影响

1. 形式主义对文学的影响

（1）俄国形式主义

俄国形式主义文学理论把作品的"文学性"与"内容"相剥离，认为"形式"就是艺术的本体，把形式等同于语言，以语言学的方法来进行美学评论。所以，"做什么"不重要，"怎么做"才是关键，把日常语言赋予新的意义便是艺术作品，至于内容就显得无关紧要了。

俄国的形式主义后来逐渐转变为结构主义。

（2）结构主义

结构主义的思潮在20世纪上半叶笼罩着整个欧洲大陆，对全世界也造成重大冲击。结构主义认为世界是由各种关系构成的，与事物本身无关，所以结构主义主张研究现象之间的关系，研究政治、经济、文化的模式，这实际上是在崭新的层面上看待形式问题，既是对传统形式主义的否定，又开创了形式主义的新篇章。

如果说形式主义是对内容的否定，那么结构主义则根本不去区分什么是形式，什么是内容。结构主义以现代语言学为基础，因而能够脱离具体的文艺现象进行系统的批判。《水果盘子、杯子和苹果》（图1-12）是被称为现代主义之父的塞尚的作品，其中已见结构主义的端倪。

图1-12　法国塞尚《水果盘子、杯子和苹果》

（3）英美新批评派

英美新批评派兴起于第一次世界大战之后，他们通过细读文本的技巧挖掘词语含蓄的意义和联想的价值，注重形象语言的各种功能，关注艺术作品的内在价值。艾·阿·瑞恰慈和托马斯·艾略特是这一理论的奠基人。这一学派中最引人关注的是提出关于"意图的迷途"和"感受的迷途"。所谓"意图的迷途"，是指忽视作者可能的意图，致力于对文本的阐释。

在他们看来，文本不应该只是个人化的产物，作品的意义应该在语言的公共标准范围之内。所谓"感受的迷途"，是指每个人对作品的感受都是不一样的，而作品的感情只应有一个，新批评派割裂了文本、作者、读者的关系，强化了形式语言的公共标准和文化的公共原则，淡化了个体的真实感受。

2. 形式主义对音乐的影响

形式主义在音乐理论领域也影响巨大，奥地利音乐家、批评家、美学家爱德华·汉斯立克认为"运动的形式"才是"纯音乐性质的内容"，否定情感等其他内容，建立起独特的音乐美学。

汉斯立克强调音乐在演奏时变幻多端的关系，以及在时间中的呈现过程。他并不是简单地否定内容，而是认为"形式"就包含着"内容"。汉斯立克的这一思想已经蕴含了后来英国美学家贝尔所说的"艺术是有意味的形式"的命题。汉斯立克促使美学发生重要转变，在他之后，"有意味的形式""符号学美学""异质同构""原型批判"等相继出现。

3. 形式主义在美术理论领域的影响

（1）贝尔形式论的三个假设

面对形式与内容的争辩，难道只有非此即彼的答案吗？有一些理论家既不接受对形式的顶礼膜拜，又不甘让形式沦为内容的附庸，而是将它们进行综合，其中最具代表性的是贝尔提出的"有意味的形式"。

贝尔把有无"有意味的形式"看作是衡量艺术的标准，认为"有意味的形式"才是艺术的本质。那么怎样才算"有意味的形式"呢？我们来看看贝尔是如何解答的。

"在各个不同的作品中，线条、色彩以及某种特殊方式组成某种形式或形式间的关系，激起我们审美感情。这种线、色的关系和组合，这些审美的感人形式，我称之为有意味的形式。"这种形式既让我们了解客观物象，又帮助我们创造审美感情，是所有视觉艺术中普遍存在的性质。也就是说有意味的形式是艺术家主观审美情感的表现和创造，它可传达创作者的感情，并且独立于外部事物，是一种新的精神性的现实，它是艺术品与非艺术品在性质上最基本的区别。而审美活动是对这种有意味的形式的观照。有意味的形式是贝尔美学思想的第一个假设，我们可以称之为审美假设。

《帕丁顿火车站》

案例说明：

为了进一步解释自己的美学思想，贝尔以英国画家弗利斯的作品《帕丁顿火车站》为例加以说明。弗利斯用写实的方法描绘了刚刚投入运行不久的帕丁顿火车站，局部刻画精细入微，把工业社会的繁忙与朝气表现得淋漓尽致，流传很广。

"很少有作品能比《帕丁顿火车站》更知名、更令人喜欢了。《帕丁顿火车站》所传达的观念和信息如斯娱人，如斯恰切，使这幅画有了相当高的价值并值得珍藏。"但贝尔立刻又话头一转："可以肯定，尽管这幅画中有灿烂多彩的细节描绘，更没有理由说它画得不佳，但它却不能引起人们哪怕是半秒钟的审美感受。《帕丁顿火车站》不是一件艺术品，它只是一件有趣和娱人耳目的实况记录。画中的线条和色彩不过是用来罗列轶事珍闻、传递思想和说明一个时代的风俗习惯的，而不是用来唤起'审美情感'的。"

案例点评：

在贝尔看来，不但弗利斯的作品算不上伟大的艺术，就连文艺复兴时期的达·芬奇、拉斐尔等人的作品也难登大雅之堂，因为缺少了"有意味的形式"。以此看来，恐怕东晋画家顾恺之的《女史箴图》（图1-13）也不在贝尔的"优秀艺术品"之列。那么，再现艺

图1-13 中国东晋顾恺之《女史箴图》（部分）

图1-14 西班牙格列柯《拉奥孔》

术品都没有"有意味的形式"吗？西班牙画家格列柯的作品（图1-14）就具备这样的艺术本质。

贝尔理论中另一个不能忽视的因素是"终极实在"，也就是清除了全部现实的"对象本身"，是保证"形式""纯"的重要条件（假设）。"不论你怎么称呼它，我现在谈的隐藏在事物表象后面的并不赋予不同事物以不同意味的某种东西，这种东西就是终极实在本身。"① 这是贝尔的第二个假设。

贝尔形式论的第三个假设便是对审美情感的假设。对"有意味形式"的审美情感从哪里来呢？贝尔认为审美情感就是对"有意味的形式"的感应，与"终极实在"有关。它脱离日常生活情感的范畴，这样就把审美情感与日常生活情感区别开来。为了进一步说明这种审美情感的性质，贝尔把它比喻成对上帝的情感，这也使现代主义蒙上了宗教的色彩。

(2) 格林伯格的媒介论

美国著名艺术批评家格林伯格用形式主义为抽象表现主义构建理论框架、提供理论支持，被誉为"美国抽象表现主义"的发言人。其主要著作有《艺术与文化》《朴素的美学》《格林伯格艺术批评文集》(1~4卷)，其艺术理论观点陆续发表于《前卫与庸俗》《走向更新的拉奥孔》《当前美国绘画和雕塑的状况》《美国式绘画》等文章中。

格林伯格认为现代艺术应该按照每种艺术本身内在的特殊形式进行发展，例如绘画就应该抛弃本属于雕塑的三维立体性的错觉主义，使绘画形式得到纯化，进而达到为每种艺术形式确立明确的有效范围。通俗地说，就是各种艺术形式要各司其职，做自己最本质的事情，不要"狗拿耗子，多管闲事"（在画布上利用视觉错觉在二维的空间制造雕塑所应表达的三维空间）。

《前卫与庸俗》在格林伯格的文章中占有重要地位，因其在文章中把形式与现代艺术的本质联系起来进行阐述，被认为是为美国抽象表现主义绘画（图1-15）辩护。但如果我们仔细研读他的观点，就会发现并不是那么简单。

第一，格林伯格把形式作为西方"现代主义"的基石，而把"自我批评的加剧"看作是现代主义的重要特征。以此标准，康德是"第一位真正的现代主义者"，因为他是第一个"批判批评手段本身"的哲学家。也就是说，现代主义本质上就是要运用学科本身特有的方式去批判学科本身，以使得其能更牢固地立足于它的能力范围之内。

第二，格林伯格认为每种现代艺术必须想方设法证明自身的独特价值。这样，每种艺术必将缩小其胜任范围（如绘画放弃对三维效果的表现），但与此同时却更加纯粹，更能牢固地把握这个范围。换句话说，艺术形式因自我批评而缩小了"胜任范围"，而这个缩小了的"胜任范围"的美学特征必将与媒介的一切特征高度吻合，这样才能使艺术形式中

① 贝尔. 艺术 [M]. 周金怀，马钟元，译. 北京：中国文联出版公司，1984.

的现代主义精神得以保存。他还进一步指出，媒介的独特性正在于它的局限性。

图 1-15　美国波洛克《1948 年作品第五号》

第三，通过艺术的自我批评，使得每种艺术形式借鉴其他艺术形式的效果全部被剔除掉，从而变得更加纯粹，这样每种艺术的品质和独立性才得以保存，才更"原生态"。例如，现代绘画追求属于自身特征的平面化，因为平面性才是绘画的本质特征。

蒙德里安作品《大红块、黄色、黑色、灰色与蓝色的构图》

案例说明：

蒙德里安是几何抽象画派的先驱，与德士堡等组织"风格派"，提倡自己的艺术"新造型主义"。认为艺术应根本脱离自然的外在形式，以表现抽象精神为目的，追求人与神统一的绝对境界。《大红块、黄色、黑色、灰色与蓝色的构图》（图 1-16）作于 1921 年，是蒙德里安成熟时期的作品。

案例点评：

事实上，格林伯格所倡导的现代主义绘画的纯粹"平面性"，即使在他最欣赏的画家蒙德里安的作品里也无法完全做到，因为画笔的走向、笔触的轻重缓急都会给人以空间关系的暗示。对此，格林伯格解读为现代艺术的功绩在于使人们关注艺术自身，关注艺术制作的形式和过程。

格林伯格在为抽象表现主义绘画辩护的同时又退出了极少主义，剔除绘画艺术中的文学性与叙述性，强化了绘画自身的美学特征及媒介的意义，使绘画更加纯粹，促进了形式美学向前发展，进而对现代艺术形态的发展产生深远影响。

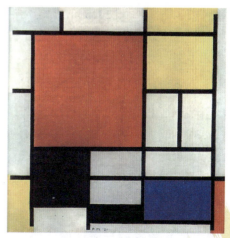

图 1-16　蒙德里安《大红块、黄色、黑色、灰色与蓝色的构图》

三、表现论

（一）什么是表现论

表现论出现在模仿论之后，与之相对：第一，模仿论关注模仿对象本身的价值，模仿对象具有优先地位，而表现论则把主体内在情感的表现当作艺术的本质，强调它的绝对价值；第二，模仿论关注艺术与外部世界的感性特征及形象的相似度，而表现论并不关心是否与表现对象相似，其兴奋点在于主体内在情感的表达。

表现论的崛起有两大社会背景：一方面，整个社会发展的趋势是感性的地位逐渐得到提升；另一方面，在艺术与其他学科的关系中，艺术学科的发展越来越明晰，艺术学科的独立性也已成为不可逆转的趋势。

1. 情感地位的上升

在西方艺术发展史上，从古希腊到18世纪中期，理性与秩序一直占据着统治地位，人的本能、欲望和情感一直受到压抑和贬斥。柏拉图在《理想国》中就记载了诗人与哲人争论谁更适合担当人类的导师，最后代表理性的哲人大获全胜。柏拉图从城邦统治者的角度出发，认为代表感性的诗人的会扰乱城邦的统治秩序，破坏人的完整的人格发展。他通过论争认为哲学家获得的是真正的知识，而诗人是无知的。所以，柏拉图站在政治家的角度认为在理想国的构建中应该驱逐诗人。

在亚里士多德之后，越来越多的理论家开始关注艺术对情感的表现，例如，古罗马时期的美学家朗吉努斯就对艺术表现情感进行辩护，认为情感是一切伟大作品的重要特征，是形成崇高艺术风格的重要因素。

但对情感态度根本性的转变是在浪漫主义到来之后才出现的情况，而被称为浪漫主义之父的卢梭在这一进程中发挥了重要的作用。

卢梭认为自然状态的人和情感才是最真实和最有力量的，才是人本应具有的状态，而以往的文明和理性使人变得虚伪堕落，只有野蛮激情才能唤回人的力量。正是由于卢梭的呼吁，自然、情感、本能才逐渐回到理论研究的中心，而浪漫主义更是把"回到自然"作为艺术实践的原则来遵循。

2. 艺术走向独立

情感在艺术中的释放直接导致了后来表现论的问世，而情感与感性的结合，使得"美的艺术"成为具有独立价值和意义的研究对象，使得艺术有了其之所以成为艺术而不是其他什么东西的独特性。

第一个把艺术的本质定义为情感表现的是弗尔龙，克罗齐和科林伍德则是艺术表现论的代表人物。

（二）克罗齐与表现论

1. 直觉与表现

表现论认为艺术是情感的表现，那么，对表现又该怎样定义呢？克罗齐的答案是：直

觉即表现。继而，我们就必须明晰克罗齐所说的直觉的内涵。"知识有两种形式：不是直觉的，就是逻辑的；不是从想象得来的，就是从理智得来的；不是关于个体的，就是关于共相的；不是关于诸个别事物的，就是关于它们中间关系的；总之，知识所产生的不是意象，就是概念。""直觉知识可离理性知识而独立。"[①]

从这段文字的叙述中我们可以看出，克罗齐所说的直觉是一种直面具体事物时的心理活动，与个体、个别事物和意象相关，并且能够离开理性而独立。这样，克罗齐就在理论上把直觉及其所感知与以往逻辑的、理性的认知方式及知识区别开来，为艺术的独立性奠定基础。

2. 直觉、表现与艺术

正是因为直觉与个体、个别事物、意象相关联，所以直觉是且只是表现（不大于也不小于表现）。而表现论认为艺术也只与个体与意象有关，所以直觉和表现就是艺术，也就是说，三者的认知方式及结果是一致的，直觉、表现和艺术是同一的。在克罗齐看来，直觉就像一个大熔炉一样具有整合印象和感性材料的能力，当外部世界的感性材料被个体以直觉的方式感知后，就会形成具有一种统一性的直觉产品（如艺术作品等）。

《日出·印象》

案例说明：

《日出·印象》（图1-17）是印象派大师莫奈于1873年在阿弗尔港口画的一幅写生作品，其笔法恣意洒脱，属于即兴之作，他还在同一地方画了一张《日落》。当时两幅画送去展览时都没有标题，因为与以往古典写实风格存在差异，被记者讽刺为"对美与真实的否定，只能给人一种印象"。莫奈干脆便把这幅作品命名为《日出·印象》，以示坚持自己的艺术道路不畏人言的不屈意志。

案例点评：

克罗齐正是因为艺术直觉过程的独特性而反对艺术对自然的模仿，"因为艺术家并不是从外在显示出发改变它，使它逼近理想；而是从外在自然的印象出发，达到表现，这表现就是他的理想；然后再从表现转到自然的事实，用它做工具去再造理想的事实"[②]。

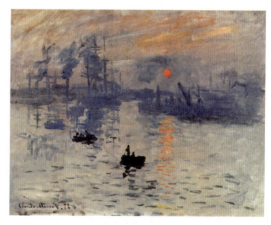

图1-17 法国莫奈《日出·印象》

比如莫奈的这幅《日出·印象》便是其直觉的结果。这幅作品并不是外界日出景象的产物，而是日出景象在艺术家心灵中的印象，最后达到表象即《日出·印象》这幅作品。

①② 克罗齐. 美学原理美学纲要[M]. 朱光潜，译. 北京：人民文学出版社出版，1983.

是直觉把自然理想化了，所以是自然模仿了艺术，而不是艺术模仿了自然。如同唯心主义美学家康德所说的"人为自然立法"相似，克罗齐认为只有进过直觉熔炉后，对外部的感知才是有意义的。

克罗齐在《美学纲要》一书中再次从"艺术即直觉"的角度论证了艺术的独立性。

第一，克罗齐明确指出艺术不是物理的事实——你不能将称雕塑的重量、查诗歌的字数当作是在欣赏艺术。材料和技巧只是将直觉物化为作品的桥梁。

第二，克罗齐否定艺术的功利性，认为艺术同科学研究或哲学研究一样是一种认知活动。

第三，克罗齐认为艺术的意象本身和意象表达的道德倾向之间没有必然的因果关系，不能把二者混为一谈。也就是说，艺术与道德无关。

第四，在克罗齐看来，既然艺术是直觉，而直觉是个体的一种心灵活动，因而便与真假无关。

3. 形式与情感

克罗齐的直觉概念中也包含着情感的问题，他认为直觉就是抒情的表现。既然直觉即表现，表现即艺术，那么艺术也就顺理成章成为抒情的表现。对于情感、表现与直觉三者的关系，科林伍德是这样说的："是情感给了直觉连贯性和完整性；直觉之所以是连贯和完整的，就因为它表达了情感，而直觉只能来自情感，基于情感。艺术永远是抒情的——也就是饱含情感的叙事诗和戏剧。"①也就是说，直觉的熔炉是因为情感的因素才得以连贯和完整的，意象只是艺术的形式，情感才是艺术的内容。可见，表现论对情感是何等重视。

值得注意的是，克罗齐所说的情感并不是个人的宣泄，而是个体情感中所包含的具有普遍意义，与人类的命运紧密相关的那部分情感的表现才是艺术，否则只是一种功利性的活动，只能与生理或心理快感有关。

（三）科林伍德与表现论

英国的哲学家、历史学家和美学家科林伍德在其著作《艺术原理》一书中通过区分艺术与非艺术的问题，以及对感觉、意识、想象、情感、思维和语言等现象的讨论，详尽地阐明了自己的艺术表现理论。

1. 艺术与非艺术

科林伍德是通过对艺术与技巧的考察来确定艺术标准的。他认为技巧只是为了达到某一目的而使用的手段，与真正的艺术无关。例如，如果肖像画只是以尽可能的画像为目的，那么当被画对象去世以后，这幅作品的价值也就无从判断了。因而，再现作为一种技能，如果只是以逼真再现为目的时，就很难说它是艺术品了，只有当它超越逼真这一目的才可能具有艺术的性质。

由此，科林伍德得出了这样的结论：当手段与目的不一致时就不能称之为艺术。按照这样的划分，被冠以艺术之名的巫术、宗教、娱乐等都在非艺术之列。

① 克罗齐. 美学原理美学纲要 [M]. 朱光潜，译. 北京：人民文学出版社出版，2008.

2. 真正的艺术：表现情感

那么，什么才是科林伍德认同的艺术呢？答案是"表现情感"。

"当说起某人要表现情感时，所说的话无非是这个意思。首先，他意识到的一切是一种烦躁不安或兴奋激动，他感到它在内心进行着，但是对于它的性质一无所知。处于此种状态时，关于他的情感他只能说：'我感到……我不知道我感到的是什么。'他通过做某种事情把自己从这种无依靠的受压抑的处境中解救出来，我们称这种事情为表现他自己。"

"这是一种和我们叫作语言的东西有某种关系的活动，他通过说话表现他自己。这种事情和意识也有关系，对于表现出来的情感，感受它的人对于它的性质不再是无意识的了。这种事情和他感受这种情感的方式也有某种关系：未加表现前，他感受的方式我们曾称之为是无依赖的和受压抑的方式；加入表现后，这种抑郁的感觉从他感受的方式中消失了，他的精神不知什么原因就感到轻松自如了。"[1]

通过对这段文字的解读，我们就会发现科林伍德对表现情感的真正艺术的理解。第一，在表现之前会有一个情感的探究过程；第二，在情感没明确之前是一种焦躁亢奋或压抑的状态，在明确并表现之后会获得轻松愉悦的感受；第三，这种心理感受是因为表现者的目的就是情感表现；第四，因为是表现者的情感表现，所以也就是自我表现。

因为这种情感表现是自我的，只有艺术家自己才真正知道这种感情的真假，所以就又牵涉到了对艺术真理性的讨论。

另外，科林伍德还对情感和感觉进行了区分。例如，当一个人因受到羞辱处于愤怒的状态时，这是情绪，不是情感。只有当这个人控制自己愤怒的情绪并观察、理解、思考和认识它时，情绪才被驯化为情感。也就是说，艺术是对情感的表现和认识，而不是感觉的直接发泄。

3. 真正的艺术：想象性的艺术

对科林伍德来说，真正的艺术是艺术家情感的自我表现，与技巧无关。那么，艺术家的这种情感还需不需要通过物质媒介予以呈现呢？答案当然是否定的，科林伍德的看法是通过各种媒介材料表现出来的作品只是艺术的中介，只是为了让欣赏者去体会艺术家的情感，具有一定的功利性。表现情感的艺术是想象的，在大脑中就可以完成（图1-18和图1-19）。

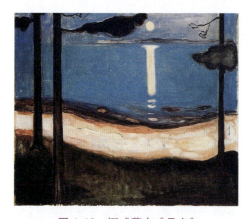

图1-18　挪威蒙克《月光》

图1-19　俄国夏加尔《七个手指的我》

[1] 科林伍德. 艺术原理[M]. 王志远，陈华中，译. 北京：中国社会科学出版社，1985.

四、惯例论

随着时代的发展,对"艺术是什么"的思考也随着艺术实践的发展变化而不断地演变,模仿论、表现主义、形式主义都代表了不同时代人们对艺术的理解与认识。随着后现代主义艺术的发展,出现了以美国艺术理论家乔治·迪基为代表的惯例论。

(一)基本观点

我们在本章引导案例中已经介绍了1917年引起轰动的杜尚的那件命名为《泉》的小便池。杜尚的这一离经叛道的行为对艺术及艺术理论提出了巨大的挑战,当一切都能冠以艺术之名的时候,还有什么不是艺术品呢?或者说,如果杜尚把小便池命名为《泉》就成了艺术品的话,那么它成为艺术品的本质特征又是什么呢?是什么使它具有了艺术的身份呢?

杜尚的《泉》无法归入到以往历史上任何一种艺术概念里,而他的思想和方式对后现代主义的影响却越来越大。杜尚的现成品艺术及挪用的方法打破了几千年来生活与艺术的界限,犹如打开了潘多拉盒子一般,艺术家们的创作思想空前活跃,情绪高涨,各种新的艺术形态蜂拥而至。

杜尚与后现代艺术

案例说明:

杜尚对后现代艺术的影响是全方位的。在音乐领域,著名的前卫作曲家凯奇的作品《4分33秒》就受杜尚的影响。1952年,凯奇在公共场合表演了这一作品:凯奇请钢琴家上台在钢琴前坐下,人们一如既往地坐在灯光下静静地等待着。1分钟过去了,没有动静,2分钟过去了……人群逐渐骚动起来,人们开始左顾右盼,不知道发生了什么事,直到4分33秒,钢琴家站起来谢幕:"谢谢各位,刚才我已成功演奏了《4分33秒》。"

案例点评:

很显然,凯奇的这一作品深受杜尚的影响,与《泉》有着异曲同工之妙。开始时台上台下都是静静的,没有声响,慢慢地,因为异常安静,一些不易察觉的细微之声入耳——怀表的滴嗒声、心跳声、呼吸声……接着不明就里的观众们左顾右盼发出窃窃私语的声音,在这4分33秒内所有耳朵捕捉到的声音就构成了《4分33秒》这首音乐作品。很有意思的是《4分33秒》还曾在BBC电台播放过。在另一件名为《0分0秒》的作品里,凯奇宣称任何人可以用任何方式进行演奏,而他自己的演奏方式是把蔬菜切碎后,用搅拌机搅烂,而后喝掉菜汁。

在戏剧、舞蹈等领域,受杜尚的影响也产生了一系列的作品。1956年,比利.劳申伯格、凯奇和康尼海姆合作完成了名为《变化之五》的最早的一部多媒体舞台表演,比利设计了一套声音系统,它能随着舞台上的动作而发出音响伴奏。

杜尚打破生活与艺术的界限，挑战几千年来人们对艺术的认知，促使人们在新的时代背景下重新思考艺术的定义问题，惯例论正是要在新的时代背景下重新定义艺术。

（二）惯例论的艺术定义

1. 授予艺术作品以艺术地位

当艺术与生活的界限被杜尚打破以后，理论家们也随之否定艺术本质，认为艺术没有共同的本质特征。以往对艺术本质的认识都是建立在艺术有其之所以是艺术的充分且必要条件。因为杜尚的艺术思想和现成品艺术及其深远的影响，艺术理论家魏茨认为所谓艺术之所以是艺术的充要条件没有了，也就没有了艺术的本质；再者，从古至今，不光艺术的门类是一直开放的，作为总概念的艺术也是开放的，因而无法定义艺术。

对于艺术的这个定义，迪基在《何为艺术》一文中进行了详细阐述。

第一，在艺术惯例论中，艺术的基本或类别意义才是最根本的且最重要的。迪基认为艺术有三种意义：首先是基本或类别的意义；其次是次属或衍生的意义，指一个对象和某一规范的艺术品的共同特征；最后是评价的意义，例如，说某个姑娘说话的声音像音乐一样动听。在惯例论对艺术的定义中，人工性就是艺术的基本或类别意义，是艺术之所以称为艺术的必要条件。

第二，艺术的基本意义还指艺术代表某种社会制度，由艺术世界的某个人或某些人授予它具有欣赏对象的资格或地位。这一条件被迪基看作是艺术本质的充分条件。但是艺术的这一充分条件并不是通过艺术品就能被直接感受到的，而是隐藏在艺术品与艺术世界的关联之中，往往为人们所忽视。艺术本质的充分条件以及艺术与艺术世界的隐形关系，也正是艺术之所以是艺术的关键所在。

说到这里，就必须对迪基所说的社会制度及艺术世界加以说明了。迪基对艺术世界的界定是受到丹托艺术世界理论的影响的。丹托对艺术世界理论的提出也是在后现代主义时代艺术理论所面临的问题（以往的艺术理论学说无法解读后现代艺术）这一大环境下提出的，主要是就艺术作品得以存在的环境而言的。在丹托看来，若想把某一物品划分到艺术品的行列，首先就必须把它放在历史的范畴中去考察，也就是所谓的"历史的氛围"。

只有在这种历史的氛围中，艺术才有可能被称为艺术，否则连艺术这个概念也难以成立，因为艺术是历史的一个组成部分。丹托认为作品取决于时代精神和周围的风俗，而且与环境完全相符，如古希腊时期的社会文化氛围使古典主义达到高峰。

再者，艺术理论是艺术世界形成的另一个重要因素，正是由于它的作用，历史上已经存在的作品才能够进入艺术的领域，被冠以艺术之名。丹托用沃霍尔的作品《布里洛盒子》（图1-20）对艺术理论的这一作用进行说明。

沃霍尔从超市购买了一些印有"Brillo"商标的肥皂包装盒，并用木块等复制了一批，随机堆放在展厅作为艺术品展出。这件作品既让人联想到了杜尚的《泉》，又超越了《泉》——直接采用包装盒，不做其他任何加工，完全杜绝了作者的痕迹。这件作品提出的问题同样是什么使这些盒子成为艺术品。正是由于艺术理论的解读，才使这些盒子有别于超市里的盒子而成为艺术品的。

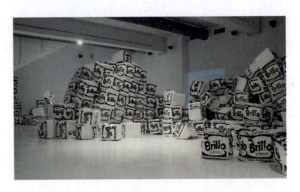

图 1-20 美国沃霍尔《布里洛盒子》

总之，正是由于艺术史和艺术理论的结合才使艺术世界得以存在——艺术史是前提，是艺术之所以是艺术的"历史氛围"；而艺术理论是决定因素，只有通过艺术理论的解读，艺术品才被赋予艺术之名。

与丹托略有所不同的是，迪基更倾向于把艺术世界当作一种社会制度来理解——历史上已形成的各种常规、典章、习俗等。进而，迪基把艺术世界纳入到了社会学的语境下，提出了自己的"习俗论"学说。

第一，艺术家、批评家、艺术史家、文艺理论家、美学家等在艺术世界中扮演重要角色，是艺术世界得以运转的关键——他们代表艺术世界赋予作品以艺术的名分，使其具有被欣赏的资格和地位。

第二，历史上已形成的每一类别艺术的传统都是认识艺术的习俗惯例和框架。关于这一点，迪基用婚礼仪式上牧师宣布新娘新郎结为合法夫妻的例子加以说明。他认为艺术家的作用就相当于仪式上的牧师。当然，艺术世界对艺术品的认定只是依照习俗惯例，并不像法律程序那样严格。

2. 艺术的人工性

对于艺术的人工性，从古代提出艺术的"技艺"特征直至现代一直没有争议。但近代有人提出艺术家把河里漂浮的木头拿到展厅作为艺术品展览，有没有人工性的问题？迪基对此问题的认识是：艺术家把木头拿到展厅的活动就是这件作品的人工性。布洛克用人们对浮木的三种处理方式进一步阐释了艺术的人工性：第一个人觉得好玩而已，把它立在岸边；第二个人把它粘到墙上，并打上射灯；第三个人把浮木拿来展览，还请来批评家进行批评，并惊动艺术界的媒体。

在布洛克看来，第一个人只是觉得有趣，既无明确的意图，又无与艺术有关的结果，显然不是艺术。第二个人在意图上已经超越了前者，但是还不具有公共性，比较接近艺术。第三个人的意图才是艺术家的意图，浮木就是艺术品。布洛克通过这个例子说明自己的观点：创作者的意图及结果决定了观赏者看待观看对象的方式，创作者的意图和独创性是把握艺术品的关键所在，艺术概念的集合体是由人们谈论最多的问题共同构成的。

（三）惯例论的意义

在艺术历史上，对于什么是艺术的本质有各种解读及不同的学说，但是到了后现代，

人们开始质疑艺术是否具有本质。

从语言哲学的立场出发认为艺术没有本质的观点，认为伦理学（善）、美学（美）、艺术（价值）等学科与主观感受有关，不像自然学科那样客观，能够证实，所以无所谓本质。其中以维特根斯坦的"家族相似论"为代表。

还有一种从意识形态上否认艺术的本质。这种观点认为一切本质论都暗含着特定利益集团的权力运作及话语专制。他们认为如果认定某一性质是艺术的本质，必然排斥其他的性质和表达形式以维护自己的统治地位，所以本质主义既不符合认识论的规律，也不符合自由民主的精神。

迪基认为他的理论所走的是"第三条道路"，迪基的理论是要在传统的艺术定义和维特根斯坦之后取消艺术定义之间重新寻找艺术的定义。

第一，惯例论不像传统的艺术那样，为艺术和艺术品的性质下一个明确的定义。

第二，与那些取消艺术本质探讨的各种立场不同，迪基坚持可以找到把不同的艺术门类和形态统一起来的共同基础。

第三，迪基也充分考虑了艺术本质主义在艺术发展中带来的危害。

迪基的艺术定义不像传统的艺术定义那样，从艺术和艺术作品的显性特征，如模仿、再现、形式、情感区考虑艺术的本质，而是从艺术与艺术世界或社会制度之间的隐性关系和特征上寻找艺术的共同特征。

第三节　马克思主义的艺术本质理论

本章前两节主要讨论了艺术这一概念在人类文明社会历史上的演化与变迁，以及几种影响较大的艺术本质理论的主要思想观点。但是这些观点往往从单一的角度探讨问题，难免以偏概全，很难对艺术问题进行全面系统的论述。

与以往的艺术理论不同，马克思主义以历史唯物主义和辩证唯物主义的立场、观点出发去看待艺术，多角度全方位地考察和把握艺术，把艺术看成是一种社会现象、一种历史现象、一种人类特殊的意识活动和特殊的生产形态，从而科学地揭示了艺术的本质及其发生发展的规律。下面我们就谈谈马克思主义从社会、认识、审美三个层面对艺术本质的阐释。

一、艺术的社会本质

马克思主义认为艺术是人创造的，而人是社会的人，所以艺术的发生和发展都离不开人类社会，因而社会性就成为研究艺术本质首先要面对的问题。

（一）艺术在社会中的地位

作为一种社会现象的艺术与其他社会现象和社会事物的区别与联系是怎样的呢？

1. 艺术属于社会意识形态范畴，是经济基础的上层建筑

马克思主义通过对艺术的考察发现，艺术不同于生产资料等社会物质关系，而是一种社会意识形态，是建立在一定经济基础之上的上层建筑的一个部门，它反映经济基础，也作用于经济基础。这一科学论断揭示了艺术的基本性质，即避免了各种唯心主义关于艺术本质的错误论断，也克服了旧唯物主义学说的一些弊端。成为我们进一步科学全面地研究艺术的各种问题的理论基石。

2. 关于几种不同的社会意识形态的共性问题

马克思主义把社会上层建筑分为政治、法律制度及其相应的机构设施和社会意识形态两大部分。而社会意识形态主要包括各种政治观点、法律观点、道德观念、哲学、宗教、艺术等多种形式。这些社会意识形态有着一定的共性。

艺术同其他社会意识形态一样，是建立在一定社会经济基础之上的上层建筑，经济基础是其发生发展的决定力量。

经济基础对艺术的决定作用主要体现在不同历史时期的经济基础决定了同时期艺术的内容和形式。例如，在原始社会生产力极低的情况下，人们产生了生殖崇拜，希望女性能生下更多的成员。当时的雕刻及岩画往往就以简单原始的工具夸张地表现了与女性生殖有关的乳房、腹部和臀部（图 1-21）。

由于生产力的发展、社会的进步，到了 15 世纪，波提切利笔下的维纳斯就展现了完全不同的女性之美（图 1-22）。类似的例子还能举出很多，这一切充分说明艺术作为一种社会意识形态和上层建筑，是社会生活的反映，也是经济基础的反映，而艺术的内容和形式则是由经济基础决定的。

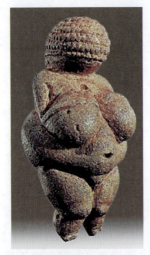

图 1-21　奥地利旧石器时代《原始的维纳斯》

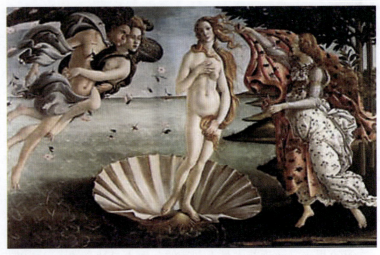

图 1-22　意大利波提切利《维纳斯的诞生》

当然，艺术对经济基础也有一定的反作用，促进或阻碍着社会的发展。当经济基础适应生产力的发展时，艺术就起着促进作用；反之，则会对社会的发展起到阻碍作用。

3. 作为社会意识形态的艺术的特殊性

马克思主义认为各种社会意识形态都是经济基础的反映，并反作用于经济基础，同时意识形态之间也相互作用。在本节的背景资料中，我们说马克思主义认为艺术是一种特殊的意识活动，那么艺术有什么样的特殊性呢？

"更高的即更远离物质经济基础的意识形态，采取了哲学和宗教的形式。在这里，观念同自己的物质存在条件的联系，越来越错综复杂，越来越被一些中间环节弄模糊了。但是这一联系是存在着的。"①

也就是说，各种意识形态与经济基础的距离是不一样的，在上层建筑中的地位也是不一样的。艺术与哲学、宗教等是"更高的""更远离物质经济基础"的特殊的意识形态。它们对经济基础的反作用主要是通过政治、法律以及道德等与经济基础关系更为密切的、能直接影响和反映经济基础的社会意识形态来实现的。

4. 艺术与"中间环节"的关系

正是由于艺术、哲学等在意识形态中的特殊性，一方面使得它们因远离经济基础而具有更强的独立性，另一方面又因隔着中间环节而与经济基础的联系显得更加模糊甚至混乱。所以，考察艺术与政治、道德等中间环节的关系就很有必要了。

（1）艺术与政治

艺术与政治的关系历来为理论家们所重视，古希腊的柏拉图就是看到艺术对政治的影响而要把诗人逐出理想国，我国古代的孔子也明确提出艺术要"成教化，助人伦"。但他们往往只看到问题的某一方面，是不完全的。

马克思主义既看到政治对艺术的重大影响，又强调最终决定艺术发展的仍是经济基础。政治与艺术的影响是上层建筑内部的相互影响，不是决定与被决定的关系。艺术受政治左右的事情屡见不鲜，珂勒惠支的作品被纳粹政权斥为"颓废艺术"，黄宾虹的作品被打为"黑画"……然而，历史告诉我们进步艺术比反动政权的生命力旺盛得多。

同时，马克思主义也看到艺术与政治在上层建筑中的不同地位，经济基础通过政治影响艺术，而艺术也通过政治反作用于经济基础。

这里要注意两种倾向，一种认为政治决定艺术，一种认为艺术与政治无关。这两种观点所说的现象在不同历史时期都有所体现，第一种观点是庸俗的政治决定论，第二种则割裂了艺术与政治的关系，都是片面的。艺术不仅表现社会生活，还可以表现我们的情感生活和审美理想，不仅表现经济关系还可以表现自然中一切美好的事物。

（2）艺术与道德

道德作为一种社会意识形态，是一定社会通过各种形式的教育和社会舆论的力量形成的调整人们之间的相互关系和行为的各种规范的总和。在阶级社会里，统治阶级总是通过道德不同程度地影响艺术家的创作，进而为其经济基础服务。当然，艺术也可以通过影响和改造人们的道德观念促进社会的进步与发展。

① 弗里德里希·恩格斯，卡尔·马克思. 马克思恩格斯选集 [M]. 第四卷. 北京：人民出版社，1995.

《采薇图》

案例说明:

图1-23是南宋画家李唐的代表作《采薇图》,是以殷末伯夷、叔齐因殷商灭亡而不食周粟,宁愿饿死山野的故事为题而画的。

图1-23 李唐《采薇图》

案例点评:

李唐是"南宋四大家"之首,当时金人不仅灭了北宋还俘虏了包括以徽、钦二帝在内的很多宋朝显贵,并对他们许以高官厚禄。李唐画了《采薇图》以表彰保持气节的人,谴责投降变节的行为,可谓是"借古讽今",用心良苦。

由以上的分析我们得出结论:艺术与政治、道德等"中介"同属上层建筑领域,它们之间是相互影响、相互作用的关系,而不是相互决定的关系;同时艺术又必须通过政治、道德等中间环节与经济基础相联系,因而受政治、道德的影响不可避免。

5. 艺术与宗教、哲学的关系

艺术与同属更高的、更远离经济基础的宗教、哲学等意识形态的关系又是怎样的呢?艺术与哲学的关系在本教材绪论中已经做了简单分析,这里主要考察一下艺术与宗教的关系。

在很久以前,艺术与宗教就有着千丝万缕的联系,正是因为这个原因,人们对宗教与艺术的关系也有很多误读,例如,把宗教等同于艺术或认为宗教对艺术起着决定作用等。实际上,宗教与艺术同属上层建筑领域的两种不同社会意识,它们在一定历史时期相互影响,在宗教占统治地位的特定历史条件下,宗教会对艺术产生重大影响,而艺术也会反映一定的宗教观念,对宗教产生影响。

例如,我国南北朝时期的佛教、欧洲中世纪时期的基督教都是在特定历史时期占统治地位的意识形态,在当时宗教题材的艺术作品就特别发达。

对于艺术与宗教的关系,要把握以下几点:第一,从根本上说,宗教是对艺术的否定。

因为宗教要利用艺术为自己服务，就必定对艺术的内容、题材、表现手段加以限制，从而约束了艺术的发展，影响了艺术的独立性。第二，宗教在否定艺术的同时也否定了自己，因为艺术在宗教的束缚下发展到一定阶段就会突破束缚获得发展，反过来利用宗教实现自身的本质。第三，虽然宗教在历史上对艺术的影响很大，但是二者在意识形态内部是相互影响的关系，而不是决定关系。第四，从根本上说，宗教与艺术是上层建筑领域的相互影响、相互渗透的关系，它们都由经济基础决定并反映经济基础。

（二）艺术与社会生活

前面我们考察了艺术在社会中的地位，这里我们研究一下艺术与社会生活的关系。

首先，艺术来源于生活，是社会生活的反映。对于这一点，从古希腊罗马的模仿论和再现论以及我国古代画论里的"师造化"中都看到了艺术对现实生活的反映，但由于历史的局限性还不能解释为什么。我们从历史唯物主义的观点出发，把社会生产关系作为一切社会关系的基础，辩证看待经济基础与上层建筑的关系，从而科学系统地阐明了艺术与社会生活的关系。

其次，艺术对社会生活的反映是全面的。也就是说，艺术是对社会生活的各个领域和各种事物的全面反映，不仅可以反映一定社会的经济、政治、文化、宗教、法律法规、哲学思想，还可以反映人们的情感、欲望、幻想、审美理想和审美情趣等从物质生活到情感生活的各个方面。可以说，人类所能触及的领域都能通过艺术的形式加以反映，所以说，艺术是对社会生活的全面反映。

（三）艺术同社会生产

1. 马克思主义认为，艺术既是一种社会意识形态，也是一种生产形态

这是马克思主义独特美学思想体系对艺术这一问题的独到见解和认识。"思想、观念、意识的生产最初是直接与人们的物质活动，与人们的物质交往，与现实生活的语言交织在一起的。人们的观念、思维、精神交往在这里还是人们物质关系的直接产物。表现在某一民族的政治、法律、道德、宗教、形而上学等语言中的精神生产也是这样。人们是自己的观念、思想等的生产者。"① 在这段谈话中，马克思把意识形态看作是"精神生产"并加以肯定，那么我们就能推知作为意识形态的艺术当然也属于"精神生产"了。

由此可见，马克思从人的社会本质是生产实践活动的观点出发，把艺术与生产联系起来，从而把艺术看作是人的一种生产实践活动，是一种生产形态，这是美学理论的一大创举。

2. 艺术是一种特殊的精神生产形态

马克思还考察了艺术作为一种生产形态所具有的特殊性，即它与一般的物质生产形态不同，是一种精神生产形态。也就是说，艺术作为一种特殊的精神生产形态，一方面要以物质生产为基础，具有一般生产的普遍性；另一方面又具有不同于物质生产的特殊性。

第一，这两种生产的目的以及在满足人们的需要上是不同的。为了满足自身的生存和发展，人们对外界有各种不同的需要，这些需要通过不同的生产方式实现。人通过物质生产，

① 弗里德里希·恩格斯，卡尔·马克思. 马克思恩格斯选集[M]. 第一卷. 北京：人民出版社 1995：30.

获得物质的实用功能和实用价值，满足基本的生存需要。同时，人还有精神的需要，主要通过艺术生产实现。艺术生产直接影响人们的精神意识、审美心理和思想感情等，最终影响人们实际的社会生活。

第二，从消费的角度，艺术生产与物质生产有着很大的不同。一般物质生产出的劳动产品因为具有使用价值，可以被买卖，是交换价值的承担者，也就是我们常说的商品。而艺术生产的产品——艺术品则有自己特殊的审美属性。

艺术品消费

案例说明：

为了说明作为艺术生产的精神产品的特殊审美属性，马克思列举了人们付费请音乐家、教士为自己服务的例子加以说明。这些服务既不能用来还债，也不能拿来购买商品，更不能用来购买能创造剩余价值的劳动。这些服务好像易耗品一样消失了。

案例点评：

显然，对物质产品的消费和对精神产品的消费是不同的，人们对艺术品的消费主要是精神上和情感上的消费和享受。

第三，作为生产精神产品的艺术生产在其生产过程和结果上也具有特殊性。艺术生产的过程即艺术创作过程，主要是艺术创作主体（艺术家）通过改变外在事物以达到自己目的的物化工程。艺术生产所物化或对象化的内容有着自身独特的规律性，除了具有一般物化的特点，还是一个需要把审美认识与审美感受表达出来的过程，其本质上是精神生产。这与工人开动机器生产出的大批产品明显不同，作为物质生产的产品并不包含工人个人的审美认识和审美情感。

艺术创作上的"唯技巧论""非审美化""商品化"及"艺术非意识形态化"等主张，都是把艺术生产等同于物质生产，用物质生产的一般性取代艺术生产的特殊性，没有看到艺术生产的精神生产本质，从而抹杀了二者的差别。

艺术生产的实质就是把艺术当作一种特殊的精神生产活动，一方面，它是人类的生产实践活动，具有一般人类生产的普遍性；另一方面，创作主体的认识目的、审美意识、审美情感参与这一生产过程的始终，它本质上是一种自由的精神生产，审美是它的本质特征。在这一过程中主体的主观活动与客观世界实现了高度的统一。一方面，主体对客观世界的审美认识、审美情感被高度物化或对象化到艺术作品中；另一方面，通过这些作品影响人们的精神，进而影响到客观世界。

二、艺术的认识本质

前面我们介绍了马克思主义从上层建筑与经济基础关系的角度对艺术的社会本质的考察：艺术作为一种特殊的社会意识形态和精神生产形态主要通过生产实践活动，反映从物

质世界到精神世界、从生产关系到思想关系的人类的全面社会生活，创造精神产品，满足人的审美需求。这一节里，我们主要介绍马克思主义从认识的角度对艺术本质的理解。

（一）艺术"掌握"世界的方式

从认识论的角度研究艺术，我们要弄清几个问题：艺术是不是一种认识，艺术是一种怎样的认识以及其认识世界的方式是怎样的？

1. 艺术是对世界的一种认识

我们一直强调艺术源于生活，是对社会生活的反映，这其实就是说艺术是对世界的一种认识。历史上对艺术有各种不同的说法：康德认为艺术是天才的表现，"给艺术制定法规"；席勒和斯宾塞则把艺术看作游戏的产物，是人们精力过胜的结果，而且与功利无关；克莱夫·贝尔认为艺术是"有意味的形式"……

历史上对艺术的各种唯心及唯物的认识论的合理之处与局限性我们在本章第一节已论述过，这里需要指出的是马克思主义的辩证唯物主义反映论与以往各种学说有着本质的不同，是能动的反映论，不仅看到了艺术是对客观世界的主观认识基础上的生产实践活动，而且看到艺术创作主体的能动作用，看到艺术主体的能动性在艺术构思、表现等整个艺术活动过程中的作用，这就是辩证唯物主义的能动的反映论。

2. 艺术掌握世界的特殊方式

通过前面的论述，我们明白了艺术是对世界的一种能动的认识。那么，艺术是以怎样的方式认识世界，反映社会生活的呢？

马克思认为人类掌握世界的方式有四种：理论（哲学的、科学的）的方式、艺术的方式、宗教的方式和实践的方式。这里所说的"掌握"是指能动的认识活动，是对世界的认知和改造。"世界"包括物质和精神世界在内的广泛的人类社会生活形式。"方式"则是指认识世界的方法、手段、途径或形式。马克思所说的这4种掌握世界的方式就是指能动的认识世界的方法、手段、途径等，它们都属于人类能动的认识活动形式，但又各有各的特点，彼此独立，不可相互替代。

（1）艺术与宗教在认识世界的方式上的区别

前文中我们已经谈到，艺术与宗教同属上层建筑领域，属于更高的，更远离经济基础的特殊的社会意识形态，彼此之间相互影响、相互渗透。也就是说，宗教与艺术一样，都是对社会生活的全面反映。在特定历史时期，宗教盛行，成为占统治地位的意识形态时，宗教与艺术在把握世界的方式上也有很多相似之处。

首先，宗教对世界的认识与把握主要是通过"佛""上帝""真主"等虚幻的观念，因而对世界的反映完全是虚幻的、颠倒的。宗教信仰"神"，宣扬"天国"，而这些都是外部力量的异化而已，虽然有各种历史的、社会的、自然的因素，但都是不真实的，因而对世界的反映也是不真实的。与宗教不同，艺术视真实性为生命，以真实地认识世界、反映生活为基本原则。

其次，宗教形象与艺术形象也有本质的不同。宗教形象是宗教观念的外化，是普遍观

念的符号，是人的本质的异化，人们在膜拜宗教形象时感受到的是巨大的压迫力量。这在各种宗教中都能够观察到，例如，人们拜佛教里各路菩萨以许下不同愿望。佛教中大小乘教在对宗教形象的认识上都有不同。而艺术形象则是包含着艺术家的个性及审美理想的鲜活的艺术形象，是人的本质力量的对象化，人们在欣赏艺术形象时也会感受到力量，从而获得美的享受。

（2）艺术与哲学的区别

哲学是关于世界观和方法论的学说，也是远离经济基础的特殊意识形态，是社会生活的全面反映。虽然各种学说在对世界的认识上各不相同，但都追求世界的真实，这一点与艺术是一致的。那么，哲学与艺术对认识世界的不同体现在哪里呢？

哲学以理论的形式掌握世界，这与数学、物理等学科是一致的，都是以抽象的概念进行思维活动，以认识事物的本质、规律，揭示事物的普遍性和一般性为目的。而艺术需要鲜活生动且可以直观感受的艺术形象展现出来，主要运用形象进行创造性的想象活动，挖掘事物的个性特征和美，再以生动可感的形象加以表现，通过个别来显示一般，通过特殊来揭示普遍，这是艺术与哲学最大的不同。哲学强调理性思维，是关于智慧的学科；艺术虽然也有理性的传达，但更多时候是以情感人，赋予人以美的享受。

（二）艺术的形象性

以艺术的方式把握世界的最明显的特征就是艺术的形象性。

1. 形象性是艺术的基本特征

形象性是艺术区别与其他社会意识形态的基本特征，我们一谈到某种艺术形式，往往会在头脑里闪现出具有代表性作品中的艺术形象。例如，一谈到封建社会对人性的迫害，造成的人间悲剧，我们往往会想到歌剧《白毛女》中的杨喜儿、王式廓的油画《血衣》等艺术作品，其中具有代表性的人物形象会立即浮现在我们的脑海里，非常生动鲜活。而同样是对封建社会中国农村状况的反映，毛泽东则以《中国农村各阶级的分析》和《湖南农民运动考察报告》等理论著作的方式加以展现。

一般说来，艺术形象具有典型性、概括性、感染性等基本特征。

2. 感性与理性的统一

任何一件艺术作品，都是以具体的、可被人们感知的感性形象展现在人们眼前的，作用于人们的感官，让人们去欣赏，所以任何艺术作品都具有能够作用于欣赏者感官的感性因素，而不是以概念等人的感官无法直接把握的抽象的方式呈现出来（这里说的抽象与形象相对，是指理论、概念等理论体系中的抽象，与抽象艺术不同。抽象艺术是相对于再现性和描绘性艺术而言的，但抽象作品仍需具象的形象加以展现）。

艺术要以个别表现一般，特殊表现普遍，所以艺术还要用具体的可被人们感官所感知的形式去表现深刻的理性内容，表现审美情感和审美理想，是感性与理性的统一。艺术创作活动是一种能动的认知活动，不仅需要感性的把握，而且需要理性的思考，才能通过具体形象揭示事物的本质。在艺术欣赏中同样需要从感官的愉悦上升到理性的满足，得到审美的享受。

3. 主观与客观的统一

我们总是说艺术源于生活，高于生活，其实这就是对艺术中主观与客观关系的正确论述，艺术形象是主观与客观的高度统一。一方面，艺术形象总是来源于人们对生活的观察和思考，是对社会生活的反映和再现，也就是说，客观世界是艺术的来源和基础；另一方面，艺术形象又是艺术家个体对生活的独到认识和见解，蕴含着艺术家个体主观的情感、意识、审美理想。每一件艺术作品，每一个艺术形象，都有艺术家个人的烙印。中国传统画论中常说"画如其人"便是此理。

当然，在艺术史上，各个不同的艺术类别、艺术流派、艺术创作方法在艺术创作中对主客观因素的表现也各有侧重，但都无法完全排除其中任何一种因素。例如，中国画中的大写意作品往往强调作者主观感情的表达与宣泄，但作者强烈的情感依然需要借助客观世界的具体事务加以体现（图1-24和图1-25）。

图1-24　八大山人写意作品

图1-25　八大山人《孤雁》

八大山人写意花鸟赏析

案例说明：

八大山人原名朱耷，清初画坛"四僧"之一，是明朝皇室之后。明灭亡后，朱耷流落民间，国破家亡，内心极度忧郁、悲愤，便装聋作哑，隐姓埋名，遁迹空门，潜居山野，以保全自己。在朱耷的画幅上常常可以看到像一鹤形符号的签押，其实是由"三月十九"的四字组成的，借以寄托怀念故国的深情（甲申三月十九日是明朝灭亡的日子）。

八大山人号，是他弃僧还俗后所取，常把"八大"和"山人"竖着连写。前二字又似"哭"字，又似"笑"字，而后二字则类似"之"字，哭之笑之即哭笑不得之意。他一生

对明忠心耿耿，以明朝遗民自居，不肯与清合作。他有诗"无聊笑哭漫流传"之句，以表达故国沦亡，哭笑不得的心情。

案例点评：

朱耷以绘画为中心，在书法、诗跋、篆刻方面也都有很高的造诣。在绘画上他以大笔水墨写意画著称，并善于泼墨，尤以花鸟画称美于世。他的作品取法自然，笔简墨概，气势磅礴，独具新意，创造了高旷纵横的风格。三百年来，凡大笔写意画派都或多或少受了他的影响。清代张庚评他的画达到了"拙规矩于方圆，鄙精研于彩绘"的境界。

他作画主张"省"，有时满幅大纸只画一鸟或一石，寥寥数笔，神情毕具。他的书法具有劲健秀畅的风格。篆刻形体古朴，独成格局。朱耷由于特殊身世和所处的时代，无法直抒胸臆，表达满腔的悲愤，只能借助写意画描绘生活中的山水花鸟，通过他那晦涩难解的题画诗和那奇奇怪怪的变形画来表现。

朱耷在形成自己风格的发展过程中，继承了前代的优良传统，又自辟蹊径。

（三）艺术的真实性

我们说艺术家通过艺术形象反映现实生活，是感性认识与理性认识的统一，这就会涉及艺术对生活的反映是否真实的问题。

实际上，无论是表达主观感情还是再现客观世界，对艺术真实性的要求都是毋庸置疑的，古今中外的艺术家、理论家对此也都有过精辟的论述，认为"艺术的生命就在于真实"。这样的事例不胜枚举，我国早在战国时期，荀子就明确提出"唯乐不可以伪"、被奉为作画原则的"六法"也有"应物象形"的要求、雕塑大师罗丹也宣称"美只有一种，即宣示真实的美"。艺术的真实是主客观真实的统一。

对于艺术的真实性问题，我们从以下几方面加以论述。

1. 再现的真实是艺术对客观世界的真实反映

艺术的客观真实性是指艺术对客观世界真实性的反映，要求艺术作品中的形象要与客观世界的实际相符，与实际的社会生活相符。这往往是对再现艺术的基本要求。

当然，再现艺术并不是对客观实际的简单模仿和复制，而是需要艺术家按照美的规律，利用各种媒介（线条、色彩、节奏、文字、动作等）把自己所观察到的、认识到的客观世界的美通过自己所创造的艺术形象加以表达。所以，再现艺术也需要艺术家的主观能动性的参与，即按照自己的目的意图对客观生活进行认识、选择、提炼、加工……所以，再现的真实并不是对生活的机械反映，而是有作者主观能动性参与的艺术的真实。

同时，艺术来源于现实世界，是经过艺术家理性的思考与提炼的，从而以个别显示整体，以特殊表现普遍。因而，艺术形象的真实不仅是客观世界的真实再现，而且还是透过现象揭示本质的真实，是源于生活、高于生活的真实，达到现象的真实与本质真实的高度统一。

艺术不仅要反映客观世界的真实，更要真实地表达包括创作主体情感、思想、个性及审美理想在内的主观世界，也就是表现的真实。这一般是表现性艺术的基本特征。

综上所述，再现艺术的真实里有主观表现的真实，主观情感真实表达中也有客观世界的反映，艺术的真实就是主观世界的真实与客观世界的真实的高度融合与统一。

2. 真实艺术形象的典型性

我们前面谈到了艺术的形象性以及形象的真实性问题，明确艺术形象要用鲜明生动的个例去表现事物普遍的内在本质。那么艺术是如何用个例去表现本质的呢？这需要研究艺术形象的典型性问题。

典型性问题实际上是与事物的本质相联系的，具有高度真实、高度概括的艺术形象就是艺术典型，它既要以鲜明独特的艺术形象表达事物内在的普遍本质，又是艺术家独特的个性、情感、审美理想的表现。

第一，艺术典型必须能够表现社会生活的本质，具有高度的概括性，透过现象表现出社会生活中具有普遍性、一般性的问题。

第二，艺术典型对事物的普遍性、本质和共性的表现还必须蕴含在鲜明生动的现象、个性和特殊性之中。毕竟，典型不是脱离了个性和特殊性的抽象类别，否则就成了理论形式。艺术典型固然需要对人或物的本质与共性进行深刻的挖掘与表达，但是这种表达如果没有具体鲜活的独具个性的艺术形象来体现，就会显得苍白无力，如同空洞说教。

第三，艺术典型不仅描绘了所反映事物的个性与特殊性，还包含着艺术创作者独特的个性与独创精神。艺术创作不仅要反映客观世界的现实生活，更要通过独具个性的艺术形象反映艺术家对现实世界的情感与态度，反映艺术家的审美理性与追求，反映艺术家对客观世界主观能动的认识，体现艺术家的主观精神和意识。这样才是艺术家对生活的审美认识能力、艺术创造能力以及艺术表达才能的集中表现。

总之，艺术典型是高度概括、高度真实的艺术创作，有着深刻的思想、蕴含着艺术家强烈而真挚的感情、对欣赏者能够产生持久而热烈的感染，是艺术家对生活真理的独特发现和独特审美创造。艺术典型不仅是优秀艺术作品的标志，更是艺术家独特艺术才能和审美的体现。

三、艺术的审美本质

我们在前文中对艺术的社会本质、认识本质进行论述时，曾多次涉及艺术的审美认识的问题，也就是关于艺术的审美问题，这是一个贯穿艺术理论的核心问题，是艺术区别于其他事物的根本性问题，也是我们不能回避的问题。谈论审美，必然会牵涉到美学上的很多问题，这里我们只从艺术本质的角度出发来论述艺术的审美本质问题。

（一）艺术与美

一提到艺术，人们首先会想到美，艺术与美有着天然的联系，艺术也一度被定义为"美的艺术"。那么，艺术与美的关系到底是怎样的呢？

1. 艺术反映现实世界的美

当我们面对祖国的壮丽山河或面对历代大师表现大自然的优秀作品时，往往都会发出由衷的感叹——真美啊！我们既被大自然的神奇造化所感动，也被大师们杰出的艺术表现才能所感染。艺术，尤其是再现艺术，往往能够反映现实世界的美。现实美可分为自然美

和社会美，它们都是人们的审美对象。艺术正是通过艺术形象所独有的优势和特点，满足了人们的审美需求。

2. 艺术创造理想的美

艺术不仅能够反映现实美，还能通过艺术家对现实世界的能动认识，把现实中不完美的甚至丑的事物经过艺术的加工提炼，使其升华，创造出高于生活的艺术美。这种美是通过艺术家的审美意识产生的美，它是按照美的规律、美的目的而创造的事物的美。所以，艺术美来源于现实，又高于现实美，是一种审美创造。

郑板桥画竹

案例说明：

郑板桥是清代著名扬州八怪之一，能写善画，以画竹（图1-26）闻名于世，其题跋落款多有绘画心得，很值得我们玩味借鉴。

图1-26　郑板桥《墨竹图》

案例点评：

我们可以借鉴郑板桥对画竹的体会加深对这个问题的理解。"江馆清秋，晨起看竹……胸中勃勃，遂有画意。其实，胸中之竹，并不是眼中之竹也。因而磨墨、展纸、落笔、倏作变相，手中之竹，又不是胸中之竹也。"[1]

这段文字是郑板桥艺术创作的真实写照，把艺术创作即对艺术美的表现概括为四种竹

[1] 郑燮.郑板桥集[M].上海：上海古籍出版社，1979.

子：园中之竹，我们可以理解为客观世界或现实生活；眼中之竹，代表了艺术家对现实世界的观察；心中之竹就是艺术家对生活的理解与感悟，更具有概括性和典型化，渗透了艺术家的审美情感与审美理想；手中之竹则是艺术家高超的艺术表现技巧、艺术修养与审美理想、审美情感的结合，物化为可供人欣赏的艺术作品，已经超越了物象原有的自然美，是更高一级的艺术美。

艺术不仅来源于现实而且高于现实，还能把现实中的丑转化为艺术中的美，通过对现实丑的揭露与批判，实现对美的肯定，对生活本质的表现，从而实现艺术美。

3. 艺术是审美对象

艺术不仅反映现实美、创造艺术美，它还是审美对象，这主要是从艺术接受和艺术消费的角度说的。当艺术作为欣赏对象和消费对象时，蕴含其中的美就具有一定的客观性，不会因为某些人的不欣赏就消失，就如中国书法不会因为西方人的不理解而失去魅力一样。

（二）艺术的审美本质

艺术自诞生之日起就与美有着不解之缘，审美是其核心本质。

1. 人与现实的审美关系

审美关系是审美主体与审美对象之间在美学范围内的关系，是审美主体对审美客体中所蕴含的美的能动的感知与领悟。那么，主客体的这种审美关系是如何实现的呢？

首先，人类的生产实践活动是人与现实审美关系建立和发展的基础。正是由于生产实践，人类才得以获得质的飞跃，包括审美能力在内的各种人类自身的能力得到了发展。

其次，审美也是人的本质力量的需要。人类在生产实践活动中，一方面发现了自然规律，获得了利用自然规律改造自然的能力；另一方面，人们在改造自然的过程中看到了自身力量的强大，体会到了按照自己的目的和意图（美及实用的目的和意图）改造自然的喜悦，从而获得了审美感受。

2. 美与美感

随着我们对艺术讨论的深入，就需要回答美与美感的问题了。

我们这里只是从艺术理论的角度予以探讨。美的本质就是美的规律，符合美的规律的东西就是美的事物。掌握了美的规律也就把握了美的本质。

那么，美的规律又是什么呢？

一方面，美总是以人们感官能把握的艺术形象出现，这种形象必定具有鲜明可感知的形象、个性和偶然性，能给人以直观的审美享受；另一方面，这种充满个性特征的形象还必须蕴含着事物的普遍性和共性，显示事物的本质特征。

也就是说，所谓美的规律就是关于客观事物的本质与表象、内容与形式、普遍性与特殊性、必然性与偶然性的一种特殊关系，只要能以鲜明生动的可感知的现象或形式体现事物的本质与普遍性，就实现了美的表现。

总之，艺术美通过艺术形象表现事物的本质和真理。

美感是在人对客观事物所蕴含的美的感知基础上，发生的一种意识活动和情感活动，是人们对客观事物的美的主观能动的感知。美感来源于在审美认识基础上形成的审美观念，当客观事物的美符合审美主体的审美观念时，就会形成美的感动与愉悦，既有感官的享受，又有理性的满足，身心愉悦，这就是美感。

在审美实践中，由于感官的快适与理性的满足的不平衡而形成多种形式的美感。

其一是客观事物与人们的审美观念刚好相符，不需要经过理性思考就能感知对象的美，理性获得满足，这种情况下往往感官的快适更强烈一些。例如，游览大好河山，面对如画美景时大多是这种情况。

其二是需要借助理性的联想与想象，透过事物外形与形式的美，把这种较直观的审美观念与社会生活相结合，形成一个新的审美观念，从而获得精神上的满足。例如，看到郑板桥的竹子就想到了文人的高风亮节等。这种情形下，常常是感官的快适与理性的满足相互补充。

其三是审美对象较难把握，需要经过较复杂的思维活动才能过透过表象获得美感。这种美感一旦获得就会更加强烈而持久，一般更侧重于理性的满足。例如，鲁迅先生的《孔乙己》、电影《人到中年》、弗洛伊德的油画等。

简言之，无论获得的美感是与快感相适应还是相矛盾，其本质都是在不同程度上满足了欣赏者的审美观念，否则就不会是美感。

3. 艺术是艺术家审美观念的表现

通过前面的分析，我们对艺术的审美本质就更加明晰了。

一方面，从艺术家的角度来看，艺术是艺术家对现实生活审美认识的表现形式；另一方面，在承认艺术是一种社会意识形态，是对社会生活反映的前提下，说艺术是艺术家审美观念的表现形态，是对艺术的审美本质和审美特点的强化。

（三）艺术中的情感

在剖析了艺术的审美本质后，下面需要了解审美特征，主要从两方面进行归纳。

1. 艺术一般的审美特征

通过前面各节的论述，我们可以把艺术的一般审美特征概括为以下几个方面。

（1）实践性和主体性

这主要是因为马克思主义把艺术看作是一种特殊的精神生产，因而是实践性与主体性的统一，还体现在艺术家对技法的掌握与媒介的把握上。

（2）目的性与规律性

目的性与规律性不仅是人与动物的根本区别，也是艺术与非艺术的本质区别。

（3）形象性

形象性是艺术审美特征的核心，也是艺术区别于其他社会意识形态的基本特征。

（4）形式美与形式感

符合美的规律的形式就是形式美。形式感是指事物的外在形式引起的想象和感情活动所获得的审美感受。

(5) 创造性

独造性是所有门类艺术的共性，更是艺术生命力的源泉。没有创造性的艺术就没有审美价值。

2. 情感性

情感性是艺术的重要特征，有着极其重要的地位和作用。从广义上说，一切文学艺术都是情感的艺术，没有情感就不能称为艺术。

首先，艺术形象尤其是其中的典型形象，往往都凝聚着艺术家真挚的情感，也是艺术区别于其他学科的基本特征。情感贯穿于艺术创作的始终，也是艺术形象具有感染力的重要原因。没有情感的艺术往往流于空洞的说教。

其次，情感不仅在艺术创作中起着重要的作用，在艺术欣赏中也有着独特的地位和功能，是感染欣赏者，实现艺术共鸣的桥梁和基础。调动不起情感的艺术欣赏往往沦为填鸭式的知识灌输。

最后，情感是美感的重要组成部分，缺少了对美的感受与感动之情，则不能称为美感。

总之，审美情感是艺术的重要特征，贯穿于艺术创作和艺术欣赏的始终；它一方面与艺术形象紧密相连，另一方面又与认识密不可分；它并不是单纯的心理或生理的反应，而是在审美认识基础上的一种特殊心理现象——对审美对象的认识越深刻，理解越透彻，审美情感也就越强烈，也就会获得巨大的满足与愉悦；情感与思想统一于审美、创作于艺术欣赏之中，没有了情感，艺术就会沦为空洞的说教，没有了思想，艺术就会成为荒诞的说梦。

本章小结

作为本书的第一章，本部分主要论述了艺术的本质问题，这是艺术理论首先要解答和面对的问题，也是讨论其他艺术问题的基础。本章主要分三个部分加以论述：古今中外艺术概念的演变；几种比较有代表性的艺术本质学说的主要思想及其局限性；马克思辩证唯物主义对艺术本质问题的思考。

思考题

1. 通过分析具体艺术作品谈谈表现论与形式论的区别。
2. 谈谈惯例论的产生的时代背景及其与以往艺术本质论的根本不同在哪里。
3. 马克思主义是怎样论述艺术本质的，结合具体作品谈谈你对艺术的认识。
4. 结合自己的艺术创作实际或艺术史实，谈谈你对艺术的形象性、真实性、典型性及其相互关系的理解。

实训课堂

1. 通过对本章内容的学习，结合自己的专业及历史上具有代表性的艺术作品，探讨艺

术的本质。

2. 通过各种途径查找资料，谈谈西方当代各种艺术观念。

建议阅读书目：

1. 谷泉. 大地艺术——西方后现代艺术流派书系 [M]. 北京：人民美术出版社，2003.
2. 格罗塞. 艺术的起源——探讨艺术的原始奥秘 [M]. 北京：北京出版社，2012.
3. 格林伯格. 前卫艺术与庸俗文化、世界美术 [M]. 沅柳，译. 北京：中央美术学院，1993.
4. 周至禹. 魅与解咒——管窥西方现代艺术 [M]. 重庆：重庆大学出版社，2008.

第二章 艺术的起源与发展

学习要点及目标

1. 了解关于艺术起源的几种主要的理论。
2. 了解历史上比较有影响的几种艺术发展动力理论和模式。
3. 理解掌握艺术发展规律。
4. 了解全球化背景下艺术发展所受到的影响。

第二章 微课

本章导读

第一章主要探讨了什么是艺术,也就是艺术的本质特征是什么的问题。面对人类历史上浩若烟海的艺术品,从阿尔塔米拉洞穴壁画(图2-1)到毕加索的《亚威农少女》(图2-2),从马王堆出土漆器(图2-3)到董希文的《开国大典》(图2-4),不难发现,艺术不是静止的,而是不断发展变化的。

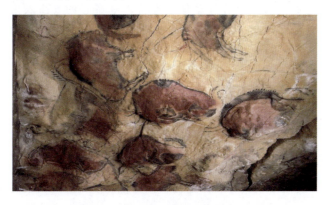

图2-1 阿尔塔米拉洞穴壁画(1)

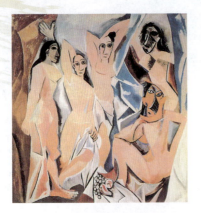
图 2-2　毕加索《亚威农少女》

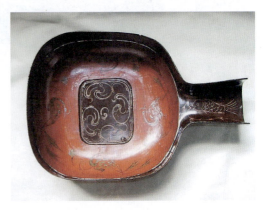
图 2-3　马王堆出土漆器

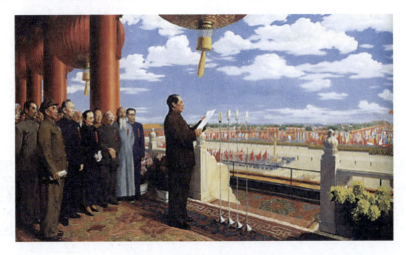
图 2-4　董希文《开国大典》

那么，人们不禁会问：艺术是怎样发生的呢？它的发展过程又是怎样的呢？有没有特定的规律和模式呢？是什么促使艺术发展演变的呢？在漫长的人类历史中，人们是怎样对待艺术传统的呢？各个民族、各个地区的艺术又有怎样的差异变化呢？在当今全球化的时代背景下，艺术又会发生怎样的变化呢？概括说来，也就是艺术的发生和发展的规律性问题。

本章就是要把艺术作为一个有机整体来看待，考察它的发生及发展的规律性问题：通过对艺术发展过程的客观描述，探寻艺术发展的模式，继而达到对艺术发展的深层次的哲学思考——促进艺术发展的动力是什么，艺术是怎么发展的？

阿尔塔米拉洞穴壁画

阿尔塔米拉洞穴遗址位于西班牙北部桑坦德西面约 30 公里的地方。1879 年，一个名叫索特乌拉的工程师到这里收集化石，他在工作时把 4 岁的女儿玛丽娅带在身边。据说玛丽娅因对父亲的工作不感兴趣而独自爬进了一个小洞口，因为洞内黑暗，她点亮了一支蜡

烛。这时候，她突然看见一头公牛，眼睛直瞪瞪地望着她，顿时吓得大哭起来。于是，闻名世界的阿尔塔米拉洞穴壁画（图2-1）就这样被发现了。

洞穴长270米，大部分壁画分布在长18米的侧洞的顶和壁上，画的内容主要是涂有红、黑、紫色的成群野牛，还有野猪、野马和赤鹿等，总数达150多只。这些动物的形象描画得细腻生动，栩栩如生。采用写实粗犷的重彩手法，色彩鲜艳单纯，运用了潜缩法透视，使画面具有一种幻觉感和质量感。画中一头野牛受伤卧地，低头怒视前方，把牛的野性表现得十分逼真，被公认为世界美术史上原始绘画的代表作。

第一节　历史上关于艺术起源的几种学说

迄今为止，人们对艺术发生的问题仍难下定论，各种学说莫衷一是。这主要是两方面的原因造成的：其一，在时间上，艺术的发生离我们太过遥远，现已发现的各种史前及原始社会的证据无法还原艺术发生的真实情况；其二，人类对艺术发生问题的研究是近100多年才开始的，虽然获得了丰硕的科研成果，但依然对很多问题知之甚少，需要进一步深入研究。

在各种艺术门类中，美术往往能以物质的形式得以保存流传下来，成为艺术发生学的主要研究对象。

一、从猜想到科学理论的提出

虽然以艺术发生问题作为研究对象的艺术发生学是一门新兴学科，但在很早以前人们就已经思考并探讨艺术的起源问题了。例如，古希腊的亚里士多德就从人的本性上去猜测，认为艺术起源于模仿，因为人们有模仿的天性。虽然这种猜测无法得到实证，但是也有合理成分，因而对后世产生一定的影响。

黑格尔则把古代埃及作为艺术的发源地，认为艺术到古希腊才真正进入发展时期，但古埃及已经是文明社会，古埃及艺术当然不是史前艺术，所以黑格尔并没有真正解答艺术发生的问题。我国古代一直强调书画同源，往往以神话传说来解释艺术的发生与起源。例如，唐代张彦远在《历代名画记》中把书画的起源解释为"天地圣人"为"传其意""见其形"而创造的。

以往各种猜想和推理都有很大的臆想成分，直到近代一些新的学科、理论和事实相继出现，艺术的起源问题才得以作为一个科学命题进行研究分析。

首先，达尔文进化论的提出。因为进化论认为生物是一个从低级到高级演化的不可逆转的线性序列，这样人类的起源就是一个历史的进化过程，那么作为人类社会现象的文化艺术也就有了探讨其起源的理论基础。

其次，考古学的建立为探讨艺术起源问题提供了真凭实据和科学的方法论。以往人们

对历史的研究只依靠各种文献记载,对史前文明的研究处于空白状态。考古学则可以通过对诸如各种工具、器皿、岩画等人类活动痕迹的考察来探寻人类的历史和文化,从而使对艺术起源问题的探讨更具有实证性和科学性。

最后,文化人类学对原始艺术及其起源的研究也促进了艺术发生学的发展。发起于西方的文化人类学是以非西方的、原始的、无文字的文化、社会、人类为研究对象的,因而艺术就成为文化人类学的重要研究对象。

二、几种主要的艺术起源学说

对艺术起源的研究,主要是研究推动艺术发展的动力。历史上主要有以下几种较有影响的艺术发生的动力理论。

(一)巫术说

巫术说在西方艺术起源理论中的影响很大,这一理论是在大量研究原始社会文化艺术的基础上提出来的。这一理论把原始思维分为前万物有灵论和万物有灵论两部分。前万物有灵论就属于巫术阶段。这一阶段,原始人所恐惧和敬畏的并不是人格化了的神,而是自然界中的一种神秘力量。他们认为这种力量能够极大地影响到他们的生活,所以需要通过具体可操控的活动来利用或回避这种力量。这实际上是原始人类对世界的一种认识。

英国人类学家弗雷泽把巫术分为模拟巫术和接触巫术,认为艺术的起源与模拟巫术相关。S. 雷纳克在弗雷泽理论的基础上用原始文化的巫术理论范式来解释史前艺术,把人类最初的图像制作看作一种试图通过巫术控制自然力的巫术活动,以此来解释图像的起源。

这一理论也常常被用来解释原始洞穴壁画,把原始洞穴壁画看作是某种巫术目的,而不是单纯用来欣赏的。因为原始洞穴壁画中的动物形象的特征和位置往往与狩猎有关,被看作是原始人为了保证狩猎成功而进行的巫术活动。它们往往被画在不宜观看的洞穴深处,很多动物身上还被描绘出受伤流血的痕迹,有些地方还反复描绘同一动物……所有这些都与狩猎活动有着密切的关系。

案例 2-1

持角杯的维纳斯

案例说明:

《持角杯的维纳斯》(图2-5)是在法国的劳塞尔岩洞中发现的6个人物浮雕之一,雕塑对脸部的刻画非常模糊,而对能体现女性生殖特征的乳房和腹部的刻画却相当夸张。雕像的右手持牛角,另一只手搭在隆起的腹部上,仿佛是在主持某种巫术仪式,不知是在祈祷外出狩猎的人们满载而归,还是在祝愿氏族人丁兴旺。

案例点评:

《威伦道夫的维纳斯》与这一浮雕有异曲同工之妙,都具有明显夸大女性的生殖特征

的倾向，这与当时人口存活率极低、产力低下、人们只有种族部落人口较多协同劳作才能生存下去有关。这些作品具有明显的祈盼繁衍和丰产的意味。所以，早期的艺术活动与巫术有着密切的关系。

正是由于巫术理论在解释人类史前社会和原始社会的艺术活动方面具有一定的合理性，所以这一理论的信奉者极多，成为当时较权威的一种艺术起源学说。

巫术说有合理的因素，也有其不完善的地方：其一，并不是所有原始艺术都与巫术有关，比如饱餐后地手舞足蹈；其二，影响也不是根源，如果把艺术的起源完全归结于巫术，则无疑把艺术的起源归之于意识。

（二）图腾说

旧石器时代的巫术思维方式决定了艺术的基本形态还是写实的。从旧石器时代到农业文明之前，人类的文化艺术观念开始进入到万物有灵阶段，认为世间万物都是有情感、有思想、充满灵魂的。

原始人的灵魂观念则主要来自对梦的体验，他们认为梦就是灵魂脱离身体独立存在的证明，由此推导出人和万物都是由灵魂和身体两部分构成的。于是原始人就把代表灵魂的图腾作为崇拜的对象，形成图腾观念（图 2-6）。也就是说，巫术说并不能完全解释史前及原始社会艺术的所有阶段。

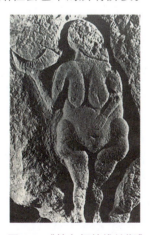

图 2-5 《持角杯的维纳斯》

图 2-6 非洲图腾面具

图腾与艺术起源的密切联系还体现在早期人类与动物的实际利害关系上。例如，信奉萨满教的狩猎民族往往会把被猎杀的动物形象画下来：伤害了动物的身体，通过图画把动物的灵魂保存下来以防止其报复。这体现了早期人类对动物的矛盾心理及解决这一矛盾的特殊方式，也正是这一方式促进了原始社会制造图形的艺术的发展。这一理论能够解释很多早期人类的艺术现象。

（三）游戏说

游戏说是由 18 世纪德国的席勒和 19 世纪英国的斯宾塞提出来的，因而又被称作是"席

勒-斯宾塞理论"。

席勒认为以外观为目的的游戏冲动才是艺术起源的真正动力。他认为人在现实生活中是不自由的——既受到自然力量和物质需要的强迫，又受到理性法则的约束。这样，人们往往只能以功利为目的去观察世界，无法享受以外观为目的的快乐。人们只有摆脱功利及理性的束缚，才能获得纯粹的外观享受，至此，自由开始了，人们开去始审美、去游戏、艺术也就随之开始了。在席勒看来，以外观为目的的游戏冲动既是人类感性与理性冲动的辩证统一，又是人类区别于动物的根本标志。

英国的斯宾塞把游戏说进一步引申，认为游戏虽然无法直接产生实用价值，但在生物学上却起到了锻炼器官的作用，对个体及整个族群都是极其有益的。而这正是游戏与艺术共有的价值。

游戏与艺术确实有很多共同点：首先，它们都是在人们解决了生存问题之后才能进行的事情；其次，它们都是超功利，具有假定性，使人愉悦；最后，原始艺术与艺术确实有着天然的联系。

但是，游戏与艺术还是有着本质的区别：第一，艺术的目的要比游戏广泛而深刻得多；第二，游戏短暂，艺术却具有持久的生命力；第三，游戏可以自娱自乐，而艺术需要与观众进行情感的交流和信息的传达；第四，儿童天性喜爱游戏却未必喜欢艺术，艺术家醉心艺术却未必热爱参与游戏。

（四）投射论

认知心理学认为，人会依据记忆中留下的形象去观察眼前的对象，再按照实际形象加以修正。例如，人们总是会把白云或其他自然痕迹看成各种形状的动物或人，就是因为人们把以往已知的事物投射到了未知难测的物体上。这就是艺术起源的投射理论，也就是把贡布里希"预成图式和修正"运用到了艺术起源的问题上。

贡布里希用投射理论解释原始艺术，认为岩画是由于原始人从岩壁裂缝及高低不平的变化中，看到了日常生活中的动物形象，透过投射作用出现在岩壁上，并运用有色土加以具体化，于是就形成了原始岩画。

（五）劳动说

在各种艺术发生理论中，劳动说因其独特的贡献也受到众多学者的关注。劳动说支持者们的研究角度虽然不尽相同，但都关注到艺术的发生与劳动有着很多直接的联系，这为研究一些具体原始艺术形态提供了真实可信的材料。

马克思主义认为劳动创造了人，以此推导下去，劳动也必然与艺术的起源相关联。正是由于人们能够制造并使用劳动工具，扩大了人化自然，并在这一过程中提高了人的审美能力和操作能力，因此，马克思主义认为人和艺术诞生的根本动力是使用和制造工具的劳动实践。

综合以上各种学说，认为艺术发生的动力是复杂而多样的，是一个相互联系的动力系统综合作用的结果，既有劳动的因素，也饱含情感、想象、巫术、游戏等；但并不是说在这一系统中各个因素的作用是均等的，其中人类的生产实践活动才是主因，处于主导地位，

决定和制约着其他因素的作用，共同促使艺术的发生。

三、艺术发生的历史阶段

通过艺术史的研究可以清晰地看到艺术是一个不断发展演化的过程，那么艺术的发生经历了一个怎样的过程呢？

艺术发生于史前社会，在原始社会，各种社会意识形态是浑然一体，没有明确区分的，直到人类进入文明社会，哲学、宗教、道德、艺术等意识形态才逐渐有了明晰的界限。所以，讨论艺术的发生，是不可能找到一个绝对的时间点的。只能从共时性上去研究原始艺术发生的起点与过程，在理论上对艺术的发生划分出历史阶段。从共时性上看，艺术需要具备人工性、具体性和审美性三个要素。

（1）人类创造的第一件工具是艺术发生的上限。人工性是艺术的第一个要素，但并不是具有人工性的东西都是艺术品。因为工具和艺术都是人创造的，而艺术发生在生产之后，所以工具是艺术的逻辑起点，也是人类社会的起点，同时又促进了形势美感和技术的产生与发展，所以理论上工具是艺术发生的上限。

（2）"准艺术"的发生。最初的工具只具有实用性，发展到后来既有实用性又渗入了原始人的情感和审美意识，也就进入了准艺术阶段。这一阶段的石器，不仅具备了人工性，也具有了一定美感的形态，人工性与形态性获得了统一。

准艺术时期的艺术形态

案例说明：

这一阶段的原始艺术又经历了抽象、写实和装饰三个时期。旧石器时代的几何形体的石器，实用价值占主导地位，形体类似现代的几何形（图2-7）。写实时期，各种艺术形式如岩画和雕塑（图2-8）具有明显的写实特征。新石器时代已处于农业文明前期，彩陶上的图案具有明显的装饰性特征（图2-9）。

图2-7 旧石器时代工具

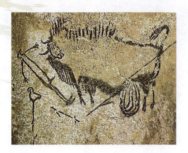
图 2-8　阿尔塔米拉洞穴壁画（2）

图 2-9　新石器时代舞蹈纹彩陶

案例点评：

到了新石器时代，人类已经创造出抽象、写实、装饰三种主要的艺术类型，准艺术获得繁荣与发展，同时也具有过渡性和发展性的特点。这一时期，器皿上被有意识地刻上各种图案纹样，虽然这些图案纹样在今天看来并不具有实用功能，很可能起到装饰、祈祷或记录的作用，但在当时已经具有精神价值，真正的艺术也已呼之欲出了。

(3) 准艺术的衰落与审美性的加强。劳动工具逐渐具有审美价值，渐渐演变为艺术，这是一个动态的发展过程，无法确定精准的时间节点。人们只能在理论上推测，随着生产力的发展，人类社会不断进化，阶级产生、掠夺战争爆发、宗教等意识形态形成，于是，实用功能逐渐淡化、开始渗入等级观念、代表财富地位或宗教形象的玉器和青铜器皿开始出现，文明社会的艺术也就出现。至此，艺术的工具性、形态性和审美性获得了统一，艺术也就诞生。

值得注意的是，正是由于人们对艺术发生的关注才使得西方现代主义艺术受到史前及原始艺术的极大影响。

现代派艺术家从中发现了可以用来反抗西方传统写实的力量。毕加索受黑人雕塑的启发创造了立体主义，高更的艺术在南太平洋的小岛逐渐成熟。事实上，现代主义以新的视角审视原始艺术，为西方现代艺术的发展提供了新的资源，也为文化艺术的多元化打开了窗口，对西方中心论给予了有力抨击。

第二节　艺术的发展模式及动力

在厘清艺术的发生以后，探讨艺术的发展问题也就在情理之中。实际上，在艺术学领域，艺术史是专门描述艺术发展的，而讨论艺术发展的理论则是艺术史哲学。所谓描述主要侧重从微观的情境和宏观的历史阶段去尽可能地还原和重建过去艺术的发展，而所谓的艺术史哲学则更侧重对历史规律的宏观阐释以及书写艺术史本身的哲学和方法。本节主要对艺术发展的模式以及艺术发展的自律性与他律性进行探讨，揭示艺术发展的动力。

一、艺术的发展模式

研究和探讨艺术发展模式是艺术理论的重要任务,抛开艺术家的个人兴趣和学识等偶发因素,从艺术发展历史的整体出发,依然能够探寻到具有普遍性和规律性的东西。下面介绍几种主要的艺术发展模式理论。

(一)艺术循环的规律

这一理论认为艺术的发展像有机体一样,也要经历出生、成长、成熟、衰亡的过程,这是较早出现的一种理论,影响较大,代表人物是瓦萨里。

西方美术史之父瓦萨里在其著作《艺苑名人传》中,就把远古时代认为是艺术发展的初期,古希腊时期艺术则达到了一个顶峰,罗马时期艺术已经开始衰落,随后的中世纪则是罗马艺术的消亡期。在他看来,文艺复兴时期的艺术同样遵循着这一规律:乔托时代是它的童年期,其后经历了青少年时期的发展,到达"文艺三杰"问世的鼎盛时期。乔托的《逃亡埃及》如图2-10所示,波提切利的《帕拉斯和肯陶洛斯》如图2-11所示。

 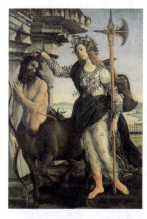

图2-10 意大利乔托《逃亡埃及》　　图2-11 意大利波提切利《帕拉斯和肯陶洛斯》

这一理论确实揭示了艺术发展的某些规律,有些艺术风格和流派也的确经历了从草创到繁荣然后走向衰落的过程,使人们能够在宏观上把握占主导地位的艺术风格的脉络。但这一理论以假设的价值标准为前提,所谓的繁荣与衰亡也只是相对于这一假设标准而言的。

这样,相对这一标准是衰落,相对另一标准可能就是繁荣,因而具有主观性。然而,各时期的艺术风格多种多样,这一理论主要反映了占主导地位的艺术风格,因而又具有明显的片面性。

(二)进化规律

进化规律是受达尔文进化论的影响发展而来的,具有一定的代表性。这种观点认为艺术是一个从低级向高级逐渐进化的过程,是一个线性的历史过程。与前面的循环模式不同,进化论模式把艺术看作社会形态的一部分,从社会形态的高低阶段衍生出艺术形态的高低,这一理论坚持西方中心论的立场,认为非西方艺术比西方艺术低级。

（三）否定之否定规律

艺术发展的否定之否定规律是以黑格尔的辩证法思想为基础的。既然世界遵循着否定之否定规律，那么艺术也必然遵循这一规律，具体表现形式就是艺术的发展过程遵循着象征型——古典型——浪漫型规律，这一过程同时也是艺术内部物质因素逐渐减弱，精神因素逐渐增强的过程，最终艺术死亡被哲学所取代。

黑格尔的贡献在于把艺术当作一个运动、变化、发展的过程，以期揭示其内在规律，但他以绝对的理念作为艺术发展的动力，会不可避免地陷入唯心主义，又把丰富多彩的艺术归结为三类，并最终以艺术的死亡为终结，这显然无法科学地揭示艺术发展的客观规律。

（四）两极规律

这一观点认为艺术史是一个二元对立的发展模式，是从一极向另一极转变的过程，是在"触觉的"与"视觉的"之间转化的过程。从希腊艺术到罗马艺术就是从触觉向视觉转化的过程，而从印象派到后印象派则是从视觉向触觉转化的过程。这种转换只是两极之间的变化，没有前进与倒退、高峰与低谷的差异。根据这一理论可以把艺术归结为抽象与写实、古典与非古典等两极模式。

如图 2-12 所示的《春色满园》、图 2-13 所示的《透明的亮度》，这种把丰富多彩的艺术形式简单归结为两极的观点具有强烈的主观性，显得十分牵强。

图 2-12　薛广陈《春色满园》

图 2-13　朱德群《透明的亮度》

（五）图式修正规律

贡布里希认为艺术有一个最原始的图式，艺术的发展就是对现有图式进行不断修正的过程。他这里主要讨论的是写实主义艺术，因为这类艺术有一个逐渐接近自然的过程，而东方及原始艺术则无此线性过程，往往上千年不变。贡布里希认为人们往往会满足于概念图式，只有观者提出要感受身临其境的效果时，概念图式才会被修改而发展为写实艺术。

贡布里希认为艺术家的创作有一个先入之见，必须以一个预成图式为出发点。这种预成图式最初是人类思维中先验地存在的抽象形体，而后是各种技巧和方法。艺术家的任务就是根据创作要求不断调整预成图式，使之与现实相匹配。

图式修正规律关注传统在艺术发展中的作用，但主要针对写实艺术，所以具有很大的局限性。

（六）演化模式

这一观点主张历史只是在变化而不是从低级到高级的进化过程，所以评判艺术的标准也不是唯一的，因而也就无所谓艺术的高峰与衰落之分。

演化规律强有力地支持了文化艺术的相对主义和多元主义，从而使人们能够重新审视各种艺术形态在艺术发展中的自身价值，冲击了西方中心主义的论调。

（七）回复与创造规律

回复与创造规律通常是以复兴、复古和回归等方式体现出来的，也就是俗语中常说的"进两步退一步"，这在中外文化艺术的发展上屡见不鲜。当然，每一次的回复都不是对前代的照抄照搬，而是在借鉴前代的基础上发展创新，上升到另一个阶段，例如，文艺复兴便是对古希腊、古罗马文明的复兴，但又不是仅仅停留在复兴古希腊、古罗马的文明，而是在此基础上的超越和创新。

回复与创新规律往往是把离自己时代最近的艺术看作是没落和有问题的而加以反抗、批判和否定，从而希望回到过去，把过去某一时期当作黄金时期。所以，回复与创新就是要跳过衰弱期达到一个新阶段，实现自身的价值。

艺术史上的回复能够使正在发展的艺术史封闭成一个完整自足的阶段。每一阶段的艺术史都不会主动闭合，都需要出现新的阶段把它割裂。所以，回复的目的在于创新和发展，回复只是创新的一种手段，是主动选择的结果。

中国宋代水墨艺术的回复与创新

案例说明：

水墨是中国艺术的典型代表，也是中国艺术的一座高峰，各个时代名家辈出，煌煌巨作不胜枚举。而在漫长的发展史中所表现的出来的回复与创新规律也尤为明显。

案例点评：

北宋时期我国的水墨艺术已经达到很高的成就，形成了具有文人趣味的绘画艺术。北宋以董源、居然、范宽、李成为代表，如图2-14所示是北宋四大家之一的董源所作的《风雨归舟图》。董源山水初学荆浩，后来以江南实景入画，逸笔草草，近看不与物似，远观则景物粲然。到了南宋又形成了以李唐、刘松年、马远（图2-15）、夏圭为代表的以半边小景、大斧劈短、水墨淋漓为特色的艺术风格，可以视作是对北宋四大家那种平淡、含蓄、自然风格的一种背离。

而到了元代，黄公望（图2-16）、王蒙、吴镇、倪瓒又不同程度地追溯到北宋四大家的文人趣味。元四家既是对南宋艺术风格的否定和反抗，又是对北宋四大家的回复，当然，他们在回复的同时也有自己的创新与发展。这种回复与创新在古今中外艺术史的各个时期都有所体现。

图 2-14　董源《风雨归舟图》　　图 2-15　马远《踏歌图》　　图 2-16　黄公望《富春山居图》(局部)

(八) 范式革命规律

所谓范式革命规律，就是用科学发展的结构观念来考察艺术的发展规律，这一理论的代表人物是科学哲学家库恩。他在考察科学的发展时，就认为还会有一个常规时期，因为某一理论体系（如牛顿理论体系）而形成一个范式，可以利用这一范式解决许多难题，这就是科学发展的常规时期。在理论体系不断完善的同时，无法用这一理论解释的现象也逐渐增多，使得科学的发展出现了危机，这时就需要一场科学革命以形成新的范式。科学就是这样在范式与革命中获得发展。

用这一理论考察艺术史的发展，也可以观察到几次明显的范式革命：从古埃及到古希腊，僵化的程式被生动自然的古典艺术取代；从古罗马到中世纪，写实体系被平面化的象征主义取代；从中世纪到文艺复兴，平面装饰风格被焦点透视幻觉效果代替；西方艺术与现代艺术的转换；现代艺术向后现代艺术的转化。

二、艺术发展的他律性

所谓艺术发展的他律性，就是其他外部因素对艺术发展的制约和推动作用，主要是指艺术与政治、经济、道德、宗教、哲学等本质的、必然的、稳定的联系。在第一章关于艺术本质的论述中，已经把艺术与这些因素的关系从意识形态与上层建筑的角度进行了说明。这里，将对艺术外部发展的规律进行探讨。

(一) 经济与艺术的发展

马克思主义认为经济是社会精神和政治现象及其发展的"终极力量和伟大动力"，所以经济对艺术的发展起着决定性作用，是艺术发展的终极因素。

首先，经济决定着艺术的发生。经济不仅创造了艺术发生的条件，甚至还决定了艺术的形式与内容。例如，当代社会的多媒体艺术绝不可能发生在科技落后、生产力低下的原始社会。

其次,艺术的性质也是由经济基础决定的。马克思主义认为经济决定了思想在社会中的性质,当然也决定了艺术在社会中的性质。法国大革命时期的经济社会决定了大卫的艺术与享乐、奢华的洛可可艺术性质有着本质的不同。

再次,艺术的发展也是由经济决定的。经济的发展,生产力的进步,决定了艺术从原始社会发展到今天。

最后,虽然经济决定了艺术的发生与发展,但二者的发展也具有不平衡性。第一,纵向上,经济水平较低的历史时期也能产生高水平的艺术,如古希腊、古罗马时期的艺术,反之经济高度发展的今天,所创造的艺术也未必高于古希腊、古罗马的艺术;第二,横向上,同一时代不同国家、地区的艺术也具有不平衡性。例如,19世纪经济高度发达的美国在艺术领域却难以媲美相对贫瘠动荡的俄罗斯;第三,不同门类艺术在同一时期同一地区的发展也具有不平衡性,例如,我国夏商周以青铜器为胜,宋元明清以瓷器著称。

但是,艺术与经济发展的不平衡性并没有否定经济对艺术的决定作用。从根本上说,经济是艺术发展的前提和基础;艺术与经济发展的不平衡性是辩证统一的,不能因微观上的差异否定宏观上的一致性;这种不平衡性还是因为艺术具有一定的独立性,需要中介与经济基础发生联系。总之,人们要辩证地看待经济与艺术的关系,既要看到经济对艺术的决定作用,又要看到二者发展的不平衡性。

(二)政治与艺术的发展

经济对艺术发展的影响重大而深刻,而这种影响往往更加直接。政治是经济的集中体现,处于上层建筑的核心地位。统治阶级必然要求艺术为自己服务,维护自己的力量。这一点古希腊的柏拉图早已有过论述,我国古代也明确提出艺术要"成教化,助人伦"。艺术与政治是相互影响,相互制约的关系,但二者的影响力是不平衡的,政治对艺术的影响更加重大、深刻、直接。

(三)宗教与艺术的发展

宗教与艺术自诞生之日起就有着说不清、道不明的天然联系,犹如人类社会发展史中的一对孪生兄弟。在人类社会早期(原始社会),二者甚至混沌而不可分。随着社会的发展,二者虽有过短暂分离,但更多的是相互影响与渗透。宗教对艺术的影响既有积极促进的一面,也有反动阻碍的一面。

宗教对艺术的促进主要表现在:首先,宗教为艺术提供了大量的创作题材,这一点在宗教艺术中的体现极为明显;其次,宗教为宣扬教义往往会利用其强大的政治经济力量组织艺术生产;最后,宗教利用艺术为自己服务,也使得艺术能够突破教义的束缚而发展。

宗 教 艺 术

案例说明:

文艺复兴时期,社会经济政治在经历了漫长的中世纪以后获得了巨大的发展,新兴资

产阶级的力量开始壮大。古希腊、古罗马艺术的发现促使人们更加关注人性，反思人性。在这个大时代背景下，宗教虽然仍然拥有强大的力量，但是艺术家们却通过宗教题材表现人性之美。如图 2-17、图 2-18 所示，文艺复兴时期艺术巨匠达·芬奇和米开朗基罗的这两件作品与其说是在表现宗教故事，倒不如说是在展现人世间的母爱。

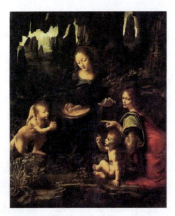

图 2-17　意大利达·芬奇《岩间圣母》

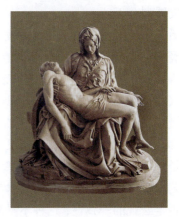

图 2-18　意大利米开朗基罗《哀悼基督》

案例点评：

总之，宗教既有促进艺术发展的一面，又有阻碍其进步的一面，是一把双刃剑。一方面，宗教要求艺术塑造供人膜拜的对象，扼杀了艺术的灵魂；另一方面，艺术要表达思想感情，塑造个性鲜明的艺术形象，从而否定了宗教。二者就在这种相互矛盾与斗争中逐渐发展演变，而宗教艺术也因此具有了宗教与艺术的双重属性。

（四）道德与艺术的发展

在谈到道德在艺术发展中的作用时，人们要么否定道德的作用，把二者生硬割裂开来，要么只是把艺术当作道德教育的手段，把艺术等同于道德教育。实际上，艺术与道德既有本质的区别，又相互影响，道德对艺术的发展会起到促进或阻碍的作用。表现高尚道德情操的艺术作品，往往具有强大而持久的艺术感染力，从而促进艺术的发展进步；反之，腐朽堕落的道德准则会阻碍艺术的发展。例如，莫泊桑早期的作品对社会的揭露与批判深刻而尖锐，到了后期却以情色描写为能事，其艺术生命也随之黯然凋谢。

（五）哲学与艺术的发展

首先，哲学以美学为中介影响艺术的发展。其次，哲学思想决定艺术创作的思想，决定创作方法的产生与改变，从而影响艺术的发展。最后，哲学思想的矛盾也会体现在艺术创作之中，从而影响艺术的发展。

三、艺术发展的自律性

所谓艺术发展的自律性，也就是艺术自身发展的规律。它主要包括两部分：从纵向上看考察艺术的继承与发展关系，也就是艺术的过去、现在、未来与艺术发展的关系；从横

向上看，各民族艺术之间的借鉴以及民族艺术与世界艺术的关系。

（一）历史传承是艺术发展的基本规律

通过对艺术史的研究，可以清楚发现后代艺术总是在继承前代艺术的基础上发展起来的，前代艺术总是会对后代艺术产生重大影响，这就是艺术发展的历史传承性。这是古今中外所有艺术发展都遵循的一条基本规律，是艺术发展史之间本质的、必然的、稳定的联系。一般主要体现在对艺术作品思想内容、表现形式、艺术种类和创作方法的传承上。

艺术发展的历史传承是有原因的。

首先，社会物质生活发展的连续性决定了艺术的历史传承性。过去的物质文化生活是今天物质文化生活的基础，而明天的物质文化生活又是今天的结果，人类社会的发展就是这样一个前仆后继、绵延不断的过程。艺术是社会生活的全面反映，物质文化生活的连续性决定了艺术发展的连续性，而艺术发展的历史传承性是艺术发展连续性的必然结果。

其次，传承也是由艺术本身的性质所决定的。艺术是人们对现实世界的一种审美认识，而这种认识是一个连续不断的积累过程，是在前人认识基础上的深化。艺术发展的历史传承性正是由于审美意识的连续性所决定的。

最后，艺术表现的任务决定了艺术发展的历史传承性。表现社会生活是艺术的基本任务之一，而要表现生活就要继承发展前代优秀艺术家表现生活的技巧和方法。历代的艺术理论著作既是前代经验的总结，又是后人学习艺术的有效途径。

艺术的传承一般需要在风格上有相似性，这也就决定了艺术传承的两种表现形式，其中一种是同一种艺术风格在渐进中的继承与发展。

文艺复兴时期对明暗造型的传承

案例说明：

图 2-19 ~ 图 2-21 分别是文艺复兴早期乔托的《哀悼基督》、文艺复兴中期波提切利的《春》以及文艺复兴鼎盛时期达·芬奇的《蒙娜丽莎的微笑》。

图 2-19　意大利乔托《哀悼基督》

图 2-20　意大利波提切利《春》局部

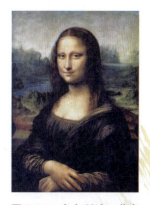
图 2-21　意大利达·芬奇《蒙娜丽莎的微笑》

案例点评：

从文艺复兴不同历史时期3位大师的作品中，不难发现乔托利用明暗造型的手法和焦点透视在波提切利那里得到了继承与发展，而在达·芬奇的作品中，明暗造型手法和焦点透视完美地结合在一起，古典主义的艺术风格日趋完善。

艺术传承的另一种形式是不同风格的飞跃断裂式传承。在艺术的发展中，量的渐变必然导致质的飞跃，使肯定阶段的艺术裂变为否定阶段的艺术，否定阶段的艺术在经历了量的积累后又会发展为否定之否定阶段的艺术，与前面肯定阶段的艺术又会产生一定的关联，形成传承关系。

艺术风格飞跃式的传承

案例说明：

图2-22～图2-24分别是古希腊雕塑家米隆的《掷铁饼者》、中世纪挂毯《五饼二鱼》以及文艺复兴鼎盛时期米开朗基罗的《大卫》。

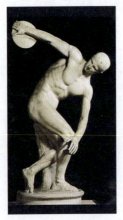

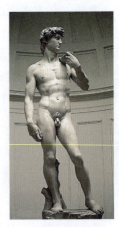

图2-22　古希腊米隆《掷铁饼者》　　图2-23　挂毯《五饼二鱼》　　图2-24　意大利米开朗基罗《大卫》

案例点评：

从以上3幅作品中，可以明显看出古希腊的艺术是在表现人，中世纪的艺术是在表现神，而文艺复兴时期的艺术又回归到了对人的表现。相对于古希腊，中世纪的艺术是一次飞跃和裂变，文艺复兴时期的艺术相对于中世纪同样是一次质的飞跃，而文艺复兴时期的艺术又与古希腊罗马的艺术有一定的相似性，都是对人的表现。

但文艺复兴时期表现的是一个自由、平等、博爱的人，与古希腊对健康和美的人的表现又有所不同，从古希腊到文艺复兴，艺术实现了飞跃式的继承与发展。

（二）革新是艺术发展的必由之路

辩证唯物主义认为革新是一切事物变化发展的必由之路，艺术也是如此。首先，艺术

反映生活的任务决定了它必须革新。生活是不断发展变化的，反映生活的艺术当然也要不断变革发展；其次，艺术的生命就在于创新，革新是艺术的本性要求；再次，欣赏者审美需求的不断变化也对艺术的革新提出了要求；最后，从创作个体上来看，艺术家独特的个性和思想感情也决定了艺术必将不断革新。

（1）革新在艺术作品上表现为内容的革新与形式的革新。艺术作品内容的革新一般表现在创作出新的艺术形象、体现出新的思想情感等方面，这也是艺术革新的主要方面。艺术反映社会生活，社会生活的不断发展变化必然会使艺术的内容发生变化，出现新的艺术形象，表达新的思想感情。

艺术作品内容的变化必然会对其结构与语言产生影响，从而带来艺术形式的变革。例如，中国秦汉时期的雕塑（图2-25）雄浑厚重、大气磅礴，有一种呼之欲出的张力；到了隋唐由于国力强盛，生活相对安逸富足，人民自信，表现在雕塑艺术上就更加真实，显得俊朗挺拔、奔放洒脱（图2-26）。

（2）从艺术创作主体的角度考察，艺术的革新主要体现在艺术家对他人的超越及自我超越。艺术总有一个向前人学习的过程，但是学的跟别人一样不是目的，学习的意义在于超越和创新。齐白石就告诫后来者"学我者生，似我者死"。这也就是人们常说的既要走进去，又要打出来。走进去是学习，打出来是创新。

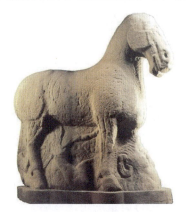
图2-25　霍去病墓《马踏匈奴》

图2-26　李世民墓《昭陵六骏之白蹄乌》

艺术不仅要超越前人，更需要超越自我。艺术家只有不断超越自我、开拓新的艺术形式和风格，才能跟上时代的步伐，使自己的艺术生命长青。毕加索便是一个勇于开拓创新，不断超越自我的人，80多岁仍能引领时代潮流。

（3）从艺术革新本身的强度上来看，艺术革新又可分为同种风格的渐变完善和不同风格的质变转换。一种艺术风格从萌芽到完善需要一个不断积累变化的过程，这一过程是一个量的积累。

那么，在艺术的发展中，传承与革新的关系是怎样的呢？人们认为，传承与创新辩证统一于艺术发展过程之中，是艺术发展这一问题的两个方面。艺术的发展过程就是一个传承与创新的过程，就是一个"走进去"与"打出来"的过程。走进去就是要向传统学习、向前人学习，也就是传承；打出来就是要超越前人、超越自我，也就是变革创新。

传承的目的就是变革创新，离开了变革的目的，传承就会走入复古的死胡同；而变革

创新要在传承的基础上进行,要通过批判的学习来继承传统的精华,为变革打下基础。否则,革新就成了无本之木,无源之水。

古今中外,不同民族、不同时期艺术的发展都是传承与革新的辩证统一,这是艺术自身发展的一个基本规律。

第三节　世界艺术与各民族艺术的发展

艺术的发展不仅以前后相继的线性方式展现出历时性的特点,而且在同一历史时间段不同地区、不同民族、不同国家的艺术也会相互影响,相互作用。同时,各民族艺术与世界艺术也会相互影响,相互作用。因而,人们要从艺术的共时性上考察艺术的发展,考察艺术的横向联系。

所谓艺术发展的共时性,是指在历史上同时存在的不同区域或同一区域不同民族以及不同艺术形态的相互影响和促进。这里既有生活在同一时代,同一区域的艺术家之间的影响和交流,又有同一时代不同民族、生活在不同地域的艺术家的相互影响与促进。在人类社会发展到全球化的时代背景下,艺术发展的共时性更加醒目。

一、艺术与全球化

毋庸置疑,全球化是当今时代最显著的特征之一,空前便捷发达的交通和通信系统使人们能够轻松克服空间距离,让全球人们处于同一时空之中。全世界不同国家和地区之间开始分工协作,形成流水线,商品的生产和消费都是在世界范围内完成的。

全球一体化发端于新航路的开辟,直接动力便是西方社会对巨大经济利益的贪婪追逐。正是由于对传说中东方遍地财富的向往,西方才开辟新航线,进行野蛮的殖民侵略。这又反过来刺激运输和工业技术的发展,促使工业革命的爆发。

工业革命使全球成为一个统一的大市场,增加了资本的积累,而资本的力量又不断促进技术的进步,加速全球化的步伐。尽管全球一体化的过程相当漫长,现在仍然处于初期,但这一趋势已不可逆转。

随着全球化的日益深化,艺术品的创作和接受也日益全球化,这就要求人们要有全球的视角,把整个人类看作一个整体,去探讨艺术的发展问题。

印度佛教造像在中国的本土化

案例说明:

佛教在汉晋时期已经传入我国,作为佛教艺术的代表形式,佛教造像在漫长的岁月里

逐渐被本土化，形成了不同于印度佛教造像的特点。

案例点评：

图 2-27 是印度犍陀罗时期的释迦牟尼坐像，是典型的犍陀罗风格：面相丰润、坦右肩、通肩衣。这与在我国安县出土的北魏时期的摇钱树佛像极为近似。而随着佛教的本土化，佛教造像艺术也日趋中国化，形成了具有中国气派的佛教造像艺术。

在全球化之前，艺术往往具有区域性的特征。那时候的交通闭塞使各区域艺术能够汲取的资源和影响的对象极其有限，受影响最大的往往是本地区的传统文化艺术和社会生活。因而各地区、各民族的艺术基本是按自身历史的要求进行发展演变的，如中国画和戏剧等。而有些地区和民族的艺术都可以保持千百年来基本不变，如南太平洋群岛土著人的艺术。

当然，艺术在古代各区域也有过交流：中国古代的丝绸之路、唐三藏西行求法、郑和下西洋等。但这些交流在历史的长河中显得极其短暂，往往在传播中逐渐走样而被本土化（图 2-28）。

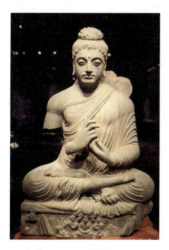
图 2-27　印度犍陀罗佛像

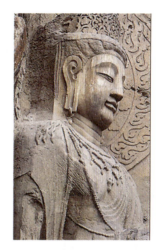
图 2-28　中国唐代卢舍那大佛

在全球化之前，另一个促使民族区域艺术发生重大影响的极端情况是大规模的异族入侵。例如，哥特人对古罗马的入侵导致了蛮族艺术与古罗马艺术的融合，从而产生了中世纪的艺术风格。当然，武力的征服未必带来文化的征服，中国历史上汉人政权曾被多个少数民族政权征服，但外来文化艺术却都被汉化了。

一方面，随着西方在全球殖民化的进程，东西方文化艺术的交流也日趋活跃，艺术的全球化也随之到来。在全球化的时代背景下，任何一位艺术家都可以汲取来自不同地区、不同民族、不同时代的艺术形式和艺术理念，克服了时空束缚的艺术创作变得"一切皆有可能"。同样，艺术接受也因快捷便利的交通、通信手段而变得全球化。全球化不仅促进了艺术的交流与发展，也促进了各民族艺术的发展。

另一方面，也必须看到全球化是西方殖民掠夺的结果，是资本逐利的结果，是以西方艺术对非西方艺术资源的掠夺开始的，是以破坏落后地区文化艺术的传统和发展为代价的。在强势的西方文化艺术面前，很多地区民族艺术只能以通俗文化的形式残存下来，沦为西

方享受异国情调的点缀。

二、多元的民族艺术

在全球化的时代背景下，人们更要关注艺术的民族化。人类世界在漫长的历史演变中因各种因素形成了许多民族，不同民族的艺术是艺术多元化的基础。艺术的民族化与多元化也是艺术发展的必然规律。

不同的民族形成独具特色的民族艺术，展现出民族精神，体现民族意识。艺术民族性的核心便是民族精神，而民族精神来自于本民族特殊的社会生活。

民族生活与民族精神

案例说明：

古埃及在漫长的农业社会逐渐形成了自己的民族精神风貌。植物的一岁一枯荣极大地影响了古埃及人的生死观，形成了人可以生死轮回的观念。所以，古埃及人极其重视死后的世界，法老们不惜倾一国之力，耗毕生心血去建造供奉其尸体的金字塔。而以航海商业为主的古希腊人则需要不断同大自然作斗争，使希腊艺术具有了悲剧性的色彩。

案例点评：

古埃及人与古希腊人正是由于各自社会生活的特殊性，形成了各具特色的对世界的认识，具有了各自的民族精神，而同时期的艺术正是这种民族精神的集中体现，具体表现为各自不同的民族艺术形式。

正是由于各民族社会生活的独特性才形成了各自特有的民族精神，造就了多元化的民族艺术。历史上，只有那些蕴含了强烈的民族意识、渗透了浓郁的民族精神的作品，才能够永葆艺术的生命力，才能引发人民的强烈共鸣，才能得到人民的理解与喜爱。

世界各民族社会生活的多元化是长期存在的，不同民族思想意识和情感的多元化也必将长期存在，所以艺术的民族性与多元化也必将长期存在，世界的一体化和全球化并不能取代艺术的民族性和多元化。

三、民族艺术的相互融合

各民族艺术之间的影响既包括多民族国家内部各民族艺术的相互影响，又包括不同国家、不同民族艺术之间的相互影响。这既是艺术自身发展的需要，也是人们对艺术欣赏的需要，更是社会发展的需要，是历史发展的必然。只是在全球化之前和全球化之后的程度有所不同而已，关于这一点在本节的开始已经进行了论述。

各民族艺术相互影响主要表现在思想内容与艺术形式两个方面。一般说来，具有进步思想的民族的艺术会对其他民族的艺术产生较大影响，促进被影响民族艺术思想的发展进步。同样，民族艺术中落后的因素也会起到阻碍其他民族艺术发展的作用。而民族艺术在

形式上的相互影响能够形成更加丰富多彩的艺术形式，促进艺术的进步与发展。例如，中国绘画对日本传统的影响，形成了独具艺术特色的浮世绘的艺术形式。

民族艺术的相互影响与促进还体现在艺术思潮、艺术流派、艺术创作方法、技巧等许多方面。不过，各民族艺术的交流与融合仍然需要有一定的条件：两个民族生活的相似性及民族交往的可能性。民族间能够相互交往是民族艺术相互影响的先决条件。如果两个民族无法交往（不管是直接还是间接的交往），那么这两个民族间艺术的相互影响与促进便无从谈起。

有交往可能性的民族，其社会生活的相似性越大，民族艺术就越有互相影响的可能性。当两个民族之间的相似性为零时，民族艺术彼此影响的可能性几乎不存在；当民族间有一定的相似性时，又会表现出一个民族对另一个民族艺术单方面的影响或两个民族相互影响的情况。

总的说来，在生产力落后、经济不发达时期，民族文化艺术的相互影响与交流往往是偶发的、局部的，程度也较轻；而当经济技术高度发展时，尤其是在全球化的时代背景下，各民族艺术的相互影响就更加全面而深刻，这成为一种历史的必然。

那么，各民族艺术相互影响的过程是怎样的呢？一般说来，首先是对外来艺术的引进，把外来艺术原封不动地照搬过来；接着便会经历一个对外来艺术去伪存真、取其精髓、去其糟粕的过程；最后才会实现外来艺术与本民族艺术的有机融合，促进艺术的发展与进步。

四、民族艺术与世界艺术

艺术的民族性是客观且长期存在的，在各个不同的民族艺术中，人们还会发现其中一些共有的特征，称为世界艺术。所谓的世界艺术其实是民族艺术的一种，而不是凌驾于民族艺术之上的更高的艺术。

首先，世界艺术是超越民族与地域的局限，是全世界都欣赏、都认同的民族艺术。这类民族艺术往往蕴含着一切民族所共有的思想情操，如男女的爱情、母子的亲情、朋友间的友情等。根据中国民间传说改编的小提琴协奏曲《梁祝》演奏出的凄美爱情主题是各个民族所共有的一种感情，所以能够为不同国家和民族的人们所欣赏。

其次，世界艺术蕴含着对人的一般本性的表达。人是高级生物，与其他生物有着本质的不同，作为一个物种，人类是有本性的，这种本性在不同的时代也具有不同变化。表现了不同时代人的变化本性的民族艺术同样能为全人类所共赏，成为世界艺术。

最后，体现了人类共同美的民族艺术就是世界艺术。虽然各阶级有各阶级对美的理解与认知，但超越阶级与民族界限的共同美却依然存在——人类生产实践中创造出来的自由形象的显现。

艺术的世界性与民族性既有区别又相互联系，二者相辅相成，不可分割。民族性是世界性的基础，没有民族性，世界性也就无从谈起，也就是说，凡是世界的，都具有民族的因素。另外，并不是所有民族的都是世界的，只有那些能够深刻反映人的一般本性和共同美感，正确反映社会发展的必然趋势和时代精神的民族艺术才会为全世界人民所共赏。

本章小结

艺术的发生与发展问题是艺术理论必须解答的问题。本章把艺术看作一个有机统一的整体,一个历史的动态过程,进而去探讨艺术的发生与发展的问题。在探讨艺术的发生时,试图在理论上模拟艺术发生的动态过程,介绍关于艺术发生的各种理论。在论述艺术发展问题时,从艺术的发展模式和动力问题入手,探寻艺术发展的基本规律。

思考题

1. 艺术是如何发生的?如何理解艺术的发生是一个历史过程的?请用自己的话对这一过程进行简单描述。
2. 艺术发展的动力有哪些,请简要说明。
3. 艺术发展的基本规律是什么,请结合美术史简要论述。
4. 如何理解艺术的传承与革新的关系的?

实训课堂

1. 结合艺术事实,请同学们分组探讨艺术是如何发生的,并假想艺术发生的过程。
2. 请同学们课下收集整理近年来艺术展览拍卖活动信息,对比中外艺术品拍卖行情谈谈艺术与全球化的关系。

学习建议

建议阅读书目:
1. 朱狄. 艺术的起源 [M]. 北京:中国青年出版社,1999.
2. 格罗塞. 艺术的起源 [M]. 谢广辉,王成芳,编译. 北京:北京出版社,2012.
3. 贡布里希. 艺术的故事 [M]. 范景中,译. 林夕,校. 北京:三联书店,1999.

第三章

艺术创作

学习要点及目标

1. 艺术家与社会的关系。
2. 艺术创作的基本过程。
3. 艺术家在艺术创作过程中的基本心理活动、思维活动。
4. 什么是艺术创作方法。

第三章 微课

本章导读

通过前两章的学习，大家已经对艺术本质论有了基本了解。艺术作品的创作是一个极其复杂的过程，在这复杂的过程中，艺术家作为艺术创作的主体和发动者起到了怎样的作用？艺术家进行艺术创作的基本过程是怎样的？在艺术创作过程中艺术家又产生了怎样的心理和思维活动？在艺术创作中是否存在着基本的艺术创作方法和艺术创作规律？本章将会一一解答以上问题。

第一节 艺术创作的主体

艺术是艺术家对客观世界的认知，因而，对艺术家的研究也自然变成了艺术创作中最为重要的组成部分。同样的题材，在不同的艺术家手中创作出了形态各异的艺术作品。如

果没有达·芬奇，人们还能看到蒙娜丽莎那神秘的微笑吗？如果没有吴道子，人们还能领略吴带当风的神韵吗？毫无疑问，艺术家在艺术创作中起到了非常重要的作用。

但是，艺术家是社会的一分子，同其他社会成员相比艺术家为什么能成为艺术的创造者？艺术家究竟同社会生活有着怎样的关系？究竟具备了怎样的特性才会使艺术家成为艺术的创造者？本节内容将对艺术的创作主体——艺术家进行详细的论述。

一、艺术家与社会生活

艺术家本身作为社会成员必然和现实生活有着紧密的联系，其艺术体验、艺术创作方法的形成和艺术实践都不能离开社会生活单独完成，艺术家创作的艺术作品也会通过艺术鉴赏活动同其他社会成员发生密切的联系。因此，艺术家具有鲜明的社会属性，与社会生活有着密不可分的关系。

（一）社会分工与艺术家的产生

在早期人类社会中，由于生产力落后，人们的一切劳动都是为了满足其物质需求，这一时期所谓的艺术作品其实是物质生产的从属品。例如，欧洲阿尔塔米拉和拉斯科洞窟中所绘的动物，以及中国广西花山岩画所描绘的场景并不是单纯为了审美而创作的艺术作品。如图 3-1 和图 3-2 所示，这些岩画是原始社会巫术的一部分，是巫师用来祈祷狩猎的。

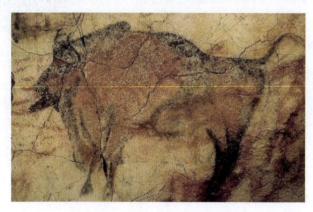

图 3-1　阿尔塔米拉洞窟岩画图

图 3-2　广西花山岩画

随着生产力不断发展，人们在物质生活得到满足后开始追求精神生活的满足，人类社会中逐渐产生了物质生产和精神生产两种相对独立的社会生产。

这种物质生产和精神生产的划分，导致了初步的社会分工，部分劳动者从物质生产中独立出来，专门从事满足人类精神需要的精神生产，精神生产领域的分工愈加明晰，有了专门从事艺术创作的艺术家。当然，社会分工并不是一个机械的、断然的过程，所以艺术家的产生也是一个漫长的、渐进的过程。

综上所述，艺术家之所以成为艺术家，同社会分工有着密不可分的关系。社会分工为艺术家的产生奠定了物质基础，使艺术家从社会生产中独立出来，专门从事艺术创作，供人欣赏。艺术家随社会分工的产生而产生，也会随着社会分工的消失而消失。

(二)社会生活对艺术家的影响

艺术是一种特殊的社会意识形态和特殊的精神产物,是全面的社会生活的反映。社会分工决定了艺术家的产生,艺术家所创作的艺术作品反映的是社会生活,任何艺术家都是社会的产物,带有其所处时代的社会生活的独特痕迹。

丹纳在《艺术哲学》一书中指出"艺术家本身,连同他所产生的全部艺术作品,也不是孤立的。有一个包括艺术家在内的总体,比艺术家更广大,就是他所隶属的同时同地的艺术家宗派或艺术家家族。这个艺术家族本身还包括在一个更广大的总体之内,就是在他们周围和他们趣味一致的社会。因为风俗习惯和时代精神对于群众和对于艺术家是相同的,所以艺术家不是孤立的人。"[1] 艺术家是社会生活的一分子,家庭环境、文化背景、民族性格、时代精神及社会制度都会对艺术家产生一定的影响。

家庭环境对艺术家的影响是深刻而长久的,尤其是对艺术家思想性格的形成起着至关重要的作用。很多艺术家的家庭出身和家庭教育在艺术家的思想、人格乃至艺术作品中都有着深刻地烙印。当艺术家渐渐长大,文化背景、民族性格则会更深刻地影响艺术家生活的方方面面。在特定的文化传统和民族性格的熏陶下,艺术家会展现出特定的艺术风格和内容。

社会生活的方方面面影响着艺术家,同时,社会生活也将其烙印深深地留在每一个艺术家的作品里。

(三)艺术家对社会生活的反作用

通过对前一章的学习了解到,艺术的发生与发展虽然由经济基础决定,但是艺术一经产生就不是消极地反映社会经济基础,而会对经济基础产生一定的反作用,会对社会的发展产生一定程度的促进或阻碍。作为艺术创作主体的艺术家,其创作思想、创作体验、创作方法、创作实践无不受到社会生活的影响,但是在一定程度上,艺术家也会以艺术作品通过政治、道德、宗教等环节影响社会生活。

案例说明:

《马拉之死》中描绘了法国大革命时期雅各宾派领导人马拉在浴室遇刺的事件。如图3-3所示,作者运用写实主义的手法真实再现了这一惨剧:马拉斜躺在浴缸里,带血的匕首横亘在画面前方,仿佛这一事件就发生在观众的眼前。

案例点评:

无论是达维特还是毕加索,都通过艺术作品对其所处的社会生活提出了自己的意见。他们通过艺术作品所传达出的信念和态度影响了艺术接受者,进而唤起了他们对社

图3-3 法国达维特《马拉之死》

[1] 丹纳.艺术哲学[M].傅雷,译.北京:人民文学出版社,1981:5-6.

会生活的反思。可见，艺术家在面对社会生活时并不是消极、被动的，而是通过其创作的艺术作品对社会生活产生了一定影响。

虽然艺术家受到社会生活的制约，但是艺术家在面对社会生活时并不是消极被动的。艺术家是历史造成的，但又在现实生活中创造着历史。艺术家是时代的产物，又创造着时代。

二、艺术家的主体性

艺术家作为社会的一分子，其思想和行为都受到社会生活的制约，艺术家的创作也同样或多或少地受到社会的影响。但是艺术家的创作活动具有相对独立性，艺术家在艺术创作中具有不可替代的主体性作用。

（一）艺术家是艺术的创造者

从艺术本质论了解到，艺术反映社会生活，社会生活影响艺术生产。但是艺术的创作过程却是由艺术家主宰的，具有相对独立性。艺术家在作品中不仅表现了客观生活本身，还表现了艺术家的独特人格和对客观生活的感受。艺术创作这个过程不是简单描摹社会生活，而是通过艺术家的劳动使之源于生活但又高于生活。因此可以说，艺术家是艺术的创造者，主宰着艺术的生产过程。

艺术家的人格品德对作品有着直接影响，艺术作品表现了艺术家人格品德和个性。古代的艺术家将艺术家的人格品德和作品的高下直接画上了等号。元代文学家、书法家杨维祯明确提出："画品优劣，关于人品之高下。"

艺术家在创作中融入了主体的情感和审美，艺术作品经过艺术家的艺术表现，体现了艺术家的审美理想。不同的艺术家其生活的环境不同，他们对社会生活的认识也不尽相同，这必然导致其审美标准和艺术风格的不同。正因如此，其艺术作品便带有强烈的主观色彩，在形式和内容上便形成了其独特的风格。

同一个客观物体，反映在不同艺术家的作品中是千变万化的。拉斐尔笔下的圣母同卡拉瓦乔笔下的圣母，一个像来自天堂不食人间烟火，一个却像当时劳动人民中贫苦而又平凡的母亲。这种不同，是艺术创作主体的艺术家造成的。而同一位艺术家对不同的对象也可以有同一的审美感受。

在梵高的作品中，无论是繁星闪耀的夜空还是秋日盛开的向日葵，乃至街角咖啡厅的灯光，都传递出作者内心澎湃的情感和对生活无尽的向往。

（二）艺术家的主体意识与表现自我

通过论述了解到艺术家是艺术的创造者，任何艺术作品都是艺术家的人格和意识的表现，艺术家在艺术创作中具有无与伦比的重要性。艺术家对自己在艺术创作中的作用、价值、地位等自我认同就是艺术家的主体意识。

艺术家的主体意识对艺术创作具有重要意义。当艺术家主体意识确立后，艺术家就能够在艺术创作中很好地将自身的情感融入艺术作品中，作品的感染力会更强，作品

的个人风格会更为鲜明。如果艺术家主体意识没有确立，艺术家会在创作中屈服于社会压力或他人的意志，艺术家自身的情感将不能很好地融入作品，作品的感染力也会大大削弱。

艺术家在明确了主体意识后，通过艺术作品充分表达自身对社会生活的真实感受，将这种感受物化为艺术作品的过程就是艺术家的表现自我。任何一件成功的艺术作品都是艺术家表现自我的结果，只不过有的作品鲜明地表现自我，有的作品则较为隐晦地表现自我。一般来说，表现性强的艺术作品艺术家的自我表现更为鲜明，而写实性强的艺术作品艺术家的自我表现则较为隐晦。

无论是艺术家的主体意识还是自我表现，在艺术创作中都具有重要意义。当艺术家失去了主体意识，其艺术作品也就不再会表现自我，艺术将沦为一种技艺或某种工具。在人类历史上，曾经有过宗教或政治扼杀艺术家主体意识，将艺术家的自我表现从艺术创作中剥离出去的时期，这一时期艺术的生命力被扼杀，艺术家的创造力受到了极大的制约。

（三）艺术家在艺术创作中的不可替代性

艺术并不是一成不变的，由于艺术家的成长环境、教育背景、文化修养、民族个性的不同，导致不同的艺术家面对社会生活所选取的创作素材不同，其所采用的创作方法不同，在艺术传达中所使用的艺术表现技法也不同。艺术家在艺术创作中具有不可替代性，成功的艺术作品具有艺术家独一无二的个性特征。

即使在描绘同一题材时，不同的艺术家也会创作出截然不同的作品来。同一个艺术家不同时期所创作的艺术作品也不是一成不变的。艺术家有一个学习、成长的过程，随着艺术家的成长，他们对社会生活的认识、审美理想以及他的艺术表现手法等都会不断地改变，同一个艺术家在不同时期所创作的艺术作品也具有独特性和不可重复性。

艺术作品除了具有艺术家的个性特征外，还体现了同一个艺术家在创作该作品时对社会生活的特定认识、审美的特殊标准。艺术家运用全新的艺术语言和创作方法表达自身新的艺术情感和审美理想的过程就是艺术创造。

艺术家的创作是具有高度个性化的劳动，任何一件成功的艺术作品都有着艺术家独一无二的个性特征，不可复制和模仿。艺术的价值就在于这种独创性，艺术家通过创造不断地赋予艺术作品新的生命。

三、艺术家的修养

艺术家不同于一般的精神生产者，艺术生产也不同于一般的精神生产。艺术家的修养与智慧能够体现在艺术作品中，从而赋予艺术作品不可替代的独创性。从整体来讲，艺术素质与文化修养两者共同决定着艺术家的修养，艺术素质与文化修养主要包括真性情、人格境界与艺术技巧等，最重要的是创造精神。

艺术家的修养应该从以下4个方面进行培养。首先，要有丰富的生活经历；其次，要有广博的文化积累；再次，要有高尚的世界观与审美理念；最后，要有精湛的专业技能和出众的艺术天赋。

（一）艺术家修养的四个方面

1. 艺术家要有丰富的生活经历

艺术源于生活，丰富的生活经历对艺术家来说是一笔重要的财富，任何一件艺术作品都在某个层面上反映了艺术家的生活经历。艺术家不仅在社会生活中收集了大量的创作素材，还在社会生活中完成了丰富的情感积累，因此艺术家生活经历的丰富与否在某种程度上决定了艺术家创作的广度。

艺术家的生活经历是艺术家进行艺术创作的源泉和基础。艺术创作的主题和内容都来自于生活，艺术家从生活经历中获得的经验都会直接作用于艺术创作之中。当艺术家的生活经历有了一定量的积累后，才能在创作时得心应手、游刃有余。

丰富的生活经历对艺术家来说是非常重要的，但是人的生命是有限的，作为个体，艺术家不可能通过亲身的经历来完成对社会生活的全面认知。艺术家一方面可以直接通过生活经历来丰富对社会生活的认知，另一方面也可以间接获取对社会生活的认知，这就要求艺术家要有广博的文化积累。

2. 艺术家要有广博的文化积累

广博的文化积累是成为成功的艺术家不可或缺的条件之一。艺术家需要积累的文化知识不仅仅是艺术领域的，还有一般的社会科学和自然科学的知识。广博的文化积累一方面可以丰富艺术家对社会生活的认知，另一方面也能提高艺术家的艺术境界和审美标准。

广博的文化积累还可以帮助艺术家在创作中更准确地把握社会生活的本质。一方面，艺术家只有具备了广博的文化知识，才可以在创作中尊重客观事物的本质规律，更准确地再现客观世界。另一方面，艺术家作为社会的个体，所接触的社会环境有限，在创作他所不了解的题材时往往会力不从心。通过间接方式获得艺术家所不熟悉的社会生活成为艺术家对社会生活认知的重要补充方式，为艺术家积累了丰厚的创作材料。

艺术境界和审美标准的高低是艺术家综合修养的体现，广博的文化积累能从整体上提高艺术家的创作境界和审美标准。广博的文化知识可以使艺术家从更高的角度审视自身、洞悉生活、把握真理，从而进一步提升艺术家的思想境界和审美能力。

3. 艺术家要有高尚的世界观与审美理念

世界观是人们对世界总体的根本认识，对人们的认知和实践活动起到支配和指导作用。有什么样的世界观，就会有什么样的人生观和价值观。由于人们的社会地位不同，观察问题的角度不同，就会形成不同的世界观。艺术是艺术家对社会生活带有主观情感的认知，艺术家的世界观决定了艺术家对艺术的认知。无论艺术家的世界观是唯心主义还是唯物主义，都会在其艺术创作中予以体现。

审美理念是指在艺术创作或艺术接受中对美的本质的认识和态度。艺术家的审美标准是艺术家在社会生活中逐步形成的，受到世界观的影响，并在大部分情况下与世界观相一致。客观世界中存在着多种多样的美，艺术家在面对客观世界多种多样的美时往往会更倾向于与其他主观情感和气质禀赋所相近的，经过无数次的归纳和总结后逐步形成自己的审美理念。

艺术家的世界观和审美理念直接决定了其作品的格调与内涵，只有具备了高尚的世界观和审美理念才能创作出高雅的艺术作品。因此，艺术家要有高尚的世界观与审美理念。

4. 艺术家要有出众的艺术天赋和精湛的艺术技能

艺术家是艺术创作的主体，在艺术创作中起着决定性作用。创作优秀的艺术作品，需要艺术家具有出众的艺术天赋和精湛的专业技能，二者缺一不可。艺术天赋就是艺术家独特的艺术感知能力和丰富的艺术想象力。艺术专业能力则是艺术家将其艺术感知和艺术想象物化为艺术作品所需要的专业技能。

艺术源于生活，艺术家在进行艺术创作时首先要从社会生活中抽取出有创作价值的素材，同时将自己的艺术观念、主观情感和审美理念与之融合，形成一个完整的艺术构思。艺术家这种敏锐的感知力和想象力就是艺术家的天赋。苏珊·朗格在《艺术问题》一书中指出"艺术家的眼睛，就是能将看到的事物同化为内在形象的眼睛，也就是将表现性和情感意味移入到外部世界之中的能力。"[①] 艺术的创作本质要求艺术家需要具有出众的艺术天赋。

艺术天赋在艺术家的创作过程中具有非常重要的意义，但是艺术创作不仅仅是艺术构思的过程，艺术家需要把艺术构思通过适当的艺术语言和表现手法将其物化成艺术作品。这一个过程，就需要艺术家具有精湛的艺术技能。艺术技能是艺术创作物化过程所需要的相关知识与技能，需要通过大量学习和刻苦训练才能获得。只有当艺术家具备了精湛的艺术技能才能将艺术构思准确地物化出来。精湛的艺术技能是创作中必须具备的能力之一。

艺术家的修养直接决定着其艺术水平的高低。艺术家的修养是一个潜移默化的过程，通过不断提高自身的修养，艺术家才能不断为其艺术创作注入生命力。

（二）艺术心理定势

艺术心理定势，是指艺术家在积累了丰富的文化知识，掌握了大量的艺术理论与艺术技能的基础上，经过大量的艺术创作实践，在头脑中逐渐形成稳定而又习惯成自然的艺术心理态势。

艺术心理定势的基本特点就在于它是由习惯意识和习惯无意识两种基本心理有机组构而成的，是以往所熟知的知识、经验、思想、观点和信仰的总和，是一个由非常熟练的艺术心理诸元素组构而成的特殊心理系统。艺术心理定势是艺术家在长期的艺术实践过程中逐渐形成的并贯穿于艺术创作的每个环节之中。成熟的艺术心理定势在艺术家的生活体验、艺术构思、艺术传达中起着非常重要的作用，指导艺术家在艺术创作的每个环节按照自己的艺术观和审美理念进行艺术创作。

一旦艺术家形成了成熟稳定的艺术心理定势，它将会在艺术家的创作中有准备、有倾向地将创作带入到一个艺术家特有的模式中，使得艺术家可以在日常的生活中发现、创作出有别于他人的艺术作品。独特的艺术心理定势会给艺术家的作品打上深深的烙印，体现出艺术家独一无二的艺术品位和审美理念。

艺术家是否形成稳定而成熟的艺术心理定势是一个艺术家成熟与否的重要标志之一。当然，艺术心理定势的完善和优化是没有止境的，它是艺术修养的最高目标。

① 苏珊·朗格. 艺术问题 [M]. 腾守尧，朱疆源，译. 北京：中国社会科学出版社，1983.

第二节　艺术创作过程

艺术创作是一个复杂的精神生产过程，通过第一节的论述，了解到艺术家是艺术创作的主体，具有鲜明的社会属性，在艺术创作中具有不可替代的重要作用。这一节将讨论艺术创作的过程，了解艺术创作过程的各个环节。

艺术创作过程就是艺术家将自身的思想和情感融入对社会生活的认识，在脑海中营造出带有艺术家特有的审美倾向的艺术形象，并运用特定的艺术语言和艺术技巧将其物化为艺术作品的过程。

艺术创作是一个复杂的过程，受到多重因素的制约，不同的艺术家所创作出来的艺术作品也不相同。但艺术家的创作过程所遵循的规律大致相同，基本上可以归纳为生活体验、艺术构思、艺术传达三个阶段。郑板桥说："江馆清秋，晨起看竹，烟光日影露气，皆浮动于疏枝密叶之间。胸中勃勃遂有画意。其实胸中之竹，并不是眼中之竹也。因而磨墨展纸，落笔倏作变相，手中之竹又不是胸中之竹也。"这里说的眼中之竹、胸中之竹、手中之竹，就可以被看作是艺术创作过程中的生活体验、艺术构思和艺术传达。

一、生活体验

众所周知，艺术来源于生活又高于生活。一边是生息行止于其中的社会生活，一边是高高在上的艺术作品，艺术家又是如何从所熟知的社会生活中获得所需要的创作题材呢？生活体验是艺术家将艺术作品从社会生活中升华出来的第一步，是艺术家对社会生活的一个初步的认知。郑板桥所说的"眼中之竹"就是艺术家在生活体验中所获得的创作素材。

（一）什么是生活体验

艺术创作过程中的生活体验就是艺术家在观察和接触社会生活时，被生活中的具体形象或事件所触动，从而引发的深刻的感受与思考。生活体验可以分为自发体验和自觉体验两种。

自发体验是一种无意识的生活体验，是艺术家在社会生活中不断积累下来的生活经验和心理感受，艺术家往往并不能主动察觉这种自发体验的过程，但是其一旦形成，将对艺术家的创作过程有着重要的影响。例如，童年记忆对艺术家而言并不是一种刻意的生活体验，但是这种记忆却深深地留在艺术家的脑海中。当艺术家慢慢成熟起来，童年的记忆将会在某些特定的环境下被触发，唤起艺术家强烈的创作冲动。

自觉体验是指艺术家为了艺术创作而有意识、有计划地观察和体验社会生活。这种自觉体验是艺术家在有了艺术创作冲动后，自觉地进行素材的收集和情感准备，具有部分艺术构思的因素。当艺术家对某一类题材或某一种情感产生了创作冲动后，艺术家会刻意在

社会生活中对这一类题材的相关事件进行详细的观察和整理，以获取尽可能多的相关素材。

不同于一般对社会生活的认知，艺术创作过程中的生活体验是基于艺术创作目的上的特殊认知，具有独特的倾向性和目的性。形象性、情感性和审美性是生活体验的主要特点。

在艺术创作中，艺术家对生活的体验不是纯客观和纯理性的认知，是包含着主观思想和情感的认知。艺术家在体验过程中把自己的主观情感投射进去，赋予客观事物同创作主体相一致的思想和情感，使得客观事物同创作主体你中有我，我中有你，进而达到物我两忘。

在艺术创作中艺术家对生活的体验是对美的体验。通过对艺术本质论的论述，了解到审美是艺术的核心本质，艺术反映的是美，艺术创造的也是美。美是艺术最核心的本质，任何艺术形象都是艺术家对社会生活进行审美后，按照美的规律进行审美创作的结果，这就使得艺术家在生活体验中必须要侧重对美的体验。

（二）生活体验与艺术创作的关系

艺术创作过程中的生活体验阶段开始于对社会生活的观察和接触，终结于强烈的创作冲动。生活体验是艺术创作的准备阶段，为艺术创作提供了大量的创作素材，也为艺术创作做好了精神准备，激发了艺术家的创作欲望。

生活体验是艺术家获取创作素材的唯一途径。艺术家进行艺术创作除了要具备相应的专业知识和表现技法，还必须要掌握大量的创作素材。艺术家通过生活体验从社会生活中获取大量的艺术形象，并从中概括、提取出所需的创作素材。丰富的生活体验可以为艺术家的创作提供宽厚的基础，让艺术家在创作中更得心应手。

一般来说，艺术家通过直接经验和间接经验获取创作素材。直接经验是指艺术家通过亲身经历或直接观察所获得的对社会生活的认知。通过直接经验获得的创作素材对艺术家来说是非常宝贵的，因为这种方式获得的创作素材更为真实、生动，艺术家更容易与之产生共鸣，也更容易被激发出强烈的创作欲望。

夏加尔《生日》

案例说明：

夏加尔生于俄国，受犹太教影响很深。如图 3-4 所示，他的作品兼有老练和童稚、真实与梦幻的特点，画面充满了想象力和浓厚的宗教神秘感。

在题材上，夏加尔一直钟爱表现他年少时生活过的故乡。通过极富创造力的想象，夏加尔将故乡的乡村教堂、木屋、牲畜和乡邻以及他们温柔的眼神、挤奶的动作、耕作的工具，都安排得错落有致，并为其找到了合适的出场方式。

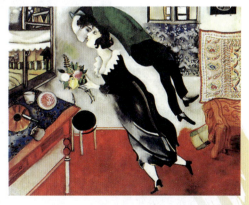

图 3-4　俄国夏加尔《生日》

案例点评：

夏加尔作品中所表现出的各种场景，来自于他对故乡生活的直接体验。也许夏加尔并没有刻意记忆儿时的生活，但是这种经验却通过日常生活深深地种在了他的血脉之中，在他的作品中生根发芽。即使被迫远走他乡，夏加尔在作品中所反映的仍然是他所熟悉的故乡风景和他儿时的梦。

间接经验是指艺术家通过学习和借鉴而获得的对社会生活的认知。作为社会个体的艺术家不可能对社会生活的每个方面都有全面的了解。尤其是在创作历史题材作品时，艺术家是无法回到过去通过直接经验获取创作素材的。因此，通过学习和借鉴获得的创作素材对艺术家来说是非常有益的补充。艺术家间接获得的社会认知可以极大地丰富艺术家的创作素材，提高艺术家的艺术修养。

籍里柯《梅杜莎之筏》

案例说明：

1816年，法国的梅杜莎号巡洋舰不慎搁浅，船长和一群高级官员乘救生船逃走，150多名船员和乘客被抛在一只木筏上，最后只有10人幸存下来。事件一经公布，立刻轰动了法国内外，引起一片哗然。法国画家籍里柯格外愤慨，创作《梅杜莎之筏》（图3-5）再现了那让人惊心动魄的场景。

图 3-5　法国籍里柯《梅杜莎之筏》

案例点评：

毫无疑问，籍里柯并没有亲身经历那场灾难，但这并不能阻止籍里柯通过艺术创作来再现这一人间惨剧。他通过有目的的写生和观察，积累了必要的艺术体验和创作素材。这种间接获取生活体验的方式，是艺术家获取创作素材的必要手段之一。

生活体验激发艺术家的创作欲望，为艺术创作做好了精神准备。艺术家通过生活体验不仅可以积累丰富的创作素材，同时也可以不断明确自己的情感倾向和审美理念。创作欲望是艺术家的思想情感、审美理念和创作素材相互碰撞的结果。

二、艺术构思

当艺术家从生活体验中获得的创作素材同艺术家的思想情感和审美理念相吻合时，艺术家会产生创作欲望。但是创作欲望只是一种艺术创作的意愿，艺术家需要将创作意愿进一步明确、丰满，并最终将从生活体验中所获得的审美形象和思想情感传达给观众，这个就是艺术构思的开始。从"眼中之竹"到"胸中之竹"的转变就是由艺术构思所完成的。

（一）什么是艺术构思

艺术构思是艺术家在生活体验的基础上，通过艺术思维将创作素材与艺术家的思想情感和审美标准相结合，使之成为一个完整而明确的艺术意象的过程。艺术构思是一个复杂的精神活动，艺术家通过对生活体验所积累的素材进行归纳和整合，并进一步根据自己的思想情感进行选择和加工，最终在艺术家的脑海中形成符合其审美理想的艺术意象。

从艺术家的角度来说，艺术并不仅仅是对客观生活的如实再现，还是对艺术家主观情感和审美理念的反映。艺术家通过艺术创作将从生活体验中所获得的创作素材与主观情感和审美理念有机地统一在一起，这个过程就是艺术构思。

通过艺术构思，艺术家首先将零散的创作素材进行整合，形成一个具有普遍性与典型性的艺术形象；进而将艺术形象同主观的思想和情感结合，按照艺术家独特的审美理念创造出一个完整的艺术意象。艺术构思始于创作欲望的产生，终于艺术意象的完成。

唐代文学家、山水画家王维在其著作《山水论》中指出"凡画山水，意在笔先"。这里的"意"指的是意境、立意，就是艺术创作过程中的艺术构思；"笔"指的是艺术创作过程中的艺术传达。在艺术创作中，要先有"意"、后有"笔"，在将艺术家对客观世界的认识和主观情感、审美理念物化成艺术作品之前，一定要先有一个成熟的艺术构思。艺术家只有对社会生活有了详细的审美认知，才能更好地将艺术家的创作目的物化为艺术作品。

艺术家通过艺术思维将创作素材与艺术家的思想情感和审美标准相结合，在艺术家的脑海中形成一个完整而明确的艺术意象。艺术构思具有鲜明的特点。一方面，艺术构思是主观与客观的统一；另一方面，艺术构思是感性与理性的统一。

艺术构思是主观与客观的统一。艺术家通过艺术构思所获得的艺术意象既符合艺术家主观的思想情感和审美理念，又符合社会生活的客观规律和审美特征，是艺术家与社会生活在主观与客观上的统一。艺术家在进行艺术构思时，既要按照艺术家主观的思想情感和审美标准去创造，又要在创作中遵照创作素材的客观真实性，因此艺术构思是主观与客观的统一。

艺术构思是感性与理性的统一。艺术家在进行构思时，首先要体现艺术家的思想情感与审美标准，这是艺术构思与创作主体在感性上的统一，体现了艺术构思感性的一面；其次要把握创作素材的客观形象与审美特征，这是艺术构思与社会生活在理性上的统一，体现了艺术构思理性的一面。感性与理性的统一是艺术构思的特点。

（二）艺术构思与艺术创作的关系

艺术构思是艺术创作过程的中心环节，没有艺术构思，艺术家通过生活体验而获得的素

材就只是对社会生活的简单记录,无法体现艺术家的思想和情感,也无法成为具有审美价值的艺术作品。在这个过程中,艺术家将其在生活体验中所收集的素材进行归纳和整理,选取部分具有典型性的素材进一步完善和发展,创造出符合艺术家思想情感和审美理念的艺术形象。

艺术家将"眼中之竹"转换为"胸中之竹"并不是一蹴而就的,艺术家将艺术素材转化为艺术意象需要一个过程。首先,艺术家要有成熟的艺术观念、审美理念和艺术技巧;其次,艺术家要有大量的生活体验积累;最后,艺术家要有强烈的创作欲望。只有具备了以上三个条件,艺术家才能将生活体验中获取的艺术素材转化为艺术意象。

艺术家创作一个成熟的艺术意象往往要经过产生创作欲望和完善艺术意象两个阶段。前者是艺术家的思想情感与审美理念同生活体验中所获得的创作素材相结合,激发了艺术家对这一特定题材的创作欲望。这时,艺术家只是有了一个创作的冲动,只是一个模糊的概念。

在第二个阶段中,艺术家结合自身掌握的艺术创作方法和艺术表现手法,通过理性分析和处理将创作冲动逐渐清晰和完善,最终形成一个具体的创作意象。无论艺术家如何进行艺术构思,其最终目的都是要创造出一个完整、清晰的艺术意象。这个艺术意象,也就是郑板桥所指的"胸中之竹"。

三、艺术传达

生活体验和艺术构思并不是艺术创作过程的全部,无论是生活体验还是艺术构思都是艺术家意识领域的活动。只有当艺术家运用物质媒介,通过特定的艺术表现手法将艺术构思物化成艺术作品时,艺术家所创作的艺术形象才能被他人感知,艺术创作过程才算完成。将艺术构思物化成艺术作品就需要艺术传达。这也就是由"心中之竹"到"手中之竹"的过程。

(一)什么是艺术传达

艺术传达就是艺术家运用艺术表现技巧,借助于特定的物质媒介把艺术构思物化成艺术作品的过程。艺术构思并不是艺术创作的最终完成,艺术家还要将艺术意象物化成可被感知的艺术作品,这个过程是由艺术传达来实现的。没有艺术传达,艺术家通过艺术构思所得到的艺术意象就不能被感知,也就没有艺术创作了。

在物化艺术意象的过程中,艺术家需要熟练掌握艺术表现技巧。任何一种生产活动都需要相应的专业技巧,艺术也不例外,如果没有艺术表现技巧,艺术家将无从物化艺术意象。画家通过皴、擦、点、染等技巧使艺术形象跃然纸面;舞蹈家通过跳、转、翻等技巧将艺术形象表现得栩栩如生。

艺术意象只是一个存在于意识领域的形象,艺术家将艺术意象物化为艺术作品就必须借助于特定的物质媒介。画家需要借助颜料、画笔、承接材料等物质媒介,将绘画作品予以呈现;音乐家需要通过乐谱和乐器等物质媒介,将音乐作品予以呈现。没有物质媒介,艺术意象永远只是一个虚拟的存在,不能被欣赏者所感知。

(二)艺术传达与艺术创作的关系

通过艺术构思,艺术家创造了一个完整、明确的艺术意象,但是这个艺术意象只存在

于艺术家的脑海之中不能被他人所感知。只有艺术家运用艺术表现技巧和相关的物质媒介将艺术构思的结果物化成为艺术作品后，艺术家所创造的艺术意象才能被观众所感知。

艺术家通过艺术构思所创造的艺术意象是一个非物质的概念，存在着一定的不确定性和不完整性。在艺术传达过程中，艺术家首先对艺术意象进行完善和明确，使之成为一个完整的、固定的艺术形象。当艺术意象固定为特定的艺术形象后，艺术家会通过艺术表现技巧借助特定的物质材料使之物化成可被感官接受的艺术作品。

艺术传达实现了从"眼中之竹"到"手中之竹"的转变，艺术家通过生活体验所获得的创作素材也就成为艺术作品。艺术传达是生活体验和艺术构思的延续，标志着艺术创作活动的完成。

艺术创作过程中的生活体验、艺术构思和艺术传达是相辅相成、相互渗透的。生活体验贯穿于整个艺术创作活动之中。一般来说，艺术家先进行生活体验，才能进行艺术构思和艺术传达。但是生活体验并不是一次完成的，在艺术构思和艺术传达的过程中，艺术家仍然会进行生活体验，不断补充创作素材。

第三节　艺术创作的心理与思维活动

在艺术创作过程中，从生活体验到艺术传达，每个过程都离不开艺术家的心理活动，在对艺术创作进行系统分析时，还要从心理层面对艺术创作进行认知。

艺术心理学既非艺术论，也非心理学，是艺术论与心理学结合而产生的一门边缘学科，是心理学在应用领域派生的一个分支。① 在艺术创作论中对艺术创作的心理活动进行分析，是站在艺术论角度去研究艺术创作的心理活动。因此，这一节将从艺术创作中的心理活动和艺术创作中的思维活动两个方面对艺术创作的影响进行简单介绍。

一、艺术创作中的心理活动

艺术是对社会生活的认知方式之一，是艺术家主观情感和客观世界的统一，所以艺术创作活动也必然有艺术家的心理活动。在艺术创作活动中，感知、情感和想象是艺术家重要的心理活动。这一部分主要从艺术家在艺术创作中的心理要素、情感活动、无意识和灵感四个方面进行论述。

（一）心理要素

在艺术创作中，主要通过直觉、记忆、联想和理解将从生活体验中所获得的创作素材转化为艺术形象。在这个过程中，艺术家的心理活动直接影响了艺术创作。

① 高楠. 艺术心理学 [M]. 辽宁：辽宁人民出版社，1988.

1. 直觉

艺术创作中的直觉同心理学中的直觉有一定的区别。在艺术创作论中，艺术家的直觉主要是指以实践为基础的整个认识过程中的心理因素，主要包括感觉、知觉、表象等感性认识因素，这些因素在艺术创作中起着重要的作用。

客观世界经由艺术家的视觉、听觉、触觉等感官的感知传递到艺术家的头脑中，并产生对客观世界的反映就是感觉。当一个音乐家听到了动人的声音时，他会通过听觉将这段声音的音色、旋律等因素传递到大脑中，形成对这段声音的一个基本认识。这个由感官捕捉到的并在大脑中形成的基本认识就是感觉，感觉是感性认知的初级阶段，是认知的最基本因素。

感觉具有主观和客观两个方面的因素。例如，画家在人物写生时，对模特的外形、特征、高矮、年龄等方面的感觉是较为客观的，能够如实反映出被观察者的实际情况；但是对于模特的性格、气质等方面的观察则不是那么准确，往往会被画家的艺术心理定势和当时的情感所左右，这种感觉则具有主观因素。

知觉是大脑对通过感官接收到的客观世界的直接反映。同感觉相比，知觉对客观世界的反映更为全面和整体，能够反映事物特性的总和及其相互关系。例如，画家在对模特进行详细感觉后，从模特的外形特征到性格气质，逐步在画家的脑海中形成较为完整的印象。在知觉阶段，艺术家会将感觉阶段所获取的对客观世界的特征进行综合，形成一个总体的反映，这个综合的反映就是表象。

2. 记忆

艺术创作中的记忆是艺术家对直觉所获取的客观世界表象在头脑中的再现。在艺术创作过程中，记忆一般分为形象记忆和情感记忆两个方面。

形象记忆是对通过直觉所感知的客观事物形象上的反映，是对感知的客观事物形象在艺术家头脑中的再现。例如，画家在写生时对客观事物的形状、颜色、细节等外在形象方面的反映和再现。一般来说，形象记忆在创作过程中为艺术家详细记录了创作素材的客观形象和细节。情感记忆是对通过直觉所感知的情感方面的反映。艺术家通过艺术创作所传达的情感往往是艺术家心中沉积已久的情感，这种情感是艺术家在社会生活中积累的，这就是情感记忆。

在艺术创作过程中，形象记忆和情感记忆并不是孤立的，而是相辅相成的。无论是形象记忆还是情感记忆，在艺术创作中都具有非常重要的意义。艺术家通过形象记忆和情感记忆不断累积在生活体验中所获取的创作素材和情感体验。如果没有记忆，艺术家将无法积累创作素材和情感，也就无法进行艺术创作。

3. 联想

联想是指在认知过程中基于主体所具备的经验或情感，由某人或某物而想起其他的与之相关的人或物。联想是艺术创作活动的重要心理因素之一，在艺术创作过程中，由直觉、记忆、情感等多方面的因素综合产生。在创作过程中，如象征、寓意、隐喻等具体表现手法都是基于联想的心理活动来完成的，艺术家通过联想这一心理活动赋予了素材更深的意义。

在艺术创作中，艺术家通过联想将素材赋予了一定的延伸意义。超现实主义艺术受弗洛伊德精神分析心理学的影响，通过变形的形象和虚构的场面来营造一种幻觉的、梦境的画面。艺术家的联想在超现实艺术创作过程中具有非常重要的作用。

在创作过程中，艺术家通过联想赋予了客观形象隐喻和象征意味的含义。如图3-6所示，在中国绘画中，梅、兰、竹、菊被称为"四君子"，象征着清雅、淡泊的品德。艺术家从梅兰竹菊的自然属性联想到了高尚的品德，进而赋予了梅兰竹菊深刻的内涵。

图3-6　吴昌硕《花卉》

4. 理解

理解是通过对事物的认知和分析，从表象出发进而去把握事物本质的心理过程。同直觉、记忆、联想相比，理解更为复杂，是认知过程的高级阶段。在艺术创作中，艺术家对客观事物的理解是多层面的，除了对客观事物表象和形式的理解，还包括对客观事物的文化和社会属性的理解。

不同的文化环境、生活阅历会使人们对同一事物有不同的理解。以梅兰竹菊四君子为例，艺术家在对这一类型素材进行创作的时候，除了要理解它们在形式和表象上的美感，还要理解其在漫长的文化过程中所代表的人文含义。

（二）情感活动

情感，心理学家们认为它是人对客观事物的态度的一种体验。[①] 情感是人们通过喜、怒、哀、乐等心理形式反映出他们对客观世界的主观描述。一切艺术都是情感的艺术，情感在艺术创作中具有非常重要的作用，没有情感就没有艺术，情感是艺术创作的显著特点。

在艺术创作中，无论是生活体验、艺术构思还是艺术传达，情感始终贯穿于整个艺术创作过程，情感是艺术创作的重要特征之一。无论是在艺术创作中还是在艺术欣赏中，情感都是审美的重要特征，情感是美感的重要构成因素，没有情感也就不存在美感。

情感在艺术创作中具有非常重要的作用，但并不是说人类所有的情感宣泄都是艺术创作。在日常生活中人所表现出来的喜、怒、哀、乐并不能被称为是艺术。

艺术是艺术家在审美认识的基础上，通过艺术语言将情感有逻辑、有组织地同创作素材相结合，并使之物化成可被感知的艺术作品。艺术创作中的情感，是以对客观事物的感知为基础进行的，艺术家的情感活动不能脱离客观事物的感性形式以及人对感性形式的认识。

在艺术创作中情感活动的过程是一个由表及深的过程，一般来说是从感觉到感知再到激情。艺术家的认知过程是一个循序渐进的过程，在艺术创作的开始阶段，艺术家通过直觉对客观事物产生了一个直观的认识，这个过程就是感觉。随着艺术创作过程的不断深入，

① 高楠. 艺术心理学 [M]. 辽宁：辽宁人民出版社，1988.

艺术家对客观事物的认知也更为全面，客观事物的个别特征如色彩、形态等引发了艺术家情感上的反应，这就产生了情感上的感知。

当这种感知同艺术家的创作目的和创作需要产生了一定的共鸣，引发了创作冲动，艺术家的情感也就从感知阶段进入到了激情阶段。

从感觉到激情的这个转变，就是情感在艺术创作中的一般过程。当然，艺术创作中的情感活动并不是严格按照这个过程进行的，不同的艺术家由于其性格和修养的差异，情感活动也存在着差异。

在很多即兴创作中，艺术家可能会被生活体验中所认知到的某些因素所触动，没有经过事先酝酿就直接完成艺术传达这个过程，这并不是艺术创作不需要理性的思考，而是以往生活体验的积累丰富了素材和情感，对社会生活有一个前认识的过程。

生活中所积累的情感表象关系或情感结构的记忆具有很大的模糊性，它存在于主体心中的形态是模糊的，它运用于情感判断的时候也是模糊的。[①] 艺术家从生活体验中积累的情感或是被生活体验所唤起的情感并不是非常明确的，例如，当艺术家在"枯藤老树昏鸦，小桥流水人家，古道西风瘦马"的环境中，心中所升起一种哀伤并不明确，很难说明是因为什么而感到哀伤。

（三）无意识

在艺术创作中，还会涉及很多复杂的心理活动，无意识就是其中的一种。意识是人在清醒状态下对客观事物的一种自觉的、有目的的、主观能动的心理活动。而无意识就是人不自觉的、没有目的性的一种潜在的心理活动。

无意识的产生原因有很多种，一般分为病理性原因和非病理性原因两种。由前者产生的无意识与艺术创作的关系不大，而由后者产生的无意识则是在艺术创作论中需要着重讨论的。非病理性的无意识主要有梦幻无意识、本能无意识、习惯无意识和集体无意识四种。下面将对其进行具体分析。

1. 梦幻无意识

梦是一种无意识的心理活动。很多艺术家从梦境中获取了能够反映艺术家创作构思的创作素材。受到弗洛伊德精神分析法的影响，超现实主义艺术家在创作中非常注重梦的作用，他们往往把梦中的世界搬到画布上来，通过艺术作品将梦境与现实有机地结合在一起。如图 3-7 所示，超现实主义者主张把生、死、梦、现实、过去、未来结合在一起，将其统一起来，在艺术作品中呈现出神秘、恐怖、荒诞、怪异的特点。

2. 本能无意识

本能无意识是人与生俱来的一种心理现象，是人

图 3-7　西班牙达利《内战的预兆》

[①] 高楠. 艺术心理学[M]. 辽宁：辽宁人民出版社，1988.

最基本的心理反应，主要是依据人生理上舒适与不舒适的原则进行直接心理反应。这种本能无意识在艺术创作领域基本上作用于人的感官，通过感官接受的视觉、听觉、触觉所引发的人体舒适或不舒适来对创作素材、艺术作品进行判断。

3. 习惯无意识

习惯无意识是指人通过长期的大量重复，对于某种心理活动或动作达到了高度熟练和高度自动化后的自然反应。当人长时间地重复某个动作或某种心理活动后，会习惯性、不经思考便自然而然地进行某个动作或心理活动。习惯无意识与本能无意识不同，习惯无意识是后天经过大量重复而产生的。

习惯无意识的实质是意识的直接延伸和熟练化，是意识的一种条件反射。习惯无意识可以通过长期的重复训练获得，所以在艺术创作中具有重要作用。当艺术家经过长期重复训练达到了对某种技巧的习惯无意识状态后，可以更为熟练地在艺术创作中运用它，能够更好地进行艺术表现。

习惯无意识作用于艺术创作领域最高级的表现就是艺术心理定势。艺术心理定势在某种程度上受到习惯无意识的影响，艺术心理定势的产生是习惯意识和习惯无意识共同影响所导致的。

4. 集体无意识

集体无意识是指一个群体，由于生活在固定的环境中，在生理进化和文化历史发展中所获得的共同的心理状态。集体无意识的产生基于这个群体共同生活的社会环境、语言和文化等环节对群体产生的影响。群体在这样一个相对一致的环境中，通过共同的劳动、交流而逐步形成了较为类似的心理活动，即集体无意识。

在艺术创作过程中，集体无意识心理通常表现为一个民族或一个地区的艺术家，在长期共同文化环境的熏陶下，逐渐形成具有民族或区域特征的近似的艺术风貌。由于共同的生活环境和文化环境，一个民族的个体通常会不自觉地形成固定的价值标准和审美理念。而这个民族的艺术家则会在艺术创作过程中，不自觉地表现出其民族的文化特征和价值取向，这个共同的特征和取向是这个民族的集体无意识。艺术家对民族文化是不断学习和继承的，学习本民族文化的过程也是继承本民族集体无意识的过程。

（四）灵感

灵感是指在思维过程中，因为特殊条件的触发而突然产生的一种顿悟，将主体百思不得其解的问题予以解决。灵感并不是凭空产生的，而是主体经过了大量的信息积累后，在高强度的心理活动中因特定条件的刺激而触发产生的。

艺术家在艺术创作时，会进行多种尝试来寻找一个理想的表现形式或独特的艺术形象。很多时候艺术家无法找到一个理想的切入点，直到被某个特定的条件触发，突然找到一个理想的解决方式，问题迎刃而解。这就是灵感在艺术创作中的表现。灵感的产生需要具备一定的条件。首先，艺术家要有较为稳定的艺术心理定势；其次，艺术家要拥有大量的创作素材和艺术表现技巧。

只有在这两个条件都具备的情况下，艺术家才能在创作欲望的驱动下，在适当时机进

发创作灵感。二者的关系是相辅相成、缺一不可的。一方面，在成熟的艺术心理定势作用下，艺术家的情感和审美理念与从生活体验中所获得的创作素材相结合，产生了创作欲望；另一方面，只有积累了大量的创作素材，具备了精湛的艺术表现技巧后，艺术家才能在实践创作欲望的过程中游刃有余。

灵感作为艺术创作过程中的一种心理活动，同艺术家的直觉、记忆、联想、理解有着密不可分的关系，但是灵感的最终产生还是以艺术家的艺术心理定势为基础的。

灵感归根到底还是一种心理活动，是艺术家在主观能动性的作用下，意识和无意识共同作用的结果。一方面，要认识到灵感在艺术创作中的作用（在某种程度上灵感促进了创作活动的进程）；另一方面，也不能片面地夸大灵感在艺术创作中的作用。

二、艺术创作中的思维活动

思维分广义的和狭义的。广义的思维是人脑对客观现实的概括和间接的反映，它反映的是事物的本质和事物间规律性的联系，包括逻辑思维和形象思维。而狭义的通常的心理学意义上的思维专指逻辑思维。艺术是艺术家对客观世界主观能动性的反映，艺术家的思维活动在艺术创作中起到了非常重要的作用。

（一）形象思维是艺术创作的主要思维方式

形象思维同抽象思维相对，具体是指运用形象来反映思维的一种模式。但是在艺术创作中艺术的认知过程、创作过程决定了形象思维起到主要作用。

艺术是对客观世界的特殊认知，在对客观世界的认知过程中，艺术同其他的社会意识形态不同。首先，艺术对客观世界的认知是一个受理性制约的感性认识；其次，艺术是通过个体来认识一般；最后，艺术认知的目的是为了用形象来反映客观世界。艺术并不是通过抽象的理论来全面掌握世界，而是通过形象来把握世界，艺术同其他社会意识形态的认知活动有着明显的区别，形象是艺术认知的重点。因此，在艺术的认知过程中艺术家更依赖形象思维。

通过对艺术本质论的学习，了解到，艺术用形象反映世界，用形象进行创造性的想象活动，通过具体的形象反映客观世界的本质。在艺术创作过程中，形象思维始终贯穿在艺术创作的每个环节中并起到主要作用，是艺术创作的主要思维模式。

艺术通过生活体验所获得的是一个具体的形象，可以说生活体验过程中的思维活动主要是形象思维。在艺术构思过程中，艺术家通过感官接收到了客观世界的形象，并通过分解、概括、重构等方法将形象转化为一个具体的形象——艺术意象，所以艺术构思过程也是一个形象思维的过程。在艺术传达过程中艺术家依旧离不开形象思维活动。

在任何一种艺术形式中，形象思维都是艺术家在进行创作时的主要思维模式。画家进行创作时离不开线条、色彩、形体等视觉因素，画家通过形象思维将对客观世界的认知转化为具体可被视觉感知的艺术意象。在这个过程中，艺术家的情感、思想和审美理念也都附着在这个具象的艺术意象中予以传达。虽然在进行创作时，画家依然要借助抽象思维和理性的帮助，但形象思维是创作的基础。

综上所述，形象思维始终贯穿于艺术创作的每个环节，形象思维是一切艺术创作活动中的主要思维模式。

(二) 形象思维的特点

形象思维是艺术创作中特有的思维模式，同抽象思维相比，形象思维主要具备以下5个特点。

1. 形象性

艺术创作的每个环节都离不开形象，艺术家在生活体验中获取的是形象。通过形象思维对这些形象进行提炼、加工和创造使之转化为具体的艺术意象。通过艺术传达所创作的是可以反映客观世界的形象。在艺术创作中，艺术家通过形象思维将源于生活的形象转化成具体的艺术形象，形象思维不能离开形象而存在，因此形象性是形象思维的基本特征之一。

在艺术创作中，一切思维活动都是为了形象而进行的，即使是艺术家在艺术构思过程中进行的理性的抽象思维，也是为了更好地用形象反映客观世界。绘画、音乐、文学等艺术形式，归根到底还是用形象来反映客观世界，形象是艺术创作的最根本的特性之一。

2. 想象性

艺术家通过艺术构思所创造的艺术意象很大程度上是通过想象来完成的，没有想象就没有艺术意象，也就无从谈起所谓的形象思维，在某种程度上来说，形象思维是一种创造性的想象。

想象不仅仅是形象思维的基本手段，更是艺术创作的基础。艺术家通过生活体验所获得的形象经过艺术家的审美加工，结合一定程度的概括、虚构和想象而创造出了艺术意象。如果没有想象，艺术家只能对生活体验所获得的形象进行如实的重复，并不能称之为艺术。正是有了想象，艺术才会源于生活而又高于生活。想象在形象思维中具有非常重要的作用，形象思维具有想象性这一重要特征。

3. 逻辑性

艺术的认知是在理性基础上的感性认识，所以形象思维也具有理性的一面，具体表现在形象思维的逻辑性上。逻辑性是形象思维的又一个特性。

首先，形象思维所创造的艺术意象内容和表现形式要和谐统一；其次，形象思维所创造的艺术形象和创作主体的情感要和谐统一；最后，形象思维所创造的艺术形象要符合创作主体的审美理念。艺术创作的每个环节都要符合艺术家的审美理念，无论是艺术形式还是表现内容都不例外，只有这样才能创造出感人至深的艺术作品。逻辑性是形象思维的核心特性，一切形象思维活动都要在逻辑性的基础上进行。

4. 情感性

通过对艺术本质论的学习了解到，在艺术创作的各个环节，无论是生活体验、艺术构思还是艺术传达无处不凝聚着艺术家的情感。在形象思维的每一个环节都蕴含着艺术家强烈的情感，因此情感性是形象思维的特性之一。

在生活体验阶段，对社会生活了解得越多所产生的情感也就越强烈，艺术家会被社会

生活激发强烈的创作欲望。艺术家经过形象思维将主观的情感融入艺术意象中，创造出了感人至深的艺术形象。即使相同的艺术题材，不同的艺术家所创作的艺术作品也体现出了不同的意境和韵味，一方面同艺术家的修养差异有关，另一方面是因为不同的艺术家具有不同的情感。如果没有情感，艺术也就失去了感染人的魅力。

5. 审美性

艺术的认知是审美的认知，艺术创造也是美的创造，美是艺术的灵魂，是艺术的核心本质。既然艺术创造的是美，反映的是美，艺术作品也是审美的对象，那么形象思维也遵循着美的规律，审美性贯穿于形象思维的每一个环节，是形象思维的又一特性。

艺术创作是审美认识和审美创造的活动。艺术反映着美、创造着美，同时又是审美的对象。在艺术创作中，艺术家严格遵循着美的规律，审美性是艺术家进行艺术创作的基本原则之一。美不是抽象的，要通过具体的形象来予以体现，艺术家通过形象思维将美与客观世界统一在一起，创造了具有审美性的艺术意象。

（三）形象思维在艺术创作中的作用

在生活体验阶段，艺术家通过感官对客观世界进行感知，在脑海形成了对客观世界的直觉。直觉是对客观世界的感性认识，以形象的方式存在于艺术家的脑海中。但是直觉并不是艺术意象，既不具备创作主体的情感，也不能反映创作主体的审美理念，仅是对客观世界表象的认知。

当艺术家在积累了一定的表象认识后，会对同类的表象进行理性处理，经过选择、比较和概括，总结出对客观世界的本质认识。在这一阶段，艺术家对客观世界既有抽象的认识也有形象的认识，艺术家将其有机整合在一起，进而全面了解客观世界。

从表象认识到本质认识，往往要经过艺术家多次反复认知。这个过程需要艺术家从众多的表象认识中不断概括、分析、整合，最后得出一个能够反映出客观世界本质的内心视像。

但是艺术创作同内心视像还有一定的区别，在形象思维的作用下，艺术家进一步对内心视像进行判断和取舍，经过对形象的解构、重组、整合等处理，在内心视像里融入了艺术家的思想情感和审美理念，进而创造出了一个既反映客观世界本质又体现艺术家思想情感的艺术意象，这就是形象思维在艺术创作中的基本过程。没有形象思维也就没有艺术意象，源自于生活的直觉也就不能升华为高于生活的艺术。

第四节　艺术创作方法与艺术流派、艺术思潮

艺术是艺术家对客观生活的审美认识和审美表现，艺术作品既反映了客观世界的本质又体现艺术家的思想情感和审美理念。艺术家处理客观世界本质和自身思想情感的原则就是艺术创作方法。这节将详细地介绍艺术创作方法、艺术流派和艺术思潮。

一、艺术的创作方法

通过前面章节的论述，很清楚地了解到艺术的本质就是艺术家对现实生活的认识和再现。艺术家在创作过程中并不是随意而为的，而是遵循着某种原则进行艺术体验、艺术构思和艺术表达。艺术家在创作中自觉或不自觉地遵循的原则，就是艺术家的创作方法。

从广义上来讲，艺术创作方法就是在艺术创作过程中被当作基本原则的艺术思想。在下面的内容里，将了解什么是艺术创作方法，及艺术创作方法的主要分类。

（一）什么是艺术创作方法

艺术创作方法是艺术家艺术思想在创作中的体现，是艺术家在创作过程中对自身思想情感和客观生活的关系所持的基本态度和所遵循的基本法则。艺术创作方法是艺术创作中指导整个创作过程的最一般的原则，也是艺术表现中所遵循的最一般的方法。

艺术创作方法首先是关于艺术认知的方法，继而是关于艺术表现的方法，它受到一定的造型手段和物质媒介的制约。艺术家遵循哪一种基本原则，取决于他在创作中对客观世界与自身关系所持的态度。

艺术表现手法的含义更为狭窄和具体，是艺术创作方法具体的表现技法和表现方法。艺术表现手法是艺术创作方法的具体化表现，是艺术语言的具体表现形式，是艺术家在艺术传达过程中所运用的具体的表现手段和方法。同艺术创作方法相比，艺术表现手法更为具象。艺术表现手法更为具体和个性化，在艺术创作中更能体现艺术家的风格和技巧。

同艺术创作方法相比，艺术表现手法更为灵活，艺术家在创作中可以灵活运用多种艺术表现手法。一般来说，一种艺术表现手法可以运用到多种艺术创作方法中，一种艺术创作方法也可以使用多种艺术表现手法来表现。需要注意的是，一种创作方法往往更多地使用与之相适应的艺术表现手法。例如，写实主义的创作方法往往更倾向于采用较为写实、冷静的表现手法；而浪漫主义的创作方法往往更倾向于采用较为夸张、激情的表现手法。

（二）艺术创作方法的主要分类

艺术创作方法是多样的，往往在某个特定的历史时期，会有多个艺术创作方法并存，但可能由一种艺术创作方法占主导地位。纵观整个艺术史，现实主义与浪漫主义是贯穿艺术史的两大主流艺术创作方法，其他的艺术创作方法基本上都是直接或间接地从这两大艺术创作方法中派生或演变。例如，古典主义、自然主义同现实主义具有密切联系；属于西方现代主义的超现实主义、象征主义，则同浪漫主义有着一定的关系。

1. 现实主义创作方法

现实主义创作方法是通过对社会生活做形象的、写实的、典型的审美认识，通过典型的艺术形象揭示生活的本质，按照生活本来的面貌描写生活，真实地再现生活的一种创作方法。现实主义这一概念的提出始于19世纪的库尔贝，他最早明确提出了现实主义的艺术特点。

现实主义作品重视内容的真实性,能较为真实地还原社会生活的本貌,其所描绘的艺术形象具有典型性,艺术家的思想和情感在作品中的表达较为含蓄。写实性、典型性和艺术家主观情感的含蓄性是现实主义创作方法的主要特征。

(1) 写实性

艺术创作要尊重现实生活的本来面目,无论是艺术作品虚构的部分还是艺术作品的细节都要注重真实性。现实主义作品并不排斥想象和虚构,但是想象和虚构要符合现实的必然规律与逻辑。艺术作品是由无数细节构成的,优秀的现实主义作品非常注重细节的真实性。

俄国艺术家列宾的作品《伏尔加河的纤夫》(图3-8),描绘了伏尔加河上纤夫辛苦工作的场景。该作品共描绘了11个纤夫形象,每个形象都来自于写生,列宾将这些辛苦劳动者的年龄、性格、经历、体力、精神气质予以充分、真实地体现,真实地再现了伏尔加河纤夫们的辛劳生活。

图 3-8 俄国列宾《伏尔加河的纤夫》

(2) 典型性

现实主义艺术不是完全照搬社会生活,而是通过典型形象去表现生活的本质。艺术作品中的形象,是具有普遍性和概括性的形象,是从成千上万个艺术素材中整合、归纳出来的具有代表性的形象。

案例说明:

鲁迅的《阿Q正传》成功地塑造了一个20世纪末没落的农民形象。他生活在社会的最底层,对革命一无所知,在辛亥革命的疾风骤雨中表现出了整个农民阶层的无知和迷茫。鲁迅用辛辣的笔法通过阿Q这样一个角色向人们展现了辛亥革命前后一个畸形的中国社会和一个畸形的群体。

案例点评:

鲁迅笔下的阿Q,并不是一个真实的人,而是作者通过对当时生活的细致观察,整合、

归纳多个社会底层的农民形象而创作出来的一个艺术形象。阿Q作为一个典型形象，体现了那一类人所特有的性格特点，具有普遍性和独特性相统一的特点，具有一定的典型性。

（3）主观情感的含蓄性

在现实主义艺术创作中，艺术家并不是直接地表达自身的情感，而是通过艺术形象将其主观情感自然地传达出来，现实主义作品中充满了艺术家的情感，却不露痕迹。

画家罗中立的作品《父亲》，通过一个饱经沧桑的农民形象传递出艺术家对农民这个群体的强烈情感。艺术家运用非常朴素的语言描绘了一个农民的形象，艺术家的情感内蕴于艺术形象中，通过艺术形象传递给读者。

2. 浪漫主义创作方法

浪漫主义创作方法是艺术家使用理想中的标准来描绘社会生活，理想地描绘生活或描写理想化的生活的一种创作方法。浪漫主义作品往往更倾向于表达艺术家理想中的世界，其所描绘的艺术形象往往同现实中的形象具有一定的差别，艺术家的主观思想和情感在作品中能够较为直接和强烈地予以表达。理想化、强烈的主观抒情色彩是浪漫主义创作方法的主要特征。

（1）理想化

艺术家通过幻想的方式去创造一个主观理想中的世界，通过这样的理想世界来表达艺术家对生活和美的殷切向往。浪漫主义所表现的是一个虚幻的世界，一个仅仅存在于艺术家主观想象中的理想世界。同现实社会不同，理想主义创作的这个世界没有残缺，没有压迫，艺术家通过创造这样一个理想的世界来超越现实。

（2）强烈的主观抒情色彩

浪漫主义艺术家在作品中通过充满激情的艺术形象和较为夸张的艺术表现手法传达出强烈的主观情绪。同现实主义艺术家的含蓄不同，浪漫主义艺术家往往更倾向于运用夸张的语言、强烈的对比、充满寓意的形象将主观情绪倾注在作品中。

现实主义和浪漫主义在一定程度上都反映现实，也都表现理想。但是浪漫主义与现实主义不同，浪漫主义在表现理想的时候，现实可以服从于理想；而现实主义在表现理想的时候，理想必须服从现实。在处理现实与理想的关系上，现实主义和浪漫主义形成了鲜明的对比。

3. 其他主要的创作方法

（1）古典主义创作方法

古典主义创作方法要求一切的艺术创作都要忠于自然而又合乎理想，强调理性、排斥情感，以古代希腊、罗马的艺术为最高典范，表现艺术家对现实生活的态度，在创作上有许多严格的规定和法则。古典主义具有一定的现实性，但是又较为封闭和保守。尊重古希腊、罗马的艺术标准，强调理性、排斥情感，则是古典主义的主要特点。

古典主义盛行于17至18世纪的欧洲，此时的欧洲正由封建社会向资本主义社会转变，古典主义的产生不可避免地受到了当时社会的影响，服从国家、为君主专制服务。普桑、达维特、莫里哀都是古典主义的代表人物。

虽然古典主义与现实主义都运用典型形象反映现实，但现实主义的典型形象是在社会生活中总结、归纳而创作出来的，而古典主义的典型形象仅仅是古希腊、罗马艺术中的典型形象。虽然古典主义与浪漫主义都表现理想，但浪漫主义所表现的理想是涉及社会生活的各个方面，而古典主义所表现的理想仅仅是古希腊、罗马艺术的理想。

案例说明：

法国古典主义画家达维特的作品《拿破仑一世加冕大典》（图3-9）记录了1804年12月2日在巴黎圣母院隆重举行的国王加冕仪式的一幅油画杰作。

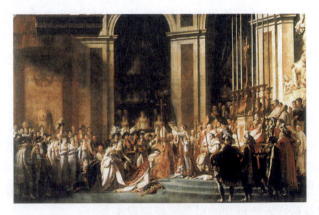

图3-9　法国达维特《拿破仑一世加冕大典》

为了巩固帝位，这位皇帝极其傲慢地让罗马教皇庇护七世亲自来巴黎为他加冕，目的是借教皇在宗教上的巨大号召力，让法国人民以致欧洲人民承认他的"合法地位"。在加冕时，拿破仑拒绝跪在教皇前让庇护七世加冕，而是把皇冠夺过来自己戴上。

案例点评：

在这幅作品中，达维特煞费苦心地选用皇帝给皇后加冕的后半截场面。这样，既在画面上突出了拿破仑的中心位置（拿破仑站起来给皇后加冕），又没有使教皇难堪。身穿紫红丝绒与华丽锦绣披风的拿破仑，已经戴上了皇冠，他的双手正捧着小皇冠，准备为跪在他面前的皇后约瑟芬戴上。约瑟芬身后的紫红丝绒大披风由两个贵族妇女提着。

教皇庇护七世无力地坐在拿破仑的身后，默认这一切。整个气势十分庄严，人物多达百人，每个人物形象以精确的肖像来描绘，这里有宫廷权贵、大臣、将军、官员、贵妇和各国使节。同现实主义和浪漫主义不同，古典主义以抽象的共性来代替具体的个性，克制自我的情感，强调服从国家的需要，这同古典主义诞生的社会环境有着密不可分的关系。在古典主义作品中，弘扬自我牺牲、赞美高尚的情感成为主要的精神追求。

(2) 自然主义创作方法

自然主义创作方法主张一切从客观出发，详细、忠实地再现客观事物，强调不带任何倾向、纯客观地反映生活。自然主义作品较少涉及艺术家的主观情感。

自然主义于 19 世纪 60 年代产生于法国，后波及欧洲。左拉是自然主义的代表人物。在绘画方面，印象派和点彩派则更接近自然主义的本质。

由于自然主义和现实主义都主张客观、真实地表现现实生活，因此很多人都容易将自然主义和现实主义混为一谈。自然主义艺术家主张不带任何倾向、单纯地记录客观事物，不对现实生活进行概括和删减，而是机械地记录客观事物。而现实主义则会在反映生活的时候传递出艺术家的主观情感，对生活进行判断和说明。因此，自然主义所记录的真实，只是一个表象的真实，并不能反映出客观事物的本质。

（3）西方现代主义艺术

19 世纪以来，随着工业革命的发展和科学的进步，西方社会产生了一系列的变革，不管是社会政治、经济结构、还是人们的世界观都有了翻天覆地的变化。新的社会阶级的兴起、个人主义的弘扬、科学技术的进步都引发了人们对以往创作方法的反思，促使艺术风格多元化发展。立体主义、抽象主义、未来主义、超现实主义等艺术流派登上了舞台并逐渐成为西方艺术的主流，其艺术思想和表现手法都与之前的艺术形式有了天翻地覆的变化。

西方现代主义是 19 世纪末以来出现的这些艺术流派和艺术思潮的统称，并没有一种与之相应的创作方法。西方现代主义艺术往往更注重形式与自身的艺术语言表现，艺术观念取代了艺术表现成为作品的核心内容。主观性、内向性、多义性成为西方现代主义艺术的主要特征。

1904 年立体主义创立于法国的巴黎，1907—1914 年达到鼎盛，它是对"写实主义"的否定，摒弃传统的统一视点、统一空间的表现方法，重新构建一种主观分析、取舍、综合的艺术表现形式。立体主义的艺术家追求解析、重新组合的创作精神，艺术家还有意识地粉碎和分裂他们主要想表达的艺术作品。其中，巴勃罗·毕加索（Pablo Picasso）是这一艺术创作时期中典型的立体主义画家，他的代表作品如图 3-10 所示。

抽象主义是 20 世纪兴起于欧美的一种绘画流派。抽象主义艺术创作作品不同于"立体主义"艺术作品，它主要强调创作者无意识的、自发的以及随机性的创作理念。抽象主义作品主要分为两种类型：第一种是从自然现象出发加以简约或选取具有明显表现特征的创作元素，形成极有概括性的形象；第二种是不以自然物象为基础的几何构成。

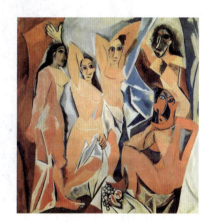

图 3-10　西班牙毕加索
《亚维农少女》

二、艺术流派与艺术思潮

艺术史上出现了各种各样的艺术流派和艺术思潮，如印象派、抽象派、现代主义思潮等。面对艺术流派和艺术思潮，人们往往很难精确地概括什么是艺术流派，什么是艺术思潮，二者之间又有何关系。下面将详细论述这一部分内容。

（一）什么是艺术流派

艺术流派是在一定的历史阶段内，由一些思想倾向、艺术主张、创作方法及表现风格大致相同或相近的艺术家自觉或不自觉地形成的艺术派别。艺术流派是艺术发展的产物，它的形成标志着艺术发展到了成熟阶段。

往往同一个艺术流派的艺术家，具有近似的艺术主张和艺术风格。一个艺术家成熟的表现是具备相对独特的艺术风格，而具有艺术风格的艺术家未必属于哪个流派。

艺术流派的形成原因有两种：第一种是由艺术思想、艺术风格相近的艺术家们，自觉组成的艺术流派；第二种是由并没有自觉组成艺术流派，而艺术思想、艺术风格又极其相近的艺术家被后人归纳为某流派。

第一种艺术流派往往拥有统一的艺术纲领和艺术宣言，如未来主义画派。1909年未来主义奠基人马里内蒂发表了《未来主义宣言》，标志着未来主义登上了艺术史的舞台。1910年，马里内蒂又发表了《未来主义文学宣言》进一步明确了未来主义的理论体系。如图3-11所示，未来主义强调对传统文化的否认，追求艺术内容和形式的全面革新。

"达达主义"兴起于20世纪初的欧洲，当时欧洲正处于第一次世界大战后期，整个欧洲的社会秩序处于崩溃状态，人们对未来的美好憧憬也随之破灭，幻灭感和虚无感便油然而生。"达达"这一词是来源于法语，意思为木马，后引申意为空灵、糊涂、无所谓之意（图3-12）。

图3-11　法国杜桑《下楼梯的裸女》

图3-12　法国杜尚重画的《蒙娜丽莎》

第二种艺术流派则没有统一的艺术纲领和艺术宣言，艺术家往往并没有成立一个艺术流派的意识，通常是由于其相近的艺术风格被后人归纳为同一个流派，如野兽派、巴黎画派等。

（二）什么是艺术思潮

在一定的社会条件下，由特定的社会思潮和哲学思潮的影响，艺术领域中出现了具有较大影响的艺术思想和创作倾向，这就是艺术思潮。艺术思潮属于社会思潮的一部分。

一方面，艺术思潮的产生同当时的社会和文化有着密不可分的关系。在艺术本质论部

分了解到，艺术是一种社会意识形态，其产生和发展是由经济基础所决定的。因此，当社会和文化有了变化，必然会催生出新的艺术思潮；另一方面，艺术思潮的产生也是艺术自身发展的需要。艺术是不断发展的，当艺术家不再满足于传统的艺术表现形式，而是积极寻找新的认知方式和表现形式时，新的艺术思潮也将呼之欲出。

工业革命以后，西方社会产生了一系列变革，由此引发的社会结构与思想意识形态的变化最终催生了现代主义思潮。工业革命促使西方社会生产关系发生了变革，市民阶层和工人阶级的兴起推动了社会结构和思想意识的变化，人本主义思想使得个人主义弘扬，自由与民主深入人心。

这一切都为新制度替代旧制度、新文化替代旧文化创造了社会条件。随着科学技术的不断发展，人们观察世界的方式也有所改变，新的认知能力也督促艺术自身寻求一种新的表现形式。在这样的社会背景和文化环境下，西方现代主义思潮登上了历史的舞台。

（三）艺术流派、艺术思潮与艺术创作方法的关系

艺术流派与艺术思潮既有区别又相互联系。艺术流派从艺术风格和主张来概括艺术，艺术思潮更偏重于从社会和哲学层面来概括艺术。艺术派别与艺术思潮相互独立但又彼此影响、相辅相成。艺术思潮可以促进艺术流派的产生，而艺术流派可以推动艺术思潮不断前进。

艺术流派通常是指某一艺术门类中的艺术派别，而在一个艺术思潮内，往往包含着几个艺术思想和艺术风格较为接近的艺术流派。当某一艺术流派不断发展，其艺术主张和表现风格延伸到其他艺术门类的时候，会产生一种艺术思潮。

艺术的创作方法体现了艺术家独特的审美和对社会生活的认识。因此，在同一艺术流派、艺术思潮的艺术家，往往会选用与之相近的艺术创作方法，而创作方法也会因艺术流派、艺术思潮而得到发展。同一个艺术思潮、艺术流派的艺术家可能会选择不同的艺术创作方法进行创作。

艺术流派、艺术思潮往往是在特定历史时期出现的特殊的、阶段性的艺术现象。而艺术创作方法则是艺术创作中普遍的、一般性的原则，是一种广泛的艺术现象，具有一定的普适性。因此，同一个艺术创作方法，可能会被属于几个不同的艺术流派甚至在几个不同的艺术思潮中的艺术家使用。

本章小结

通过本章的学习，了解了艺术家作为艺术创作的主体，在艺术创作中具有不可替代的重要作用。艺术家同社会生活有着密不可分的联系，艺术家用艺术作品反映社会生活，并对社会生活产生一定的影响。

艺术创作过程基本上可以分为生活体验、艺术构思和艺术传达3个基本阶段，它们相辅相成、互相渗透。艺术家的心理和思维活动始终贯穿于艺术创作的每个过程。

艺术创作方法是艺术家艺术思想在创作中的体现，是艺术家在创作过程中对自身的思想情感和客观生活的关系所持的基本态度和所遵循的基本法则。

思考题

1. 优秀的艺术家应该具备怎样的艺术修养？
2. 艺术创作过程主要有哪几个阶段？
3. 简述生活体验、艺术构思、艺术传达的关系。
4. 简述灵感及其特征。
5. 什么是艺术创作方法？

学习建议

建议阅读书目：

1. 约翰·基西克. 全球艺术史 [M]. 朱军，译. 海口：海南出版社，2012.
2. 苏珊·伍德，等. 剑桥艺术史 [M]. 钱乘旦，译. 江苏：译林出版社，2009.
3. 杨天民. 绘画色彩学 [M]. 合肥：合肥工业大学出版社，2011.

第四章

艺术作品

学习要点及目标

1. 掌握艺术作品的主要构成因素。
2. 了解艺术风格、流派和艺术思潮。
3. 理解艺术典型和意境的意义。
4. 理解艺术作品三个层次的概念。

第四章 微课

本章导读

　　艺术作品是艺术的真实存在,也是艺术价值的真正载体。它集中体现了人类的审美经验、审美意识和审美创造。艺术作品既是公众进行审美活动的对象,又是艺术史论家和评论家进行有效研究的客观对象。同时,它也是衡量一位艺术家成就的评量器。

　　除此以外,艺术作品还是艺术美的集中展示的载体。本章将主要讨论什么是艺术作品,掌握艺术作品的主要构成因素和相关属性,并理解作品的艺术美。

引导案例

梵高的《星空》

　　《星空》(*Starry Night*)(图4-1),油画尺寸:73.7cm×92.1cm;现存:纽约现代艺术博物馆。文森特·梵高(Vincent van Gogh,1853—1890年)出生在荷兰一个乡村牧师家庭。他是后期印象派的三大巨匠之一。

　　梵高年轻时在画店里当店员,这算是他最早接受的"艺术教育"。后来他到巴黎和印

象派画家交流，在色彩方面受到启发和熏陶。以此，人们称他为"后期印象派"。他很欣赏日本葛饰北斋的《浮世绘》，因而更彻底地学习了东方艺术中线条的表现力。梵高所有杰出的、富有独创性的作品，都是在他生命的最后一年中完成的。他最初的作品，情调常是低沉的，后来他的大量作品变低沉为响亮和明朗，好像要用欢快的歌声慰藉人世的苦难，以表达他强烈的理想和希望。

梵高的宇宙可以在《星空》中永存（图4-1）。

整幅画中，底部的村落是以平直、粗短的线条绘画，表现出一种宁静，但却与上部粗犷弯曲的线条产生强烈对比。在这种高度夸张变形和强烈视觉对比中体现出了画家躁动不安的情感和迷幻的意象世界。

然而这种幻象，是花了一番功夫的准确笔触换来的。当认识绘画中的表现主义的时候，人们便倾向于把它和勇气十足的笔法联系起来。那是像火焰般的笔触，它来自直觉或自发的表现行动，并不受理性的思想过程或严谨技法的约束。

图4-1　荷兰梵高《星空》

第一节　艺术作品概述

什么是艺术？这个问题不同于艺术是什么，因为它可以这样表达：艺术是再现，艺术是表现，艺术是模仿，艺术是生活……这种表述无疑击中了艺术的某些方面，但却没有回答艺术之所以是艺术的原因。要追问什么是艺术，首先必须从考察艺术一词入手。

在西方艺术史上，古希腊所说的艺术主要并不是指一种产品，而是指一种生产性的制作活动，尤指技艺。中世纪是西方艺术史上的黯淡期，在艺术理论上其继承了古希腊关于艺术的看法，并在神学的意义上加以改造。它是按照制造事物的观念去制造该事物的。邓斯·司各脱在一种神学的意义上也曾涉及艺术的概念，认为艺术是行为的产物，把艺术定义为一种正确观念的产品。此时艺术是神学的附庸。

到了文艺复兴，艺术的自主性才建立起坚实的地基。而到18世纪，真正的现代艺术体系才得以形成，艺术的概念进一步丰富：艺术是再现，艺术是表现……总体而言，西方艺术概念的历史大体上可以分为两个主要部分，第一阶段是古代的艺术概念时期（从公元5世纪至18世纪），艺术被认为是种遵循规则的生产。第二阶段从1747年西方现代艺术体系的建立直到现代，它标志着古代的艺术概念终于让位于现代的概念。即艺术被认为是美的艺术，技艺与艺术才真正分离。

艺术概念的发展不能仅仅依靠理论的力量，艺术概念的出现，首先要以把艺术作品孤立起来作为条件。在这个意义上，艺术博物馆体制的建立对美的艺术体系的巩固与发展有着特殊的意义。

一、艺术作品的含义

提到艺术作品，人们习惯上会想到一幅画、一首乐曲或某部电影这样具体的作品。可是，它们为什么会被称为艺术作品呢？或者说，要想成艺术作品需要具备哪些因素呢？丹纳曾说过："在人类创造的事业中，艺术品好像是偶然产物，我们很容易认为艺术品的产生是由于兴之所至，既无规律也无理由，全是碰巧的、不可预料的、随意的。"的确，艺术家在创作的时候只凭他的个人幻想，观众的赞许也是凭一时兴致。艺术家的创造和观众的爱好都是自发的、自由的，表面上和一阵风一样变幻莫测。这样的说法你是否赞同并不重要，重要的是思考"什么是艺术作品"这个问题。

艺术作品是艺术实践的结果，是艺术存在的唯一方式，也是艺术创作活动的最终形式，更是艺术接受和消费的主体。因此，对于艺术作品的研究必然成为艺术理论研究的重要课题。

作为一种特殊的精神生产形态，艺术作品具有丰富的内涵，它既是一个有机体，又可以划分成很多层次。随着20世纪西方现代美学的发展，其代表人物杜夫海纳认为艺术作品分为感性层、主题层和表现层。

他认为艺术作品的第一层是感性，它包括物质材料（绘画所用材料是纸张，雕塑多用泥土、石块等）和艺术语言（绘画的线条、色彩、笔触，雕塑的外形），也就是艺术家所用的物质媒介和艺术语言。艺术作品的第二层就是主题，是作品本身，它的存在和表现。最后一层就是表现层，它使艺术作品的意义多重存在，是艺术最本质的东西。

其实，所有的艺术作品都可以归纳为这三层的组合。第一层是艺术语言层，它是作品外在的形式结构，是由声音、形体、画面、色彩、线条及文字所构成的层次；第二层是艺术形象层，它是通过艺术语言所表现出来的物态化形式，是艺术作品的外在表现形式；第三层则是艺术意蕴，是艺术作品中所蕴含的精神内涵，也是决定其是否优秀的关键。三层可以概括为两个方面：外在的物质形式和内在的精神内容方面。

艺术语言与形象属于艺术作品的外在表现，艺术意蕴是精神内容方面。在具体的艺术作品中，这两方面是相互渗透、融会合一的。下面探讨艺术作品内容与形式。

二、艺术作品的构成因素

（一）内容与形式的协调统一

西方把艺术作品分为两种范畴：第一是内容，第二是形式。黑格尔曾说："内容和完全适合内容的形式达到独立完整的统一，因而形成一种自由的整体，这就是艺术的中心。"艺术作品中，内容与形式是统一的，它们共同构成了一个有机的艺术整体。人们在欣赏艺术作品时，最先感受到形式，透过形式才能进入对内容的体验。艺术作品的内容是其形

式的含义，是作品中表现出来的具体的生动的生活和情感内涵。

艺术作品的内容，主要指作品的题材、主题、人物、环境、情节等诸要素的综合。艺术作品的内容主要源于两个方面。一方面，艺术家对客观社会生活的认识和理解；另一方面，艺术作品又凝聚着艺术家的审美理想和审美情感，融会艺术家的愿望、情感、思想和意志。例如，清代画家朱耷的《怪鸟图》(图4-2)就借物喻人，将其冷眼看人、心情压抑的个人情感体验和自己在大清的统治下郁郁不得欢的状况结合，从而创作出笔精墨妙的花鸟画来。

图 4-2　朱耷《怪鸟图》

朱耷《怪鸟图》

案例说明：

朱耷（1626—约 1705 年），明末清初画家，中国绘画一代宗师。字雪个，号八大山人、个山、驴屋等，汉族，江西南昌人。朱耷擅画花鸟、山水，其花鸟承袭陈淳、徐渭写意花鸟画的传统，发展为大写意画法。

朱耷绘画艺术的特点大致说来是以形写情，变形取神；着墨简淡，运笔奔放；布局疏朗，意境空旷；精力充沛，气势雄壮。他的形式和技法是他真情实感最好的一种表现。笔情恣纵，不构成法，苍劲圆秀，逸气横生，章法不求完整而得完整。他的一花一鸟不是盘算多少、大小，而是着眼于布置上的地位与气势，及是否用得适时、用得出奇、用得巧妙。

案例点评：

《怪鸟图》孤石倒立，疏荷斜挂，一只翻着白眼的缩脖水鸟独立于小头朝下的怪石之上。从他的这一类作品中，人们很容易察觉作者怪诞、冷漠、高傲、孤独、白眼向人的个性特征。他作画常取枯枝败叶、孤影怪石，表现他心中那种残山剩水，地老天荒的精神世界。但他作画的"纯用减笔"和笔墨酣畅，内蕴胸逸，心手通贯的表现效果，则具有强烈的艺术个性。从抽象继承法的角度讲，这对中国画创作、笔墨形式和大写意花鸟画发展是有很大影响的。

1. 艺术作品的题材

广义的题材，是指艺术作品中所表现、描绘的社会生活的范围和性质，也称取材范围。人们常从这个角度来区分艺术作品的种类，如"武打片""穿越剧""山水画""肖像画"等。

这种广义的题材概念与具体某一部作品中的具体题材相比是宽泛的。它不是指作品题材的独特性，而是共性特征。狭义的题材，是作品中体现出的具体的生活形态、情感特点，也就是在各个艺术门类中具体描绘和叙述的事件和景物等。

题材来源于素材，它是艺术家对客观社会生活的提炼和概括。艺术素材是客观社会中

的原型，是真实的社会生活和大自然。素材的来源是多方面的，可以是亲身经历、口头传说、书籍文稿等。素材是最原始的材料，只有艺术家按照自己的创作意图进行加工、改造并组织到具体的作品中时，这些素材才能转化为艺术作品。

可以看出，素材是题材的基础，各个门类的艺术创作都有积累素材而进行生活体验这一重要环节。画家在创造前常深入生活，用速写、写生、素描、拍照等方式积累形象和生活资料。作曲家也很重视民间音乐的挖掘和收集，作为创作的灵感来源。

从对材料的积累到对素材的取舍、加工、提炼，都体现了艺术家对客观的现实生活价值的倾向和判断，体现了艺术家个人的审美趣味、审美理想和艺术追求。虽然题材不是制约艺术作品价值的唯一因素，但是对于题材的选取和提炼时间，如艺术创造的第一步，也决定和制约着内容，甚至是作品成败的基础。社会生活是多种多样的，生活的意义也各有不同。

2. 艺术作品的主题

主题是指通过作品的题材、艺术想象所表现和揭示出来的主要思想内涵。在艺术作品中主题统指其主题思想。主题的产生有两个条件，一是作品的题材，二是作者的思想和情感。它既有题材本身的意义，更有艺术家的认识、判断、评介的融入，是在艺术家主观情思和客观题材本身之间所产生的某种契合的思想。例如，法国现实主义画家米勒的作品《拾穗者》等现实题材的作品（图4-3）。他以深情的笔调刻画了一系列普通劳动者的形象，浸透着农民生活的质朴，充满了对生命的颂歌，洋溢着浓厚的人道主义关怀。

图4-3 法国米勒《拾穗者》

米勒《拾穗者》

案例说明：

《拾穗者》描绘了一个农村中最普通的情景：秋天，金黄色的田野看上去一望无际，画面最前方是3个农妇，在收割后的田地里弯腰捡拾遗留在地上的麦穗，3个农妇在画面上斜向排开，姿态各异，动作不同。

画面最右边的妇女，侧脸半弯着腰，手里捏着一束麦子，正仔细巡视那已经拾过一遍的麦地；中间扎红色头巾的农妇正快速地拾着，另一只手握着鼓鼓的袋子，看得出她已经

捡了一会儿了，袋子里小有收获；扎蓝头巾的妇女像是刚过来，左手握着右手捡来的麦穗，敏捷地把它们放在背后，手里只有一小撮。

她们拾得那么认真、那么仔细，唯恐漏掉一个麦穗。背景是一片收割的田地，广袤无垠，麦垛堆积如山，一片收割忙碌的景象，一辆载满麦子的马车正要赶走，右上方还有一个骑在马背上同时用手指着那些农夫的人，还有许多农夫正在劳作。

案例点评：

拾穗者是米勒脍炙人口的名作之一。米勒描写的"拾麦"这种行为在以前的法国是可以经常见到的。麦田的主人，在收割的季节允许一些儿童和妇女到田野里拾取麦穗，相传这种习惯，是古代希伯来人传来的。

米勒用这种寻常的拾穗动作，表现了广大劳动人民的困苦和艰辛。虽然从某方面来讲，允许贫苦人民在田间捡拾麦穗体现了对贫苦人民的同情，但是从另一角度来看，"拾穗"这种行为又恰当地体现了农民生活的疾苦。

米勒没有用上层人民作为画面的主人公，而是选用3个普通的农民，并且是3个妇女，动作上表现出与现实生活中一样真实的农民在田地里干活的场面，因为在米勒看来，脚踏实地劳动着的农民形象本身就是美的，米勒只是把平凡生活中最能反映人物内心本质的一瞬间定格下来，拾穗虽然是很常见的动作，却在作者的画笔下得到了升华。

画面中她们没有愤怒，没有埋怨，只有虔诚地捡麦穗，这种虔诚好似无声的呐喊，震撼着统治阶级。在画面右上方一个骑在马背上仿佛地主管家的人物，他用手指着那些干活的农民，嘴里似乎还在怒斥他们，这个细节点明了农民是在给地主干活，他们劳累了一年，也没有带来富裕，还要靠拾麦穗来补充口粮，多么让人心酸的场面。

3个农妇在烈日下拾捡麦穗辛勤劳作的画面，使富饶的农村丰收景象与农民的辛酸劳动形成了对比，真实地表现了人民生活的艰辛，深刻揭示了背后的阶级矛盾。农民画在19世纪产生并表现出深刻的阶级矛盾，这和当时的社会环境是分不开的。

作为构成艺术作品内容的重要因素，主题体现出艺术家对于生活的独特思考，它来自于对题材的深入挖掘，并通过艺术形象的塑造和描绘体现出来。艺术家对题材不断深入认识、理解、分析的过程中，逐渐形成一个明确的思想，即主题思想。

在这个思想的"带领"下，题材不再是生活素材的堆积，而是深刻的思想内涵和艺术价值的载体。元代马致远的散曲《天净沙·秋思》，如果只是"枯藤老树昏鸦，小桥流水人家，古道西风瘦马，夕阳西下"，而没有"断肠人在天涯"的点题，也就没了灵魂，是无论如何也无法使人过目不忘的。

艺术作品的主题还有多样化的特征，这是由题材的差异性和艺术家的主观情感、思想、审美理想等方面的不同所造成的。不同的艺术门类，在同一主题的体现方式上也有不同。通常在文学、戏剧、电影等叙事性艺术作品中，主题的体现往往比较系统和明确，而音乐、舞蹈、绘画等艺术作品的主题就相对含蓄。

3. 艺术作品的形式

形式就是艺术作品内容存在的具体方式。它与艺术作品的内容一样是构成艺术作品的另外一个重要因素。如果把内容比喻成作品的灵魂，那形式就是作品外在的躯体。艺术作

品的形式可划分为内在和外在，内在主要指结构，外在则主要是艺术媒介、语言和表现手法等。下面来讨论艺术形式的内在结构。

结构是指艺术作品的内在组织和构造。在造型艺术中结构主要指构图和形象设计，在叙事艺术中指情节的安排，在抒情艺术中主要指情感节奏的安排等。结构的方法，强调的是剪裁和布局，也就是注重题材的取舍和内容的安排。进一步说，所谓裁剪，就是根据主题的要求取舍题材，提炼精华。所谓布局，就是安排布置，使作品的结构更加感人。总的说来，在结构上必须按照美的规律，处理好疏密、虚实、繁简、层次和结构、局部与全局等关系，使整个作品达到多样统一。

4. 艺术手法

艺术手法是指艺术家在创作的最后阶段，将自己的艺术体验和艺术构思借助一定的物质材料和艺术媒介将其物化定性的方式和手段。艺术手法体现在艺术作品中，将素材化平淡为神奇，赋予作品生命力。

正如黑格尔说："艺术创造还有一个重要的方面，即艺术的表现，因为艺术作品是一个有技巧的方面，接近于手工业，这种熟练的技巧不是从灵感中来的，它完全靠思考、勤勉和练习。"一个艺术家必须具备这些熟练的技巧才能驾驭住外在的材料，不至于因它们不听命而受到妨碍。艺术技巧运用自如，是一个艺术家成熟的重要标志。

艺术手法可分为方法和技巧两个方面。其中，方法是指那些经过前人总结和积累下来的模式化规律化的经验；而技巧是由艺术家个人勤学苦练，不断提高直至娴熟的技艺。艺术手法是艺术家们在长期的艺术实践中不断总结和创新出来的一定的外部表现形式。在色彩学中的调子，如高调、低调、中调等色彩对比，就是古典乐曲中的调子转换而来的。

在艺术作品中，内容与形式是相互包容、相互转化的关系，两者都以对方的存在而存在。一方面，内容有主导作用，它决定和制约着形式，在艺术创作中，形式的选择和确定都应能恰当地表达内容。另一方面，形式本身有相对独立性。它不但直接影响艺术品内容的表达，而且形式本身也有自身的审美价值，优秀的艺术品应当是进步的思想与完美形式的结合。

从文艺创作的过程来看，大多是先有内容，然后艺术形式还常常随着内容的变化而不断改革。一般来说，内容同形式相比，内容总是更加活跃的因素。因为艺术的内容不外乎是客观的社会生活和艺术家主观的情感反映，社会生活是千变万化的，它要随着时代的发展而不断变化，人的情感更不是凝固僵化的，有时人的心理变化还会超出时尚的进程。所谓"超前意识""时髦心理"即此一斑。正因此，文艺作品的形式常常随着时代生活的进程而不断变化革新。

然而，在内容与形式这对矛盾中，它们二者的地位是平等的，作用是互相的。内容可以制约、影响形式，反过来，形式也可制约、影响内容。而且常常双向互动，彼此转化，融为一体，很难分清何者为形式，何者为内容。对于艺术创作来说，艺术家既可根据内容去选择形式，同时，也可根据他所擅长的艺术种类和形式特点去选取相关的内容。例如，雕塑家就比较关注人物形象的塑造，水彩画家则对自然景物更感兴趣，新闻记者为了适应文艺通讯、新闻报道的形式要求，更关心真人真事的采访。

再从艺术的发展来看，内容固然比形式显得活跃，内容的变化常会引起形式的变动。

然而，形式的变动，有时并不完全取决于内容，因为形式美的创造有自己的构成法则和独立的传承、发展规律，当一种艺术形式成熟之后，就会有相对的独立性和稳定性。例如，我国古代的四言诗发展到五言诗，从语言形式上看，是一个重大的突破，因为中国字词一般都是单音节或双音节的，五言可以容纳三组词，因而从音韵、节奏上都比四言更加丰富，不但悦耳动听，徐缓有序，而且大大扩展了语言的内涵，加强了表现力，而这主要是从语言的形式功能出发的。

至于有些艺术形式一旦规范化、模式化、程式化，更会具有较强的生命力。更有甚者，有时艺术形式的进步和变革还可反过来促进艺术内容的拓展。当代的一些先进的科技发明和技巧手段在艺术中的运用，往往促使人们对艺术内容重新思考。例如，电子音乐、数字化技术对现代音乐的冲击，电脑动画设计对于电影题材的拓展，舞台道具对戏剧表演内容的改革等。

由此可见，艺术形式对于内容来说，绝不是消极、被动的服从关系，内容制约影响着形式，反过来形式也制约影响着内容。所以，准确地说，它们二者之间应当是双向互动、相辅相成、彼此制约的辩证关系。

（二）感性与理性的协调统一

艺术作品中感性与理性的统一有两重含义，一种是指作品的感性形式与理性内容的统一，另一种是感性因素与理性因素的统一。

首先，艺术作品是感性形式与理性内容的辩证统一。黑格尔对"美"的定义，即"美就是理念的感性显现"。他甚至认为，艺术作品感性与理性的统一，正是艺术区别宗教和哲学的重要因素之一。艺术作品的感性形式中渗透着理性的因素，使读者和观众有着美的享受。例如，毕加索的代表作品《拿烟斗的男孩》（图4-4）。

图 4-4　西班牙
毕加索《拿烟斗的男孩》

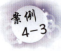

毕加索《拿烟斗的男孩》

案例说明：

毕加索出生于西班牙马拉加，长期在法国进行艺术创作活动，是当代西方最有创造性和影响力的艺术家之一。《拿烟斗的男孩》创作于1905年，是毕加索"玫瑰色时期"的代表作之一。

案例点评：

毕加索时年24岁，刚刚在法国巴黎附近的蒙马特尔定居不久。画中年轻的巴黎男孩被毕加索称为"小路易"，他常到毕加索的画室消磨时光，毕加索以他为模特创作了这幅《拿烟斗的男孩》。画中的"小路易"穿着蓝色的工作服，左手拿着烟斗，头戴花环，背景是两大束花，看上去颇有几分中国画的味道。"小路易"头上戴着个花环，专家们认为这是画作将完成时，毕加索决定临时加上去的，不过看起来也挺和谐。

其次，这种感性与理性的统一表现为作品中情感性与思想性的统一。毫无疑问，情感性在艺术中占有非常重要的地位，但是，艺术作品仍不能脱离思想和理智，只有将情感渗透到思想里，将思想融合在感情里，才能产生好的作品。巴尔扎克说过："艺术是思想的结晶。"因为，艺术家要将日常生活的情感上升为艺术作品中的情感，这也是一种精神升华。例如，舞蹈艺术为了将感情表达得更加充分，编舞时编导要将情感融入创作中，演员在将舞蹈动作吃透的基础上，要深入理解作品，将作品的内在情感物化为自己的肢体语言。这样才能说演员将这个舞蹈跳活了。

（三）再现与表现的协调统一

再现与表现是艺术作品中内容所包含的两方面，二者往往兼容并存、有机统一。再现是指在艺术创造中将客体世界及人物真实地呈现于作品之中。表现是指在艺术创造中重在表达主体的情感和理想，以及对客体世界的思考和评判。再现艺术是以再现社会生活、再现生活中的人、事、景、物为主；表现艺术则以表现主观思想情感、表现理想愿望为主。

艺术创造离不开客观现实，也离不开主观情思，是客观现实与主观情思的统一。因此，在艺术作品中，对客观现实的再现与对主观情思的表现从来都是紧密联系的。在侧重再现的艺术作品中，不可能没有表现的因素；在侧重表现的艺术作品中，也不会没有再现的因素，其间只是存在比重的差别，各有所侧重。

再现艺术是以再现社会生活为主，它同样需要艺术家主观因素的参与，需要融入主体的情感、理想，表达作者的思想情趣。表现艺术以表现主观思想情感为主，这并不意味它抛弃客观现实，只是纯粹的主观表现。其思想情感是在客观现实的基础上生成的，因此也要注重对客体世界及其规律的遵循，只不过它表达的主要是心理和情感的真实。

再现在创作手法上偏重写实，追求感性形式的完美和现象的真实，在创作倾向上偏重于认识客体，模仿现实。再现型的艺术作品由于其真实、生动、细腻的特点，容易被大众接受，因此在艺术史上占据了很长的阶段。从原始社会开始一直到19世纪，中外美术史中的大部分作品都是再现的风格。甚至19世纪，俄罗斯画家列宾等人的画作受到人们的欢迎，也说明再现写实的艺术在大众的审美视野中具有广泛的生命力。

艺术再现不是对客观事物的机械反映，也不是纯客观的复制现实，而是艺术家将他所认识的生活，按照美的规律，通过一定的媒介，如文字、语言、音律、节奏、线条等传达和表现出来。艺术中的再现离不开艺术家的主观能动作用，离不开对生活和客观世界的认识、选择、提炼和加工。因此，再现的真实不是客观世界本身的真实，而是艺术的真实。

这种真实是一种假定的真实，是审美化的真实，它源于客观现实但又高于客观。在艺术的生产活动中，由于创作主体的参与，其形象反映客观世界的真实就具有两方面的含义。一方面，意识艺术形象可以再现事物的真实，甚至刻画得很生动鲜明；另一方面，它又不仅仅是现象的真实，还能通过艺术家的主观意识达到本质的真实。

表现是指艺术家在艺术创作中表达的主体的情感和思想，以及对客观世界的思考和评价。"表现性"的艺术作品在创作手法上偏重于理想，它情感的表达，或舍弃具体的事物，用象征、寓意、夸张、变形甚至抽象的艺术语言，表达主体意识，直抒胸怀。

以中国绘画为例，自宋代以后，中国绘画从偏重写实的客观再现到偏重表现主观情感

方面的转移，水墨写意画逐渐居于画坛的主流地位。清初的"八大山人"朱耷，常常以变形的花鸟虫鱼来寄托自己的感情，抒发了画家因家国之痛而产生的郁闷、悲愤和孤寂。

20世纪现代主义成为西方艺术创作的主流以来，大都强调艺术家的主观表现，认为艺术的本质是主体心灵情绪、审美理想的表达，是艺术家的直觉、情思的外化。20世纪意大利美学家克罗齐的"直觉说"就是艺术表现论的一种发展。

尼采曾说过，梦幻世界的美丽幻境是一切造型艺术的前提。梦境就是超现实主义的主要表现对象。马格里特的《错误的镜子》（图4-5）表现的是投射在视网膜晶体上蓝天白云，这既是自然的幻影，也是风景。

图4-5　比利时马格里特《错误的镜子》

再现与表现，其实从艺术的诞生之初就同时存在，从远古的先民情不自禁地模仿鸟兽的动作开始，就已经是对客观事物的再现和主观情感的表现。它们在岩石上画野牛，是因为祈祷、敬畏和模仿，是以模仿来表达感情的。许多美术作品都是通过再现与表现的结合来表达的。

但是，再现和表现是相对而言的，不是绝对的。例如，同时反映战争题材的作品，《流民图》和《格尔尼卡》就是两幅异曲同工的作品。《流民图》是国画大师蒋兆和的作品，作品通过对100多位无家可归者的描绘，展现出因日军侵略而饿死的难民，因战争而流离失所的百姓。画面虽未直接表现出侵华日军的形象，但是通过描绘愁容满面、疲惫不堪、倒地而亡的人，暗示了侵略战争给民众带来的毁灭性的创伤。

毕加索与《格尔尼卡》

案例说明：

《格尔尼卡》（图4-6）以反法西斯暴行为题材，表现了战争给人类带来的痛苦，揭露了法西斯的暴行，被公认为世界名画。

图4-6　西班牙毕加索《格尔尼卡》

油画《格尔尼卡》是一件毕加索作于 20 世纪 30 年代的具有重大影响及历史意义的杰作。此画受西班牙共和国政府的委托，为 1937 年在巴黎举行的国际博览会西班牙馆而创作。画中表现的是 1937 年德国空军疯狂轰炸西班牙小城格尔尼卡的暴行。作为一个具有强烈正义感的艺术家，毕加索对于这一野蛮行径表现出无比愤慨。他仅用几个星期便完成了这幅巨作，作为对法西斯兽行的谴责和抗议。

案例点评：

毕加索虽然热衷于前卫艺术创新，然而却并不放弃对现实的表现。这也是他选择画《格尔尼卡》的一个重要原因。然而此画对于现实的表现，却与传统现实主义的表现方法截然不同。他画中那种丰富的象征性，在普通的现实主义作品中是很难找到的。

毕加索自己曾解释此画的象征含义，称公牛象征强暴，受伤的马象征受难的西班牙，闪亮的灯火象征光明与希望……当然，画中也有许多现实情景的描绘：一个妇女怀抱死去的婴儿仰天哭号，她的下方是一个手握鲜花与断剑张臂倒地的士兵……这一切，都是可怕的空炸中受难者的真实写照。

毕加索以这种精心组织的构图，将一个个充满动感与刺激的夸张变形的形象表现得统一有序，既刻画出丰富多变的细节，又突出强调了重点，显示出深厚的艺术功力。

在这里，毕加索仍然采用了剪贴画的艺术语言。不过，画中那种剪贴的视觉效果，并不是以真正的剪贴手段来达到的，而是通过手绘的方式表现出来的。那一块叠着另一块的"剪贴"图形，仅限于黑、白、灰三色，从而有效地突出了画面的紧张与恐怖气氛。

第二节　艺术作品的属性

艺术作品的属性包括艺术典型、艺术意境和艺术意蕴等艺术理论和艺术实践的重要组成因素。

一、艺术典型

这里所指的典型，就是指艺术作品中具有社会本质概括仅赋予个性特征的艺术形象或体系，它包括典型人物、事件、环境等，是艺术创造者为表达艺术作品所隐含的深层精神世界创作出来的典型。艺术之所以不同于现实生活，是因为有艺术典型的存在，这是艺术表达必不可少的重要手段。

艺术典型的塑造从根本上说，离不开现实生活，它不是凭空捏造的，但同时也包含了创造者的加工和创造，汇集了现实生活中同类事物最本质的特征，这一属性是深刻的，具有社会意义的。

艺术典型是艺术作品的核心组成部分，一般应具有以下 3 个特征：鲜明独特的个性；普遍的共性，反映社会生活的某种本质规律；形神具肖的艺术形象。高尔基曾说过："假如一个作家能从二十个到五十个，以致从几百个小店老板、官吏和工人的身上，把他们最有代表性的阶级特点、习惯、嗜好、信仰和谈吐等抽取出来，再把它们综合在一个人身上，

那么，这个作家就能用这个方法创造出一个艺术典型——这才是艺术。"

的确，艺术典型能够集中反映丰富多彩的社会历史和现实生活，以有限包含无限，犹如"壶中藏日月"。艺术家能用典型化的方法，把丰富多彩的生活集中、概括，浓缩在看似有限实则无限的"尺幅"中，并形象地表现出来。这就说明了艺术典型具有高度的概括的典型意义。

在中外艺术史中，艺术家们塑造了许多脍炙人口的艺术典型。《红楼梦》中温柔多情的宝玉、玩弄权术的凤姐、和蔼慈祥的老夫人；法国莫里哀讽刺喜剧《伪君子》中伪善卑劣、灵魂丑恶的达尔丢。正是这些有血有肉、个性鲜明的人物形象，使得这些优秀的作品长期受到人们的喜爱，广为流传，影响深远，具有巨大的艺术感染力和永久的艺术生命力。

艺术典型的个性，是指作品中人物形象非常独特，不仅有独特的外表、行为和习惯，还有独特的性格、情感、内心世界，换句话说，这个人物形象应该是独一无二，不可重复的。艺术典型不仅在个性中体现共性，在特殊性中体现普遍性，而且也在现象中体现本质，在偶然中体现必然。

艺术作品要塑造出有典型意义的人物形象，首先需要艺术家从生活的真实与艺术的真实出发，对客观现实生活加以艺术概括，在大量的生活素材中挖掘出典型的人物原型，再经过艺术的加工和虚构，创造出有较高典型意义的艺术形象。

《阿Q正传》的艺术典型魅力

《阿Q正传》（图4-7）中阿Q形象的典型意义以及作品博大精深的思想内涵已被众多研究者们反复论证，我认为在艺术特色方面，《阿Q正传》有3点尤其值得关注，它们体现了鲁迅在小说创作上继承中国文化传统与吸收外来文化营养的巧妙和谐统一。

1. 悲喜剧交融的方式

鲁迅说"悲剧将人生有价值的东西毁灭给人看，喜剧将那无价值的撕破给人看"。鲁迅写作中既突破了中国传统艺术大团圆式的难分悲喜剧的模式，又消失了西方传统的悲剧和喜剧的截然差别，而将悲剧和喜剧巧妙地浑融一体。

在《阿Q正传》中，一切可笑的同时也是可悲的。阿Q是一个质朴的劳动者，"割麦便割麦，舂米便舂米，撑船便撑船……"阿Q渴望改变最为悲惨的现状，得到一个起码的生活权利，这些是应该肯定的，也就是人生有价值的东西。

图4-7 鲁迅《阿Q正传》

但是阿Q谋求改变悲惨现状的思想行为竟出奇地愚昧，极端地可笑，他一贯沉浸在精神胜利法中，想解脱痛苦，终至忘却痛苦，浑浑噩噩，不知所终。这是需要批判的，是人生无价值的东西。值得同情的东西和应该否定的东西统一出现在阿Q身上，作品用给

阿Q的悲剧性命运裹上喜剧形式的手法，既毁灭他人生有价值的，痛惜他生活命运的悲苦无告，又撕破他人生无价值的，嘲讽他思想行为的愚昧麻木。

这就使人们读之欲笑，思之欲哭，眼泪和笑声高度地交融统一，形成了巨大的情感冲击波，轰击着读者的灵魂，在笑声中感受更为深沉的悲哀。阿Q越是获得精神的胜利，读者越是感到悲哀；阿Q越是感到得意，读者就越是感到痛苦。最终读者由发笑转入痛苦的沉思。这就比写成单纯的悲剧或喜剧产生了更为丰富、强烈的效果，作品内涵厚重，耐人深思。

2. 塑造典型继承发扬了中国传统文化特色

鲁迅塑造了一个阿Q，不仅"画出这样沉默的国民的魂灵来……作为在我的眼里所经过的中国的人生"，而且精神胜利法还揭示了人类精神现象的一个重要侧面。这就使阿Q和他的精神胜利法具有了超时代，超民族的意义与价值。

比如传统文化里模糊写意的特色。在《阿Q正传》中，阿Q和其他人物的外貌、经历等都有些渺茫，作者没有用浓墨重彩清晰描绘，赵太爷、钱太爷、王胡、小D长什么样？穿什么衣服？具体来历怎样？都没做细致交代和分析。但是，单纯中含复杂，冲淡中藏浓郁，小说只给我们极为简易、单纯的线条，却能引人咀嚼，玩味，去想象人生社会的背景底色，体悟生活哲理。

这种传统手法在语言上的例子随处可见，如第四章恋爱的悲剧，阿Q向吴妈求婚那一段：

"'我和你困觉，我和你困觉！'阿Q忽然抢上前，对伊跪下了。

一刹那中很寂然。

'啊呀！'吴妈愣了一息，突然发抖，大叫着往外跑，且跑且嚷，似乎后来带哭了。

阿Q对了墙壁跪着也发愣，于是两手扶着空板凳，慢慢地站起来，仿佛觉得有些糟。他这时确也有些忐忑了，慌张地将烟管插在裤带上，就想去舂米……"

三言两语将事情交代清楚即可，不啰唆一字一句，但人物特有的行为举止都准确而传神地印在读者脑海里。这就是典型的节制、凝练的白描手法。

3. 借鉴西方艺术表现手法——现实主义与表现主义结合带来"间离效果"

间离效果体现在小说里，就是用现实主义手法在叙述故事时插入叙述者的机智巧妙的议论，提醒读者脱离作品，理解人物，让理智发挥作用，思考作品外更广泛的人生社会意义。这就可以打破共鸣的独断地位，触发读者艺术鉴赏中的理性激动，引起深广的联想和冷静的思考。

例如第四章恋爱的悲剧中的一段：

"'断子绝孙的阿Q！'

阿Q的耳朵里又听到这句话。他想：不错，应该有一个女人，断子绝孙便没有人供一碗饭……应该有一个女人。夫'不孝有三无后为大'，而'若敖之鬼馁而'，也是一件人生的大哀，所以他那思想，其实是样样合于圣经贤传的，只可惜后来有些'不能收其放心'了。

'女人，女人！……'他想。

'……和尚动得……女人，女人！……女人！'他又想。

我们不能知道这晚上阿Q在什么时候才打鼾。但大约他从此总觉得指头有些滑腻，

所以他从此总有些飘飘然;'女……'他想。

即此一端,我们便可以知道女人是害人的东西。

中国的男人,本来大半都可以做圣贤,可惜全被女人毁掉了。商是妲己闹亡的;周是褒姒弄坏的;秦……虽然史无明文,我们也假定他因为女人,大约未必十分错;而董卓可是的确给貂蝉害死了。"

最后一段话是鲁迅的穿插,表面是说阿Q,可是千百士大夫的无耻面目也在里面了。这样,叙述者时而进入角色,代替角色说话,时而又跳出来,用机智深刻的议论把透过角色要挖掘的秘密告诉给读者,引导读者思考此中的丰富内涵,引导读者联想类似的其他现象和事物。这种写法在传统小说里是没有的,这就是利用了间离效果。

作品把现实主义和表现主义结合起来,利用了"间离效果",阿Q就跳出了小说的平面,也跳出了特定的未庄、农村、中国社会,而反映了人类共同关注的某些形而上的要素,这是对人类存在的问题的沉痛反思!作品就具有了超民族、超时代的意义与价值。

在这篇小说里,鲁迅将悲喜剧结合,现实主义和表现主义结合,使《阿Q正传》成为继承传统和冲破传统和谐统一的典范之作。而鲁迅的作品之所以充满着革命家的激情,思想家的睿智,文学家的魅力,重要的原因之一便是他既能将深厚的传统文化底蕴运用自如,又能广泛吸取外来的先进文化营养。

二、艺术意境

艺术意境是中国古典美学传统的一个重要范畴。中国古典的诗、画、文、赋、书法、音乐、建筑、戏剧等都十分重视意境。唐代诗人王昌龄的《诗格》中就已经出现"意境"的概念,认为诗有三境:物境、情境和意境。意境是一种艺术中的情境交融的境界,是艺术中主客观因素的有机统一。

意境中既有来自于艺术家的主观的"情",也有来自于客观现实的升华的"境"。这种"情"和"境"是不分离的,是有机融合在一起的。境中有情,情中有境。意境是主观情感和客观景物相融合的产物,是情与境,意与境的统一。是情与境的融合,而且也是艺术家的思想、观念以及理想与客观景物的融合,也是唐代文艺理论家司徒空所说的"思与境偕"(《与王驾评诗书》)。当然,这个"思"所包含的思想、观念、理想并非是一些抽象的概念,而是与艺术家的思想、情感交织在一起的。这意味着,从主观方面看,"意境"中的"意",并非某种单纯的情感和情绪,而是情中有理,理中有情的。

在艺术作品中,意境是通过客观物象来表达的,这样"外师造化""行万里路"就成为艺术家创造意境的根本途径,简言之,主体的"意"所包含的"情""理""气""格"等,并不是凭空产生的,它们来源于现实生活,来源于对宇宙、人生和社会的真切体验。

艺术意境一般包含的特点如下。意境是一种若有若无的朦胧美;意境是一种有限无限的超越美;意境是一种不设不施的自然美。显然,意境是中国美学史上关于艺术美的重要标准。从艺术实践来看,意境确实也是使艺术作品具有独特审美价值和审美魅力的重要原因,从而使欣赏者获得余味无穷的美感。

抒情诗往往通过创造意境来构成一种内在的、含蓄的、意味深长的艺术意境。如王维

的名篇《山居秋暝》："空山新雨后，天气晚来秋。明月松间照，清泉石上流。竹喧归浣女，莲动下渔舟。随意春芳歇，王孙自可留。"这首诗描绘秋日将晚时山间的景色，山雨初霁，万物一新，山泉清冽，皓月当空，犹如世外桃源一般。诗人置身景中，定自己的所见、所闻、所感，情景交融，以景传情，全诗无一字直接言情，然而又是字字言情，于诗情画意中寄托着诗人高洁的情怀和对理想境界的追求。

中国绘画也非常讲究意境，至于中国绘画史上的文人画，更是将意境奉为美学宗旨，如元代画家黄公望的传世名作《富春山居图》（图4-8）。

图4-8　黄公望《富春山居图》

黄公望的《富春山居图》

案例说明：

《富春山居图》始画于至正七年（1347年），于至正十年完成，是元代著名书画家黄公望的名作，世传乃黄公望画作之冠。为纸本水墨画，宽33cm，长636.9cm，是黄公望晚年的力作。该画于清代顺治年间曾遭火焚，断为两段，前半卷被另行装裱，重新定名为《剩山图》，现藏浙江省博物馆。被誉为浙江博物馆"镇馆之宝"。

案例点评：

《富春山居图》描绘的是富春江一带秋天的景致。起伏变化的峰峦，萧瑟苍筒的树木，群山环抱的村落，顺水漂流的渔舟，如此这般恬淡宁静、淳朴自然的田园风光，令观者在凝神欣赏之际有如进入画境。

黄公望在创作这幅作品的时候，无论是艺术修养、笔墨功力还是对于大自然山山水水的真切感知，几乎都达到了炉火纯青的境界，所以说，这幅作品不只是笔墨间的创造，更是作者用全部生命完成的。画面上的用笔，既简洁凝重又纯粹干净，没有丝毫的轻浮造作，一派自然天真之象。

尤其是在淡墨的使用上，那种空灵的韵味似乎蕴含着浓郁的禅意。这幅旷世佳作自从

被焚坏以后，被焚烧的部分到底画的是什么已经无从考据，也许正是如此，才更引起人们的无限遐思。

"意境"虽然是中国文论、画论、诗论及戏剧理论中一个独特的美学范畴，但创造意境，这却是古今中外人类艺术创造中的一个具有规律性的普遍现象。

艺术创作，正如我们所讲的，总要创造出具体、生动、鲜明的艺术形象——审美意象。艺术作品所创造的意象整体，如果合乎现实生活的情景，能使欣赏者如见其人、如闻其声、如临其境，心驰神往，这就是作品创造了一种鲜明的意境。也就是说，意境是作品整体所呈现给欣赏者的景真、情深、意切的出神入化的艺术境界，是内容与形式完美统一的有机整体中偏重于内容方面所表现出来的艺术效果。

意境能使欣赏者通过想象和联想，如身入其境，在思想感情上受到感染。成功的、优秀的艺术作品往往能使情与景、景与境、物与我、情与理、形与神等因素和谐地交融在一起，即塑造鲜明生动的艺术形象，使作品产生强烈的感染力。

所谓艺术意蕴，是指在艺术作品中蕴含的深层的人生哲理、诗情画意或精神内涵，它是艺术主体对于艺术典型或意境深刻领悟和创造的结果。艺术意蕴是艺术作品的第三层面，即深层层面。在优秀的艺术作品中，特别是典型或意境中，艺术意蕴往往能得到较为充分的体现。

意蕴的表现在不同的艺术作品中其深浅和隐显的程度有很大差别，有的包含在形象之中，只需仔细品味便可逐渐领悟。一般说，视觉艺术多属此类，例如，安格儿的名画《泉》，通过少女的身姿、神情，给我们展示出一颗水晶般美好的心灵，显示出一个天真少女的矜持和恬静。

意蕴有时常常隐藏在艺术形象的背后，通过一些象征、暗示、隐喻、联想、变形等曲折含蓄的手法来表现，这类意蕴大多具有某种不确定性、多义性、朦胧性，需联系作品产生的历史环境和作者创作意图方能领悟。

三、艺术作品的风格

艺术作品因于内而符于外的风貌，是艺术作品在整体上呈现出的具有代表性的面貌。艺术风格就是艺术家的创造个性与艺术作品的语言、情境交互作用所呈现出的相对稳定的整体性艺术特色，风格是艺术家创造个性成熟的标志，也是作品达到较高水准的标志。风格既包括艺术家个人风格，也包括流派风格、时代风格和民族风格等。

风格是艺术家在创作实践中逐渐形成的，是艺术家的创作见解通过独特的艺术形式的表现，是一个艺术家在全部作品中反映出来的基本特色和创作个性。风格，是一个艺术家创作上成熟的重要标志。艺术风格是艺术家个人创造精神和聪明才智的结晶，只有那些有着较高的才智、敏锐的艺术感受力和丰富的艺术想象力，并孜孜不倦、锐意创新的艺术家，才有可能在不断的创作实践中逐步形成自己的风格。

艺术风格是欣赏者认识艺术家的重要依据。一般说来，风格往往会通过主题意念的开掘、题材的选择、结构的安排、工具材料的运用、艺术语言的提炼等方面体现出来。鲜明、

独具的艺术特色会给欣赏者带来特有的魅力，召唤欣赏者产生浓厚的兴趣，并在欣赏的过程中逐渐熟悉艺术家的特点，从而加深对他的理解和认识。一些优秀的艺术家正是以自己特有的风格来赢得广大欣赏者的仰慕与赞佩的。

艺术风格还是美学理论、艺术理论的重要研究对象。由于风格的存在与发展深刻地体现了艺术的内在规律，因而它很早就成为艺术理论家关注的重要方面。风格最早是指人的风度与品格，后来才移入艺术。在我国艺术理论的发展史上，魏晋南北朝时期就开始形成比较系统的风格理论。近代以来，国内外的艺术理论界更是注重对风格的研究，把它作为分析、认识艺术现状与规律的主要渠道之一。

艺术风格的形成有着复杂且多方面的原因，它受到艺术家自身各种条件及社会政治、经济、文化等各方面的制约与影响。总括起来，可以把这些因素归纳为主观与客观的两个方面。

（一）主观因素

主观因素即内部因素，是形成艺术风格的首要原因。它主要是指作为创作主体的艺术家的自身条件，正是这些条件和因素，决定了艺术家把握生活、表现生活的独特性，使之在创作中体现出一定的、属于自己的特色。

第一，心理功能。艺术家的心理功能，主要是指他的情感、气质及其他心理特质。艺术活动中的情感因素更多的是一种审美情感，审美情感是审美主体对审美对象的一种主观体验和感受，其内容是丰富多彩的。由于审美主体的心理差异，便使审美情感具有很强的主观色彩和个性特点，因而产生的审美感受以及风格也就不一样。同时，情感和其他心理要素一样，具有一种社会普遍性，因而艺术家的情感及其风格能够与人们进行交流和沟通。

第二，生活经历。艺术家个人生活经历的不同，会对他的创作风格产生较大的影响。后天的生活经历和实践会使人的"气"受到影响，使之发生变异。个人的出身、教养，以及生活境况由顺利转为坎坷或是由艰困走向坦途、个人的情感历程由纯净变为沉郁或是由压抑转而亢奋等，都会对自己创作风格的形成或转变产生程度不同的制约作用。

第三，思想修养即世界观因素。艺术家在哲学、政治、道德、美学等方面的修养和观点，无不渗透于作品之中。作品总要表达艺术家的思想和精神风貌，没有思想内蕴的作品是难以想象的。艺术家从题材的选择、表现角度及结构的确定，到艺术家渗透于作品之中的社会政治评价、伦理评价等，都离不开世界观直接或间接的指导。在一定的条件下，不论创作主体意识到与否，它都会像一根若隐若现的丝线，牵引着主体的意识和潜意识，从事创造性的工作。

第四，艺术修养。艺术家多方面的艺术修养，如艺术的鉴赏力、感受生活的能力和艺术表现能力等，也对风格的形成起重要作用，艺术家的艺术修养与他的师承和认可的思潮流派有着重要的关系。优秀的艺术家对前人作批判地继承，对各种艺术精华兼收并蓄，加之他的师承不同，都会影响各自风格的形成。当一个人的艺术修养有了较厚重的积累，就会促进自身综合能力和素质的提高，在艺术上超越自己的师承以及思潮、流派的局限，达到一个更高的境界，以实现鲜明、独特的艺术风格的形成。

以上各种主观因素，实际上是不可分割的。它们在艺术风格形成的过程中可以有作用大小、先后层次的交替，但不可能孤立地发挥影响，其综合作用是影响风格形成的核心性因素。

（二）客观因素

风格并不是艺术家的主观任意性的表现，而是在艺术家的主观特性与对客观现实的真实反映相结合中表现出来的。因此，风格的形成还必须受到各种客观因素的影响。

第一，时代及社会因素。艺术家生活的外部时代条件和社会环境会对他们风格的形成和变化产生较大影响。不管一个人的个性如何独特，也会深深地留下一定历史时代和社会生活变革的印记。时代的精神和社会的风尚，都会影响到他的创作倾向和风格。中国历史上称为"汉魏风骨""建安风力"的建安诗歌，以及与此相关的绘画、书法等艺术，就正是那时特定的时代精神和社会风尚影响、渗入和作用的结果；而盛唐时期灿烂的诗歌、绘画、音乐、舞蹈艺术，也无不浸染着当时宏伟、博大、开放、雄阔的时代风貌。

第二，民族因素。艺术家从属于一定的民族，在一定的民族区域中生活，那些民族特定的社会生活、文化传统、心理素质、精神状态、风土人情、审美要求就会反映到创作中来。来自于本民族的巨大的观念和精神的制约，是由艺术家不自觉地体现出来的，它表现出一种不以人的意志为转移的强劲的民族精神的凝聚力和审美思维的惯性。瑞士学者容格的"集体无意识"的著名论战，可以帮助我们认识这一问题。

第三，文化因素。这种文化因素是指在一定的地域和环境中的文化状况、文化氛围及艺术的形式因素等，它与上述两种因素相关，但又不完全等同。艺术家风格的形成和变异与特定的文化状况、文化氛围有着十分直接的关系。人们的审美需求状况、文化消费的倾向、社会文化的基本水准、社会文化心理等，都时时影响着、作用于艺术家创作风格的变化，促使艺术家在题材的取舍、结构的安排、语言的使用、方法和技巧的探求等方面，做出自己的选择，使作品能够适应处在动态中的文化环境的需要，以及欣赏者不断更新的审美观念的需要。

艺术风格有几个方面的基本特性，集中体现了风格的丰富内涵。

1. 继承与独创

艺术风格是艺术主体创造性及聪明才智的体现，因而人们可以从艺术家的风格中看到其不同于常人及其他艺术家的突出特征，可以窥见对自然、社会、人生的独特思考与见解。风格具有很强的独创性，无论是艺术家或者作品的风格，还是民族、时代、地域或流派的风格，均是对前人艺术风格的继承和弘扬，同时也必然凝结着人们的创造精神和独具的个性意识。

2. 稳定与渐变

艺术风格的相对稳定性，是指艺术家特定的风格特点一旦形成，就会贯穿于创作的许多阶段和方面，表现出一定的连续性。一个艺术家在自己艺术风格形成的过程中，会逐渐使自身的审美意识得以充实和完善，这种审美意识的确立，是一个人全部心理因素及思想修养、文化修养综合发挥作用的结果。

艺术风格的相对稳定性为人们认识艺术家提供了有效的帮助，人们可以从这种相对稳定的风格特色中寻觅到艺术家本人的东西，并沿着这种特色所形成的轨迹，考察艺术家的创作历程和艺术成果的价值。艺术风格形成之后，仍会不断地发展、变化。任何艺术家的

风格也不会永久地停留在一个基点上，稳定是相对的，变动则是绝对的。

3. 多样与同一

风格的多样性是艺术风格的必然特性。艺术表现客体世界的多样性，艺术家思想情感、生活经验、审美理想、创作才能的多样性，欣赏者对艺术的需要和爱好的多样性，规定了艺术风格的多样性。

艺术流派用来指在一定地域、一定艺术机构或其他情况下，某些艺术家由于思想倾向、观念、艺术趣味、创作方法和表现风格等方面，有相近或相似的因素而形成的艺术家创作群体。艺术流派必然要与艺术创作的群体产生关系。艺术流派只有在艺术家从其他身份当中脱离出来，产生了艺术的个性风格之后，才有出现的条件。在早期，往往是由于在这种艺术自觉上有突出成就的艺术家及其作品产生了广泛影响，许多人模仿他们的风格，才形成了艺术流派。

艺术流派的命名方式多种多样，有的以地名、地域为标志，如威尼斯画派、江西诗派、华亭派、吴门画派等；有的以某个艺术大师的名字为标志，如梅（兰芳）派、波臣派；有的以创作思想和创作方法为标志，如古典派、印象派、浪漫派、象征派、批判现实主义等；也有以所办刊物名为标志的，如文学中的新月派、绘画中的风格派等。

京剧流派简介

京剧不分南北两派，而是以演员自身的艺术风格来分流派。

京剧渊源乃徽汉调在北京成熟变革而成，并深受大江南北的青睐。现在已经成为国剧，京剧因兴起于北京而名其为京剧，在民国政府期间，北京更名"北平"，故京剧曾名为"平剧"。而现在的评剧在解放前多称为"铬子"。虽然以北京命名，但南方很多城市也有京剧团。例如，上海也是我国京剧事业重要的根据地。云南也有京剧团，著名京剧艺术家关肃霜就是云南团的。武汉也有京剧团，团中有名丑朱世慧等。所以相对于京剧，其他剧种则称地方戏。

四、艺术思潮

很长时期以来，艺术思潮是指在一定的社会历史条件下，受一定社会思潮和哲学思潮的影响，而在艺术领域中出现的一种新的具有开拓性和较大影响的思想和创作倾向的潮流。艺术思潮与当时的社会思潮特别是哲学思潮有密切的关系，哲学思潮经常作为当时社会思潮的先锋，是最早出现的，而社会思潮往往会影响社会生活的各个方面，从而形成整体性的社会风尚，艺术领域自然也不例外。

显然，艺术风格、艺术流派与艺术思潮之间的关系是相当密切的，但是它们之间的差别也是很明显的。一般来说，艺术风格是创作主体独特个性的表现。艺术流派是由艺术主张、创作倾向、艺术风格相近的创作主体的群体化而形成的。

艺术思潮则是在一定历史阶段，以倡导某种文艺思想的一个或几个艺术流派为核心，而形成的审美群体创作活动的潮流化。艺术风格存在于艺术流派之中，艺术流派是由风格近似的群体构成的，而艺术流派又有可能发展成为一种艺术思潮，有的艺术思潮也可能容

纳了很多流派和各种各样的创作方法。

艺术风格侧重于对艺术家个人作品所形成的面貌进行描述，艺术流派则侧重于从艺术史的角度来区分各种具有不同特点的艺术派别，艺术思潮侧重于从社会历史的角度把握某种创作思想或创作主张。

第三节　什么是艺术美

所谓"艺术美"，是指艺术作品的美。它是由艺术家的审美意识而产生、艺术家按照美的规律并为着美的目的而创造的作品的美。艺术美是美的高级形态，具有比现实美更高的审美价值，给人以更强烈的审美感受。创造艺术美，是艺术创作的最高要求和根本要求，是艺术家艺术造诣的极致，也是艺术作品价值的最高准则。

一、艺术美的根源

艺术美不是凭空产生的，也不是人们主观意识中固有的，而是现实美（包括自然美与社会美）在艺术家头脑中反映的产物。就艺术美与现实美的关系而言，现实美是第一性的，艺术美是第二性的。艺术作品的艺术美与现实美（包括自然美与社会美）有很大的不同，与人类社会生活本身有很大的区别，但从根源上看，前者来源于后者，也就是说，只有现实生活才是艺术作品艺术美的源泉。

艺术作品中的艺术美不仅来自现实生活，而且还来自自然界。印象派美术作品中的光与色、中国山水画中意境的特定美感，都是艺术家们研究自然，"外师造化""行万里路"的结果。所以，艺术作品中的艺术美从根本上说，来源于人类的现实生活，来自对大自然的深切感受，是艺术家对社会生活和自然界的审美体验和审美认识的物化形态。艺术美是人对现实审美认识的集中表现，是艺术家根据现实生活（包括美的现实和丑的现实）而创造的第二现实的美。

二、艺术美的条件

创造艺术美是艺术创作的最高要求和根本要求，这是由艺术的审美本质所决定的。那么，如何创造艺术美呢？或者说，创造艺术美有哪些条件呢？

首先，美的艺术作品必须是完整的，其内容与形式必须是和谐的、统一的。另外，我们在分析艺术作品的相关属性时，曾谈到作品的意蕴、意境、风格与格调等问题，应该说，这些因素也都是创造艺术美的条件。一件艺术作品若能创造出一种意境，也就是能够描绘出现实的、活生生的情景，做到情景交融，就会有一定吸引人的力量；而若能创造出一种风格，也就是能够表现出与独特的意境相应的气派，就能加深欣赏者的印象和感动，这样的作品就具备了艺术美的条件。

三、艺术美的特征

首先艺术美高于现实美。黑格尔认为"艺术美高于自然美。因为艺术美是由心灵产生和再生的美,心灵和它的产品比自然和它的现象美多少,艺术美也就比自然美高多少"。[①] 黑格尔在这里所说的"自然"不仅包括自然美,也包括社会生活。但是,从另一个方面来说,艺术作品中的艺术美确实已与现实生活的原生形态有了本质的区别。用歌德的话说,艺术作品中的艺术美已是"第二自然",其超越了生活自身流动的特点而具有永恒性。

在艺术作品的艺术美中注入了艺术家的理想和愿望,从而使它在思想上具有导向性,在情感上具有感染力。这就像柏拉图早在几千年前看到的那样,作品中的美犹如磁铁那样,能感动和吸引接受它的人们。在中国古代的文艺理论中也从不同的角度谈到艺术作品的艺术美的导向性和感染力。张彦远说:"图画者,有国之鸿宝,理乱之纪纲。"

艺术作品艺术美的另一重大特征是它的创造性。艺术作品必须是陈述表现了独创性、首创性艺术内涵或艺术边界拓展的独特性和个性化作品。艺术美是艺术家对现实生活及其美进行观察、体验、思考、创造的结果。艺术作品有两个特点:一个是不能完全被重复,另一个是不能完全被解释。前面一个特点说的就是艺术的创造性。完全重复的作品只能被视为是一件作品,这个道理已成为判断作品价值的惯例。

艺术作品是艺术生产的成果或产品,它是艺术家运用一定的物质媒介和艺术语言,通过艺术构思和艺术创作,将头脑中形成的主客体统一的审美意象物态化,创造出来的审美鉴赏的对象。艺术作品的内容是指艺术作品的题材、主题、细节、情节、情感等要素的总和。艺术作品具有独特的审美价值。层次可划分艺术语言、艺术形象和艺术意蕴。

思考题

1. 比较艺术中典型与意境的异同。
2. 艺术意象的物化与表现在艺术创作中的作用。
3. 怎么理解艺术作品的三个层次?
4. 艺术作品的内容与形式的辩证关系是怎样的?

学习建议

建议阅读书目:

1. 中国美术学院美术史系中国美术史教研室. 中国美术简史(新修订版)[M]. 北京:中国青年出版社,2010.
2. 彭吉象. 艺术学概论[M]. 北京:高等教育出版社,2019.

① 黑格尔. 美学[M]. 第一卷. 北京:商务印书馆,1979:4.

第五章

艺术接受

学习要点及目标

1. 了解艺术传播的含义及艺术传播的环境、方式和环节。
2. 理解艺术鉴赏的意义,掌握艺术鉴赏的性质和过程。
3. 理解艺术批评的内涵与功能,把握艺术批评的标准及特征。

第五章 微课

本章导读

艺术不但是一种意识形态,而且也是当代社会生活中的一种必备的生活方式。艺术接受是指艺术传播为过程,以艺术作品为传播对象、以欣赏者为接受主体,积极能动的消费、鉴赏和批评活动。艺术接受与消费必然以艺术观念上的动机、目的构成艺术活动的开端和起点,艺术的接受贯穿于整个艺术创作活动中,有非常重要的地位,也是艺术返回社会接受的必由之路。

引导案例

尤伦斯(ULLENS)夫妇(图5-1)他们对当代艺术家而言有着非同一般的意义,2007年11月,由比利时尤伦斯夫妇斥资在中国打造的非营利机构——尤伦斯当代艺术中心,简称UCCA,入驻北京798艺术区。

UCCA不仅对中国当代艺术的收藏和展览起到了示范与推动作用,而且其非营利身份也备受艺术圈内外关注。而四年之后,当尤伦斯夫妇宣布将UCCA管理权转

图5-1 尤伦斯夫妇

让给"长期合作伙伴",并于今年春季通过香港苏富比和北京保利拍售其上百幅藏品并获得高额拍价时,其非营利机构的身份再次成为讨论焦点,且引起广泛争议。在一定程度上反映了在现行中国体制内,非营利机构所遭遇到的瓶颈与尴尬。

第一节 艺术传播

艺术传播发展经历从古典时期到21世纪,由于生产力水平及科技水平的局限,传播的意义并未引起人们太多的关注。而使传播功能落后,艺术活动产生较大的影响也不大。而在近百年、特别是近几十年来,网络信息技术的迅速发展对于艺术活动产生了巨大影响。网络时代的各种APP的多元化及其虚拟VR高新科技的发展以及在文化艺术领域的广泛应用,使艺术传播方式和功能获得重大进展。其中许多表现形式和传播方式影响到其他艺术样式,艺术传播在当代艺术活动领域,逐渐凸显出越来越重要的作用和地位。

一、艺术传播的含义

艺术作品是经过艺术创造主体(艺术家)创造性的构思最终物化成物质的形式,实现从意识到物质的转变,然后到达接受主体(读者、观众)面前的。艺术传播是这中间一个重要的,不可或缺的过程。

一般意义上,传播指的是某种信息在时间和空间上的移动和变化,进而达到公共化和社会化的过程。艺术传播是指借助于一定的物质媒介和传播方式,使艺术作品和信息得到扩展和蔓延,并传递给接受者的过程。

二、艺术传播的要素

艺术传播包括主体、艺术信息、传播媒介、受传者四个要素。在艺术传播中这四者关系缺一不可。例如,一部电影,它的传播主体是导演、制片和电影公司,他们制作这个电影就是为了展示给观众,获得某种物质或精神利益。而电影院、电视台、报纸、杂志、路牌等都成为艺术传播的媒介。

通过各种媒介,我们所了解到的关于这部电影的故事情节、人物关系等信息、情况,就是艺术信息。而受传者就是所有这些媒体所面对的受众了。由此可以看出,艺术传播的这四个要素是不可分割的,丧失任何一个都会造成其他三者意义的缺乏。

三、艺术传播的方式

艺术传播的方式从大的方面分主要有三种方式,即现场传播方式、展览性传播方式和大众传播方式。现场传播如戏曲表演,通过演员在台上的表演,观众在下面观看,形成一

种直接的交流，这是最现场，最直接的传播。而展览性传播则更为普遍，如画展、书法作品展等，这是我们经常会碰到的传播方式。大众性传播方式是面向最广大受众的，通过最广泛的媒介，如电影、电视等的传播，使之深入千家万户。

（一）艺术传播的环节

在具体的艺术传播过程中，不同的艺术作品要求不同的传播方式，而不同的传播方式又会依靠各种不同的传播媒介。为了更好地理解艺术传播的各个环节，下面以绘画艺术为主来进行详细说明。

1. 新闻媒介

在现代社会中，新闻媒介是艺术传播过程中一个最重要的、最广泛的中介，包括报纸、杂志、电视和电台。新闻媒介主要通过广告、报道、介绍和评论等方式来进行艺术传播。新闻媒介的新闻性使它可以准确、及时地向接受者报道、介绍在什么时间，什么地点、举办哪种类型的艺术作品展览和演出。新闻媒介的传播和评论一方面可以激发人们去欣赏原作的兴趣和热情，一方面又可以扩大作品及其展览在社会文化中的影响。

2. 艺术出版社

艺术出版社可以把艺术理论家、批评家、艺术史家对艺术世界的思考以及对艺术史及艺术作品的阐释、理解所写成的著作出版发行，给广大接受者以指导。在艺术接受中，对艺术作品本身最直接的感性接受无疑是最重要的。相对于艺术展览馆而言，艺术出版社所面对的受众要广泛得多。如果说艺术展览馆是艺术作品在接受方面大众化的第一步的话，那么艺术出版社通过对艺术作品的复制发行，则可以说是艺术接受大众化的完成。

3. 艺术展览馆

艺术展览馆是艺术传播的重要机构和场所，对绘画艺术来说尤其重要。它是绘画艺术家的作品走向社会、进入传播过程的第一步，也是广大受众了解、感受艺术品的最初环节，从这里他们可以了解、感受当代艺术界的发展趋势和潮流。

绘画艺术作品存在的特点在于它的原作性。除了个别品种如版画能通过有限复制而不失其原作的审美价值外，其他种类的作品在原作性的含义上，其审美价值都是独一无二的。这种特征，只能以展览馆的形式给予保证。

4. 艺术博物馆

艺术博物馆是保存、收藏各个历史时期最优秀的，经典性的艺术作品的机构和场所。任何一个历史时期的艺术作品不一定都值得保存，只有那些经过展览、批评、出版等各个环节的选择和淘汰之后，被证明有艺术生命力，能代表时代精神的艺术作品才能被保存下来，进入艺术博物馆。所以，艺术博物馆所收藏的艺术作品一般都具有了被历史无限接受的可能性和现实性。

5. 艺术院校

艺术院校和艺术教育对于艺术传播和艺术接受是有其重要意义的。首先，艺术院校通过培养专业艺术创作人才来影响艺术传播和接受的趋势和结构。因为不同时代的艺术家都

是在学习前人的创作技巧和风格的基础上有所突破的，而新一代艺术家的出现，必然会影响艺术接受者的审美趣味和接受方式。其次，艺术院校对于艺术的普及性教育能提高整个社会对艺术作品的审美接受能力。也就是说，广大受众的审美水平和审美取向反过来也会影响艺术作品的传播和接受过程。

6. 艺术市场

随着现代商品经济的发展，艺术作品也具有了商品的属性，成为艺术市场中的交换对象。但作为商品的艺术作品，本质上仍是一种精神产品，一种审美对象。所以艺术作品的审美价值和商品价值往往会发生矛盾，这种矛盾主要来自于买主的口味与艺术探索和艺术作为精神产品之间的矛盾。

（二）艺术传播的环境

艺术接受活动是在一个相应的社会环境中进行的，这就需要提供场所和设备，需要管理、运用、操作这些场所和设备的主体，需要支配这一接受的社会环境的规则和制度。

1. 社会环境

"艺术世界"也就是艺术作品接受和传播的社会环境。在艺术创作和艺术消费之间的中介体制是艺术传播的必经之路，它们可以说是艺术社会学的流动网。这些中介体制包括宫廷、沙龙、同人俱乐部、艺术家茶话会、艺术家协会、艺术家聚居地、艺术工作室、学校、艺术学院、剧院、音乐会、出版社、博物馆、展览会和各种非官方的艺术团体。

艺术接受的社会环境——艺术世界有两个明显的特点。第一是专业化的特点。艺术世界是为了人们从审美的立场去接受艺术作品而建立的世界。这个世界就其自身的本质特征来说是拒绝人们用纯政治的、道德的、宗教的态度去接受艺术作品的。但是这并不意味着在艺术世界中，就完全不涉及宗教、政治、哲学、伦理等内容，而是把这些内容溶化、渗透在审美态度之中，以美为标准去进行艺术接受活动。必须注意的是，这个艺术世界不是天然存在的，而是随人类的历史发展逐步地专业化地建立起来的。第二是由于艺术世界的存在，艺术作品在传播、接受过程中的中介就逐渐增多，艺术接受过程日趋复杂化。

2. 社会环境的功用

社会环境对艺术接受的促进作用大体有以下四方面。

（1）中介性。艺术世界的中介功能就在于它在艺术家与观众、艺术作品与接受活动之间所起的沟通作用。艺术作品被创造出来后，不进入艺术世界也能在一定范围内被接受，如在艺术家的亲朋好友中间传播等。但是，只有通过艺术世界的中介性沟通，才能使艺术作品的接受更加大众化、社会化。当然，艺术世界作为中介，它既沟通也隔离艺术作品与接受者之间的联系。

（2）艺术世界具有接受性的功能。作为中介环境的艺术世界必须首先接受一定的艺术作品，才能为艺术作品和接受者提供传播和接受的场所、设备等等便利条件。从艺术活动的过程看，中介体制的接受性与中介性的统一只不过是整个艺术活动过程中的不同环节和

不同表现方式而已。从接受主体方面来说，无论是艺术批评家、理论家、艺术史家，还是艺术编辑、艺术教师等，都必须首先接受艺术作品，然后才能对艺术作品进行阐释和传播。

（3）主动性。艺术世界作为艺术接受活动的中介，它并不是被动地把艺术作品毫无选择地介绍给接受者的，而是各个机构、各个环节都以自身的特点和方式主动参与到接受活动中的，从而影响并引导艺术接受的趋势、潮流、广度和深度。艺术接受者所欣赏接受的艺术作品往往是经过艺术世界中的诸机构通过严格的标准和程序进行选择和重新组织过的，带有了中介机构的某些主观色彩，而与艺术家最初创作的艺术作品之间形成很大差异。

（4）艺术世界的制度性和惯例性。从社会学的角度看，艺术世界是以它的制度和惯例来形成和维持其专业性特征的。艺术世界中的各个机构都是为艺术创造和艺术审美接受活动而专门设立的，如艺术展览馆、艺术出版社、画廊、音乐厅等等的功能；艺术学院的职责；艺术批评家、艺术史学家的任务等，都是通过社会分工等合法的方式被授予的。在人类艺术历史的发展过程中，逐渐地、潜在地形成了一些约定俗成的习惯规则，这就是艺术世界的惯例性特征。这些规则习惯会影响和制约艺术世界的制度性及整个艺术作品的接受活动。

陈逸飞的作品成就今日周庄

苏州周庄人不会忘记是陈逸飞的作品成就了周庄今日的繁华。1984年春，陈逸飞前往周庄写生，描绘了一幅双桥图，起名《故乡的回忆》（图5-2）。《故乡的回忆》连同他的其他三十七幅作品，于纽约的十月金秋，在美国西方石油公司董事长阿曼德哈默所属的哈默画廊展出，引起轰动。

1984年11月，阿曼德哈默访问中国时，将油画《故乡的回忆》买下，作为礼物送给了邓小平同志,被各界传为佳话。而这幅名作《故乡的回忆》使周庄成了世界知名的中国江南名镇。这副作品后来还印上了1985年世界联合国协会的首日封，影响了世界。陈逸飞用他的画笔推动了周庄，使周庄名声大振。这是一个经典的艺术传播案例，艺术传播的魅力和力量远远超过了我们的想象和普通的传播。

图5-2　陈逸飞《故乡的回忆》

中国美术馆

中国美术馆（图5-3）是国家级造型艺术博物馆。建馆初期叫作"中央美术展览馆"，后来毛主席将"央"字改为"国"字，并去掉"展览"二字，题写了"中国美术馆"馆额，

就此确定了国家美术馆的地位和性质。1958年由国务院文化部开始筹备，1963年正式向社会开放。

中国美术馆第一任馆长是著名雕塑家刘开渠，第二任馆长为著名国画家杨力舟，第三任馆长是著名国画家冯远，第四任为范迪安，现任馆长是雕塑家吴为山。

图5-3　中国美术馆

中国美术馆以收集、收藏近现代优秀美术作品及民间美术作品，并对它们进行研究、保管、保护、陈列展示和宣传推广为重点，同时，举办短期的各种艺术门类的中外美术作品展览、进行国内外美术交流、建立近现代美术史及美术家艺术档案、编辑出版藏品画集及研究著述并开展相关的学术研讨及交流活动。

多年来，中国美术馆吸引了社会各界及国外收藏家的关注和支持，曾获得了邓拓、王悦之、韩乐然、路德维希、潘天寿、蒋兆和、何海霞、叶浅予、崔子范、杨之光、张乐平等艺术家和收藏家的热诚捐助。

第二节　艺术鉴赏

所谓艺术鉴赏（欣赏），是指艺术受众在接触艺术作品的过程中心理所产生的审美评价和审美享受活动，也是艺术受众通过艺术作品去认识客观世界的一种思维活动。艺术鉴赏是一个复杂的过程，它不仅涉及对视觉形式和结构的理解，还涉及社会文化、历史、审美和情感等多元因素的分析和理解。因此，艺术鉴赏就成为一个很重要的传播要素，它也是当代艺术创作和传播的重要内容之一。艺术鉴赏的定义是关于如何观察，理解和评价不同的艺术形式以及艺术形式中所包含的价值的过程。艺术鉴赏的价值，不仅仅是有助于人们欣赏艺术作品，更是有助于人们提高艺术视野，让人们从艺术作品中领悟到启发，加深对生活的理解，从而实现人文精神的积极发展。

一、艺术鉴赏的性质和特点

艺术鉴赏是一种以艺术作品为对象、以鉴赏者为主体、力求获得多元审美价值的积极能动的欣赏和再创造活动，是艺术接受者在审美经验基础上对艺术作品的价值、属性的主动选择、吸收与扬弃。

在艺术接受过程中，艺术鉴赏是参与人数最多、一最具大众性、社会性的艺术活动，即使是那些不从事艺术创作、艺术批评和艺术史等专业性艺术工作的一般接受者，也会或多或少地欣赏艺术作品，如看电影、听音乐、观画展等。因此，艺术鉴赏不仅是艺术接受的一种主要方式，而且是其他一切艺术接受方式，如艺术批评、艺术史研究、艺术收藏等

的基础。

 首先，从本质上说，艺术鉴赏是一种认识活动。这种认识既包含着对艺术作品的形式、风格、艺术语言和艺术技巧的认识与理解，也包含着对作品中的题材意义、主题思想、人生经验、道德判断等的认识和理解，并且欣赏者还能通过作品深入认识和理解广大的现实世界。

 其次，艺术鉴赏活动还是一种审美的认识活动。艺术鉴赏不同于科学和哲学的认识与理解，是通过对艺术形象的感性理解和把握来认识世界的。

 最后，艺术鉴赏活动还是一种非反思性的审美认识活动。艺术鉴赏同一般审美欣赏活动一样，是主客体之间的一种双向运动。艺术作品作为审美客体，是鉴赏活动的对象，作品中的艺术形象成为鉴赏主体进行审美再创造活动的客观依据。作为鉴赏主体的各种接受者，则积极主动地与艺术作品进行直接地、不间断地交流和对话，实现艺术的审美再创造。

 总的来说，艺术鉴赏具有以下几个方面的性质和特征。

（一）在艺术鉴赏过程中，感性和理性是统一和互渗的

 艺术鉴赏是自由的、愉悦的、不追求实际功利的精神活动。艺术作品本身就是各种充满了感性的形象，如绘画艺术作品中不同的色彩和明暗，音乐作品中的节奏和旋律等，使艺术鉴赏的对象有着强烈的感性特征，而这些感性特征则要求鉴赏主体同样以感性的方式去欣赏才能实现审美的享受和愉悦。由于不同的艺术门类采用不同的物质材料、艺术媒介和艺术语言，具有不同的感性特征，在艺术欣赏中，不同的艺术作品对欣赏者的感性要求也不一样。

 总的来说，视觉和听觉依然是艺术鉴赏过程中最主要的两种感性认识方式。当然在实际欣赏活动中往往是多种感觉认识方式联合起来去观照那些综合性较强的艺术作品，艺术鉴赏活动同样离不开理性特征。艺术作品的感性形象背后，往往蕴含着真理、道德、社会理想等丰富的理性内容。而艺术鉴赏的主体的各种感知行为也总是依赖于其内在的心理性指导。感性和理性在整个鉴赏活动过程中是不可分割的，两者是相互交融，相互统一的。感性的形式中积淀着理性的成分，理性则存在于感性显现中。

（二）在艺术鉴赏中充满了联想和想象

 艺术欣赏中的联想和想象，既是认识理解艺术作品的特殊方式，也是艺术欣赏中审美享受的重要条件。通过联想，不仅使得艺术形象更加鲜明生动，而且能使感知的形象内容更加丰富深刻，从而使艺术鉴赏活动不只停留在对艺术作品感性形式的直接感受上，而且能够更加深入地感受到感性形式中蕴含的更为丰富的内在意义。想象对于作为一种审美再创造活动的艺术鉴赏来说也是非常重要的。

（三）在艺术欣赏中始终饱含着感情

 无论是艺术创作还是艺术欣赏都不可能不包含情感，而且这种情感往往已经超越了个体而成为通过艺术语言符号化、客观化、普遍化的人类共同的情感。

正是由于艺术必须表达情感这一特征，使艺术欣赏能让不同时代、不同民族的人们，超越历史和文化的限制而达到相互了解，相互交流的目的。因此，准确、深刻和细致地体验艺术作品的感情内涵，是艺术鉴赏的基本要求。这就要求鉴赏主体在凭借感性进行情感体验的同时，也能够有意识地运用理性因素深入体验作品的情感内涵。

二、艺术鉴赏的主体性

由于美感既有共同性，又有差异性，既有社会功利性，又有个人直觉性，使得美感具有千差万别的个性特征。由于每个人的生活经验与性格气质不同，审美能力和艺术素养不同，形成了每个欣赏者在审美感受上鲜明的个性差异，使艺术鉴赏不能不打上欣赏主体的烙印。

（一）艺术鉴赏力的培养与提高

艺术鉴赏作为一种审美再创造活动，必然对鉴赏主体提出了相应的条件和要求，需要鉴赏者具有一定的艺术修养和艺术鉴赏力。而人的审美能力和艺术鉴赏力不是天生的，而是长期实践的结果。人类的审美能力在不同的社会历史时期有不同的水平，鉴赏者个体的审美能力更是需要在长期的艺术实践中培养与提高。如何培养与提高艺术修养与鉴赏力，主要表现在以下 5 个方面。

第一，艺术修养和鉴赏力的培养与提高，离不开大量优秀作品的鉴赏实践。人类社会的历史很大程度上是靠经验的积累与总结发展前进的。同样，艺术鉴赏的实践经验也非常重要。多听音乐就能培养和提高耳朵的音乐感；多看绘画就能训练和发展眼睛的形式感；文学作品读得多了，读得熟了，也就有了比较、有了鉴别与欣赏。尤其是大量地、经常地鉴赏优秀的艺术作品，更是直接有助于人们艺术修养与鉴赏力的培养与提高。

第二，艺术鉴赏力的培养与提高，离不开熟悉和掌握艺术的基本知识和规律。艺术修养包括对一般艺术理论和艺术史的初步了解，也包括对各个艺术门类和体裁的艺术特征、美学特性和艺术语言的熟悉与了解。由于各个门类、体裁、样式的艺术，具有各自的审美特征和表现技法，必须掌握这些基本的知识，才能把握和理解作品，领略作品奇妙的艺术魅力。

第三，艺术鉴赏力的培养与提高，离不开一定的历史、文化知识。广泛的历史文化知识对艺术鉴赏来说十分重要。任何艺术都是与当时的历史、哲学、文艺等文化现象紧密相关的。如果不了解欧洲文艺复兴时期积极的人文主义思想和强烈的战斗精神，就不能对米开朗基罗、达·芬奇和拉斐尔等著名画家的绘画作品有深刻的认识和理解。达·芬奇《圣母子与圣安妮》如图5-4所示。

第四，艺术鉴赏力的培养与提高，离不开相应的生活经验和生活阅历。艺术鉴赏同艺术创作一样都离不开

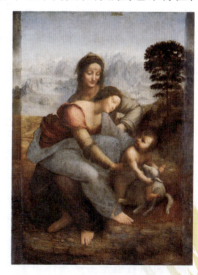

图5-4　达·芬奇《圣母子与圣安妮》

社会生活，因为社会生活是它们共同的来源和基础。鉴赏主体总是在自己生活经验的基础上去感受、体验和理解艺术作品的。

第五，美育与艺术教育在培养和提高艺术鉴赏力方面，具有特别重要的地位与作用。美育与艺术教育作为一个独立或专门的领域，就是要通过培养与提高人们敏锐的感知力、丰富的想象力、审美的理解力。从而使人们形成健全的审美心理结构。通过美育和艺术教育，鉴赏者的鉴赏力会得到更全面、更专业、更系统的培养与提高。

（二）艺术鉴赏主体的心理现象

艺术鉴赏作为人类一种高级、复杂的审美再创造活动，同艺术创作异常复杂的心理因素一样，艺术鉴赏中同样蕴藏着极其奥妙的心理现象和心理规律。尤其值得我们注意的是艺术鉴赏中的多样性与一致性、保守性与变异性等问题。

1. 艺术鉴赏中的多样性与一致性

艺术鉴赏中的多样性是客观存在的，它反映出人们精神生活需要的多样性。艺术之所以包括文学、戏剧、电影、音乐、舞蹈、美术等许多不同的门类，正是为了满足人们在艺术鉴赏方面心理和精神的多样性要求。为了满足艺术鉴赏的这种多样性需要，艺术作品也呈现出多样性，在每一个艺术门类中又有许多不同的体裁和样式，以及许多不同层次的作品。

艺术鉴赏的这种多样性，原因在于艺术鉴赏的本质是一种审美再创造活动。鉴赏主体总是根据自己的年龄、文化、职业、环境、兴趣、爱好等多种因素来进行选择。这种选择包括对艺术门类的选择，又有对艺术体裁的选择，还有对艺术题材选择，以及对艺术层次和风格的选择，等等。即使是同一个鉴赏主体，他的鉴赏心理也是多样化的，会随着年龄的增长，环境的改变，生活阅历的变化而逐渐改变他自己的艺术鉴赏的趣味和要求。

然而，艺术鉴赏中又存在着一致性。尤其是作为同一时代、同一民族的鉴赏主体，常常表现出某种共同的或一致的审美倾向。这是因为他们有着共同的社会追求和文化传统。从艺术鉴赏的时代性来看，由于各个时代在社会实践、物质文化与精神文化等各方面具有自己的特征，从而使得这个时期的艺术风尚产生某种共性或一致性。

艺术鉴赏中这种多样性和一致性都是普遍存在的现象。艺术世界是多姿多彩的，人们的鉴赏需要和审美趣味也是多种多样的，然而，艺术鉴赏的多样性又可以发现某种一致性，一致性是寓于多样性之中的。

2. 艺术鉴赏中的保守性与变异性

艺术鉴赏中，还有一个值得注意的现象，就是在鉴赏主体的审美心理中，潜藏着保守性与变异性这样两种截然相反的倾向。前者就是鉴赏主体审美经验中的定向期待视野，是指人们的鉴赏趣味习惯于按照某种传统的趋向进行，具体表现为鉴赏活动中，人们的种种偏好与选择，以及各种不同的欣赏方式和欣赏习惯，常常具有某种定势或趋向。这些不同的倾向和方式往往与观众的文化层次和美学修养有关，也与时代追求和民族特色有关。

而后者就是鉴赏主体审美经验的创新期待视野，是指随着时代的前进和社会生活的变

化，以及国际文化交流的发展和大众审美水平的提高，从而使得人们的欣赏习惯与审美趣味也随之发生变化。

由于人的审美心理具有前后相贯的连续性，所以人们鉴赏心理中的保守性是一种客观存在。这就是说，人们在艺术鉴赏的长期实践活动中，形成了特定的欣赏习惯和兴趣爱好，经过多次重复后就成为直觉性情感，一旦鉴赏主体运用直觉性情感的习惯和爱好形式来鉴赏，就会立即产生相应的肯定情感或否定情感，这些情感直接影响到人们对艺术作品是接受还是拒斥，是欣赏还是讨厌。

（三）艺术鉴赏的主体性表现

在艺术鉴赏中，鉴赏主体和艺术作品之间是一种相互作用的审美主客体关系。艺术鉴赏当然要以客观存在的艺术作品为前提，没有艺术作品作为前提，自然不可能有艺术鉴赏活动。但是，在艺术鉴赏中，欣赏主体也并不是被动的反映或消极的静观。鉴赏主体总是要根据自己的生活经验、兴趣爱好、思想情感与审美理想，对作品中的艺术形象进行再创造和再评价，从而完成和实现、补充和丰富艺术作品的审美价值。

从最根本的意义上讲，艺术鉴赏也是人类自身主体力量在审美活动中的自我肯定与自我实现。在这种审美创造活动中，鉴赏者可以充分展示自己的聪明、智慧和才能，通过艺术鉴赏，将鉴赏自身的本质力量对象化到艺术作品之中，从而获得极强烈的美感。总之，艺术鉴赏中的主体性表现是多角度的，尤其要注意的是下面4点。

1. 对艺术作品审美娱乐属性的享用

审美娱乐是指人们通过艺术鉴赏达到心灵自由、精神愉悦的效果。艺术的审美娱乐功能必须通过其审美价值才能实现。审美价值是艺术的核心，它发源于艺术形象、艺术情感和形式美学。人们接近艺术，在艺术中陶醉，正是因为艺术具有这种不可抗拒的魅力——艺术为人们提供了一个情感家园和心灵广场。在这里，人们可以尽情放牧自己的理想、情感、梦幻以及埋藏在潜意识深处的隐秘愿望，实现自我。

因为艺术样式的多样性、艺术境界的多层性和观众的复杂性，人们从艺术中得到的审美娱乐也不尽相同。但是，有一点是肯定不变的，那就是人们在艺术中都找到了自己所渴望得到的审美娱悦。这正是艺术生生不息、奔腾向前的原始动力。

2. 对艺术作品审美认识属性的认知

艺术不仅具有审美价值，也拥有认识价值。审美认识功能是指人们在艺术鉴赏中获得的对社会、自然、人生以及哲学、宗教等方面的认识。艺术的审美认识功能必须通过其审美价值才能实现，没有审美价值，再丰富的知识也无法成为艺术，也就不可能发挥审美认识作用。

艺术是生活的百科全书，哲学、宗教、道德、科学、风俗人情等文化学科都在艺术中得到不同程度的表现。艺术虽然包容了哲学、历史、宗教、科学等学科，却不能也无法代替这些学科。因为认识功能是附属于艺术的审美特性的，绝不可能为了认识而把绘画变成说明图，把小说当成历史教科书。这些学科在艺术中是不具备独立特征的，它们只是构成

艺术作品的元素。

3. 对艺术作品文化教育价值的阐释

审美教育功能是指人们在艺术鉴赏中自然而然地接受某种思想、观念、情感或倾向等方面的影响。艺术的审美价值使它成为最有力的传播媒介。因此，有意无意之中，艺术往往承担着教化的作用。人们很早就认识到了艺术的审美教育功能。孔子提出"礼乐相济"的教育思想，柏拉图认为艺术可以培养品德等。这些观点都说明了艺术的审美教育功能。

艺术的审美教育功能是通过艺术审美特征实现的。因此，艺术的审美价值越高，它的教育功能就越强；反之，如果只注意教育功能，而忽略了艺术的审美价值，那么，它的教育功能也就无法实现。艺术审美价值是审美教育功能的前提，破坏了艺术的审美价值也就不存在艺术的审美教育功能。

4. 对艺术作品的形象、情境或意境的再创造

艺术作品是"无用之用"的精神产品，是人们虚构的产物。艺术创造运用了联想、想象甚至幻想以及夸张、变形、抽象、曲折达意等艺术手法，在作品中有艺术空白留待鉴赏者去补充，有寄托之意依靠接受者去思索。一方面，艺术形象的特点给了鉴赏者再创造的可能性；另一方面，艺术审美的愉悦性也要求鉴赏者必须进行再创造。

从整个西方文化的发展来看，直到阐释学、接受美学、读者反映批评等理论的出现，鉴赏主体与鉴赏活动才越来越受到重视和关注，鉴赏作为一种创造活动才逐渐受到人们的普遍承认和肯定。

三、艺术鉴赏的过程

艺术鉴赏的审美心理是一个完整的过程。在艺术的审美过程中，各种心理要素之间发生着极其微妙和复杂的相互作用，它们相互融会交织在一起，共同构成了完整的审美心理结构。虽然艺术鉴赏似乎是一种本能的、直觉的活动，仿佛是不假思索便在瞬间内完成，然而其中却包含着非常复杂的心理活动内容，各种心理要素在其中形成了一个动态的审美心理过程。这就使得艺术鉴赏的审美过程在一定程度上呈现出阶段性和层次性。

（一）艺术鉴赏中的审美期待

审美期待是指接受主体在欣赏之前或欣赏过程之中，基于个人和社会的原因，心理上往往会有一个既成的结构图式，它使接受者具有了期待视野，并希冀在欣赏中得到满足。期待视野可分为文体期待、意象期待和意蕴期待。

所谓文体期待，是指接受者由作品的类型或形式特征而引发的期待指向。这种指向，意味着接受者希望看到某种文体所可能具有的那种艺术韵调和魅力。

所谓意象期待，是指接受者由于作品中特定的意象或形象而引发的期待指向。这种指向，意味着接受者希望从初次接触到的形象和情景中，看到某种符合人物性格特征或符合某种特定情绪的氛围的展示与渲染。

所谓意蕴期待，是指读者对作品的较为深层的审美意味、情感境界、人生态度、思想

倾向等方面的期待。实践表明,在具体的艺术鉴赏活动中,接受者会自觉不自觉地期待作品能够表现出切合自己意愿的审美趣味和情感境界,总会期待着作品表现出一种合乎自己理想的人生态度,流露出一种与自己相通的思想倾向等。

期待视野的形成,主要与以下3个方面的因素相关。第一,是生活实践和文化教养所形成的世界观与人生观,即欣赏者在长期的社会生活中形成的审美趣味、情感倾向、人生追求、政治态度等;第二,是一定的艺术文化专业素养,即接受者对各种艺术体裁、艺术发展状况、艺术门类自身的技巧、手法、创作规律、艺术特征的熟悉和了解;第三,是特定的生理机制,即接受者的性别、年龄、气质类型等生理特征,所有这些,也会影响读者的期待视野。

总之,正是由于这些源于世界观、人生观、艺术素养和特定生理机制的先在欲求,先在经验,逐渐构成了读者阅读活动中的某种心理图式,这就是期待视野。

(二)艺术鉴赏流程

1. 直觉与感知

艺术直觉是指人们在审美活动中对于审美对象具有一种不假思索而即刻把握与领悟的能力。审美感知是指人们在注意审美对象形式特点的同时,也已开始关注审美对象的意义。鉴赏活动往往是在直觉与感知的心理基础上开始的,它将使鉴赏者完成对作品形式美的注意和对其意义的直观感受。审美与艺术活动都离不开直觉。17世纪英国美学家夏夫兹博里认为:"眼睛一看到形状,耳朵一听到声音,就立刻认识到美,秀雅与和谐。"

心理学上,有时把人的认知分为3种方式,即直觉、知觉和概念。直觉只注意事物的形象,而不注意事物的意义。知觉则是在注意事物形象的同时,也关注事物的意义。概念则是超越形象,以抽象思维的方式去把握事物的内在本质。可见,直觉的对象是具体的形象,概念的对象则是抽象的意义,而知觉则既关注具体形象,也关注抽象意义。

在理论上,这3种认识的发展过程有先后次序,直觉先于知觉,知觉先于概念。但是在实际经验中,它们却常常不易分开。知觉决不能离开直觉而存在,因为我们必须先感知到一件事物的形象,然后才能知道它的意义。概念也决不能离开知觉而存在,因为对于全体属性的知必须根据对于个别事例的知。反过来说,知觉也不能离开概念而存在,因为知觉是根据以往经验去解释目前事实,而以往经验大半取概念的形式存在于心中。所以在具体的鉴赏过程中,这三者总是浑然一体地作用于审美再创造活动中的。

审美直觉的特点首先是直观性。这种直观性,就是我们欣赏艺术作品必须亲自去感受,听音乐必须亲自去听,看电影必须亲自去看,读小说必须亲自去阅读,在感性直观的艺术鉴赏活动中,才能得到艺术的享受和审美愉悦。这也是艺术与科学等其他人类实践活动的重要区别之一。审美感受是不可能通过间接经验而获得的,任何优秀的艺术作品,光靠别人转述或传达都不会产生真正的美感,只有亲自去看、去听,才会感受到震撼心灵的艺术魅力。

审美直觉的另一个重要特点便是直接性。这种直接性常常表现为一种不假思索地直接把握或领悟,这种把握或领悟又常常是在一瞬间完成,无须通过逻辑判断或理性思维。人

们常会有这种艺术欣赏的体会，就是当我们看一幅画、听一首歌或者读一首诗时，我们首先为其中的艺术魅力所感染和打动，尽管我们甚至还没有来得及去思考任何关于这些艺术品的主题思想或内在含义。

比如我们听音乐时，最终我们可能也说不出音乐究竟美在哪里，可它就是那么直接地打动了我们的心弦。另外，在审美直觉中，还存在着一种特殊的现象——通感。所谓通感，是指在艺术创作与鉴赏活动中，各种感觉互相渗透或挪移，从而大大丰富和扩展了审美感受。在审美与艺术活动中，通感是一种客观存在的现象。

在日常经验里，视觉、听觉、嗅觉、触觉、味觉可以彼此打通或共融，眼、耳、鼻、舌等身体的各个官能的领域可以不分界限。颜色似乎会有温度，声音似乎会有形象，冷暖似乎会有重量，气味似乎会有锋芒。例如，苏东坡说王维"诗中有画""画中有诗"。沈敬东的《福禄寿》如图 5-5 所示。

图 5-5　沈敬东《福禄寿》油画

2. 体验与想象

艺术鉴赏中的审美体验，作为整个审美过程的中心环节，是指鉴赏主体在审美直觉的基础上，达到艺术审美活动的高潮阶段，调动再创造的想象力和联想力，激起丰富的情感，设身处地地生活到艺术作品之中，获得心灵的审美愉悦，把外在作品中的艺术形象转化为鉴赏主体自身的生命活动。

在鉴赏过程中，主体以自身审美经验为基础，潜入作品规定情境之中进行审美体验，不断推进与作品中情感的交流与融合。同时，由于审美想象和联想的展开，鉴赏者可以与作品或艺术家进行对话，洞察其深层意蕴，并使审美愉悦逐渐生成。

审美体验中，想象和联想最为活跃。这是由于艺术作品提供的形象，仅仅只是提供了艺术鉴赏的对象，要把它变为鉴赏者内心的艺术形象，就必须通过审美的联想和想象，进行新的、再创造的活动，才能变成鉴赏者自身的东西。所以，联想和想象的作用表现在它们在艺术鉴赏中填补了艺术作品的空白。

中国建筑艺术讲究空间处理，采用借景、分景、隔景等多种方法来表现空间的美感。可见，任何艺术门类都不同程度地存在着"空白"，召唤着鉴赏者运用想象力和联想力去进行再创造，并从中获得审美再创造的愉悦。因此，在想象中也有创造性的成分。这是由于艺术鉴赏活动中的想象，虽然以艺术作品为依据，在作品的引导和制约下进行。

由于每个鉴赏主体都有不同的生活经历、文化修养和审美理想，他们总是把自己的独特个性融汇到想象活动之中，对艺术形象进行丰富和补充。随着对艺术作品和艺术形象的深刻体悟和理解，鉴赏者的审美情感也被充分调动起来，激发出来，尤其是想象和联想更是推动着审美情感的发展深化，使之变得更加强烈和深刻。在审美体验中，鉴赏主体的审美想象越丰富，审美理解越透彻，那么他的审美情感就会越强烈、越深刻。

3. 理解与创造

理解既包括对于艺术作品的形象、意境、形式、语言的审美认知，也包括对于作品整

体价值的思索。艺术鉴赏的目标是接受者再创造的完成。鉴赏者对于作品中形象、情境、典型和意境的补充、完善与变异，正是再创造的结晶。作为艺术鉴赏的最高境界，审美升华是指鉴赏主体在审美直觉和审美体验的基础上达到一种精神的自由境界，通过艺术鉴赏的审美再创造活动，在艺术作品和艺术形象中直观自身，实现本质力量的对象化。

在艺术鉴赏过程中，对艺术作品从形式到内容再到意蕴的把握都离不开理解与创造。尤其是在对意蕴的理解方面，只有调动审美心理的理解与创造因素，才能真正领会和感悟到作品中深邃的人生哲理和艺术韵味。在中国美学中，艺术作品常常追求一种"言外之意""弦外之音""象外之旨"；在西方美学中，艺术品也追求一种"寓意""意蕴"或"哲理"。可见中西美学都把这种追求看作是审美的极致。

但是这种理解也可能会造成一种误解。这是由于"期待视野"的存在，欣赏者对于作品必然会有一种先入为主的成分，即阐释学理论所指出的"前理解"。这种"前理解"与作者的创作动机、作品的意蕴以及作品的艺术价值之间构成的"对话"关系是复杂的，既可能相应，也可能相悖。

（三）审美效应

1. 共鸣

所谓共鸣，是指在艺术鉴赏过程中，鉴赏主体在审美直觉和审美体验的基础上，进而深深地被艺术作品所感动、所吸引，以至于达到忘我的境界，使鉴赏主体与艺术形象之间契合一致、物我同一、物我两忘。不同时代、阶级、民族的赏鉴者，在赏鉴同一部艺术作品时可能会产生相同或相近的审美感受，也可以称作共鸣。共鸣不仅具有艺术鉴赏审美心理的各种特征，而且也是艺术鉴赏活动的高峰和极致。

艺术鉴赏活动中共鸣现象的产生，主要有两个原因，一是作品本身具有丰富的思想感情与强烈的艺术感染力；二是鉴赏者的期待视野中必须含有与作品相同或相似的思想见解与情感体验。白居易的《琵琶行》中，刻画了一个沦落天涯的琵琶女的形象。诗人从她演奏的琵琶曲中找到感情寄托，被哀婉的乐曲深深打动，"座中泣下谁最多，江州司马青衫湿。"产生了强烈的共鸣，发出了"同是天涯沦落人，相逢何必曾相识"的感慨。

事实上，共鸣是一个十分复杂的美学问题，其中既有社会的因素，又有心理的因素，既有主观方面的因素，又有共同美方面的因素。从表面上看，艺术鉴赏中的共鸣表现为鉴赏主体与鉴赏对象的共鸣，实际上，它是鉴赏主体与创作主体之间"同声相应，同气相求"的共鸣。可见，艺术鉴赏中的共鸣，就是艺术家通过自己的作品所传达出的思想感情，强烈地震撼和打动了鉴赏者的心灵，使得艺术家和鉴赏者的心灵发生共鸣。

2. 净化

亚里士多德的《政治学》是最早提及于净化的著作。亚里士多德在论述音乐的作用时指出："某些人特别容易受某种情绪的影响，他们也可以在不同程度上受到音乐的激动，受到净化，因而心里感到一种轻松舒畅的快感。因此，具有净化作用的歌曲可以产生一种无害的快感。"在《诗学》中，亚里士多德进一步指出："悲剧激起哀怜和恐惧，从而导致这些情绪的净化。"

所谓净化，是指鉴赏者通过艺术欣赏活动而达到调节精神，排遣情绪，去除杂念和提升人格的自我教育，自我升华的效果。这种净化的效果，既不是以理服人的说教，也不是直截了当的劝谕，而是凭依感情的沟通或震撼，激发人心灵中潜在的真善美和追求自由的天性，令其挣脱物欲或私利的束缚，不由自主地进入一种超凡脱俗、高尚纯洁之境。

法国启蒙运动时期的思想家狄德罗在《论戏剧艺术》中指出："只有在戏院的池座里，好人和坏人的眼泪交融在一起。在这里，坏人会对自己所犯过的罪行表示愤慨，会对自己给人造成的痛苦感到同情，会对一个正是具有他那样性格的人表示厌恶，当我们有所感的时候，不管我们愿意不愿意，这个感触总是会铭刻在我们心头的；那个坏人走出了包厢，已比较不那么倾向于作恶了，这比被一个严厉而生硬的说教者痛斥一顿要来得有效。"

实际上，在艺术鉴赏活动中，审美直觉阶段主要是客体（艺术品）作用于主体（鉴赏者），体现为一种感性直观的审美感受，获得的是一种感官层次的悦耳悦目的审美愉快；审美体验阶段则主要是主体反作用于客体，体现为一种积极的审美再创造活动，获得的是一种情感层次的悦心悦意的审美愉快。那么，审美升华阶段却是在前面两个阶段的基础上，达到了一个更高的阶段，通过更高层次的审美再创造活动，实现了主体与客体的浑然合一，发生了共鸣与顿悟，使鉴赏主体的心灵得到净化，精神得到升华。

3. 领悟

领悟是指在鉴赏艺术作品时艺术受众对于世界奥秘的洞悉，精神境界的升华，人生真谛的顿悟。这是一种更高层次的审美效应。

我们在鉴赏艺术作品最深层次的意蕴时，既不能依靠直觉，也不能依靠体验，甚至不能依靠单纯的理解。由于艺术意蕴大多是将无穷之意蕴含在有尽之"言"中，具有多意性和模糊性，要把握这种"言外之意""象外之旨"，就必须通过哲理的顿悟和理性的直觉。这时的直觉不同于艺术鉴赏刚开始时的直觉，而且渗透着理解因素的更高级的直觉，这种直觉可以透过艺术作品感性直观的外部形象，直接把握作品最内在、最深刻的艺术意蕴，鉴赏主体此时此刻将自己的心灵完全沉浸在艺术的境界里，在一刹那间获得顿悟，从艺术的体验世界上升到艺术的超验世界，对作品达到形而上的理解，审美感受得到理性的升华。

刘禹锡的诗句："晴空一鹤排云上，便引诗情到碧霄。"（《秋词》），会使我们体味到诗人虽处逆境却不悲观消沉，依然乐观旷达的顽强精神，从而增强我们搏击人生的勇气和信心。读罢歌德的《浮士德》，便会体味到：只有不懈地开拓生活，才能不断地享受生活，从而激起我们自强不息的奋斗精神。这种体味，这种伴随着体味而得到的人生教益，便是艺术接受活动中的领悟。

总之，艺术鉴赏活动是一个完整的审美过程，也是一个动态的审美过程。这种动态性，使它在一定程度上，可以区分为审美期待、鉴赏流程和审美效应三个阶段。这种完整性，则使得这样的区分只具有相对的意义，上述各个阶段并不是截然分开，依次递进的，事实上它们总是互相联系、互相渗透。从而使整个艺术鉴赏活动成为一个完整的、复杂的、动态的审美过程。

照相写实主义

照相写实主义，是 20 世纪 70 年代在美国最为流行的一种美术流派。它的主要特征是借助照相机，先把要表现的对象拍摄下来，然后以照片为依据，以最细致笔触，表现出照片般甚至超越照片的细腻、逼真感的人物或风景和其他物体，这个画派自命为"超级写实主义"或"照相现实主义"。

其代表人物有恰克·克洛斯，他的作品《苏珊像》，为了更逼真地表现出对象的每一个细节、脸上的肌理、汗毛和毛囊，画家使用比真人大十倍的画幅作画。然而，尽管画得十分细腻，但人物形象是缺乏生气的，只不过是自然主义的一种末流。在雕塑方面，超级现实主义表现得更为突出，他们用直接从真人身上翻制人体，然后涂上真人皮肤相同颜色，穿上真的服饰，配上真的道具，达到了真假难分的效果。杜安·汉森的《旅游者》（图 5-6）便是一件有代表性的作品。

图 5-6　美国杜安·汉森《旅游者》

第三节　艺 术 批 评

批评与评论

艺术批评是指艺术批评家在艺术欣赏的基础上，运用一定的理论观点和批评标准，对艺术现象所做的科学分析和评价。艺术批评具有二重性的特点，即科学性和艺术性的统一。艺术批评的对象包括一切艺术现象，诸如艺术作品、艺术运动、艺术思潮、艺术流派、艺术风格、艺术家的创作以及艺术批评本身等。其中心是艺术作品。艺术批评既可以指一种活动，也可以指这种活动的结果。艺术批评离不开艺术鉴赏，但二者有根本的区别。

现代意义上的艺术批评是由传统上文艺评论发展而来，其实还是隶属于评论范畴，但是批评不是一般性评论，有它自己的特殊形态。随着艺术理论学术的不断发展，要求批评必须反复循环地处于自我不断地完善，所以艺术批评成为艺术学理论体系中不可缺少的重要一环。如上所述，艺术评论与艺术批评在内容上的差异，导致它们互相制约、彼此对立，这样有助于学术思想内部的不断完善。

一、艺术批评的性质及标准

（一）艺术批评的含义

艺术批评是对艺术作品及一切艺术活动、艺术现象予以理性分析、评价和判断的科学

活动。

艺术批评既是艺术活动过程中产生的一种艺术现象，又是艺术活动的一个有机组成部分。从作为一种艺术活动的组成部分来看，它属于接受范围，主要是以艺术作品为对象的理性评价活动；从作为一种艺术现象来讲，它又超越了接受范畴，它对一切艺术活动和艺术现象，甚至包括艺术批评自身在内都要加以分析和评价。并且，这种分析、评价和判断是以理性为基础的科学活动。

当然，艺术批评离不开艺术鉴赏，它只能在艺术鉴赏的基础上才能进行。作为艺术接受的高级阶段，艺术批评又不仅仅停留在鉴赏阶段，而且需要在艺术鉴赏的基础上进一步深化和发展，在一定的艺术理论指导下，对艺术作品和艺术现象进行细致入微的研究分析，并做出理论上的鉴别和论断。

（二）艺术批评的标准

批评家真实而具体的艺术批评活动展开是要依据一定的标准的，艺术批评若无特定的标准可循，则无法进行。艺术批评的标准是艺术批评的核心问题。而艺术批评的标准主要由社会价值评判标准和艺术价值评判标准构成。

所谓社会价值评判标准，是指艺术批评家以特定社会结构中的艺术实践活动对其社会作用效果的优劣与利弊的分析、判断、研究艺术实践的尺度。首先，在艺术批评活动中，社会价值评判标准要求艺术作品应该是生活现象的真实与历史本质的真实的统一，即要提供某种真理性的认识；其次，社会价值评判标准要求艺术作品有进步的倾向性；最后，社会价值评判标准还要求作品具有健康的情感性，主张作品从整体上要表现对人的心灵的积极影响，有益于身心健康的情感。

所谓艺术价值评判标准则，是指艺术批评家以特定社会中的艺术实践活动本身的优劣与得失为分析、判断、研究和界论艺术实践发展的主、客观规律，拓展了艺术创造实践活动的范围，加大了艺术实践创造的力度，有效地促进了艺术的整体发展。在运用艺术价值评判标准时，首先，是对艺术作品外在形态和内部结构所达到的完美程度做出分析判断。其次，艺术价值评判标准衡量的是艺术形象的价值。艺术作品的形象或情景的高下得失，从总体上说有这样几个着眼点：一是要看是否具有鲜明性；二是要看是否具有生动性。最后，艺术价值评判标准指向的是意蕴批评。例如，赵云龙的《丁香花》（图5-7）描绘的是哈尔滨五月的丁香花，他从静物表象中感受、捕捉了结构和色彩，而在画面精神意蕴中又包含了丁香花作品形象之外的韵调、情感、思想和精神。

图5-7　赵云龙《丁香花》水彩

二、艺术批评的形态

曾出现过的多种艺术批评形态中，以下几种形态比较值得注意，因为它们不仅在当时

产生过巨大影响,而且对后世也有较深地影响,同时为马克思主义的批评提供了帮助性的借鉴。

(一) 社会历史批评

社会历史批评是以艺术与社会的关系为基准评价艺术的一种批评形态。它认为,艺术是社会生活的再现,其主要功能是认识功用和历史价值。这种批评方法以艺术作品为中心,联系艺术家的生平和作品的时代背景进行分析研究。

社会历史批评是产生较早,影响较大的一种批评形态。这种批评强调艺术与社会生活的关系,认为艺术是再现生活并为一定的社会历史环境所形成的,因而艺术作品的主要价值在于它的社会认识功用和历史意义。其基本原则是:分析、理解和评价作品,必须将作品产生的时代背景、历史条件以及作家的生活经历等与作品联系起来考察。

真正的社会历史批评是开始于17至18世纪的意大利法学家和历史哲学家维柯。但是,这一方法运用得最为普遍,成功以致形成一种批评流派或学派,却发生在18、19世纪的法国。狄德罗、斯达尔夫人、圣·佩韦和丹纳,都是社会历史批评的著名人物。狄德罗强调艺术与社会生活联系,要求真实地表现生活中的环境、人物的身份、性格,落脚点在于强调艺术的教育作用;圣·佩韦和丹纳则在实证哲学的基础上,完善了社会历史批评的理论,形成了有影响的批评学派和批评形态。

(二) 伦理批评

无论在西方还是在东方,伦理批评都是最早兴起又影响深远的一种批评形态。伦理批评是以道德为标准对艺术作品进行评价的一种批评形态,其基本范畴是善、恶,它以是否符合道德标准为尺度,衡量艺术作品,重视艺术的教化功能。

伦理批评之所以兴起较早,与人们早期的美学观念和道德观念有关,也与古代社会生活中森严的等级制度而形成的伦理关系有关。例如,在古希腊和我国先秦时期,美学观念与道德观念几乎是糅合在一起的。古希腊有"美善同体"说,我国先秦有"美善相乐"说,一切令人快乐的事物之所以美,只因为它善。

(三) 心理学批评

心理学批评是指借用现代心理学成果对艺术作品或艺术家作心理分析,从而探求艺术作品原型、真实意图与内在架构的一种批评方法。心理学批评有许多流派,如实验心理学批评、格式塔心理学批评、精神分析学等。尽管流派不同,作为一种批评形态的心理批评,有许多重要方面是相似的——它们都主张对真实内容进行分析。这种真实内容往往隐藏在本文的后面,因而心理学家并非只从表面上去看本文,而是要看透它。从心理学角度看,文学只是一组符号,如果阅读正确的话,它可以显示出第二组符号;而第二组符号可以依次展示出控制文学"制造"的心理活动。这种相似的地方适用予各种艺术作品的心理学批评。

心理批评虽是以现代心理学为基础形成的批评形态,但这种方式或批评角度也是古已有之的。在西方,不仅英国经验派美学有丰富的心理批评的理论和实践,而且早在柏拉图

那儿，关于文学创作中"迷狂"与"灵感"现象的探讨，就已包含了心理批评的内容。在我国，最早的"诗言志"说，直接涉及的便是文学创作的心理问题。我国古代批评中关于作品的形神关系、情理关系、言意关系、虚实关系等主张，也都与心理批评相关联。

（四）本体批评

本体批评是以艺术作品审美内蕴和审美价值为中心对艺术进行研究的一种批评方法。它关注艺术作品的美感在观众身上引起的反应。审美的本体批评其实也是古已有之的批评，不过中国在魏晋以前，西方在文艺复兴以前，本体批评往往附属于伦理批评，甚至也附属于社会批评。到了魏晋时期，美的意识觉醒，自钟嵘提出"滋味说"，韵味、神韵、意味、妙悟、境界、意境学说相继发展起来，司空图、严羽、王士禛、王国维、宗白华等美学家一脉相承，建立了中国艺术的审美批评。

总之，本体批评要求作品满足人们的审美兴味、审美需求、"批文"而能动心人情。

本体批评首先是一种情感性评价，它着眼于作品以什么样的情感并在多大程度上得到了成功的表现和引起了读者的心灵震荡与情感激动。本体批评又是一种体验与超越矛盾统一的批评，这种批评往往具有"超功利"的性质。因为艺术作品并不是直接的现实，它不过是一个虚构的想象世界。

人们在欣赏艺术作品时一方面要联系社会生活和自身实践加以领会，另一方面也要保持一种静观状态和适当的距离去感受和评价它，暂时排除知解和行为倾向，超越一般的功利欲望。本体批评还常常是一种形式或形象的直觉批评，这是因为艺术作品是一种特殊的形式表现或形象构成，能直接作用于人们的五官感觉，因而审美判断意味着形式的直觉性判断，即形式是否和谐、完美，形象是否鲜明、独特。

三、艺术批评的功能和特征

艺术批评是对艺术作品的意识形态评价，通过这种评价，要有利于指导创作，引导接受特别是鉴赏性接受，推动一定性质的艺术繁荣发展，从而影响一定的政治和经济。因此，艺术批评家的职责，就在于以其高屋建瓴而又实事求是的科学分析与评价去实现文学批评应该达到的功能。从总体上说，艺术批评的功能有以下几个方面。

（一）通过对于作品的分析和阐释，评判其审美价值

一般来讲，艺术学的主要内容包括艺术理论、艺术史和艺术批评三方面的内容。艺术批评的主要任务是对艺术作品的分析和评价，同时也包括对于各种艺术现象（如思潮、流派）的考察和探讨。

一方面，艺术批评必须以一定的艺术理论作指导，也要利用艺术史研究提供的成果；另一方面，艺术批评也总是通过分析新作品，评论新作家，发现新问题，总结新经验，从而不断丰富和发展艺术理论和艺术史的研究成果，使艺术理论和艺术史从现实的艺术实践中不断获取新的资料和新的素材。艺术批评揭示艺术作品的审美价值，对艺术创作和艺术鉴赏都是极为重要的。

（二）艺术批评通过将批评的信息反馈给艺术家，对其创作给予帮助

艺术创作是一种复杂的精神生产，艺术家需要广大读者、观众、听众和批评家的帮助，才能深刻地认识自己，不断地提高自己，敢于攀登艺术的高峰。优秀的艺术批评还能够集中反映时代的需要和广大人民群众的审美需求，充分发挥艺术生产中的信息反馈和调节作用，推动艺术创作沿着正确的道路健康发展。

（三）通过批评的开展，对艺术接受者的鉴赏活动予以影响和指导

这是艺术批评的第三个功能。艺术作品往往具有艺术语言、艺术形象和艺术意蕴等几个层次，与此同时，艺术作品的构成因素中，又存在着内容与形式、感性与理性、再现与表现的统一，因此，艺术作品深刻的思想内涵和真正的艺术魅力，常常不是一下子就能领悟和把握的，这就需要艺术批评来发现和评介优秀的作品，指导和帮助广大群众进行艺术鉴赏。

俄国著名诗人普希金曾指出："批评是揭示文学艺术作品的美和缺点的科学。"苏联著名作家阿·托尔斯泰也认为："批评家应该是广大读者群众在艺术上的成长、要求和创造热情的一个最理想的表达者。"因为艺术批评家具有高度的鉴赏力和判断力，并且在鉴赏的基础上对艺术作品进行了科学的、认真的、全面的分析和研究，能够从人们未曾注意的地方发现作品的审美价值，能够更加正确、更加深刻地理解艺术作品和艺术现象，从而给人们的艺术鉴赏以有益的指导、帮助和启发。

艺术接受是构成艺术活动完整性的重要环节艺术既是一种意识形态，也是人类社会生活中的一种活动方式。这种活动不仅表现为艺术家的创作活动，同样表现为艺术作品在社会生活中的传播、接受与消费的过程。艺术最根本的性质、独特的价值与功能，都与人类审美直接联系在一起，体现并物化着人类一定的审美观念、审美趣味与理想。

思考题

1. 什么是艺术传播？
2. 艺术传播的主要方式有哪些？
3. 什么是艺术鉴赏？
4. 什么是艺术批评？

学习建议

建议阅读书目：
1. 邢煦寰.艺术掌握论[M].北京：北京时代华文书局，2016.
2. 吕景云，朱丰顺.艺术心理学新论[M].北京：文化艺术出版社，1999.
3. 丁亚平.艺术文化学[M].北京：文化艺术出版社，2005.

第六章

艺术的功能

1. 了解艺术的社会功能。
2. 了解艺术对人的心理功能。
3. 理解艺术教育对人的全面发展的重要意义。

第六章 微课

从艺术与人类生活的紧密程度可以看出，艺术并不是可有可无的装饰品，而是人类在改造客观世界，争取自由的社会实践中的主观创造，它满足着人类的一种基本需求——审美。不仅如此，它还是主观认识客观世界的反映，是社会教育与导向的工具，是抒发人类内心情绪的手段，是人全面发展不可或缺的条件。

人类生活质量的提升离不开艺术。美国著名心理学家马斯洛把人的需要分为了五个层次：温饱、安全、尊重、理想、自我价值实现。他认为人的动机彼此相联系，强调人的所有行为是由需要引起的。当人们满足温饱安全需要后，必然产生更高层次的精神需要，其中包括对美的需要。没有美就没有艺术，美产生了艺术，艺术满足着人们审美的基本需要，成为润泽人类心灵的精神养料。

清明上河图

北宋著名画家张择端的风俗画作品《清明上河图》（图6-1）是中国十大传世名画之一，该画卷是张择端存世的仅有的一幅精品，现藏于北京故宫博物院。作品以长卷形式，

采用散点透视的构图法，生动地记录了中国十二世纪城市生活的面貌，这在中国乃至世界绘画史上都是独一无二的。

图 6-1　张择端《清明上河图》(局部)

《清明上河图》描绘了北宋时期都城东京（今河南开封）汴梁以及汴河两岸的自然风光和繁荣景象。作者以长卷形式，采用散点透视的构图法，将繁杂的景物纳入统一而富于变化的图画中。

《清明上河图》全卷所绘人物五百多位，牲畜五十多只，各种车船二十余辆艘，期间房屋无数，道具众多，场面宏大，结构分明，有条不紊。技法娴熟，用笔细致，线条遒劲，凝重老练。反映了高度精纯的绘画功力和出色的艺术成就。

同时，因为画中所描绘的当时社会实录，为后世了解研究宋朝城市社会生活提供了重要的历史资料，所以这幅作品不仅仅是一件伟大的现实主义绘画珍品，同时也为当代人提供了北宋大都市的商业、手工业、民俗、建筑、交通工具等翔实形象的第一手资料，具有重要历史文献价值。

第一节　艺术的社会功能

人类所创造的文化，无论是物质的还是精神的，都有其特殊的价值，艺术也不例外。中外古今的思想家和文艺家们，曾经从各种不同的角度来研究和分析艺术的作用与功能，发现艺术具有认知功能、教育功能、娱乐功能、智力开发功能、心理平衡功能、社会组织功能等许多社会功能。

过去一段时间我国比较重视艺术的认识功能、教育功能和审美功能。今天我们从研究艺术的本质和艺术发展层面上将艺术的功能分为两个大的类别，分别是艺术的社会功能和

心理功能，艺术的十多种具体功能，比如审美功能、认识功能、教育功能、娱乐功能、宣泄功能都可以涵括在这两大类别之中。

一、审美功能

所谓审美价值，是指相对认知和道德而言的一种价值观念，它是人们在审美领域所作出的美与丑的价值判断和评价。审美的价值无疑是贯穿整个艺术理论和艺术鉴赏活动领域最核心的问题。

（一）艺术的审美本质

艺术是一种社会意识形态，是一种特殊的精神生产，艺术作品具有独特的审美价值。艺术生产是通过创造具有审美价值的艺术品来满足人的审美需要。艺术作为人类审美活动的最高形式，集中体现出人类的审美意识，凝聚和物化了人对现实世界的审美关系。而人们通常所说的美感是客观事物的美作用于人引起的意识或情感活动，这种意识和情感活动只有作用于观者的感官活动时，艺术的审美功能才开始发挥作用。

艺术用形象反映社会生活，但是艺术家在塑造艺术形象时并不是纯客观地再现客观对象，而是经过了主观的加工改造。艺术家将自己的世界观与感情灌注在作品的形象中，赋予形象以一定的观念和艺术感染力，才能使欣赏者得到某种美感享受。因而，在艺术生产活动中，艺术家通过艺术创作来表现和传达自己的审美意识和审美理想，而读者、观众、听众则通过艺术欣赏来获得美感，并满足自己的审美需要。

艺术这种特殊的社会意识形态，就是通过艺术创作——艺术作品——艺术欣赏这样一个艺术生产的全过程，来影响人的精神面貌和思想感情，最终对社会生活产生多方面的作用和影响。

（二）审美功能的体现

艺术是人类的精神食粮，它是伴随人类的精神、意识形态的进化而发展的。人类的精神生活世界有多么广阔复杂，艺术的内容、形式、功能等就有多么广阔复杂。

1. 形式美

在生活中处处存在着具有单纯形式美的审美对象，例如，色彩斑斓的雨花石、相貌甜美优雅的女性形象、造型奇特的太湖石、所有这一切都是赏心悦目的。只要能装点人的生活，提升生活品质的东西都具有一定的审美价值。

2. 情感美

但是艺术的审美功能并不仅限于赏心悦目，还包括形式对人的精神与感情所发生的影响，这也是艺术审美功能的一个方面。譬如一些宗教绘画和雕塑对人的精神起了潜移默化的引导作用，引发出人们诚挚而又虔诚的宗教感情。

3. 审美的丰富性

审美的过程不仅仅体现在艺术家的创作过程之中，它同时体现在观赏的过程中，一

个有效的审美经验必然会带上观赏者主观的色彩,正如人们常说的,有一个观众,就有一千个哈姆雷特。正如中国人对意境的审美追求,日本人对装饰的偏爱,中东人对图案的热衷,西方人对理性与秩序的追求。

总之由于人类生活和精神世界是无限宽广、丰富与微妙的,艺术的审美功能也不能狭隘化。人们既需要通过狂飙怒涛般充满激情的艺术形象以激荡自己的情感,也需要春花秋月或徐徐和风来抚慰自己的心灵;既需要最单纯的形式美的感受,也需要那些具有深刻哲理或重大的思想主题的艺术作品,以启发对生活的认识和开拓自己的精神境界。

(三)审美功能与其他功能的关系

艺术的社会功能包括认知功能、教育功能、娱乐功能、宣泄功能等,尽管艺术具有各种各样的社会功能,但审美价值却是艺术最主要和最基本的功能。正是由于审美功能渗透在艺术的其他各种功能之中,才使得艺术具有自己独立存在的价值和意义,才使得艺术区别于其他社会文化形态。

具体来看,艺术与科学同样具有认知功能,但艺术的审美认知功能与科学的认知功能迥然不同。艺术的认知是渗透在审美功能之内的,是附属性的,而科学则是以认知客观规律为主旨的。艺术与道德也同样具有教育功能,但艺术的道德说教必须以审美为媒介潜移默化地发挥作用,而道德教育则更多地使用说教和劝道。艺术的娱乐功能也与其他类型的娱乐活动有着本质的区别,而这种区别的本质就在于艺术的审美功能。

艺术作为人类的文化形态之一,能够区别于哲学、宗教、道德、科学等其他文化形态的根本就在于,艺术是以创造和实现审美价值来满足人的审美需要,作为最主要、最基本的功能。所以,艺术作为人类审美意识的最高表现形式,它的多重社会功能始终是以审美价值为基础的,艺术的各种社会功能只有在审美价值的基础上才能发挥作用。

二、认知功能

"艺术反映生活"这句话表达了艺术的认知功能,艺术是现实生活的一种特殊反映形式。艺术的认知功能有其独特性,因为艺术活动是再现和表现的统一,反映和创造的统一。所以说艺术反映生活,不仅指出了艺术能够反映客观世界,包括客观地反映社会关系和历史发展的进程,同时也包括艺术能够反映出人的主观世界——艺术家或者同时代背景下人们的思想、情感、情绪等。对于一个艺术来说,人类的精神世界、内心活动,同样是客观世界的一部分。

(一)审美认知的内涵

1. 对自然与社会的反映

无论是自然现象还是社会现象,艺术都可以发挥审美认知的作用。

(1)对自然现象的认知

以电视艺术媒介为例,以传播科学知识为主要内容的美国国家地理频道和探索频道在全世界拥有大量观众,它们充分调动了电视的先进手段与艺术手法,将上至宇宙天体、下至地理生物的广博内容,以形象生动有趣的方式深入浅出地介绍给广大电视观众,使人们

在欣赏电视精美画面的同时，不知不觉地学到许多科学文化知识。

（2）对社会现象的认知

无论是绘画、电影、诗歌等艺术形式，都有着大量表现现实生活的叙事性题材的作品，在这些现实主义的作品当中，生活细节和本质规律得到了真实的描绘和深刻的揭示。这就在为人们提供审美价值的同时提供了一种近乎历史文献的价值，后人也就可以既从审美的角度来欣赏它们，也可以从历史的、经济的、民俗学的或其他的角度来研究它们。

从《红楼梦》看官宦之家饮食风俗

案例说明：

《红楼梦》是我国一部比较全面反映十八世纪上流社会生活的文艺作品。这部名著主要是通过一段爱情故事来揭示当时的社会背景和阶级状况，但是这部巨著的写作手法写实而细腻，涉及当时社会生活的方方面面，犹如一本大百科全书。

如果我们从饮食这个角度来看这部作品，就能了解当时饮食文化发展的状况。曹雪芹在《红楼梦》作品中的诸多场景中都出现了与饮食风俗相关的场面，其所描写的烹调食谱、点心饮料、宴饮场景，无不栩栩如生，令人叹服。从中可以看出曹雪芹不仅是一位文学家，而且也是一名极具鉴赏力与品味的美食家。

在这部巨著中，曹雪芹用了众多篇幅描述了众多人物丰富多彩的饮食文化活动。"就其规模而言，则有大宴、小宴、盛宴；就其时间而言，则有午宴、晚宴、夜宴；就其内容而言，则有生日宴、寿宴、冥寿宴、省亲宴、家宴、接风宴、诗宴、灯谜宴、合欢宴、梅花宴、海棠宴、螃蟹宴；就其节令而言，则有中秋宴、端阳宴、元宵宴；就其设宴地方而言，则有芳园宴、太虚幻境宴、大观园宴、大厅宴、小厅宴、怡红院夜宴等。令人闻而生津"。

案例点评：

《红楼梦》中关于饮食的描写十分具体、丰富，书中描写的相当一部分为当时富贵之家的高档珍食，反映了当时社会生产力发展的水平，即社会各阶层人民的生活状况。曹雪芹告诉我们的，不仅仅是清代一个鼎食钟鸣之家平日里吃的是些什么，而且在描述怎么吃方面也不惜笔墨，使我们看到了清代官宦之家饮食风俗的一个缩影。透过贾府，我们看到了当时上流社会的种种风气。

《红楼梦》关于饮食的描绘不仅引起了读者美妙的想象，而且激起了许多烹饪界人士的对清代饮食研究的兴趣。近些年有一些餐厅开始复制这本巨著中的烹调方法，隆重推出传世经典的"红楼宴"，还原与重现几百年前贾府的珍馐百味。

2. 对思想情感的反映

由于艺术活动具有反映与创造统一、再现与表现统一、主体与客体统一等特点，往往能够更加深刻地揭示社会、历史、人生的真谛与内涵，更能反映社会生活的深度与广度，并且常常是通过生动感人的艺术形象，给人们带来难以忘却的社会生活知识。

任何一种艺术流派的作品，即便它不是现实题材的，无论其外在是多么抽象，都一定有其相应的现实基础，因而也必然以不同的方式折射出现实生活的某些特征，表现出艺术家或那个时代的精神特质，因而具有独特的认识价值。

在各类艺术形式当中，除了写实主义艺术，同时还存在着以表现情感为主的浪漫主义艺术。浪漫主义不像现实主义那样提供对客观生活外观的忠实描绘，但却能生动展现出一个时代人们的生存状态、情感与情绪状态。

人类社会进入文明已有几千年历史，历代人类生活的真实面貌已随时光流逝无迹可寻，但是我们可以凭借着前人留下来的丰富的艺术遗产，通过形象、色彩、文字、声响的再现，生动地体验到历代的祖先们是怎样生产、生活、思考、奋斗的，可以从中感受到他们的喜怒哀乐，了解到他们曾经希望过什么，幻想过什么，追求过什么。

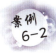

红色经典绘画与如火如荼的年代

案例说明：

红色经典绘画主要是指毛泽东《在延安文艺座谈会上的讲话》发表以后到改革开放之前这一时期内，以中华人民共和国成立初期为重要阶段。绘画题材主要以毛主席词意主题创作，以及对中国红色圣地和祖国新貌的描绘、对春风又至的大好河山的讴歌，形成了一个特殊而完整的发展脉络，涌现出众多载入美术史册的经典之作，成就了一批当之无愧的中国画大师、大家。

这批作品具有强烈的时代烙印，虽然当时的物质极度匮乏，但人们的思想积极向上，革命的浪漫主义和理想主义成为这一时期绘画作品的艺术特色。红色经典绘画主题明确，思想性强，创作态度认真，技法成熟，许多作品都是经过千锤百炼而成的。每一幅作品都体现出一定时期里人们的思想追求和审美价值观念，具有重要的史料价值，因此更具收藏和投资价值，如图6-2和图6-3所示。

图6-2　林岗《群英会上的赵桂兰》（1951年画）

图6-3　刘春华《毛主席去安源》

案例点评：

《毛主席去安源》是以毛泽东到安源组织工人运动（1921年）并举行安源路矿工人大

罢工（1922年）为表现题材的油画。该画被称为"开创了无产阶级美术创作的新纪元"，文化大革命期间在中国美术界具有和样板戏一样的地位。该画的单张彩色印刷数量累计达9亿多张，被认为是"世界上印数最多的一张油画"。

这幅画是文化大革命时期最有感召力的一幅优秀作品，是那个年代产物。在红色收藏逐渐升温的现在，与此相关的丝织品包括印刷品等各种收藏品都被炒到上百万的高价，不得不说这幅画几乎成为文化大革命时期的一个特殊的文化记忆符号和象征。

（二）审美认知的特点

早在先秦时期，孔子就讲过："诗，可以兴，可以观，可以群，可以怨；迩之事父；远之事君；多识于鸟兽草木之名。"孔子这段话，除了强调艺术为儒家的政治、伦理、道德服务外，也指出了艺术具有两方面的认识作用：一方面是艺术"可以观"风俗之兴衰，具有认识社会、历史的作用；另一方面是"多识于鸟兽草木之名"，也就是艺术还具有认识自然现象、增长知识的意义。

1. 主客观统一

艺术的审美认知功能在帮助人们认识社会人生时，能够发挥其他社会科学、自然科学所不能代替的作用。由于艺术的认知作用以艺术的审美价值为基础，在反映对象的本质特征时，又表现出艺术家对社会人生的理解和评价，在真实描绘生活细节时，还揭示出生活的本质规律，在反映客观世界的同时，也反映人的思想、情感、情绪、愿望等主观世界，使得艺术具有与自然科学和社会科学不同的特殊审美认知功能。

艺术作品将生活真实升华为艺术真实，通过现象揭示本质，通过偶然揭示必然，通过个别显示一般，通过客观显示主观，使艺术的审美认知功能具有深刻的内涵。例如，我国古典小说的优秀代表作品《红楼梦》，以贾宝玉、林黛玉的爱情悲剧为主线，形象地展示出封建社会必然走向崩溃的历史趋势，具有广阔的社会背景。书中涉及当时的政治、经济、法律、文化、教育、宗教、道德等各方面错综复杂的矛盾冲突，不仅可以从中了解封建社会由盛而衰的历史过程，还可以了解到当时的社会风俗、生活方式，乃至饮食、医药、园林建筑等多方面的知识，堪称一部反映当时社会生活的形象的百科全书。

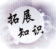

从《红楼梦》看清代婚姻家庭法律制度

《红楼梦》为我们展示了清代复杂的社会生活和婚姻家庭关系的法律制度，从中不仅可以发现封建王朝的宗法伦理观念和婚姻家庭法律制度的特点，同时由于清王朝是中国法制走向近代化的重要变革时期，与以往各代的封建法律相比，其对婚姻家庭的法律控制已相对宽松。

鲁迅先生说："《红楼梦》是中国许多人所知道，至少是知道这名目的书。谁是作者和续者姑且不论，单是命意，就因读者的眼光而有种种：经学家看见《易》，道学家看见淫，才子看见缠绵，革命家看见排满，流言家看见宫闱秘事。"

文学巨著《红楼梦》描写了我国封建家族的兴衰史，作者曹雪芹不仅创作了一系列典

型的艺术形象，还大量地、详实地记述了当时的历史、文化、风俗和社会制度，其笔墨触及社会生活的方方面面。今人在欣赏《红楼梦》文学价值的同时，还可从中看到我国封建法治、特别是清代婚姻家庭法律制度的缩影。

2. 趣味有效

有学者认为，在后工业社会里，艺术将成为大众传播媒介的重要组成部分，审美与认知功能相互交融的特点使艺术比起传统的认知方式更加吸引人们的关注，受到观众的欢迎。"艺术的交际——信息功能可以使人们交流思想，有可能使人们研究时代久远的历史经验和地理遥远的民族经验……用舞蹈语言、绘画语言、建筑、雕塑、实用装饰艺术语言交流思想是比较通俗易懂的，比用语言交流更易于为其他国家和人民所接受。所以，艺术交流思想的可能性要比普通语言更加广泛，而且质量也更高。"

3. 突破时空

马克思曾这样评价19世纪英国作家狄更斯的作品，"在自己的卓越的、描写生动的书籍中向世界揭示的政治和社会真理，比一切职业政客、政论家和道德家加在一起所揭示的还要多。"恩格斯在谈到巴尔扎克的社会小说《人间喜剧》时，认为从这里所学到的东西，"比从当时所有职业的历史学家、经济学家和统计学家那里学到的全部东西还要多。"列宁把列夫·托尔斯泰的小说看成是"俄国革命的镜子"，因为这些作品深刻地表现了"俄国千百万农民在俄国资产阶级革命快要到来的时候的思想和情绪。"

除了文学作品以外，其他艺术形式也都不同程度地存在着这种审美认知作用，例如，电影、电视、戏剧、绘画等艺术门类，都能够通过直观可视的艺术形象，将早已逝去的古代生活或难以见到的异国生活置于人们眼前，这就大大拓宽了人们的视野，增加了人们对古今中外的社会生活的了解，为我们认识社会、历史、人生提供了极其宝贵的形象资料。艺术的这种审美认知作用可以突破时间和空间的局限，真是做到了"观古今于须臾，览四海于一瞬"。

对艺术的认知功能也不能过高地估价，因为艺术毕竟是以审美功能为主的，在认识自然现象方面，艺术毕竟比不上物理、化学等自然科学；在认识社会、历史方面，艺术也不可能像社会学、历史学那样具备完整翔实的资料。

三、教育功能

优秀的艺术品往往会让欣赏者做出是与非、对与错、善与恶、正与邪、美与丑、真与假的判断，这些判断与欣赏者已有的认识加以比较，或予以认同，或进行批判，从而开阔欣赏者的思想境界，提升道德修养及品质。

（一）审美教育功能的历史发展

古今中外的思想家、教育家都十分重视艺术的审美教育功能。

我国古代教育思想非常重视艺术在道德修养方面的重要作用，孔子以"礼乐相济"的思想，创立了我国古代最早的教育体系，"六艺"中的乐就是现在我们所说的艺术的各种形式，

包括诗、歌、舞、演、奏等。孔子明确指出人格的树立要"兴于诗，立于礼，成于乐"。

孔子认为，诗可以使人从伦理上受到感发，礼是把这种感发变为一种行为的规范与制度，而乐则是陶冶人的性情和德行，也就是通过艺术，把道德的境界和审美的境界统一起来。这些思想都非常强调艺术的政教和道德功能，主张艺术作品要有思想性，要能教育人们服从本阶级的道德规范。

和过去各个时代一样，无产阶级也非常重视艺术的道德教育作用。鲁迅先生说："美术可以辅翼道德。美术之目的，虽与道德不尽符，然其力足以渊邃人之性情，崇高人之好尚，亦可辅道德以为治。物质文明，日益蔓延，人情因亦趋于肤浅；今以此优美而崇大之，则高洁之情独存，邪秽之念不作，不待惩劝，而国又安。"

（二）西方历史上的艺术教育观

西方美术史上，早在古希腊时期，柏拉图就强调美育和德育的结合。他从奴隶主贵族的立场出发，认为《荷马史诗》以及悲剧、喜剧的影响都是坏的，原因是这些艺术作品使人的理智失去控制、情欲得到放纵，他提倡理智的艺术，特别强调音乐的教育作用。

柏拉图的弟子亚里士多德认为，理想的人格是全面和谐发展的人格，情感、欲望和理智一样，都是人性中固有的内容，同样有得到满足的权利，所以艺术应当具有三种功能：一是"教育"，二是"净化"，三是"快感"。也就是说，艺术可以帮助人们获得知识、陶冶性情、得到快感。

（三）审美教育的特点

艺术之所以能产生教育作用，是因为艺术家们在创作过程中，不仅反映客观现实，而且根据自己的感受与理解还会对现实生活做出评价，表达自己对人生和世界的体验与感受。因此，艺术家也就成了艺术欣赏活动中的引导者，他总是要用自己的情感去感染他人的情感，用自己的思想去影响欣赏者的思想，用自己的道德观念去引导欣赏者的道德观念。艺术作品所具有的这种思想教育或道德教育功能却是客观存在着的。

艺术的审美教育作用不同于道德教育，更不同于其他类型的教育形式，艺术的教育功能并不是通过概念化、公式化的说教方式来实现的。这是因为艺术的教育功能是以审美价值为基础，必须以艺术的感染力为前提的。在艺术实践中，艺术家以艺术的手法，将生活真实升华为艺术真实，来源于生活，却高于生活。正因为审美功能与道德功能的紧密结合，使艺术的教育作用不同于普通的道德教育，而具有鲜明的审美教育的特点。

艺术的教育功能有别苍白的说教，而是把思想教育融合到艺术审美娱乐之中，成为一种吸引人，使人喜闻乐见的艺术教育形式。这种艺术作品对人的教育常常是潜移默化的，在毫无强制的情况下，使欣赏者自由自愿、不知不觉地受到感染，心灵得到净化。

如果说道德伦理的教育是想"晓之以理"的话，那么艺术审美教育作用就可以用"动之以情"来形容。正是因为艺术的教育功能是通过"动之以情"来实现的，所以使人更加容易接受。以往的道德伦理的说教往往是由外向内的灌输，这种灌输往往忽略了被教育者主体的感受与认知，这种说教式的教育在没有得到主体的完全认可的情况下，其教育效果必然会打折扣，甚至于引起反感。

罗中立《父亲》

案例说明：

罗中立的《父亲》（图6-4）是全国第二次美展的金奖作品。该作品以纪念碑式的宏伟构图，以领袖像的尺寸，运用超写实的表现手法，强调了农民真实的面貌与生存状态，充满了人性关怀，产生了强有力的视觉冲击力，深深打动了无数中国人。

从这幅力作中不难看出，中国美术走向了写实的艺术高峰，作品内容更多体现了关注民生的思想内涵，是中国历史发展阶段的真实写照。

案例点评：

图6-4 罗中立《父亲》

《父亲》这幅画构思的产生，是从罗中立看到一位拾粪农民后开始的。他说："我要为他们喊叫，这就是我构思这幅画的最初冲动。"开始画了拾粪的农民，之后又画了一个当巴山老赤卫队员的农民，最后才画了《我的父亲》。开始画的名字是《粒粒皆辛苦》，后来，一位老师提议改成《我的父亲》。他说我国是一个农民的国家，但为农民说话得很少，老实话就更少，他们是我们的衣食父母，是这个国家的真正主人。

"我采用领袖像的尺寸画农民，就是为了更充分地表现细节。我尽量收集各种特征，如鼻子旁的痣，老百姓都叫'苦命痣'，他们的确认为命中注定一辈子受苦；'卷耳朵'老百姓说是怕老婆，我用来表现农民的天性善良、驯服，不会反抗。画干裂的嘴唇，手指上的倒刺，裂口的粗瓷碗，以及脸上的每一条皱纹，都是精心推敲过的。这位农民的形象，实际上在我脑中是多少农民形象的概括。我就是闭着眼睛也能画出来。"

今天，当我们再次面对曾经打动过无数人的《父亲》时，仍能感受到一种逼人的烧灼感。那张被疲劳所摧残，被烈日灼晒的布满皱纹的脸，是我们无法忘却的脸，他是中华民族精神上共同的父亲，也是中华民族沧桑历史的见证。在现实主义作品《父亲》面前，任何一位欣赏者都会被虔诚和同情之心所引发起一种震撼。他使我们对农村生存问题进行更多的社会思考。在当今构建和谐社会，建设社会主义新农村的大环境中重读《父亲》也就更有其深远的现实意义了。

第二节 艺术的心理功能

心理功能在艺术的诸多功能中占有着极为重要的作用。从广义上来讲，一切文学艺术都是情感的艺术，没有情感也就没有艺术。在艺术创作和艺术欣赏中，始终起重要作用的

心理要素就是情感。古今中外的艺术理论家们，都十分看重情感的作用和地位。

心理与情感的表达不仅仅体现在艺术创作中，在艺术欣赏中也有着十分重要的作用。论语中有相关的记载："子在齐闻韶，三月不知肉味，曰：不图为乐之至于斯也。"艺术欣赏竟能解忧消愁，开阔胸怀，以至于让孔子把物质享受抛在一边，"三月不知肉味"。实际上就是审美情感。正是这种审美情感，使人在欣赏艺术作品时能够完全迷恋，而感到非常兴奋、满足，可以说是陶醉。在审美活动中，在艺术中，情感、心理与思想是交融在一起的。没有情感的艺术只是说教，不能称其为艺术活动。

一、娱乐功能

娱乐功能是指艺术作品能给予审美主体身心愉悦与休闲的功效。通过听音乐、阅读作品或观赏演出等艺术活动，从而使身心得到休憩、放松与愉悦，获得赏心悦目的感官享受和畅神益智的精神享受。物质产品是为了满足人们生存的需要，精神产品则是为了满足人们心灵的需要。艺术作为一种特殊的精神产品，是能够给人们带来审美的愉悦和心理的快感的。

（一）娱乐功能的体现

法国著名印象派画家雷诺阿曾这样说："要是画画不使我感到乐趣，请相信我是绝不会去画的。"中国古代儒家思想著作《论语》中曾也曾记载："子在齐闻韶，三月不知肉味，曰：不图为乐之至于斯也。"意思是说欣赏艺术能解忧消愁，音乐带给孔子精神快乐的程度远远超出了物质上的享受。这也就是说当审美主体沉浸于艺术天地之时，慰藉、舒心、快感便随之而生，使人远离忧愁困苦，或者是萌生了超越人生悲剧的勇气和力量。

对于欣赏者来说，之所以选择观赏艺术作品，正是因为艺术能带给他们韵律美、节奏美、流动美、线条美、动态美、宁静美等愉悦的情绪情感，并从中获得审美乐趣，让身心得到放松。通常在日常生活中绝大多数人进电影院、进剧院、进音乐厅或美术馆，都是为了休息和娱乐，其主要目的不是为了获取知识或接受教育。艺术的这种审美娱乐性是艺术最为独特之处。

1. 积极的休息

艺术审美娱乐功能可以使人们通过艺术欣赏得到积极的休息，从而更好地投入新的工作。人们在辛劳了一天之后，无论是生理还是心理上都需要释放紧张与疲劳，通过休息和娱乐的方式来消除疲劳，这是一种令人陶醉的积极的休息方式，具有畅神益智的良好效果。

2. 精神享受

艺术与其他娱乐活动相比较，除了具有令人放松、消愁解闷、娱乐感官的作用，更重要和更有意义之处在于，它能给人以精神上的享受。人们通过欣赏艺术作品，使审美需要得到满足，精神上产生一种愉悦、美感，对他人与世界产生一种同理心，从情感上得到抚慰、激励与净化。在欣赏艺术作品时，读者、观众或听众也同样处于一种忘我的状态，沉醉在艺术天地中流连忘返，获得极大的满足与快乐。

从某种意义上讲，精神享受给人带来的巨大愉悦，甚至有时候会超越物质享受。可见，艺术可以满足人的精神需要和审美需要，而这种精神需要有时甚至比人的物质需要更加强烈。尤

其是伴随着经济的不断发展和人民群众生活水平的不断提高,当人们衣、食、住、行的物质生活需要得到基本满足后,人们对于精神生活的追求会越来越高,艺术的普及程度也会日益扩大。

(二)娱乐功能与教育功能的关系

艺术的娱乐功能有其层次性,首先艺术应带给欣赏者以愉悦的感官享受,但是艺术的价值并不局限于只是一种娱乐方式,把艺术只看作娱乐是肤浅的。艺术在给人们提供一种赏心悦目的形式的同时,它还执行着另一种崇高的使命,这就是从情操上陶冶人,提高人,帮助人们形成健康的价值观念,培养全面的、和谐发展的个性。通过艺术欣赏,人们不仅身心得到了积极的休息,还可以得到精神上的陶冶与激励,观赏者自身的人格受此影响获得了潜移默化的净化与提升。

过往的历史经验告诉我们,过度地强调或弱化艺术的娱乐功能都是一种片面的认识。过分强调艺术的娱乐性、迎合感官乐趣容易导致艺术作品的格调低下,不能够形成积极健康的社会导向。而过分地弱化娱乐功能,强调教育功能的艺术作品,在作品的艺术性上必然难以吸引欣赏者,更谈不上以情感人和潜移默化的教育效果了。

艺术的娱乐功能、审美功能和教育功能是一个不可分割的整体。成功的艺术作品就应该在情感上打动人、感染人,将艺术的思想性寓于审美娱乐性之中。所以,我们应当把艺术的教育作用、认知作用、娱乐作用三者统一起来认识和理解,因为艺术的各种社会功能都是建立在艺术审美价值的统一基础之上。

案例 6-4

打造绿色二人转

案例说明:

从二人转这种艺术形式的发展上看,观众和评论家对二人转的态度一直存在着两种不同的观点,第一种观点的代表人物是关东底层人民,他们无法掩饰对二人转的喜爱之情,将看二人转形容为"又解饿又解乏",这里的农民"宁舍一顿饭,不舍二人转"。

对二人转艺术情有独钟的也不乏知识渊博、见多识广的艺术家。早在20世纪60年代,王朝闻先生看了东北二人转之后这样写道:"她好像一个天真、活泼、淘气、灵巧、泼辣甚至带刺的玫瑰花。在我国传统的民间艺术里,她的独特性非常鲜明。"

与此同时,还存在着另外的一种对待二人转的态度,二人转虽然在东北广受欢迎,但其艺术地位并不高。说起东北二人转,那些野味十足的乡间舞姿和戏谑调侃便会浮现在脑海中,二人转这种发源于田间地头的民间艺术形式,因其内容的粗犷豪放和偶尔夹杂着不雅的段子,而一度被人们认为难登大雅之堂。

案例点评:

二人转这种艺术形式存在着某种尴尬性,这种尴尬可以概括为娱乐性与教育性的矛盾。如何解决这一矛盾,让二人转这一传统的艺术形式继续发挥其艺术生命力,有一批富有远见卓识的艺术家在对其进行着探索与改良。

比如著名二人转专家王肯先生认为,要把二人转这种小作品当作大作品经营,要"站

得高一些，看得远一些，想得深一些"。他强调二人转要粗犷而不是粗糙；通俗而不是庸俗，复杂而不杂乱，热闹而不胡闹。他强调了二人转要做到"八个要"：要有活人、要有新意、要有巧思、要有勾头、要有隽语、要有奇篇、要有绝活、要有特色。王肯先生是从理论的角度提出的改造二人转的方法。

从实际的操作角度真正实现了这一设想的，就是深受中国人喜爱的二人转艺术家赵本山。赵本山与其弟子每年在各个春节联欢晚会上的表演的二人转给全国人民带来了欢声笑语。赵本山所做的，就是制造或催生出行情。他采取了两个办法：第一，把这些走南闯北的民间艺人收到自己门下；第二，提出了"绿色二人转"的口号。

二、宣泄功能

情感是艺术的一个最为基本的审美特征，它在艺术中起着特别重要的作用。从更广泛的意义上来讲，一切文学艺术都是情感的艺术，没有情感也就没有艺术。在艺术创作和艺术欣赏中，始终起重要的作用的心理要素就是情感。所谓情感，是指人的喜、怒、哀、乐等心理形式，它反映着人对外部世界的对象和现象的主观态度。

马尔库赛说过："艺术的使命就是让人们去感受世界，艺术的使命就是在所有主体性和客体性的领域内，去重新解放感性、想象和理性……只要不自由的社会仍然控制着人和自然，被压抑和扭曲的人和自然潜能只能以异在的形式表现出来。"

（一）宣泄的意义

古今中外的艺术理论家们，都十分看重情感的作用和地位。《毛诗序》认为，诗歌、音乐、舞蹈等艺术都是来自情感，"情动于中而形于言，言之不足故嗟叹之，嗟叹之不足故咏歌之，咏歌之不足，不知手之舞之，足之蹈之也"。这段话的意思就是当人具有某种强烈的情感时，无论是幸福、痛苦还是愤怒，都需要抒发出来，而艺术就承担了这种抒发的功能，通过艺术的手段，人们的情绪得到了宣泄，使情绪从压抑中释放出来获得净化与平衡。

"宣"为疏导，"泄"为放出，"宣泄"即是把情绪疏导释放出去。情绪可以分为不良情绪和较为积极的情绪。不良情绪比如愤怒、悲伤等，如果得不到及时的疏解则会影响人的身心健康，有时还会波及身边的环境，所以需要通过宣泄来减少和排除不良情绪，才能不受伤害。这就是通常所说的"情绪宜疏不宜堵"。

宣泄情绪的方法有很多种，比如倾诉、哭泣、听音乐等，这些方法的功效及适用范围都各不相同，有些宣泄的方法还有其负面影响，比如对别人发脾气，这样反而会对对方造成伤害。在众多的宣泄方法中，最为有效的方法就是艺术创作或艺术欣赏。"愤怒出诗人"既是通过艺术形式有效的表达，宣泄情感，以完成情绪和认知的整合。

除了有害的情绪之外，有一些积极的情绪也需要获得疏导，比如狂喜、兴奋、幸福的感觉，在现实生活中，当我们产生这种感觉时，如果能够听到与此情景相合的音乐，让情绪随着音乐抒发出来，从而实现心理与生理上的平衡，达到精神的舒展和心态的再次中和。

（二）艺术创作与宣泄

艺术家的宣泄心理是一种特殊的审美心理形态，一种复杂的创造心理机制。艺术家在

创作过程中首先体现的是个体生命的存在，从事文学创作活动首先是为了满足个体精神需要。心理学研究早已证明，人类在儿童时期就已表现出了自我实现的需要。例如，儿童与生俱来的破坏欲望和支配欲望。黑格尔在《美学》中举了一个例子："小男孩把石头抛在河水里，以惊异的神色去看水中所现的圆圈，觉得这是一个作品。"这个例子就恰好说明这一点。

成年人则选择"曲线"的方式来体现个体生命价值，实现自我需要。司马迁有"发愤著书"，韩愈有"不平则鸣"。也就是说，艺术家在创作过程中，尤其是进入到创作的最佳状态时，宣泄心理发挥着重要的作用，它既是创作的目的，更是创作展开的动力。

在这种心理状态下，艺术家不由自主地打破现实与世俗的束缚，将主观心理世界与客观现实世界相融合，达到物我两忘的境界，其表现出来的强烈情感性和丰富想象性与艺术创作的根本要求相一致。艺术创作是一种高级形态的情感活动，要求创作者的情感体验与社会生活经验相凝结，产生生动感人的艺术形象。宣泄心理与艺术创作的这种相通之处，使之成为艺术创作中不可缺少的重要心理内容。

（三）艺术宣泄功能的特征

近代心理学家弗洛伊德认为，那些"被委弃在人自身兴奋状态中"的愿望形成了一种紧张情绪，这种情绪往往受到外部环境的限制不能表达出来，于是造成了抑郁不乐的心境，情绪自身要求被发泄出来。这种愿望被象征性地伪装起来，随后借助一个笑话、一个梦境、一个象征性的疏漏或一部文学作品得到表达。也就是说包括文学作品在内的这些形式都是使紧张情绪得到缓解的愿望的实现。

1. 净化

黑格尔说："抒情诗人本来一般地都在倾泻他自己的衷曲。"借这种倾泻，原来闷在心里的东西就解放出来，成为外在的对象，借此我们一般人也得到解放，正如眼泪哭出来了，痛苦就轻松些。

像近代的绘画大师梵高、蒙克等由于特定的历史条件，他们的生活经历都是痛苦悲惨的，但是他们通过绘画作品抒发自己的真切的感受，通过艺术创作的形式使得强烈的情感找到了一个宣泄的出口，即疏导了自己的情绪，同时也因为其作品所表现出来的真挚打动了世人，并成为了表现主义绘画的先驱。

艺术家创作不仅重视自身的情感宣泄与净化，同时也很重视他们自身愿望实现被扩展到读者身上的过程。欣赏者希望通过阅读与他们情感心理一致的艺术作品而获得启迪，这就是通常所说的"净化"。也就是说，读书的目的在于更多地发现自身，而不是发现更多的文学。由此可见，艺术作品在欣赏者和创作者的创作愿望之间相互作用中获得了再创造，情感的宣泄与净化则是联系艺术家与读者的重要桥梁。

案例 6-5

伤 痕 文 学

案例说明：

伤痕文学是 20 世纪 70 年代末到 80 年代初在中国大陆文坛占据主导地位的一种文学

现象。这段时间无数知识青年参加了上山下乡运动。伤痕文学就是在这种历史背景下出现的，它主要描述了知青、知识分子及城乡普通民众在那个悲剧性历史时期下的种种遭遇。

较早在读者中引起反响的伤痕文学是四川作家刘心武刊发于1977年第11期的《人民文学》的文章《班主任》。之后便陆续有一些同样题材的作品出现。当时评论界认为这一短篇的主要价值是揭露了精神的内伤，与当年鲁迅在《狂人日记》中发出的救救被封建礼教毒害的孩子的呼声遥相呼应，使小说产生了一种深刻的历史感，充满了一种强烈的启蒙精神。

至于这种对苦难的揭露真正成为一种潮流，则是以1978年8月卢新华发表在《文汇报》上的短篇小说《伤痕》为标志的。这部小说以悲剧的艺术力量，震动了文坛，作品中对人性、人道主义的描写，突破了长期以来关于文艺的清规戒律，在当时引起了广泛的争论，而讨论最终得出的肯定性结论，又使这部作品成为我国文学界在政治上的先声。

到了这时，人们才真正理解到，他们以往忍受的一切是应该而且可以打倒、唾弃的，于是他们压抑许久的愤懑便立时喷涌而出，当这种愤懑大量地以文学的形式表现出来的时候，便形成了新时期第一个文学思潮——伤痕文学思潮。

随后，揭露历史创伤的小说纷纷涌现，这些作品普遍表现出对于人性的关怀，对于人性深刻的探索和讨论，引发20世纪80年代前期规模最大的对人性，人情，人道主义问题的文艺思想讨论和对于人的尊严、价值、权利的呼唤。

案例点评：

伤痕文学的问世标志着新时期文学的开端。它是觉醒了的一代人对刚刚逝去的噩梦般的反常的苦难年代的强烈控诉。伤痕文学的作者们以清醒、真诚的态度关注、思考生活的真实，直面惨痛的历史，在他们的作品中呈现了一幅幅当时艰苦的生活图景，这就是伤痕文学的精神实质。

伤痕文学涉及的内容很多，但大都是以真实、质朴甚至粗糙的形式，无所顾忌地揭开人们的伤疤，从而宣泄积郁心头的大痛大恨，这恰恰契合了文学最原始的功能："宣泄"。

伤痕文学中的一些优秀作品都先后被搬上银幕或改编成电视剧，在社会上产生很大反响。从艺术内容来说，早期的伤痕小说大多把上山下乡看作是一场不堪回首的噩梦，作品中充溢的是往昔岁月中苦难、悲惨的人生转折，丑恶、相互欺骗、倾轧、相互利用的对于人类美好情感的背叛和愚弄，其基调基本是一种愤懑不平心里的宣泄，这一切都表现出对以往极"左"路线和政策强烈的否定和批判意识，在涉及个人经验、情感时，则有着比较浓重的伤感情绪，对当下和未来的迷惘，失落，苦闷和彷徨充斥在作品中。

这种感伤情绪在后来的反思文学中得以深化，转为带着对个人对社会对人生对未来深刻思索的有意识追求和奋进，将一场神圣与荒谬杂糅的运动不只简单归咎于社会政治，同时也开始探讨个人悲剧或命运与整个大社会大背景的联系。

2. 激起

艺术宣泄功能的第二个特点是激起，激起与净化究竟什么区别，艺术作品究竟是宣泄了我们的感情还是激起了我们的感情？这是一个比较容易混淆的概念。其实，当人们常年处于压抑的状态下，或者说是压抑得非常深的情况下，艺术作品首先必须要能够做到激起欣赏者最为原始的感觉，摆脱麻木不仁的状态，才能够进行宣泄，最终达到净化的目的。

就像马克思所说："忧心忡忡的穷人甚至对最美丽的景色都无动于衷,贩卖矿物的商人只看到矿物的商业价值,而看不到矿物的美和特性,他没有矿物学的感觉。而资本家是无论如何也无法体会底层工人的痛苦的,而穷苦的人们也是不可能有心境去体会高雅的音乐。"如果欣赏者本身的情感是处于非自觉或是麻木状态,必须先激起这种情感我们才能自觉地感知它的存在。

"激起"并不意味着结束,相反地它为我们的宣泄做好了准备,只有将我们潜在的情感挖掘出来,才能实现最终的情感宣泄和心灵净化。因此,"激起"与"宣泄"是同一系统中的两个不同条件下的发生可能,具有相同性,而非截然不同的两个对立概念。

(四)宣泄与艺术的心理治疗

在艺术活动中,"激起"与"净化"共同构建了宣泄心理,是构成艺术的心理治疗的一个不可缺少的因素,它们共同作用实现"净化"的最终目的,也只有这样的艺术活动才能达到心理治疗的作用。维拉·波兰特在《文学与疾病》中说:"艺术与医学自古以来就存在着基本的、本质上不无根据的联系。古典思想将医学和艺术合二为一奉为和谐的最高目标。"[1] 无论是绘画、电影、音乐,还是文学都是可以通过宣泄来实现对艺术家和欣赏者的心理治疗的。

在近代医学中,艺术的这种功能甚至逐渐被运用到医疗方面。20世纪50年代以来,音乐疗法逐渐引起各国医学界和音乐工作者的兴趣和重视,美、英等国先后创办了各种音乐医疗的刊物,运用音乐手段来治疗某些心理与情绪方面的病症,并在这方面进行了一系列研究工作,美国某些高等院校还专门设立了艺术疗法的学位。

西方现当代心理学的许多流派,都十分重视艺术对欣赏者深层心理的宣泄作用和净化作用,人们在现实生活中受到压抑或情绪、愿望、理想无法实现时,通过艺术创造的想象世界或梦幻世界可以得到完成和满足,从而达到和谐整合的良好状态。

第三节 艺术教育与人的全面发展

一、艺术教育的发展

艺术教育是美育的核心,它的根本目标是培养全面发展的人。艺术教育承担着开启人的感知力、理解力、想象力、创造力,使人的内心情感和谐发展的重任。

(一)美育与艺术教育的历史

艺术教育的历史源远流长,早在我国先秦时期和西方古希腊时期,人们就已经注意到艺术教育问题。尤其在当今社会,随着科学技术的飞速发展,人们物质生活和精神生活日益提高,艺术教育获得了巨大的发展并引起了前所未有的关注。

[1] 维拉·波兰特,方维贵.文学与疾病——比较文学研究的几个方面[J].文艺研究,1986(1):125-133.

1. 孔子

孔子是有史以来最伟大的教育家，2006年起，联合国教科文组织设立孔子教育奖。而孔子的艺术教育观则是他教育思想极为重要的组成部分。孔子思想体系的核心是"仁"，孔子的教育目标是要造就仁人君子，以实现他所理想的和谐社会。为此，他提出了"兴于诗，立于礼，成于乐"的教育纲领。诗教、礼教、乐教，是孔子教育的最主要的教育过程、教育内容。

《大戴礼·卫将军文子》记载："子之施教也，先以诗。"孔子把诗教作为教育的第一步。在《论语》中有许多有关诗教的论述，如认为诗"思无邪"，可以"兴""观""群""怨""事父""事君"，朱熹注曰："兴，起也。《诗》本性情，有邪有正。其为言既易知，而吟咏之间，抑扬反复，其感人又易入。故学者之初，所以兴起其好善恶恶之心而不能自已者，必于此而得之。"在这里，孔子用生动形象、朗朗上口的诗歌来感化和诱发学生纯正无邪的性情，"好善恶恶"，作为引导学生逐渐成长为仁人君子的起点和基础。

"立于礼"，就是要让学生的举止行为都能符合道德规范，做到"非礼勿视，非礼勿听，非礼勿言，非礼勿动"。这样才能"卓然立足"于社会，"而不为事物之所摇夺"。如果说诗教偏重于情感教育，那么礼教则偏重于理性教育。情感是需要理性来指导、调节和规范的，因此孔子在指出"不学诗，无以言"的同时又强调"不学礼，无以立"。

孔子的教育思想尤其要引起当代人重视和深思的是，提出了"成于乐"的主张，把乐教作为继诗教、礼教之后的培养仁人君子的终极教育。"立"只是建立，"成"则是成就。"成于乐"要比"立于礼"更高一个层次，人的全面塑造最后即是完成于"乐"教之中。

正如徐复观所说："礼乐并重，并把乐安放在礼的上位，认定乐才是一个人格完成的境界，这是孔子立教的宗旨。"乐，不仅指音乐，还包括歌舞等，是古代的表现思想情感的最重要的艺术。乐教，也就是古代的艺术教育。

礼和乐缺一不可，礼规范人的外在行为，而乐却感化人的内心世界。因此，礼教使人的行为举止符合"仁"的要求，能立足于社会；乐教却更进一层，使人从心灵深处进入"仁"的境界，理性和感性在更高层面上达到一致与和谐，理性规范成了人的内心情感的自觉要求，从而完成人格的塑造。所以孔子说"成于乐"。乐教，即艺术教育，在孔子看来，是育人的终极教育。孔子的这一教育观念应该引起当代人的深思。

2. 席勒

在西方，美育理论古已有之。无论是在古代、中世纪还是在文艺复兴时期，比如古希腊的柏拉图把审美教育视为道德教育的一种特殊方式或补充手段，认为审美教育从属于道德教育。18世纪美育理论的核心则聚焦于弗里德里希·席勒的理论见解，席勒通过一系列论证，构建了一个理想的美学乌托邦，试图将理论的美学引向行动的美学，借助美育使人类在未来建立起一个自由的理性王国。

在《美育书简》中，席勒将古代希腊社会与近代文明社会进行了对比，感到在古希腊社会中人的天性是和谐完整，个人与社会的关系也是协调一致的。而近代文明社会由于工业的发达造成社会分工和职业等级不同，使得社会与个人之间产生了严重的分裂，并导致使个人自身也产生了人性的分裂。

席勒批判地指出，现代人性的分裂，感性与理性的对抗，违背了自然法则，阻碍人类

文明走向更高阶段，成为人类社会长久发展的屏障。席勒尖锐地批评了欧洲传统的理性文化，对现代人及现代文明作了激进的批判。但他并不否认现代文明的进程，认为这个阶段是一种无法逆转的、必然的文明进程，但是人的个体却为此牺牲了完整的人性和尊严，失去了整体性、和谐以及和解。

在批判现实的同时，席勒也提出了解决问题的主张，席勒认为要解决现代文明导致的人类损失与进步之间的矛盾，不能指望现在这样的国家，同样也不能指望观念中的理想国家，因为它本身必须建立在更好的人性之上。所谓更好的人性，就是既要有和谐一致的一体性。又要保证个体的自由和它的多样性。政治上的改进要通过性格的高尚化，而性格的高尚化又只能通过艺术。因此需要从审美教育入手，来完善人的道德，实现人的感性与理性的协调，恢复人的天性的完整性。从而使当前的自然王国经由审美王国达到人类理想的伦理王国，也就是自由王国。

在席勒看来，人身上有两种相反的"冲动"。一个叫"感性冲动"，它产生于人的自然存在或感性本质；另一个叫"理性冲动"，它受到必然规律的限制，完美的人性应当是二者的有机统一。这两种冲动都是人的天性，只不过在近代文明社会中，被分裂开来了。完美的人性，应当是它们二者和谐的统一。

因此，席勒指出，需要有第三种冲动即"游戏冲动"作为桥梁，将二者有机地统一起来，使人成为具有完美人性的真正的人。也就是说，当人们摆脱了任何外在与内在的压力去做一件自己高兴做的事情时，就获得了"游戏冲动"。这种"游戏冲动"就是美的内容。正是这种游戏冲动在物质世界与道德世界之间搭起了桥梁。席勒之美育既不是物质性的强制，也不是精神或道德的强制，不以功利为目的，弥合理性与感性间的分裂，促进两者的和谐。

席勒的美育理论被认为是西方美育最重要的基石。他的美育理论不仅局限于精神领域，而更侧重于现实人生，追求一种人性完整、政治解放的自由人生。因而是一种人生美育之路，含有社会的、政治的和社会学的意义。

（二）近代中国艺术教育现状

虽然我国古代封建社会中美育思想的发展有悠久的历史，但西方近代美育理论的发展对20世纪初期的中国产生了很大的影响，中国近代的艺术教育理念是伴随着"西学东渐"逐渐产生和发展的。在近代最早公开将美育与德育、智育相提并论来提倡的是清末学者王国维，之后的梁启超、王国维、蔡元培等人对艺术教育思想的不断实践与发展，可以勾画出中国近代艺术教育理念的生成过程，即从政治的附庸到学术理论的建立进而到广泛的倡导和宣传，最后落实到独立的学堂教育之中。

1. 梁启超

近代艺术教育思想的政治启蒙梁启超是19世纪末20世纪初晚清文学改良运动的发起者，同时也是近代最早引进和介绍西方文化的启蒙学者之一。出于救国图强的目的，梁启超在考察资本主义国家发展的历程后，主张不仅仅要学习西方的科学技术，还提出了很多艺术教育新观点，这集中体现在他所提出的"诗界革命""小说界革命"等文学改良主张上，以期通过艺术教育来实现社会的变革。

由此可以看到，梁启超的艺术教育思想偏重于艺术教育作为政治手段的重要意义，这和传统儒家将艺术教育作为道德工具有相近的地方，仍然强调美育"文以载道"的功能。虽然他没有从人的全面发展的角度提出人自身完善的问题，尽管如此，他的美育观点仍然具有思想启蒙的全新意义。

2. 王国维

王国维是近代中国美学思想的开创者和奠基者。他把康德、叔本华、尼采等人的美学思想与中国传统美学思想结合起来，建立了一套融合中西古今的近代美学思想体系，为近现代中国艺术教育思想体系的建立提供了深厚的美学理论基础。王国维接受了康德"非功利性"的美学思想，从审美角度把美看成是非功利性的，都具有"可爱玩而不可利用"的性质。同时他并不否认美的社会功用，认为美具有一种无为而治的作用，并且美能丰富人的精神和净化人的心灵。

王国维认为艺术教育是培养完全人物不可缺少的教育内容。王国维在《论教育之宗旨》一文中指出："教育之宗旨何在，在使人为完全之人物而已。何谓完全之人物，谓使人之能力无不发达且调和是也。"王国维根据近代西方心理学知、情、意三分法，把教育分为德、智、美三育，艺术教育是培养完全人物不可缺少的教育内容。

王国维把美育建筑在人的全面和谐发展、个人价值体现的大背景下，在理论上冲破了封建传统美学思想的功利性樊篱，富于人道主义色彩，成为一种以培养健全人格和艺术化人生为中心内容的艺术教育理论。

3. 蔡元培

蔡元培是较早传播西方美学思想的重要学者。早年蔡元培赴德国留学，集中心力于康德的美学思想，最注意于美的超越性和普遍性。这为他日后积极提倡美育，大力传播美学思想，发展艺术教育奠定了坚实的基础。

蔡元培的独特贡献在于把美学与社会教育联结起来。蔡元培给"美育"下的定义为："美育者，应用美学之理论于教育，以培养感情为目的者也。"这个定义将美学理论与教育联系起来，为美育提供了广阔的天地。

在他出任民国政府第一任教育总长期间，以及后来任北京大学校长期间，都把美育确定为其新式教育方针的内容之一，并且提出了一系列美育实施设想，对美育的本质、内容、作用和实施美育的途径做了较系统的研究与阐述。在蔡元培的倡导下全国的中小学开设了图画、唱歌、手工课；大学开设美学、哲学、文学等课。同时上海、杭州、北京等地相继创办国画、美术、音乐、戏曲学校，培养艺术教育人才，使艺术教育突破传统的师徒授艺的模式而走向科学化。

西方当代艺术教育

美术作为教育的手段，不仅仅是让学生画杯子和牙刷。美术在美国中、小学教育中占据很重要的地位。这可从以下几个方面看出来。

（1）较好的美术教育设施，每所小学和中学有专门的美术大教室。这种美术教室实际上是一个微缩的美术学院，所有美术用品，包括颜料、纸张、画笔、石膏、木板、照相纸都有学校免费提供。

（2）学生有机会接受多种艺术门类的基本训练，而这种训练并非只针对少数美术天才，而是人人有份。

（3）高中学生已经开始学习用视觉艺术为手段来表达观念。

例如，华盛顿州肯由基高中学生贝特丽·培特松在谈论她的雕塑时说："我拿定主意，要对什么是理想的美国女性形象这一问题来表达我的观念。流行时装、时髦首饰、漂亮脸蛋、拥有个性、高挑个头、纤细瘦弱，这就是社会施加的模式。"

用美术作为教育手段，不仅广泛地运用在美国中、小学教育中，就连那些因病不能踏进校门的孩子，也有机会接受当代艺术的熏陶。例如，纽约州罗德岛美术学院美术馆与罗德儿童医院，送艺术上门，把画室移进病房，对长期住院，无缘于美术接触的病孩，根据每个人的病情轻重，逐一制定专门的教学内容和方法，进行美术教育。病孩们通过学习绘画、雕塑、版画等，提高自我表达和独立思维的能力。

那些与美术风马牛不相及的理、工科大学，也把美术当作学生培养精神素质的手段。有的医学教授建议在医学院开设美术课，让医学院的学生从艺术中学习医学院无法学到的东西。他们认为：学习艺术是人类学习伦理道德的途径之一，也是探索生命意义的途径。一个对生命意义毫无兴趣的医生，不可能真正关心病人的生命，绝不能成为好医生。同时，艺术在本质上是人类的一种交流，也是人类体现生命意义的一种活动。这都是和医生的医疗活动相关联的。

二、艺术教育在当代社会中的重要意义

古代中国和西方社会的大思想家都注意到艺术对人类社会的意义和作用，这不但说明了人类各民族文化的历史进程具有某种客观的规律，同时也说明艺术由于具有认知、教育、组织、娱乐等多种功能，确实能对社会生活发生多方面的作用和影响。因此，古代的教育家才这样重视艺术教育对培养和陶冶人所起的巨大作用。

（一）艺术教育的范畴

现代社会中，"艺术教育"这一个概念，可以分为狭义和广义两种范畴。

1. 狭义的艺术教育

狭义的艺术教育主要是指为培养艺术家或专业艺术人才所进行的各种理论和实践教育，比如国内的各大艺术院校，美术学院培养的是画家与雕塑家，音乐学院培养的是作曲家、歌唱家和演奏家，电影学院培养出编剧、导演和演员等。这一类的艺术教育是为了职业发展而设定的，具有较高的专业性与技术性。

2. 广义的艺术教育

而广义的艺术教育则更为普遍地为广大人群服务。现代社会的人，无论从事何种职业，

都会涉及艺术，有的人从事的工作与艺术相关，比如厨师、园艺；有的人利用业余时间看电影、唱卡拉 OK，或者跳交际舞，总之，每个人的生活都涉及艺术。所以广义的艺术教育的目标是培养全面发展的、人格和谐的人，而不是为了培养专业艺术工作者，所以在培养内容上不讲究高、精、尖，而是强调通过艺术欣赏愉悦身心，通过对优秀艺术作品欣赏和普及，提高人们的审美修养和艺术鉴赏力。

不仅如此，艺术教育对人们道德的完善和智力的开发也将产生深远的影响，它可以使人更加真诚，更富有同理心，还可以开发想象力与创造力，全方位地提高整体素质。

（二）当代社会中的艺术教育

艺术教育作为一种上层建筑，与生产力及科技的发展，与人们生活状态的变化是密切相关的。

1. 艺术教育与当代生活状态

20 世纪下半叶，科学技术和生产力以人类历史上前所未有的速度获得了巨大的发展，物质得到了极大的丰富，人们在生活上更加富有，也有了更多的闲暇时间和消遣需要。除此之外，高科技社会又使得分工比工业时代更加专门化和职业化，人们的日常生活都被程序化和符号化，高效率的工作节奏加重了精神压力，使人们在精神上更加焦虑和不安。空虚、孤独、颓废、悲观弥漫于在当代人的精神生活领域。

在这种情况下，人们渴望超出有限的物质生存需要，追求更高的精神生活。在这其中，艺术发挥了极为重要的作用。人们需要在艺术中修复感性与理性的分裂，恢复心理平衡和精神和谐，实现人格的完善。

2. 各国的艺术教育现状

20 世纪 60 年代以来，世界各国对艺术教育空前重视。日本将自然科学、社会科学和艺术科学并称为三大科学，许多综合性大学都开设了艺术教育方面的课程。在俄罗斯，艺术教育也受到相当高的重视，除传统的音乐、美术、戏剧、电影等艺术门类外，还兴起和发展了工业艺术设计等新兴艺术学科，将技术与艺术、科学与美学、物质文明与精神文明融合到一起，使艺术的范围从人类的精神生活领域扩大到物质生产领域。

在美国，近半个世纪以来艺术教育也发展很快，仅以影视艺术为例，在 20 世纪 60 年代初期，美国仅有几所大学设立了电影、电视系，而到了 20 世纪 80 年代末期，开设电影、电视课程的大学已近千所，在其中攻读各种学位的学生达数万人之多。目前，美国设立艺术学院、系的综合性大学已有上千所之多，开设出门类齐全、种类繁多的艺术类课程，内容除涉及各门艺术和艺术史外，还涌现出一批新的艺术边缘学科或交叉学科，如艺术心理学、艺术社会学、艺术文化学、艺术管理学、艺术教育学以及艺术理疗学等。

3. 国内艺术教育现状

我国近年来艺术教育更是有了突飞猛进的发展。特别是随着全面推行素质教育，以及认真贯彻德智体美全面发展的教育方针以来，我国逐步形成了从幼儿园、小学、中学到大学的一整套艺术教育体系。艺术教育的重要性日益受到重视。

当今许多综合大学、师范大学，乃至理、工科院校，纷纷成立或筹备成立艺术中心、艺术系或艺术学院，全国中小学的艺术教育也蓬勃发展。这一切，标志着我国艺术教育进入一个崭新的时代。

三、艺术教育的任务和目标

蔡元培早在 1917 年就提出"以美育代宗教"，原国家教委何东昌同志在 1986 年提出"没有美育的教育是不完全的教育"。美育是我国德、智、体、美、劳全面发展教育方针中的一个重要组成部分。美育的任务不应看作是只培养专业艺术家，更重要的是要担负起培养和谐健康人格的任务，培养人具有敏锐的认识美、感受美、鉴赏美、表现美的综合能力，并能按照美的规律来塑造事物和建造美好世界。

如果用一句话来概括，艺术教育的根本任务和目标，就是培养全面发展的人才。具体来讲，艺术教育的任务又可以从这样几个方面来理解。

（一）提高艺术修养

艺术修养是人的文化修养的重要组成部分，也是人文精神的集中体现。现当代社会中的人，必须具有较高的文化修养与艺术修养，才能适应社会的发展与时代的需要。在当代社会中的人才，仅仅具有精深的专业知识与技能还不够，还需要具备较高的艺术修养和审美能力的复合型人才。人的各方面素质是相互作用，相互影响的，当艺术修养得到提高之后，可以协调人们的身心、激发生活的动机，从而潜移默化地使人们在工作与生活中具有一个更加健康和谐的状态。

我国教育所设定的根本任务是坚持为社会主义建设服务，培养德、智、体、美、劳全面发展，有理想、有道德、有文化、有纪律的一代新人，提高全民族的素质。艺术教育是学校实施美育的主要内容和途径，也是加强社会主义精神文明建设、潜移默化地提高学生道德水准、陶冶高尚的情操、促进智力和身心健康发展的有效手段。艺术教育作为学校教育的重要组成部分，具有其他学科教育不可替代的特殊作用。

（二）培养想象力与创造力

艺术教育之所以在整个教育中有着特殊的地位与作用，是因为它可以培育和健全人的审美心理结构，培养人们敏锐的感知力、丰富的想象力和无限的创造力。艺术活动作为人的一种高级精神活动，能够极大地促进和提高人的思维能力。

想象力是指在我们头脑中创造一个概念或思想的能力。想象力是人类独有的能力，正因为有想象力，人类才能够从事创造发明。艺术教育能启发想象力，使人们的想象力更丰富。艺术作为一种意识形态形式，是一种创造意象的心灵活动，它所构制的不是现实的世界，而是一种想象、意象的世界。

艺术教育中的形象思维都能把感觉、情感和理性相结合，通过表象去创造对象，用以解释经验，促进领悟。艺术的潜在生命力就是无限地创造，艺术教育对培养人们的创造性思维是十分有利的。

在艺术创作和艺术欣赏这种自由的精神活动中，人的创造力也得到了充分地发挥。哈佛大学校长尼尔·陆登庭1998年在北京大学发表演讲时就提到了"人文艺术学习的重要性"。他着重指出，哈佛大学之所以重视人文艺术学习，是因为"这种教育既有助于科学家鉴赏艺术，又有助于艺术家认识科学。它还帮助我们发现没有这种教育可能无法掌握的不同学科之间的联系"。

毕加索的《牛头》

案例说明：

毕加索是西方现代艺术史上最具创造力和幽默感的伟大艺术家。毕加索以简洁而闻名的作品是一个雕塑的牛头（图6-5），它其实是由一个废弃的自行车鞍座和把手放在一起做成的。这是一个风趣而简单的游戏，但是要使它们具有意义，就必须对要创造的物体形式的各种微妙的含义有极好的理解力。而且这对于一位西班牙的艺术家来说，牛还是西班牙民族精神的象征，具有特殊的文化含义。

毕加索的匠心独运与他那种适时适地的敏感结合在一起发挥作用，因而使最微不足道的材料成为一种新的、富有生命的雕塑，实际上就是一种新的艺术。在漫不经心的人看来显然是无生命的地方，他不用什么技巧，只用神奇的一笔便赋予生命。

图6-5　西班牙毕加索《牛头》（旧自行车部件）

案例点评：

雕塑《牛头》是毕加索的代表作品。《牛头》用的材料全是现成物品，即一个自行车座和一个车把。这些现成品到了他的手里便激发了他的想象力，他巧妙地构思了这一尊"公牛"。这就是后来具有广泛影响的现成品雕塑，毕加索是这种艺术的先驱者。

自行车在我们大部分人的眼里，就是一架自行车而已，而在像毕加索这样的艺术家眼里，却有着与常人不同的视觉与构思。诺贝尔物理学奖获得者艾伯特·詹奥吉说过："发明就是和别人看同样的东西却能想出不同的事情。"

（三）塑造完善人格

从古至今的政治家、思想家，都很重视艺术对于人情感的陶冶和净化作用，强调通过艺术教育来培养人们和谐完整的情感和精神状态。艺术教育作为美育的核心内容和主要手段，通过潜移默化、以情动人的方法来陶冶人的情操，美化人的心灵，使人成为一个具有高尚情操的新人。

通过每一个人获得的全面发展，从而使得社会的全面进步得以实现。在当前的社会环境下，艺术教育对于社会主义精神文明建设，对于全民族精神素质的提高有着重要的意义。通过艺术教育完善人格的途径主要表现在以下两个方面。

1. 艺术的宣泄作用

艺术教育可以对人的负面情绪起到疏导与宣泄的作用，我们都有过这样的经历，当心情变得郁闷时，听一首伤怀的歌曲，自己的情绪就在音乐中找到共鸣，感觉到自己不再是孤独的一个人，内心的负面情绪也就得到了有效的宣泄，心情会雨过天晴，身体上与情绪上的毒素得到了有效的排除，情感也就得到净化与升华。

正确的宣泄是健康人格的重要组成部分，特别在当今社会里，信息的快速传达与更新导致生活与工作节奏特别快，而艺术教育就为情绪的宣泄与净化提供了一个非常好的方式。艺术教育的开展能为学生提供健康的娱乐与消遣，对学生情感状态与心理健康尤为重要。如果学生们能参与一些具有娱乐与审美趣味的艺术实践活动，将会大大有益于学生的精神放松，并使他们的性情得到健康、和谐自由的发展。

2. 艺术的自由表达

艺术作品作为一种由外至内都体现着自由的艺术形式，不但在其中积淀着美和智，而且也潜藏着真与善。作品创作之后首先欣赏作品的必然是作者本身，只有符合自己创作意愿和思路的作品才能满足自身的感官享受，更重要的是把画之美与他们体验到的美吸收到心灵之中，并且逐渐使自己的心灵、行为变得更为完善，高尚。既有助于审美心理的形成，又能改善与促进身心健康发展。即便不直接参与艺术创作，仅仅借助观赏艺术家创作的艺术作品，都可以使人体验快乐、塑造健康和谐的人格。正因为艺术教育不带强制性、功利性的特点，不同于传统的思想灌输和道德训诫的方法，以审美的方式塑造健全人格，因此它对人的感染力更加的强烈、深入、自然和持久。

本章小结

艺术是一种特殊的社会意识形态，艺术生产是一种特殊的精神生产，艺术作品具有独特的审美价值。艺术生产是通过创造具有审美价值的艺术品来满足人的审美需要，艺术作为人类审美活动的最高形式，集中体现出人类的审美意识，凝聚和物化了人对现实世界的审美关系。

思考题

1. 根据自己的艺术实践，你认为艺术的功能有哪些？
2. 试述艺术社会功能的重要性。
3. 艺术的审美功能在所有功能中的作用是什么？
4. 艺术与心理表现及治疗之间是什么关系？

学习建议

建议阅读书目：
1. 杜卫. 美育论 [M]. 北京：教育科学出版社，2014.
2. 张望. 鲁迅论美术 [M]. 北京：人民美术出版社，1982.
3. 北京大学哲学系美学教研室. 西方美学家论美和美感 [M]. 北京：商务印书馆，1980.

第七章

艺术的分类

学习要点及目标

1. 比较有影响的几种艺术分类方法和艺术分类的意义。
2. 传统艺术类型有哪些？各种传统艺术类型的特征。
3. 现当代艺术类型产生的历史背景。

第七章 微课

本章导读

艺术分类是美学和艺术学研究领域中的一个重要问题。我国对于艺术分类的研究源远流长，中国古代的思想家，观察并总结了一些时代艺术发展的状况和经验，对于艺术种类的划分问题，提出了一些重要的意见。

如在汉代人写的《毛诗序》中，就对诗、歌、舞的联系和区别作过这样的论述："诗者，志之所之也，在心为志，发言为诗。情动于中而形于言，言之不足故嗟叹之，嗟叹之不足故永歌之，永歌之不足，不知手之舞之，足之蹈之也。"曹丕的《典论·论文》、陆机的《文赋》、刘勰的《文心雕龙》等，都涉及艺术分类的问题。

近代著名文艺理论家和美学家们，如蔡仪、以群、王朝闻、李泽厚、张道一、李心峰、彭吉象、梁玖等都在专著或文章中，对艺术分类的问题提出了自己的见解。中国对于艺术分类的研究也呈现出多向度、多元化的局面。

德国古典哲学家黑格尔重视把作品的思想内容与形象之间的关系作为艺术分类的基础，把艺术分为建筑、雕塑、绘画、音乐和诗五大类型，这五种类型又因不同的历时性和象征型、古典型、浪漫型相对应。

由于看问题的角度不同，依据的标准不同，至今较有影响和实用价值的分类法也是多种多样的，比较有影响的主要是以下几种。

（1）以艺术形态的存在方式为标准，分为三种艺术类型：空间艺术，包括绘画、雕塑、工艺美术、摄影艺术、建筑艺术和园林艺术等；时间艺术，它包括音乐、文学、曲艺等；时空艺术，包括戏剧艺术、影视艺术、舞蹈艺术以及新兴的电子游戏艺术等。

（2）以艺术形态的感知方式为标准，分为四个类型：视觉艺术，它包括绘画、雕塑、工艺美术、摄影艺术、舞蹈、杂技、建筑艺术和园林艺术等；听觉艺术，包括音乐、曲艺等；视听艺术，包括戏剧、电影和电视剧等；想象艺术，主要指文学，因为文学的形象内容，是以书面或口头语言为媒介，通过想象而呈现于头脑中的。

（3）以艺术形态的创造方式为依据，分为五个类型：实用艺术，包括工艺美术、艺术设计、摄影艺术、建筑艺术和园林艺术等；造型艺术，包括绘画、雕塑等；表演艺术，包括音乐、舞蹈、戏剧、曲艺和杂技等；语言艺术，包括文学的各种样式；综合艺术，包括电影和电视剧艺术和当代的各种新媒体艺术等。

关于艺术分类，历来就是一个众说纷纭的问题。这不仅是因为每个人有不同的见解、不同的分类方法，更主要的是因为一个艺术作品的构成往往是比较复杂的，它的艺术特点并不是那样的单一，常常呈现着参差交错的情况。

但现存的各艺术种类，都经过比较长时期的历史发展，逐渐形成了自己的相对独立的艺术特征，这种特征制约着自己的艺术内容和形式，不容混淆。在本书中，我们尽量把复杂的问题简单化，按照各门类艺术产生的时间段来进行分类，将艺术划分为传统艺术类型和现当代艺术类型。

传统艺术类型主要包括建筑、绘画、雕塑、手工艺美术、音乐、舞蹈、戏剧、曲艺和文学等；现当代艺术类型包括现代艺术设计、摄影、电影、电视艺术和当代的各种新媒体电子艺术。

不管以哪种形式来分类，艺术分类研究目的大概有两个：第一，从艺术分类基本原则的角度，探索各门艺术的特点；第二，考察各门艺术及每一个门类内部具体艺术之间的相互联系和相互渗透，揭示整个艺术世界的内部结构和规律。

希腊神话中关于缪斯女神的传说

希腊是欧洲文明的发源地和摇篮。希腊神话中关于缪斯女神的传说，代表着古希腊人对艺术和艺术分类的全方位理解。

缪斯女神在古希腊神话传说中被誉为艺术与青春之神，欧洲诗人常将她比作灵感与艺术的象征，即第六感女神。缪斯女神是宙斯和记忆女神漠涅摩叙涅（Mnemosyne）的九个女儿，她们从父母那儿得到了一切创造性工作所必须具备的素质：从父亲宙斯那儿，遗传得到了创造和控制的智慧；而从母亲漠涅摩叙涅那儿，她们继承了对艺术和科学的鉴赏力。每一位缪斯女神都分别掌管着一种诗歌、艺术和科学的才能。

拉培（Calliope）是九位缪斯女神中年龄最长的，她司掌史实，她以"荷马的缪斯"著称，据说是她给了荷马灵感，这位盲眼诗人才写下了《伊利亚特》和《奥德赛》两部史诗。克

利欧（Clio）是司掌历史的缪斯女神，她经常被描绘成手拿羊皮纸的形象，因此也被称作"宣扬者"。欧忒尔佩（Euterpe）司掌抒情诗，她的形象是手持长笛和双管长笛的少女。特普西科瑞（Terpsichore）是司掌舞蹈的缪斯女神，她是舞蹈的发明者，有时也被认为兼管戏剧合唱。

据说缪斯女神们经常在奥林匹斯山上群神宴饮时载歌载舞，极其快乐。她们是歌手和乐师的技艺传授者和庇护者，并赋予诗人和歌唱者以艺术灵感，人们常用缪斯女神象征诗人、诗歌、文学、爱情以及有关艺术的灵感等，演绎出神秘、古典、高贵、自然、浪漫的气息，因此尤受文学家和诗人的尊崇。

希腊神话，成为希腊乃至世界艺术创作的源泉。马克思说："希腊神话不只是希腊艺术的武库，而且是它的土壤。"在神话观念的影响下，被缪斯们赋予灵感的古今艺术家们展开想象的翅膀，塑造了丰富生动的艺术形象，带我们从雕塑、建筑、绘画、舞蹈、文学和音乐中走进一个神、英雄、凡人共处的艺术的世界里。

第一节　传统艺术类型

传统艺术是人类在过去漫长的岁月中，在生产、生活各方面所积累的文明成果汇集成的一种反映民族特质和风貌的民族艺术，是世界各民族历史上各种思想文化、观念形态的表征。人类传统艺术的遗产极其丰富并且辉煌。包括建筑、雕塑、绘画、音乐、舞蹈、戏剧、文学、书法、工艺美术、传统美食、传统服饰等。历经几千年的创造和积累，渗透着东西方文化的深厚底蕴，成为全人类的宝贵财富。

中国传统艺术深深植根于中华民族传统文化丰厚的土壤之中，体现出中华民族的文化心理和审美意识。中国传统艺术受儒、道、释哲学精神的影响，中国人信奉人与自然合一的观念，都以"天人合一"为最高境界，"天人合一"也正是一种真善美统一的境界。由此形成我们民族"以和为贵"的思想，由此产生的审美意识是"万物静观皆自得""无为"，崇尚自然优美。根植于这种哲学观而生的审美意识走进艺术创造，必然产生独特的观察事物的方法与表现事物的方法，展现出民族艺术本质特征。

一、建筑艺术

建筑，记载着人类的生存智慧，是人类最早昌盛的艺术样式之一。它是建筑物和构筑物的统称，是工程技术和建筑艺术的综合创作，是各种土木工程、建筑工程的建造活动。建筑在拉丁文中的含义是"巨大的工艺"，说明建筑的技术与艺术密不可分。建筑艺术是指按照美的规律，运用建筑艺术独特的艺术语言，用固体材料修建或构筑的提供居住或活动空间的一种视觉艺术形式。

（一）建筑的分类

以其功能性特点为标准，建筑艺术可分为纪念性建筑、宫殿陵墓建筑、宗教建筑、住宅建筑、园林建筑、生产建筑等类型。

从建筑的主要材料使用上可将建筑分为木构建筑、砖石建筑、钢筋水泥建筑、轻质材料建筑等。根据建筑的时代特征，又可区分为古典主义、现代主义和后现代主义。

（二）建筑艺术的审美特征

建筑艺术的审美特征，主要是技术与艺术相结合、实用与审美相统一，建筑空间与实体的对立统一；静态的、固定的、表现性的、综合性的实用造型艺术；内容表现上的正面性、抽象性和象征性，建筑与环境的协调等。

从而可知，建筑艺术与其他造型艺术一样，它主要通过视觉给人以美的感受。同时，建筑艺术是一种立体艺术形式，是通过建筑群体组织、建筑物的形体、平面布置、立面形式、内外空间组织、结构造型，亦即建筑的构图、比例、尺度、色彩、质感和空间感，以及建筑的装饰、绘画、雕刻、花纹、庭园、家具陈设等多方面的考虑和处理所形成的一种综合性艺术。使建筑形象具有文化价值和审美价值，具有象征性和形式美，体现出民族性和时代感。

例如，中国的故宫、天坛（图 7-1）、"鸟巢"、布达拉宫，欧洲中世纪哥特式教堂，法国的埃菲尔铁塔，美国的流水别墅，澳大利亚的悉尼歌剧院等。直到现在，建筑一直被视为一个城市或国家的形象代言者，标志性建筑乃是真正的"城市名片"。

图 7-1　北京天坛

（三）建筑的时代性、环境性和民族性

1. 建筑的时代性和环境性

人类的建筑史告诉我们，在一定环境和时代中，人类的物质文化具有什么特点，达到了什么境界，就会有什么样的建筑。在古希腊时期，人们主要靠双手向自然采天然之石，建造以石块为主要原料的单体建筑或群体建筑。同样，在中国的古代，人们就近取材，建造以木头或石块为主要材料的建筑物和建筑群，但是其高度难以达到希望的层次。埃及的金字塔，虽然拥有巨大的体量，挺拔的高度，但单一的用料以及所花费的时间之长，也同样直观地向我们透露了那一时期人类物质文化的状况。

而到了现代，随着科学文化的突飞猛进，人类征服自然的物质手段空前发达，物质文化也空前丰富，正是在这种情况下，才出现了千姿百态的高层建筑，出现了由既美观、实用，又坚固、轻巧的钢筋水泥、玻璃等构成的五彩缤纷的单体建筑和群体建筑，出现了 100 多层的摩天大厦，海拔几百米高的电视发射塔等。

2. 建筑的民族性

游牧民族在大草原上游动性的生产和生活，就形成了"帐篷"类的建筑风格。生活在

热带丛林中的傣族人民，为了克服自然环境潮湿的弊端，而建造了楼阁式的建筑，形成了傣族建筑的民族风格。不同环境下不同民族的建筑以及这些建筑的民族风格都与一定的环境的作用分不开，再加上时代因素及各种文化因素的影响，各民族根据自然环境的适应程度所建造的建筑，经过长期的生活习惯与审美习惯的陶冶，最终被固定成了一定的民族形式，从而使建筑具有了民族性。

到了今天，随着物质手段的高水平发展和建筑物质实用功能的进一步完善与革新，建筑艺术的民族性特征受到了前所未有的挑战，建筑渐渐地销蚀了自己的"民族性"。

二、绘画艺术

绘画是用笔、刷、刀、手指等各种绘画工具和材料通过挥洒、涂抹、拓印、腐蚀等各种绘制手段，将颜料、墨汁、油彩及其他有色物质描绘和移植到纸张、纺织物、木板、皮革、墙壁或岩石等平面上，以点、线、面、色彩、明暗、透视、构图等造型因素反映现实和表达审美感受、思想感情的艺术。

（一）绘画的审美特征

绘画是依赖于视觉创造、感受和欣赏的艺术，它除了具有造型艺术的"应物象形"的造型性、静止性和永固性的一般特征外，还有自己独具的审美特征。

1. 绘画是二维空间的艺术

绘画表达审美感受是在平面上，如画布、纸等上面进行的。而雕塑、建筑等造型是立体的，在三度空间进行的。

2. 绘画是瞬间的艺术

绘画艺术表现的是静态的视觉艺术形象，因此，表现人物和事件的发展过程，不像小说、诗歌、电影、戏剧等艺术形式那样自由舒展，往往受到画面的局限，只能选择最富于表现力的一瞬间来反映现实生活，表达人们的审美感受。因而，绘画对艺术形象的概括和提炼，要求更为集中、凝炼和巧于构思。

比如，17世纪佛兰德斯画家鲁本斯的《劫夺留西帕斯的女儿》（图7-2）的内容取材于希腊神话。描绘的是众神之王宙斯与丽达所生的孪生儿子卡斯托耳与波吕刻斯，趁着蒙蒙晨曦，正准备将迈锡尼王留西帕斯的两个孪生女儿抢劫走的瞬间。画面气氛非常紧张，很有人仰马翻、天翻地覆之势，又好似处在一个顺时针旋转的台风中心，混乱而具有动感。

3. 绘画是可以突破时空限制的艺术

绘画不像摄影，摄影作品画面上的艺术形

图7-2　比利时鲁本斯《劫夺留西帕斯的女儿》

象只能是在相机镜头"视野"之内的，按下快门那一瞬间的情景。绘画作品所表现的，可以是已经过去的一瞬间，可以是正在发生的一瞬间，也可以是运用想象对未来一瞬间的描绘。绘画还可以借助读者的联想和想象以及一些特殊的表现手法来突破时间和空间的限制以表现艺术形象。这在中国画方面表现尤为突出。

例如，宋徽宗赵佶当政的时候，曾以"竹锁桥边卖酒家"为题让画家们作画。当时许多应试者都思考如何重点表现酒家，大多以小溪、木桥和竹林作陪衬。然而，画家李唐却独出心裁，在画面上巧妙地画出一弯清清的流水，一座小桥横架于水上，桥畔岸边，在一抹青翠的竹林中，斜挑出一幅酒帘，迎风招展。画面虽未画出酒家，酒家深藏于竹林之中却是一看便知，而且深得"竹锁"意趣。

从上面几层意义上来说，绘画可以突破时间、空间的限制，从而达到画里传神，画外有画的美妙境界。

4. 绘画材料技法的审美性

绘画所使用的物质材料、工具和表现技法的互异，产生着各自特殊的审美意趣。如油画变化多端的肌理感和丰富的色彩感，版画的黑白灰关系中的"木味"刀法趣味，中国画的富有生气的笔墨情趣等，不仅与艺术形象有着不可分割的关系，而且它本身也具有审美价值。这些都说明绘画的物质材料、手段技巧所构成的形式美是绘画形象统一整体不可分割的因素。

5. 绘画具有强烈的个体主义色彩

在绘画发展的历史中，不仅在实践上出现了千姿百态的表现手段、形式技巧和风格特色，而且，在理论上形成了众多的派别。在内容与形式的关系上，有的重视绘画的社会功能和教化作用，强调题材内容的思想性及社会意义，要求作品表现一定的哲理、信仰、伦理道德观念等；有的则强调绘画的审美作用，以美感为最高境界，追求完美的形式技巧。

在人和自然的关系上，有的恪守客观对象，并力求生动地传达其神态；有的则强调表现画家的主观精神，即自我感受、激情以及心理。从绘画的发展来说，不同的画家，总是有所侧重，现实的、理想的、写实的、写意的、具象的、抽象的、形似的、神似的，或神形兼备的，从不同角度和程度上各自强调某一方面。在西方，现代流派更是层出不穷，有的刻求逼真，有的完全摒弃任何意义的具象，以至产生了只求理性思考的以及抽象性的绘画。

绘画是个体性很强的艺术劳动，它具有强烈的个体主义色彩。个体的语言，是希冀通过色彩的浓淡、明暗、对比、过渡，来表现自我的内在冲突、矛盾和微妙情感的艺术语言。也因此，没有哪一种艺术形式像绘画一样，个性异彩纷呈、手段瞬息万变。即使是同一时代与地域的艺术家，其个性差异所创造的作品差异也同样的令人叹为观止。

（二）绘画的种类

绘画是一种古老的艺术门类。发展到现代，绘画的种类日益繁多。

绘画艺术发展至今，从材料工具来分，其种类主要有中国画、油画、版画、壁画、水彩画、水粉画、素描，此外还有丙烯以及综合材料的画种等。许多画种又可细分为不同的品种和样式，如版画可细分为木刻、铜版、石版、胶版、丝网版等。其中木刻版画因印制技法不同，又有水印木刻和油印木刻之分。

绘画，不仅种类和形式丰富多彩，而且由于各个国家和民族在社会政治经济和文化传统等方面的差异，世界各国的绘画在艺术形式、表现手段、艺术风格等方面存在着明显的区别。一般认为，从古埃及、波斯、印度和中国等东方文明古国发展起来的东方绘画，与从古希腊、古罗马发展起来的以欧洲为中心的西方绘画，是世界上最重要的两大绘画体系。它们在历史上互有影响，对人类文明做出了各自的重要贡献。

1. 中国画

中国画是指中国传统绘画形式，是用毛笔蘸水、墨、彩作画于绢或纸上，简称"国画"。工具和材料有毛笔、墨、国画颜料、宣纸、绢等，题材可分人物、山水、花鸟等，技法可分工笔和写意。若依装裱形式，则可分为卷轴和册页等。

中国画伴随中华民族五千年的历史发展，经过历代艺术家的辛勤耕耘和探索，中国画以其特有的观察方法和表现形式，独特的艺术魅力，形成了一个完整的体系和强烈而鲜明的艺术特色，在世界绘画历史上占据极其重要的位置。因为它代表了东方民族特殊的艺术审美观念。传统中国画的特点如下。

（1）以形写神、形神兼备

中国绘画传统，以"神形兼备"为宗旨，重在抒发主体精神。东晋顾恺之《魏晋胜流画赞》中提出"以形写神"的著名论点，这个"神"指的是客观对象的生命力、生动气韵和本质特征。指明画家在反映客观现实时，不仅应追求外在形象的逼真，还应追求内在的精神本质的酷似。中国画历来要求以"形"这个支架表现"神"。

（2）意象造型、追求意境

中国画创作强调"外师造化，中得心源"，即画家对客观事物的观察和把握，由表及里地强调对精神特征的理解，通过画家的主观精神因素，包括修养、品德、秉性等，与客观世界相融合，从而创造出具有深刻内涵的美的形象和境界。中国画在长期发展演变过程中，积累了极其丰富的技法经验，包括以毛笔纵横挥洒，运用线描和墨、色的变化，来表现形体和质感，强调传达神韵和气势。

中国画的意境追求的是诗的意境，追求的是有生于无、虚实相生的"意境"，不受真情实景的制约，不受光源、透视、投影的约束，讲究以线造型，散点透视，写其意而不重其形，以形写神，迁想妙得，"似与不似之间"。敢于用浪漫的手法删繁就简，大胆提炼取舍，计白守黑，所谓无景处都成妙境，使人产生丰富的联想，产生"意中有意，味外有味"的耐人寻味的艺术形象。

（3）散点透视

中国画的透视，画家取景时不是固定在一个地方，也不受上下一定视域的限制，而是根据需要，步步移、面面观，不同立足点上所看到的东西，都可组织进画面。这种透视方法，叫作"散点透视"。中国山水画能够表现"咫尺千里"的辽阔境界，正是运用这种独特的透视法的结果。故而，艺术家才可以创作出数十米、百米以上的长卷，如《富春山居图》（图 7-3）。

图 7-3　黄公望《富春山居图》（局部）

（4）善于留白

中国传统绘画中,"白"可以是天空、浮云、流水、迷雾、尘壤。同一幅画面上的不同位置的"白"处,因与不同的"实景"相配合,产生了不同意义。为观者审美思维留出腾挪想象,留出无穷美意。

留白是老子的"知其白,守其黑",庄子的"淡然无极而众美从之"。中国画家利用"白黑"二元素,恰到好处地描绘自然与理念之间的画面虚实关系。留白如画中"活眼",可以达到黄宾虹所说的"一烛之光,通室皆灵"的艺术效果。中国画中的"留白"是艺术性与审美性的有机结合,可使画作达到以虚衬实、虚实相生的至高境界。

（5）笔精墨妙、骨法用笔

中国画的笔墨技法引中国书法用笔入画,追求绘画的形式意味和个性表现。追求用墨的干、湿、浓、淡、重、焦、枯、润的韵味;追求书法用笔、刚柔劲健、毛涩圆厚、快慢轻重、提按顿挫的变化;追求笔、墨、色在宣纸上出现的自然复杂变化和意想不到的情趣。墨色若运用得巧妙、适当,则能表现万千颜色的变化。

用笔中的"骨法"指书写点画中蕴蓄的笔力。是中国画区别于西方画的重要特征。一幅好的中国画,无论从整体欣赏或从局部欣赏,每一个线条讲究意在笔先,意到笔不到,每一块墨迹甚至每一个苔点,它的抽象美都可以反映出一个画家的功力,都会给观者以无可言状的感染与享受。

（6）诗书画印有机结合

中国画融诗、书、画、印为一体,是中国画区别于其他画种的一个特征。宋代以后,文人画兴起,当时许多画家既是书法家,又是诗人,又擅治印。将诗书、题跋、篆刻引入画面,从而更加丰富了中国画表现形式的完美性。使诗书画印浑然一体,从而奠定了中国民族绘画的基本特点。

（7）中国画的独特的装裱方式

俗话说:"三分画,七分裱",本来皱褶不平的画幅,经过装裱,使画心的颜色、墨色衬托得鲜艳醒目。一般是先用纸托裱在绘画作品的背后,再用绫、绢、纸等镶边,然后安装轴杆成版面。裱画常见式样分为中堂、条屏、长卷、横批、扇面、册页和斗方。不过,绘画的装裱式样也应当随绘画的创造和发展而更新换代,将中国画衬托得更美、更具有时代气息。

以上谈的国画的主要特点是指传统国画的特点。但这些特点,随着时代的前进,"笔墨当随时代",中国画无论从笔墨技法、表现形式以及使用材料,都经过不断的发展、取舍,在日新月异的变化,而且在发展中不断丰富其形式和内容。

2. 油画

油画是世界绘画艺术影响最大、成就最高的画种。是用快干性的植物油调和颜料,在画布、亚麻布、纸板或木板上进行绘制。画面所附着的颜料有较强的硬度,当画面干燥后,能长期保持光泽。凭借颜料的遮盖力和透明性能较充分地表现描绘对象。

油画始于古希腊,而自尼德兰人凡·爱克兄弟对绘画材料等加以改良后发扬光大。油画既能表达出丰富的色彩效果,又能塑造形象的层次、质感和肌理。所以油画从文艺复兴

以后，成为西方绘画中主要的画种，现在普及到世界各国。

油画的发展过程经历了古典、近代、现代几个时期，不同时期的油画受着时代艺术思想和技法的制约，呈现出不同的面貌和特点。

（1）古典时期特点

一般说来，它通过正确的比例、合理的透视、协调的色彩、完整的构图、逼真的形象等营造艺术形象。重在反映客体真实远近、大小和明暗的正确性，讲究透视、明暗和投影的关系，以造成空间实体如能触摸的效果。

以透明画法为主，画面平和光滑，看不见笔触。后来经过改进和发展，到鲁本斯和伦勃朗的画上，厚画法已经成为主要表现手段，但是在他们的画的背景和暗部区域，还是以透明画法为主。深底色，黑托白，透明画法和厚画法形成鲜明的对比，丰富和加强了画面的表现效果。利用透明画法，可以保持画面色层几百年不产生裂纹和变黑。

（2）近代油画特点

在近代，随着人类文明的不断进步，人的主体意识不断加强。主体意识的觉醒，在西方油画艺术中表现为浪漫主义和现实主义的出现。浪漫主义艺术偏重于主体表现、主观理想，偏重于情感、想象和天才；现实主义艺术偏重于客观再现、客观现实，偏重于认识、思维和勤奋。但是无论是表现主观意愿、理想的浪漫主义，还是表现现实本质的现实主义，都带有强烈的主观色彩。

在强调主观精神、表现自我及形式探索等方面，大幅度突破传统写实的束缚。西方绘画的诸形式因素，如色调、结构的巧妙运用和安排，也极大地影响作品的艺术表现力。画家用富于情感的色彩、构图、节奏和韵律，以突出创作的意图表达作品的内涵，使它更加强烈地感染观众。

印象主义画家在色彩运用方面进行了巨大突破。印象主义淡化了景物的体积感，强化了色彩因素，不再依靠明暗和线条形成空间感，而依据色光反射原理，用色彩的冷暖形成空间。使印象主义的作品出现了前所未有的鲜明与生动。

（3）现代油画特点

20世纪以后，由不同的艺术观念形成不同的流派，从强调形式到否定形式，从具象到抽象，传递的是现代工业社会与人、人与人精神间的各种关系，制约艺术形式呈现多种倾向。最主要的美术流派是后印象主义、野兽派、表现主义、立体主义、超现实主义和抽象主义等绘画流派。塞尚用几何形构成艺术形象，创造出画面是一个富有自身秩序的世界，他们的作品成为油画面貌剧变的标志。

现代艺术是对主体观念的极端强调，是对传统理性精神的反叛，在传统的绘画手段未能彰显这一特质时，变形、夸张等以抽象艺术手法为主体的绘画语言就成为一种必然的选择，表现为整体地反叛古典原则的激烈变革。随着艺术观念不断扩大，导致油画材料与其他材料相结合，产生了不归属某一具体画种的综合性艺术。

3. 版画

版画是绘画形式的一种，用刀具或化学药品等在版上刻出或蚀出画面，再复印于纸上。有木板、石版、铜版、锌版、纸板、麻胶版等品种。用刀在木板上刻画，而后用纸拓印的

木刻，是一种最早的版画形式。中国早在唐代即有木刻，元明时代，小说和戏曲说唱本中的木刻插图，其艺术水平已相当可观。

15世纪，德国画家丢勒将文艺复兴的科学成果，诸如人体解剖学、透视法等运用于木刻版画。版画历经画家们的改进、创造，出现多种材料和刻制手法。15至16世纪，欧洲流行铜版画，即在以铜质为主的金属材料版面上刻制，有干刻和腐蚀铜版两种。

18世纪末，在发明石印技术的基础上，出现用石版或铅版绘制的石版画。此外，有以黄麻布作底子，用植物油，树脂及木粉混合压制而成的麻胶版画。20世纪又创造了丝网版画等。

4. 水彩

水彩画是以水为媒介，在水彩纸上直接用水彩颜色表现造型和色彩的一种艺术形式。"水"和"彩"构成了水彩画语言的基础，借助水和彩的相互作用，所形成的水迹斑痕带有很强的随机性与抒情性，产生着奇妙的变奏关系，形成了酣畅、淋漓、明快、清新、活泼、诗般的艺术效果和情感意境。由于水彩颜料的透明性，使水彩具有了透、薄、轻、秀的独特审美特征。水彩的技法性很强，其关键在于水、色、笔的合理运用上，三者结合得恰到好处时，就能很好地表现出具有水彩画特点的效果来。

水彩画源起于古代埃及人的画卷、波斯人富有异国情调的细密画、欧洲中世纪圣经手抄本的插图以及我国古代的传统洛阳东郊顾人残墓中布质画幔的遗迹。许多古代人类用颜料、树脂调和水，作为记载他们生活琐事，传述他们社会文明的工具。直到15世纪德国巨匠丢勒画了许多动物与植物的写生作品及富有诗意与透视感的精细风景画，这些完整度很高的水彩作品成为早期的水彩画。

在18世纪末、19世纪初，水彩画在英国取得了辉煌的成就，以透纳和康斯太勃尔为代表，也使水彩画发展成国际性的绘画艺术。美国是20世纪以来崛起的水彩王国，水彩画成为美国的主流画种。现代水彩画在美国流派众多，技法多样，个人艺术特征鲜明，其中安德鲁怀斯就是他们其中的重要代表。现在，水彩画不仅在西方，也在东方，在世界的各个地区发展着，水彩画已经成为世界性的独立画种。

5. 壁画

壁画是以绘制、雕塑或其他造型手段在天然或人工壁面上制作的画。它的装饰和美化功能使它成为建筑和环境艺术的一个重要部分。

壁画也是人类历史上最早的绘画形式之一，在意大利文艺复兴时期，壁画创作十分繁荣，至今仍保存着大量著名壁画遗迹。如达·芬奇的《最后的晚餐》等。

中国的古壁画遗迹很多，如陕西咸阳秦皇宫壁画残片，距今有2300年左右。我国自周代以来，历代官室乃至墓室都饰有壁画。唐代是我国壁画艺术的高峰期，创作出了很多古今闻名的壁画，如敦煌壁画、永乐宫壁画、克孜尔石窟壁画等。

元代佛教和道教颇为盛行，元政府下令全国兴修佛寺、道观，壁画也应运而生，并多邀民间高手绘制。甘肃敦煌莫高窟第3窟和第465窟佛教密宗壁画，山西稷山县兴化寺、青龙寺佛教壁画，山西芮城县永乐宫、洪洞县广胜寺水神庙道教壁画，均属于元代壁画代表作。特别是永乐宫壁画，规模宏大，描绘人物众多，内容丰富，技艺精湛，为存世古代

道教壁画之最佳作品。

明代的壁画显得更为规范化和世俗化,也显示出不同宗教和不同教派之间的融合。其代表有北京郊区的法海寺大雄宝殿中的壁画、云南丽江白沙和束河的大宝积宫与大觉宫的壁画、青海西宁塔尔寺壁画等。

清代寺庙壁画与宫廷壁画中,最引人注目的是有关现实重大题材的描绘以及民间小说与文学名著的表现。西藏布达拉宫灵塔殿东的集会大殿内画有《五世达赖见顺治图》,山西定襄关帝庙壁画取材于《三国演义》中的故事,北京故宫长春宫回廊上的《红楼梦》壁画等。我国的这些壁画遗迹有部分已经被列入了世界文化遗产的保护名录,作为我们古代文明的见证。

壁画到了现代,随着建筑环境艺术和社会发展的需要,出现了多种多样的艺术形式。现代壁画涉及门类较多,应用较广。已成为绘画、雕刻、工艺、建筑和现代工业技术等学科间的一种边缘交叉艺术。

三、雕塑

雕塑主要使用雕刻和塑的制作方法而得名。雕塑的重要特征是以各种可雕刻、翻制的物质为材料,如石头、泥、木材、金属等,塑造出占有一定空间的可视而且可触的各种具体的艺术形象,借以反映现实生活和表现艺术家的审美感受和审美理想。雕塑的制作方法除了雕、刻,还有琢、镂、磨、铸、焊、刻、编、堆等,随着科学、技术手段的不断丰富和发展,雕塑家可以更加自由灵活地表达自己的审美理想和感受。

中国雕塑艺术的杰出代表是公元前一千多年前的青铜器,如后母戊大方鼎。在陕西临潼出土的秦兵马俑是较完整的秦代规模巨大的雕塑;汉代的马踏匈奴、马踏飞燕、始于北魏时期的云冈石刻、龙门石刻、莫高窟彩塑;都是古代雕塑史上的艺术精华。特别是盛唐时的雕塑,神情体态刻画之精彩,肌肤质感表现之精当,妆銮彩绘之精湛,民族风格之精良,都令后代雕塑家仰之弥高,望尘莫及。

(一)雕塑的分类

雕塑一般分作圆雕和浮雕两种。圆雕是指不附着在任何背景上,可以四面观赏、完全立体的一种雕塑。圆雕又分为单体圆雕和群雕。群雕可以表现宏大的场面和故事情节。

浮雕是在平面上雕出凸起的形象的一种雕塑。按照表面凸出的厚度,又分为高浮雕、中浮雕和浅浮雕三种。另外,还有一种界于圆雕和浮雕之间的一种雕塑,即在浮雕的基础上,镂空其背景部分,有的是单面雕,有的则是双面都雕。雕塑的形式按材料来分,可以分为石雕、泥塑、木雕、骨雕、根雕、冰雕、石膏像等。

(二)西方雕塑史上的三座高峰

1. 古希腊雕塑

西方雕塑艺术和建筑艺术都是从古希腊启航,这一时期,希腊的各门艺术如音乐、建筑、绘画、雕刻等都发展到极盛,尤其是雕刻艺术,被西方近代最负盛名的史学家温克尔

曼评价为"高贵的单纯，静穆的伟大"，创造了后人一直无法跨越的高峰。例如，《拉奥孔群像》《掷铁饼者》《赫尔墨斯》《维纳斯像》《萨提儿》等一大批灿若繁星的艺术珍品，其形体之和谐、比例之正确、线条之优美、姿态之生动，确实令人叹为观止。

2. 米开朗基罗的雕塑

文艺复兴时期雕塑艺术最高峰的代表是米开朗基罗·迪·洛多维科（1475—1564年），他是意大利文艺复兴时期伟大的画家、雕塑家和建筑师。他的雕塑作品运用古典雕刻的技术，开创了雕塑的英雄气概与悲剧色彩。与整个时代精神的追求相吻合，因此成为整个时代的象征，创造了西方雕塑史上的第二座高峰。

米开朗基罗作品的特点主要是表现对"力"的追求。在古希腊的传统上，生命与人体的力量是通过动作与肌肉的机理表现的，这一表现方式，被文艺复兴时期的米开朗基罗所继承与发展并推向了高峰。

3. 罗丹的雕塑

19世纪末法国罗丹的雕塑创造了西方雕塑史上的第三座高峰。他的雕塑是对人类的理解和对精神世界的表现，他的作品非常富有感情，深切而真挚，把人类生活中最深刻的爱与美展示给人们，被认为是雕塑史上继米开朗基罗以来最伟大的雕塑家。

综观整个雕塑艺术的发展，从古典的追求平衡到现代的打破平衡，从表现神人一体到表现人，从表现肌体到表现精神，雕塑艺术与绘画发展的路径是一致的，以人的形体力量表现内在精神。

（三）雕塑的特点

1. 雕塑是凝固了的永恒之美

雕塑不因时间而褪色，不因潮流而黯淡。古希腊雕塑中高贵的单纯和静穆的伟大，米开朗基罗作品中排山倒海的气势，罗丹的雕塑中的张力和浓郁的情感，即使跨越时空，仍深深震撼我们的心灵。感受雕塑艺术的魅力，你甚至可以感觉到那些人体雕塑的温度。

2. 形体美是雕塑形式美的灵魂

"形体"是雕塑艺术最基本的语言。雕塑向欣赏者表达色感、触感、质感以及情感，首先来自它的形体，形体美是雕塑形式美的灵魂。一件雕塑作品，是由不断变化的形体组合构成的，这种变化有很多种因素，包括形状的大小、方圆、清晰、模糊、角度等。

雕塑的种种形体起伏与变化，产生了各种令人回味无穷的造型，可能给人以宏伟崇高，或是宁静沉重，或是升腾飞跃，或是一种形体结构的美。

3. 单纯与丰富的统一

雕塑艺术比其他艺术形式有一定的局限性。例如，雕塑不能像绘画那样直接而仔细地描绘人物活动的环境。除一些带有情节性的浮雕外，一般地说，也不宜于直接再现人物之间、事物之间以及事物发展的进程。所以它特别需要雕塑家对现实生活进行更集中、更概括的反映，要求做到寓丰富的思想内容于单纯的艺术形象之中，达到单纯与丰富的统一。

4. 雕塑量感的审美传达

雕塑的量感，直接影响着观赏效果与主题的表达。如四川"乐山大佛"的体积之大，不禁使人产生一种神秘、茫然而略带有一些肃然敬畏之感，这种心理现象就是敬畏感效应。敬畏感效应能使造型作品产生高大、神秘、茫然、恐怖、雄伟、庄严等感觉。

5. 雕塑与环境和空间

雕塑作品大多是为某一特定环境制作的，置于室外就要与日影、天光、地景、建筑等协调，使作品作用于环境，并使环境成为作品的组成部分，共生出新的景观。环境是雕塑艺术表现的重要组成部分。如丹麦哥本哈根海滨公园的"美人鱼"（图7-4），倚坐在水边礁石上，使礁石、海水、天光、倒影都成为作品内涵不可缺少的部分。

城市雕塑是生活、艺术、科学、技术、时代精神和大众情感融于一体的空间造型艺术，被称为"城市的眼睛"，世界上不少地方有这样的好的雕塑，尽管作品不是很大，但其产生的永久魅力，让人过目不忘。

图7-4 丹麦埃利克森美人鱼雕塑

6. 雕塑材质的表现力

不同材质有着不同的美感。例如，花岗石坚硬、质朴，在视觉上产生厚重感和质朴的原始美感；抛光的大理石纯净甜美，使人有种和谐、滑爽、细腻的观感与趣味；光滑的金属高贵坚贞，配以抽象、概括、简洁、明快的体面，飘逸的流线造型，体现出一种强烈动感，传达出一种现代信息、现代节奏；青铜高雅、抒情，陶土稚拙坦诚，木头温暖柔情……这些丰富多彩的材料无不为艺术语言赋彩添意，科学而有效地运用材质的表现力，将增强雕塑造型语言的艺术感染力。

雕塑的发展是伴随着雕塑材料的变化而发展进步的。传统雕塑的材料有石材、铜、陶瓷、铁、木材、混凝土、钢材、不锈钢、玻璃钢、铅、铝合金、钛合金等，20世纪以来随着现代雕塑观念的宽泛及雕塑家审美理念的变化，导致了在雕塑材料使用上的无所不能。

四、书法

书法是指按照中国汉字特点及其含义，以其书体笔法、结构和章法，书写者使用毛笔，蘸取在砚台中磨研适度的墨汁，在宣纸上书写，使之成为富有美感的艺术作品。汉字书法为汉族独创的表现性艺术，通过作品将书法家个人的生活感受、学识、修养、个性及情趣爱好等折射出来，即"字如其人"或"书为心画"。书法"表达着深一层对生命形象的构思，成为反映生命的艺术。"① 同时，书法还是一种实用性艺术，常被用于题词、牌匾。

中国书法是一门古老的艺术，从迄今考古文物发掘的情况判断，为始于八千年前的中华黄河流域的古陶器文，再经由甲骨文、金文演变而为大篆、小篆、隶书，至定型于东汉、魏、

① 宗白华. 艺境 [M]. 北京：北京大学出版社，1987.

晋的草书、楷书、行书诸体。篆、隶、楷、行、草书便构成了中国书法的五种字体。出现了王羲之、王献之、欧阳询、颜真卿、柳公权、怀素、黄庭坚以及当代的启功等众多杰出的书法家，形成不同流派，并在不同朝代各领风骚，将中国书法艺术发展至炉火纯青的艺术高度。

书法的艺术特征包括下面几个方面。

1. 笔情与墨韵

书法对用笔的控制主要是指在软笔书法里对于笔墨的饱和度、行笔速度、下压力度的控制等，表现墨色变化，如浓淡、枯润等，也要注意点画墨色的平面结构和组合，错落有致，富于曲线美和笔画形象美。还要注意点画墨色的分层效果，从而增强书法的表现深度。

从作品的整体效果来看，中国书法是很讲究曲线美的，用笔行云流水，骨力追风，有柔有刚，方圆适度。以多样流动的线条充分体现其独特的审美价值。

2. 形态与韵律

虽然中国字的基本形态是方形的，但中国文字的点画、结构和形体变化微妙，形态不一，意趣迥异。书法家通过点画的伸缩、轴线的扭动、线条的强弱、浓淡、粗细等丰富变化，极尽技巧，组合出各种优美的点画结构来。

书法以书写的内容和思想感情的起伏变化，以字形字距和行间的分布，构成优美的带有韵律的章法布局，有的似玉龙琢雕，有的似奇峰突起，有的俊秀俏丽，有的气势豪放，这些都使书写文字带上了强烈的艺术色彩。汉代《华山碑》隶书的笔画真像一个个女子翩翩起舞。这些，无不透出一种动的韵律，诗的韵律。世人赏之，可从中领略其精神风度，心灵意境，生活情趣，审美追求，时代气息。

3. 抽象与风格

书法艺术主要表现情致和意趣，它不能确切描绘某种事物，是一种抽象性的表现。唐人张怀瓘认为，书法艺术是"无声之音，无形之象"，这种抽象性，决定了它在反映现实事物的形态美方面，比其他具体描摹某种现实事物的艺术有更加自由的天地。书法艺术浸透着书法家的思想感情，反映着作者的品格情趣，好的书法作品必定倾注着书法家的内心情感。

例如，民族英雄岳飞所写《还我河山》的草书横幅，酣畅淋漓，峻峭挺拔，大气磅礴，真是义愤之情溢于笔端，抒发了他那立志收复河山、洗雪国耻、"壮志饥餐胡虏肉，笑谈渴饮匈奴血"的伟大胸襟和崇高志向。这种表达情感的方式是抽象的，却能使情感表达的更加彻底。

时代不同，书家的情操修养不同，书写的由结体、章法、用笔、用墨、韵律等共同组成的书法的艺术风格也不同。风格有含蓄与豪放、古朴与秀丽、劲健与稚拙等。比如，王羲之的书法遒媚；李白的书法狂放不羁，豪爽飘逸。

今天的书法已不仅仅限于使用毛笔书写汉字，从使用工具上讲有毛笔、硬笔、电脑仪器、喷枪烙具、雕刻刀、雕刻机等。颜料也不单是墨块、墨汁，还有黏合剂、化学剂、喷漆、釉彩等，真是五彩缤纷，无奇不有，品种之多，不胜枚举。今天的书法在传统书法基

础上，加以创新，突出"变"字，力求形式和内容统一。从这些可以看出书法和其他事物一样，也是在不断地发展和变化着。

五、传统工艺美术

传统工艺美术是以世界上各民族博大精深的文化底蕴为基础，在不同的历史条件下，采用各种物质材料和工艺技术所创造的人工造物的总称。它是经历长期发展而形成独具特色的人类文化遗产，是世界传统文化的重要组成部分。工艺美术以其悠久的历史、选材的独特、构思的奇妙、高超精湛的技艺和丰富多样的形态，为整个人类的文化创造史谱写了充满智慧和灵性之光的一章。

中国的工艺美术有着悠久的历史和辉煌的成就，在世界文化中占有很高的地位，陶器、瓷器、青铜器、玉器、漆器是历史最为悠久的传统工艺美术品。中国工艺美术门类纷繁，样式众多，主要分为以下几类：按工艺美术材料和制作工艺一般可分为雕塑工艺（牙骨、木竹、玉石、泥、面等材料的雕、刻或塑）、煅冶工艺（铜器、金银器、景泰蓝等）、烧造工艺（陶瓷、玻璃料器等）、木作工艺（家具等）、装饰工艺（漆器等）、织染工艺（丝织、刺绣、印染等）、编扎工艺（竹、藤、棕、草等材料的编织扎制）、绘画工艺（年画、烫画、铁画、内画壶等）、剪刻工艺（剪纸、皮影等）。

现在习惯上通常将传统工艺美术分为雕塑工艺、织绣工艺、编织工艺、金属工艺、陶瓷工艺和漆器工艺六类。根据服务对象不同，传统工艺美术又可分为宫廷工艺美术和民间工艺美术。既包括陈设欣赏的工艺美术，又包括实用于生活的各种用品。

中国工艺美术浸透着中华民族的文化精神和审美意识，它融实用性与观赏性于一体，具有物质与精神双重属性。一般地说，实用性是其主要方面，美化是通过造型、纹饰、色彩、材质、工艺等方面，体现外观的物质形态与内涵的精神意蕴和谐统一的。对工艺加工技术的讲求和重视是中国工艺美术的一贯传统。重视工艺材料的自然品质，主张"因材施艺"，在造型或装饰上总是尊重材料的规定性，充分利用或显露材料的天生丽质。并且造物通常含有特定的寓意，往往借助造型、体量、尺度、色彩或纹饰来象征性地喻示伦理道德观念等。在琳琅满目的民间工艺品中，"龙凤呈祥""吉（鸡）庆有余（鱼）""麻姑献寿""天女散花"等一些象征喜庆、吉祥、延年益寿、幸福和平的题材常被反复表现，而且备受欢迎。

中国传统工艺美术与社会生产力有直接联系，它的发展标志着一定时代社会生产发展、科学技术进步和人们物质生活水平的提高。通过工艺美术，能对时代审美风尚与其变迁有更全面、更深入的理解，这是凭借其他艺术门类难以做到的。人可以不去欣赏纯艺术，却无法在衣食住行中逃避工艺美术，它们永远在源源不断地提供着形式语言，潜移默化地培育起人的基本审美意识。

工艺美术的适用性和审美性要求当代传统工艺美术对当代社会和生活的适应。这种适应意味着改变和创新，既要传承传统工艺美术的精神内核，又要传承传统手工艺的特质特征。在保持这些内核的、规定性东西的基础上，对当代传统工艺美术的生产和传承，要以弘扬、传承、保护、开发、研究，利用中华传统工艺美术艺术为宗旨，运用现代科学技术，研究发掘传统工艺美术技艺，再现传统生产技术和工艺流程，把传统工艺美术的保护和传

承提高到新水平,更重要的是要在传承的基础上有创新,以适应符合当代新的生活需要。

六、音乐

音乐作为一门古老的艺术,是以人声或乐器声音为材料,以表达人的审美情感为目标,以音的高低,音的长短,音的强弱和音色以及旋律、和声、配器、节奏、曲调、力度、速度、调式、曲式等为基本手段,通过有组织的乐音在时间的流动中创造审美情境的表现性艺术。通常可以解释为一系列对于有声、无声具有时间性的组织,并含有不同音阶的节奏、旋律及和声。其中音乐的最基本要素是节奏和旋律。

音乐的节奏是指音乐运动中音的长短和强弱。音乐的节奏常被比喻为音乐的骨架。节拍是音乐中的强拍和弱拍周期性、有规律地重复进行。我国传统音乐称节拍为"板眼","板"相当于强拍,"眼"相当于次强拍或弱拍。我们比较熟悉的是唐代的白居易《琵琶行》描写的琵琶在弦的节奏美:"大弦嘈嘈如急雨,小弦切切如私语。嘈嘈切切错杂弹,大珠小珠落玉盘。"节奏的组织中产生了幽怨的情绪。

旋律也称曲调,是经过艺术构思而形成的若干乐音有组织、有节奏地和谐运动,它是音乐的基本要素。旋律建立在一定的调式和节拍的基础上,是按一定的音高、时值和音量构成的,可以是单声部音乐的整体,也可以是多声部音乐的主要声部。

在音乐作品中,旋律是表情达意的主要手段,是音乐的灵魂和基础,也是一种反映人们内心感受的艺术语言。调式、曲调线和节奏的有机结合,并通过一定的音乐结构来加以体现,便是完整的曲调。但各种音乐基本要素在不同乐曲或乐曲的不同部分,其表现作用都不尽相同。有时节奏、节拍意义较为突出;有时音高、音色意义较为突出;有时调式的表情具有特殊的意义。不管怎样,它们是完整的艺术统一体,服从于曲调的整体艺术表现力。

(一)音乐的分类

音乐可分为声乐和器乐。声乐可分为男声、女声和童声,以及高音、中音和低音;从歌曲角度可分为颂歌、抒情歌曲、叙事歌曲、进行曲等。器乐可分为:弦乐、管乐、弹拨乐、打击乐等。器乐作品可分为序曲、协奏曲、交响曲等。在演奏(唱)方式上有独奏(唱)、合奏(唱)、重奏(唱)、齐奏(唱)等。

(二)音乐的特性

1. 情感性

人类对音乐的感觉,是对自身心理成果的一种自我观照,是一种感情体验。如《荀子·乐论》就明确地指出了音乐的本质特征是人们感情的自然流露:"乐者,乐也,人情之所必难免也。故交不能无乐,乐则必发于声音,形于消息。"《礼记·乐记》的论述:"凡音之起,由人心生也。人心之动,物使之然也。感于物而动,故形于声;声相应,故生变;酿成方,谓之音;比音而乐之,及干戚羽旄,谓之乐。"

这段文字较明确地阐发了音乐的发生历程,认为音乐是由人心发生的;人的感情因客观外物而荡漾,于是发出叹息的声调,声调从而产生富厚多样的变革,并形成必然的曲调,

这就是五音；把五音有机地组合在一起，并用来娱乐人心，这就是音乐。纯粹的音色之美引发了人的愉快，孔子在齐闻韶乐，三月不知肉味。

音乐与人的生活情趣、审美情趣、言语、行为、人际关系等，有一定的关联。音乐是人们抒发感情、表现感情、寄托感情的艺术，不论是唱或奏或听，都包含着及关联着人们千丝万缕的情感因素。因为音与音之间连接或重叠，就产生了高低、疏密、强弱、浓淡、明暗、刚柔、起伏、断连等，它与人的脉搏律动和感情起伏等有一定的关联。特别对人的心理，会起着不能用言语所能形容的影响作用。

音乐的心情性还与人体的生命节律有着密切的关系。人的心脏在一般环境下应保持一种自然平稳的律动。由于外界事物的影响，心律随之改变。表情越感动、亢奋，心脏跳动得就越快，越有力。相反，表情越安静、安详，心脏跳动得就越和善、稳健。

音乐的节律、力度等在某种水平上说，就是人体生命律动，尤其是心脏动律、强度的一种浮现。和声进行的强和弱，变与不变，协和与不协和也充分反映了人的心理对平稳、调和的一种内在追求。

在调式上，差异的调式有差异的感情色彩。运用差异调式的转换、比拟，以表示音乐氛围、色彩、情绪的变化是音乐表达的重要手段。比如大调的音乐愉悦，小调的音乐幽怨，总之，音乐表示的诸要素，相互协同、制约、影响，具有千变万化的表现力，配合发挥表达了人类内心深处的情感。

2. 抽象性

在所有的艺术类型中，音乐是最抽象的艺术。音乐提供的想象空间缔造了一个无止境的王国，音乐艺术的无边际的自由是音乐最重要的特质。

在造型艺术之外，声音艺术以无形之美成就了一个自为的世界。作为一种艺术类型，音乐的形象是虚拟的，相对于其他的客观呈现，它的艺术感受是纯主观的。和其他艺术相比较，更辽远、更广阔、更缥缈，超越任何的时空只有音乐做得到。音乐的语言超越了所有的解释，所谓的音乐无国界，实际上音乐对欣赏者而言的唯一要求就是心灵的感动和应用。

音乐的形象是永远处于流动中的。塑造音乐形象不是依靠一般的描述和抒情，也不是具体可感的事物外观。特定的声音组成有序的音响表现，音乐的肌理作用于人的听觉，使人引发出生命体验和艺术联想，从而发生了审美。并且音乐的组织是不可重复的，正是音乐的无边际性，每个人在音乐中获得的精神享受和建立的音乐形象都是有差异的。

（三）中国传统音乐

中国传统音乐与舞蹈、诗歌等姊妹艺术也有着密切的关系。如《吕氏春秋》葛天氏之乐是"三人操牛尾，投足以歌八阕"，即舞者拿着牛尾巴，边舞边唱。所唱的8首歌中，有《遂草木》《奋五谷》《总禽兽之极》等，表现了人们盼望农牧业获得好收成的心愿。在古代，音乐一般都离不开舞蹈，唐朝的歌舞大曲以及唐宋以后兴起的戏曲音乐都体现了音乐与舞蹈结合。以此为基础，人们可以配上音乐使诗成为歌，使直观的表演成为剧，或者使歌舞乐结合成为歌剧、戏曲。

中国古代音乐是以五声调式为基础的音乐。所谓五声调式即宫、商、角、徵、羽5个

音组成的调式，类似于现在简谱中的"1.2.3.5.6"。民族音乐中的六声调式和七声调式是在五声调式的基础上发展起来的。中国的音乐，每个时代都有自己音乐的风格，最早的应是乐府，以诗词加音乐，用运各种不同的中国自己的乐器，特点是清新，古朴，悠扬等；在音乐的表现形式上，中国音乐注重旋律的表现性，强调形散神不散，以后的音乐也大都如此。到了现代，音乐大大变革，引进了外国的乐器，变得更丰富，多是重金属音乐了。

中国也有很多自己发明的乐器，如筝、琴、钟、笙、竽、瑟等。中国的传统音乐和西方音乐相比也自成体系，中国民族音乐分为：民间歌曲、民间歌舞音乐、民间器乐、民间说唱音乐和民间戏曲、戏剧音乐。传统的戏剧和戏曲有：川剧、湖南花鼓、评剧、越剧、秦腔、黄梅戏、粤剧、昆剧、东北二人转、河北梆子、豫剧、京剧等。

七、舞蹈

舞蹈是人类最古老的艺术形式之一。上古时代，它就充当原始人交流思想和感情的工具。它的起源是随着人类生产劳动而产生的。动作和节奏与劳动是密切相关的，不管是哪一种劳动，人的手脚总是要活动的，手用以拍打，脚用以踩踏，在某种动作连续重复过程中，就产生有规律的节奏，再伴以呼喊或打击石块和木棍，最原始的舞蹈就出现了。

舞蹈是以舞蹈动作组合、造型、手势、表情、构图等为主要艺术表现手段，着重表现语言文字或其他艺术表现手段所难以表观的人们的内在深层的精神世界，比如细腻的情感，深刻的思想，鲜明的性格，人与自然、社会、人与人之间以及人自身内部的矛盾冲突等，来创造出可被人感知的生动的舞蹈形象，以表达舞蹈作者的审美情感、审美理想，反映社会生活。舞蹈的动作，必须是经过提炼、组织和美化了的人体动作，即舞蹈化了的人体动作。

另外，由于人体动作不停地流动变化的特点，它必须在一定的空间和时间中存在，而且在舞蹈活动中，一般都要有音乐的伴奏，要穿特定的服装，有的舞蹈还要手持各种道具，如果是在舞台上表演，灯光和布景也是不可缺少的。所以，也可以说舞蹈是一种综合性的动态造型艺术。

舞蹈可分为生活舞蹈和艺术舞蹈两大类，生活舞蹈是人们为自己的生活需要而进行的舞蹈活动，包括习俗舞蹈、宗教祭祀舞蹈、社交舞蹈、自娱舞蹈、体育舞蹈、教育舞蹈等。我们常见的交谊舞和中国的秧歌就属于生活舞蹈。本书中讲的舞蹈主要指的是艺术舞蹈。

艺术舞蹈是指由专业或业余舞蹈家，通过对社会生活的观察、体验、分析、集中、概括和想象，进行艺术的创造，从而创作出主题思想鲜明、情感丰富、形式完整，具有典型化的艺术形象，由少数人在舞台或广场表演给广大群众观赏的舞蹈作品。由于艺术舞蹈种类繁多。根据舞蹈表现形式的特点来区分，有：独舞、双人舞、三人舞、群舞、组舞、歌舞、歌舞剧、舞剧等。根据舞蹈的不同风格特点来区分，有古典舞蹈、民间舞蹈、现代舞蹈、当代舞蹈和芭蕾舞。

（一）古典舞蹈

古典舞蹈是在民族民间舞蹈基础上，经过历代专业工作者提炼、整理、加工创造，并经过较长期艺术实践的检验，流传下来的，被认为是具有一定典范意义和古典风格特点的

舞蹈。世界上许多国家和民族都有各具独特风格的古典舞蹈。

1. 芭蕾舞

芭蕾，法语"ballet"音译一般被认为是西方古典舞的代表。它是有着一定动作规范、技巧和审美要求的欧洲古典舞蹈形式。特别是脚尖鞋的运用和脚尖舞的技巧，把芭蕾和其他舞蹈明显区别开来。

芭蕾舞剧是以芭蕾舞为主要表现手段，以人体动作、姿态表现戏剧内容，推动情节发展，以及表现一定的情绪、意境、心理状态和行为，将舞蹈、戏剧、音乐、文学融为一体的舞蹈表演形式。

2. 中国古典舞

中国古典舞是在民族民间传统舞蹈的基础上，经过历代专业工作者提炼、整理、加工、创造，并经过较长时期艺术实践的检验流传下来的具有一定典范意义的和古典风格特色的舞蹈。它融合了武术、戏曲中的动作和造型，特别注重眼睛在表演中的作用，强调呼吸的配合，富有韵律感、造型感和东方独有的刚柔并济的美感，令人陶醉。

中国古典舞主要包括身韵、身法和技巧。根植于中国传统文化沃土的中国古典舞非常强调"形神兼备，身心互融，内外统一"的身韵。身韵是中国古典舞的灵魂，"以神领形，以形传神"。在审美上以"拧、倾、圆、曲"为主要特点。

中国古典舞的音乐大多采用中国特有的民族乐器演奏的乐曲，如古筝、二胡、琵琶等。中国古典舞服装古色古香，根据舞蹈的具体要求也各有特色，汉唐舞大多采用传统的汉服。中国古典舞有着极为悠久的历史。从中国舞蹈史中我们可以清楚地看到，中国舞蹈中的祭祀舞蹈是中国舞蹈系统化与制度化的基础，而民间乐舞是中国舞蹈发展的土壤，无论是祭祀舞蹈还是宫廷宴乐都受到了民间乐舞和民族乐舞的影响。

中华人民共和国成立以后，舞蹈工作者为发展、创新民族舞蹈艺术，从蕴藏丰富的中国戏曲表演中提取舞蹈素材，借鉴武术进行了研究、整理、提炼，并参考芭蕾训练方法等，建立起一套中国古典舞教材。

改革开放后的20世纪80年代，中国古典舞突破了局限于研究戏曲舞蹈的范畴，涉及古代的石窟壁画以及各种出土文物中的舞蹈形象的资料之中，从而整理和创作出许多别具一格的古典舞和古典舞剧，把古典舞翻新成可以挥洒自如的表现思想和激情的人体语言，从而使中国古典舞不仅从外形上而且从内在神韵上都找到了中国传统文代精神相一致的东西，从而使中国古典舞形成细腻圆润、刚柔相济、情景交融、技艺结合，以及精、气、神和手、眼、身、法、步完美结合与高度统一的美学特色。由此实践产生了以《黄河》《江河水》《木兰归》《梁祝》等为代表的一大批优秀舞蹈作品。

（二）民间舞蹈

民间舞蹈泛指产生并流传于民间、受民俗文化制约、即兴表演但风格相对稳定、以自娱为主要功能的舞蹈形式。不同地区、国家、民族的民间舞蹈，由于受生存环境、风俗习惯、生活方式、民族性格、文化传统、宗教信仰等因素影响，以及受表演者的年龄性别等生理条件所限，在表演技巧和风格上有着十分明显的差异。

民间舞蹈有着朴实无华、形式多样、内容丰富、形象生动等特点，各种舞台艺术多直接或间接地来自民间，包括古典舞、爵士舞、霹雳舞、集体舞、儿童舞、体育舞蹈乃至冰上芭蕾等，无不从民间舞蹈中汲取营养和素材，人们常把民间舞蹈称作"艺术舞蹈之母"。

（三）现代舞蹈

现代舞蹈严格意义上讲是针对古典舞而言，20世纪初由美国舞蹈家邓肯首创并流行于欧美的艺术舞蹈，主张摆脱古典芭蕾舞过于僵化的动作程式的束缚，是合乎自然运动法则的舞蹈动作。现代舞自由地抒发人的真实情感，强调舞蹈艺术要反映现代社会生活。先后出现了早期现代舞、古典现代舞、表现主义现代舞等不同的风格流派。

在20世纪中期以后，现代派舞蹈出现了一种新趋势，现代舞与古典芭蕾不再相互对峙和排斥，开始实事求是地相互尊重、相互学习。并把交响音乐和芭蕾完美和谐地结合成一个统一体，用音乐语言进一步丰富舞蹈语言内涵。

八、语言艺术

人类的语言最初是用于交流的，但通过发展演变，语言承载的功能越来越多，成为一种特殊的艺术形式。语言艺术是指使用、加工、提炼了人民的口头语言和书面文字语言，通过对语言的审美把握来塑造艺术形象，表现思想感情。诗歌、散文、小说等语言艺术一起创造了一个人类最普及的艺术世界。

（一）诗歌

诗歌是世界上最古老、最基本的文学形式，是一种阐述心灵的文学体裁。诗人需要掌握成熟的艺术技巧，并按照一定的音节和韵律的要求，用凝练的语言、充沛的情感以及丰富的意象来高度集中地表现社会生活和人类精神世界。为人类提供了载录、疗伤、美化自己与世界等的不同凡响的功能。在古希腊，人们认为诗优于其他艺术，诗人被认为是在神的启示引领下进行创作的，而其他艺术只是人力之作。

诗歌起源于上古的社会生活，因劳动生产、两性相恋、原始宗教等而产生的一种有韵律、富有感情色彩的语言形式。《尚书·虞书》记载："诗言志，歌咏言，声依永，律和声。"所以在早期，诗、歌与乐、舞是合为一体的。后来诗、歌、乐、舞各自发展，独立成体，诗与歌统称诗歌。春秋时我国产生了第一部完整的诗歌总集《诗经》，西方的古希腊也产生了著名的史诗《伊利亚特》和《奥德赛》。

诗歌的表现手法很多，《毛诗序》说："故诗有六义焉：一曰风，二曰赋，三曰比，四曰兴，五曰雅，六曰颂。"诗歌的表现手法是很多的，而且历代以来不断地发展创造，运用也灵活多变，夸张、复沓、重叠、跳跃等，难以尽述。但是各种方法都离不开想象，丰富的想象既是诗歌的一大特点，也是诗歌最重要的一种表现手法。在诗歌中，还有一种重要的表现手法是象征。用现代的观点来说，诗歌塑造形象的手法，主要有比拟、夸张、借代三种。

《唐诗三百首》的编者把诗分为古诗、律诗、绝句三类，又在这三类中都附有乐府一类；古诗、律诗、绝句又各分为五言律诗、七言律诗、五言绝句、七言绝句。这是一种被普遍

认同的分法。在当代，又习惯把诗歌分为古典诗词和现代诗歌。

中国的古典诗词是我国传统艺术的精华。我们可以看一下古典诗词的发展轨迹，了解它曾经的辉煌。诗经→楚辞→汉赋→汉乐府→魏晋南北朝民歌→建安诗歌→陶诗等文人五言诗→唐代的古风、新乐府→唐代的格律体→宋词→元曲。古典诗词意象的密集凝聚，格律的严格要求，典故运用和诗眼的推敲，造就了诗歌的张力和含蓄、声音模式和格律的定型化，这使中国古典诗歌发展到了成熟的顶峰。

古典诗词蕴涵了百家思想，赋予了观赏者以达观、仁义、超然物外、爱国、坚毅、愤世嫉俗、思乡、惜时、感伤等丰富多彩感性灵魂物质。我们生活中一些普通的字词，往往联结着久远的文化底蕴，使人们言行思想中流淌着诗意。

随着社会历史的发展，人们生产生活的多元化，古典诗词由于其固有的束缚，越来越不能满足和承载人们日益丰富的思想和情感，新诗歌出现了。它受外国诗歌和本民族民间诗歌的影响，打破了古典诗歌固有的形式与内容，逐渐形成以现代白话表现现代人的思想情感的一种新的诗歌体制。

现当代诗歌的主要流派有"五四"诗歌、新月派、现代派、九叶派、朦胧诗、中间代、新生代、湖畔派等。郭沫若、徐志摩、戴望舒、何其芳、北岛、舒婷、海子、顾城等这些人们喜爱又熟悉的诗人，每当人们提起他们的名字，便会不觉吟起那些绝美的诗句。

（二）散文

古代散文是指不讲究韵律的散体文章，包括杂文、随笔、游记等。是最自由的文体，不讲究音韵，不讲究排比，没有任何的束缚及限制，也是中国最早出现的行文体例。现代散文是指除小说、诗歌、戏剧等文学体裁之外的其他文学作品，包括政论、史论、传记、游记、奏疏、表、序、书信、日记、杂文、短评、小品、随笔、通讯、回忆录等各体论说、杂文，是语言艺术文学体裁的典范。

散文具有很高的审美价值，在长期流传过程中，至今仍使人们受益。如《春秋》《左传》《国语》《战国策》《孟子》《庄子》等，司马迁的《史记》把传记散文推到了前所未有的高峰。唐宋散文的写法日益繁复，产生了不少优秀的山水游记、寓言、传记、杂文等作品，著名的"唐宋八大家"也在此时涌现。

明代散文先有"七子"以拟古为主，后有唐宋派主张作品"皆自胸中流出"，较为有名的是归有光。清代以桐城派为代表的清代散文，注重"义理"的体现。现代散文则通过对现实生活中某些片断或生活事件的描述，表达作者的观点、感情，并揭示其社会意义，具有选材、构思的灵活性和较强的抒情性。如朱自清的《荷塘月色》、梁实秋的《雅舍小品》、余秋雨的《山居笔记》、鲁迅的《朝花夕拾》等。

总之，散文篇幅短小、形式自由、取材广泛、形散而神不散、写法灵活、语言优美，能比较迅速地反映生活，深受人们喜爱。

（三）小说

小说是一种广受欢迎的文学体裁，它以塑造人物形象为中心，通过完整故事情节的叙述和具体环境的描写来反映社会生活，它是拥有完整布局、发展及主题的文学作品。

与其他文学样式相比，小说的容量较大，它的优势是可以提供整体的、广阔的社会生活。它主要是通过故事情节来展现人物性格、表现中心的。故事来源于生活，但它通过整理、提炼和安排，就比现实生活中发生的事情真实更集中，更完整，更具有代表性。它可以细致地展现人物性格和人物命运，可以表现错综复杂的矛盾冲突，同时还可以描述人物所处的社会生活环境。

小说的环境描写和人物的塑造与中心思想有极其重要的关系。在环境描写中，社会环境是重点，它揭示了种种复杂的社会关系，如人物的身份、地位、成长的历史背景等。自然环境包括人物活动的地点、时间、季节、气候以及景物等。自然环境描写对表达人物的心情、渲染气氛都有不小的作用。

小说按篇幅长短，可以分为微型小说、短篇小说、中篇小说、长篇小说。按写作风格，可以把小说分为传统小说（包括笔记小说、传奇小说、平话小说、章回小说等）和网络小说（包括网游小说、黑道小说、架空小说等）。我们还可以按照小说的历史时期来分，即新文化运动以前的古典小说，新文化运动以后的现当代小说。

（四）戏剧和影视文学

戏剧文学指供戏剧舞台演出用的剧本，又有"案头本"与"演出本"之分，前者一般文学性较强而可演出性较差；后者一般文学性和可演出性兼而有之。

戏剧文学要综合考虑剧本、音乐、舞蹈、美术等各艺术门类的统一，并且戏剧艺术是"活人当众演给活人看"的艺术，它的人物、环境和情节发展都是直观再现，要在演出时间内，使空间、人物、情节高度集中凝练，人物的台词必须简洁精炼，表现强烈的戏剧冲突，突出舞台性。既不能像小说那样全方位展现，也不能像电影那样自由驰骋。

戏剧文学一般根据戏剧冲突的性质分为悲剧、喜剧和正剧；根据容量的大小，可以分作独幕剧和多幕剧；根据艺术形式的不同分为话剧、诗剧、歌剧、歌舞剧。可划归诗剧的有中国戏曲文学，是中华民族文学的瑰宝。

影视文学是电影文学和电视文学的合称，是古老的传统文学与新兴影视艺术相结合的产物，通过广播电视声画媒介，以听觉和视觉传达设计为着眼点，运用文学创作的一般规律构思情节、塑造形象、营造氛围、抒发感情，给受众以文学审美情趣的文学类型。

作为一种后起的文学样式，影视文学凭借电影、电视、网络在当今社会生活中产生巨大影响，在一个世纪以来迅猛发展，成为当代文学的一个重要分支，以至于一旦舍弃了影视文学，当代文学史便显得残缺不全。比如在2010年，借电影《山楂树之恋》热映，小说《山楂树之恋》创造了影视文学的销售奇迹。

（五）网络文学

网络文学，指以互联网为展示平台和传播媒介，借助超文本链接和多媒体演绎等手段来表现的文学作品、类文学文本及含有一部分文学成分的网络艺术品，它更新快速，传播广，阅读群体庞大，不受传统限制。网络文学具有多样性，其中，以网络原创作品为主。其形式可以类似传统文学，如诗歌、散文、小说等，也可以非传统文体，如博文、帖子等。

随着网络普及，网络文学的出现颠覆了传统的书写和传播模式，使小说的发展更加多

元,"80后""90后"的生力军开始步入文坛并展现了惊人的创作能力。以起点为代表的武侠玄幻小说作者群和以晋江为代表的言情小说作者群的整体出现,标志着网络小说已经成为主流文学之外的又一创作主体。

借助强大的网络媒介,实时回复、实时评论和投票是网络文学的重要特征。不少传统文学通过电子化成为网络文学的一部分,网络文学也可以通过出版进入了传统文学领域,并依靠网络巨大的影响力,成为流行文化的重要组成部分。

网络文学目前处在自发、随意的创始过程中,还难以与传统的纸上文学相抗衡,许多作品还相当幼稚。但当网络成为人们更习惯和熟悉的媒体时,网络文学将成为文学流通的重要方式。中国互联网络信息中心(CNNIC)发布的第31次互联网调查报告显示,截至2018年12月底,我国网民规模达到8.29亿,其中手机网民占比高达98.3%并将持续增长,那么网络文学相应地也会扮演越来越重要的角色,有评论形容图书市场将由"读图时代"进入"读网时代"。

案例 7-1

现代诗歌《致橡树》赏析

致橡树
——舒婷

我如果爱你——
绝不像攀援的凌霄花,
借你的高枝炫耀自己;
我如果爱你——
绝不学痴情的鸟儿
为绿荫重复单调的歌曲;
也不止像泉源
长年送来清凉的慰藉;
也不止像险峰
增加你的高度,衬托你的威仪。
甚至日光。
甚至春雨。
不,这些都还不够!
我必须是你近旁的一株木棉,
作为树的形象和你站在一起。
根,紧握在地下
叶,相触在云里。
每一阵风吹过
我们都互相致意,

但没有人
听懂我们的言语。
你有你的铜枝铁干，
像刀、像剑
也像戟；
我有我红硕的花朵
像沉重的叹息，
又像英勇的火炬。
我们分担寒潮、风雷、霹雳；
我们共享雾霭、流岚、虹霓。
仿佛永远分离，
却又终身相依。
这才是伟大的爱情，
坚贞就在这里：爱——不仅爱你伟岸的身躯，
也爱你坚持的位置，足下的土地。

案例点评：

诗人巧妙地把强烈的思想感情、丰富的想象和客观事物相契合，创造可感可信、情景交融、形神兼备的艺术境界和形象。诗句凝炼优美，富有音乐的美感。全诗以橡树、木棉的整体形象对应地象征爱情双方的独立人格和真挚爱情，使这首富于理性气质的诗却使人感觉不到任何说教意味，而只是被其中丰美动人的形象所征服。很多像这样滋润人类心灵的诗歌都是这样，托尔斯泰曾说："人们用语言互相传达思想，而用艺术互相传达感情。"

第二节 现当代艺术类型

任何历史时期人们的才能和活动都会在事实领域中做上自己的标记。欧洲19世纪初全面爆发的工业革命是人类文明史上一个极其重要的转折点，它是西方从封建社会进入资本主义社会的标志，是人类由农业文明进入工业文明的开端，从此科学技术发展日新月异。

现代艺术正是在这样的历史背景中产生和发展的。科学创造和艺术创造是时代中同一生命力的表现，而科学的文明必将产生出大量新的艺术形式，而这种艺术形式在历史中也必然有它自己的位置。

科学技术的每一次进步都会给艺术的发展带来或多或少的机遇，有的是扩大了艺术的表现领域，有的是改变了艺术的传播空间，有的则给艺术以革命性的影响，促进了新的艺术品种的诞生。例如，透视学和几何学的发展影响了文艺复兴时期的绘画；矿物和油料的提纯技术的发展影响了北欧明朗而富有层次的油画塑造风格；机器生产的颜料和光学的研究的成果促成了外光写生和印象派的发展。

而现代科学技术的重大发展给艺术表现提供了新的手段、材料和新的课题。现代科技摆脱了人对自然的依赖与模拟,时时在发明,因而艺术也热衷于创造,不再被传统与自然所束缚。另一方面科技的发展催生新的艺术类型,并对其他艺术类型产生影响。比如摄影艺术对真实模仿自然的写实主义的冲击剧烈,迫使艺术家探索更深刻的艺术本质,从而创造新的艺术。

照相机的发明,产生了摄影艺术,摄影为电影的产生创造了条件,电影之后又产生电视和网络艺术。电脑数码技术在现代电影、电视艺术创作实践中得到越来越广泛的应用,并对影视的生成机制、资料运用、特技运用、市场运作等方面产生日益深刻的影响。

在20世纪,随着现代影像技术和音像技术的革命,文学在艺术家族中的媒介优势逐渐弱化,现代影视艺术不仅克服了戏剧舞台与表演的有限性,大大强化了戏剧的综合表现力和直接感受性,还利用电子技术彻底改变了艺术传播接受的方式。为了拉动现代人的消费发展,新产品层出不穷。为了使这些产品能够作为消费对象流通,各种媒体竭力进行宣传,广告传媒随之迅速进化。

随着网络和电子技术的发展,网络电子艺术随之崛起,全新的媒体将其在电视、手机、网络等综合媒体上迅速、广泛、自由地传播与互动。这些将为当代艺术的发展带来广阔的发展空间。

一、现代艺术设计

工业革命是工业设计诞生的最直接原因,它为工业设计产生的贡献不仅是技术方面的,工业革命意味着人类在物质文化、制度文化和精神文化三大方面的变革。工业革命引起生产组织形式的变化,使用机器为主的工厂制取代了手工工场。工业革命之后的一个世纪,是一个疯狂的发明时代。新技术、新材料、新能源为设计师提供了新的设计条件,设计生产新产品以满足人们快速增长的物质和精神生活的需要。

所谓现代艺术设计,也叫工业设计或艺术设计,是指运用现代的科学技术和材料,工业化、大批量生产的应用美术形式。把艺术的关于美、节律、均衡、韵律等形式要素应用于日常生活紧密相关的艺术设计中,使之不但具有审美功能,还具有实用功能。艺术设计首先是为人服务的,大到空间环境,小到衣食住行,是现代工业化进程中的必然产物。

艺术来源于生活,反过来又作用于生活。艺术设计是一门综合性极强的学科和艺术形式,它涉及社会、文化、经济、市场、科技等诸多方面的因素,其审美标准也随着这诸多因素的变化而改变。从设计的发展史可以看出艺术设计贵在创新与实践,它是设计者自身综合素质的体现,如对设计对象相关的历史背景、文化、地理、人文知识的理解,还有设计者表现能力、感知能力、想象能力、学养素质等。西方和我国艺术设计的发展如下。

1. 西方艺术设计

英国的工业革命开始到20世纪初这一段时间是工业设计的萌芽时期。约翰·拉斯金和威廉·莫里斯等一些富有责任感及深邃洞察力的艺术家和设计师对复古主义装饰思潮、工业产品上装饰式样的不伦不类强烈不满,他们提倡整体设计思想,以生活为中心的设计思想。在实践上,他倡导并且亲自组织设计与制作一贯制的做法,主张艺术家、技术家和工

匠相结合。此外，工程师、发明家和制造商们还从实用的角度探索如何把机械产品纳入人们日常生活领域。

约翰·拉斯金和威廉·莫里斯等播下了艺术设计的种子，促使了德国包豪斯这棵嫩芽的萌生。从包豪斯的诞生到20世纪50年代。这一时期是设计的现代主义时期，此时工业技术成熟，并广泛应用到人们生活的各个领域。现代设计给人们提供了新的思考方式，人们通过工业产品和彼此间的沟通对生活品质有了新的体会。

人们因审美趣味的变化对现代主义设计统一、单调的形式日益不满，于是在设计界，首先是建筑设计出现了注重设计形式、装饰以及人们精神需要的设计，这就是人们所说后现代主义设计时期。

"二战"后欧美的经济繁荣，进而发展为"国际主义"和"消费主义"。国际主义的冷漠，消费主义具有耗尽自然资源破坏生态的弊端，人们开始反思，呼唤"人文关怀"，倡导"绿色设计"。以计算机技术为核心的信息技术，被称为第二次工业革命，加快了世界"全球化"进程，缩短了全球的距离，人类进入信息时代。信息时代的设计艺术将是科学与美学、技术与艺术、产业与文化在后工业文明背景下的高度融合。

2. 中国艺术设计

中国近现代艺术设计是源于西方现代工业文明的。自鸦片战争开始，中国的政治、经济、社会和文化正面临巨大的变迁。此时的中国在各个层面皆受到由外至内的强烈震荡。

中国现代设计艺术从最初被动地接受"舶来"的现代设计艺术，到"五四"新文化中国现代设计艺术运动时期主动提倡向外来艺术，包括西方的设计艺术学习，再到结合外来文化，从传统文化中吸收营养的中西结合的发展历程。中国近现代艺术设计概念先从"图案""工艺美术"，再发展成"设计""艺术设计"。

中国现代设计艺术的成就反映在建筑设计艺术、环境设计艺术和商业设计艺术等方面。新中国建成的人民大会堂、人民英雄纪念碑、民族文化宫、中国美术馆等是传统工艺和现代设计结合的成功范例。

贝聿铭设计建造的北京"香山饭店"是西方现代设计艺术较早在中国大陆产生重要影响的作品。"香山饭店"强调文化延续和演变的理念，成为中国建筑设计家在探讨现代设计如何继承传统的重要借鉴。昆明世界园艺博览会中国馆等都是较成功的中国现代建筑设计作品。

随着中国社会由计划经济向市场经济的转变，商品竞争的加剧，企业意识水平的提高，商业设计艺术在市场竞争中的作用越来越重要，中国的企业形象设计、商品包装设计、广告设计以前所未有的速度发展。

信息技术的飞速发展为设计艺术手段的改变提供了技术上的保证，势必引发设计思想、设计观念上的变革，现代设计艺术不可避免地面临着历史的转型。当代的"绿色设计"、信息时代的"创意文化产业"等中国现代设计艺术当然不可能脱离民族文化而发展，但更要融入世界现代文化的潮流当中去，我们的一些大师，如韩美林强调"根"，靳埭强强调民族文化意识，总括起来就是寻找中国传统文化与艺术在全球化中的最佳切入点。总之，对外来、异质文化和中国传统文化兼容并包，勇于探索使中国现代设计艺术必将屹立于世

界设计艺术之林。

二、摄影

英文摄影 Photography 的意思是"以光线绘图"。它以摄影光学、摄影化学和电子技术为基础，在长期实践中形成了独特的拍摄体系。是一种精确复制客观对象的技术手段和逼真再现客观对象的技术形式。利用照相机把日常生活中稍纵即逝的平凡事物转化为不朽的视觉图像。既是一种传递知识的手段，也是一种交流情感的媒介。

摄影技术是法国物理学家达盖尔发明的。1838年，这位法国物理学家正在研究令影像保留在物体上的方法，但研究多时，仍不得要领。突然有一天，他发现有一个影像留在了物体上。于是他将附近的化学物品逐一挪开，看看究竟是什么东西造成了这个现象，最后，他发现，大功臣原来是一支温度计打破后遗下的水银。摄影技术便从此诞生了，真可谓"踏破铁鞋无觅处，得来全不费功夫"。

摄影这项震惊世界的伟大发明，具有深远的社会意义和巨大的艺术影响。它给了世界一种客观述说和如实具象的记录方式，"耳听为虚、眼见为实"。人类生活中的一切现象，街道、楼宇、剧场、学校、战争、建设、会议等，都可以用相机一丝不差地记录下来。人们对人、事、物的介绍和评价，也逐步趋向于用照片说话或用照片结合文字说话的方式，比如图片新闻、产品说明等。这对于我们更好地了解观察这个世界，无疑是一种巨大的推动。同时，对于我们把现在的文明留给后人研究也有了具体、直观的材料。

（一）摄影艺术语言

摄影的艺术语言不分国界、不分肤色、不分地域，是全世界通用的语言。我们通常可经由摄影画面看出摄影师的拍摄意图，可从它拍摄的主题及画面的形式变化，去感受摄影师透过镜头所要表达的主题思想，即所谓"用镜头来说话"。摄影艺术是靠光线、影调、线条和色调等构成自己的造型语言。它表现现实生活的形象，具有直接、具体、真实、鲜明、生动的特征。

摄影艺术语言包含画内语言和画外语言。画内语言是直接的，一幅摄影作品有绚丽多彩的画面，严谨的构图，准确的曝光，良好的基调，这也是摄影的基础前提。这些可以用摄影作品的形式感，如空间感、立体感、质感、运动感、节奏感、色彩感等来表现。我们从摄影艺术中，所获得的美感，是与这些形式感密切相关的。

真正的摄影艺术作品除了多姿的画内语言外，还有丰富、多彩、强烈、蕴涵爱憎的画外语言艺术。如希望工程形象摄影作品《大眼睛》，强烈震撼了中国亿万人的心灵。画面上小女孩大大的眼睛告诉人们："我要读书！"它代表着成千上万失学儿童的心声。此幅摄影作品，引起人们多年的共鸣与关注，使全国多少失学、贫困儿童得到了政府及社会各界人士救助而回到课堂上，直到前不久，该作品以中国大陆前所未有的价格拍卖，用于艺术收藏。

150多年来，摄影经历了一个由简单到复杂、由低速向高速、由手工向自动化方向发展的过程，但万变不离其宗，总也脱不开照相机和胶卷的传统模式，代代相传，直至今日。

20世纪末以来，计算机在各个领域迅速普及，数字时代已经来临，应运而生的数码相机，开拓了数字影像丰富的世界。

随着图片处理的电子化，传递方式的通信卫星化，大幅彩色化趋势的发展，必将为摄影带来新的繁荣和发展。21世纪的今天，图片在传媒中的作用比文字来的更快捷、简便与深刻，所以有人把现在称为"读图时代"。摄影将会充分利用计算机的强大优势，以崭新的面目和姿态在信息传播领域发挥新的独特作用。

（二）摄影艺术的分类

摄影的类型题材来划分，可以分为人像摄影、生活摄影、风光摄影、生活摄影、体育摄影、静物花卉摄影和广告摄影等；同时按照摄影发展的流派可以分为绘画主义摄影、印象派摄影、写实摄影、自然主义摄影、纯粹派摄影、新客观主义摄影、堪的派摄影、达达派摄影、超现实主义摄影、抽象摄影、主观主义摄影等。

摄影艺术发展到今天，风格各异，内容形式五花八门。他们表现出对传统摄影的反叛、求新、求变，不断探索前人从未涉猎过的领域，表现为画面内容的不确定性、表现形式的多样性、表现对象从客观走向主观。他们淡化典型、题材、主题，打破空间界限，冲破瞬间观念，在作品中拆除具有某种完整意义的视觉时空表现，挑战传统审美价值。

三、影视艺术

1895年12月28日，法国的L.卢米埃尔在巴黎用他发明设计的"活动电影机"首次放映了《拆墙》《婴儿的午餐》《水浇园丁》等影片。这一天，被世界各国电影界公认为电影发明阶段的终结和电影时代的正式开始。电影艺术的魅力随之绽放，电影技术快速发展。

1905年，中国拍摄了第一部电影《定军山》，1906年，第一部故事影片《凯利邦的故事》在澳大利亚公映，1913年，美国好莱坞正式有了法定的地名，迅速发展为美国摄制电影的基地。1937年，迪士尼公司出品了第一部大型彩色动画片《白雪公主》，电影艺术驶入了快车道。

电影的发明和发展催生了电视艺术，电视是电影艺术的衍生物之一。电视，被世人公认为20世纪最伟大、最重要的发明之一。电视属于大众媒介，既有传播新闻信息的功能，同时也有艺术的功能和娱乐的功能。

广义上一切的电视节目都含有一定的艺术性，所以电视艺术即泛指一切电视节目。狭义上的电视艺术主要是指电视荧屏播出的各种文艺作品，其中主要包括电视剧、电视综艺节目、电视艺术片、电视专题文艺节目、音乐电视（MTV）、电视娱乐节目等。

作为一种新的文化形态，它不但拥有一个强大的遍布社会各个角落的电视传播网络系统，收集、加工、生产制作各种视听兼备的信息，而且它还以特有的表现形式和表现手段，创造出独树一帜的电视文化产品。同时，以其视听兼备、表现逼真，以及时空自如的传播功效，形成了一个前所未有的庞大的接受群体。作为家庭娱乐中心，从电视在客厅和卧室中摆放的位置就能看出它在现代人的生活中有多重要。不过到了今天，电影电视的重要性

被计算机、网络、5G手机等的冲击已慢慢回落。

电影和电视艺术合称为影视艺术。影视艺术是现代科学技术与艺术的融合，它以画面、声音为基本元素，将运动的画面以"蒙太奇"方式组合起来，在银幕上创造直观感性的艺术形象和意境。影视艺术有以下几个基本特征。

（一）综合性

影视制作艺术与古老纯粹的艺术门类相比，综合性是影视艺术最显著的特征。电影在发展过程中，逐渐吸取了文学、戏剧、舞蹈、音乐、雕塑、绘画、建筑艺术等门类的精华，借助于光、电、声、化等现代科技手段，电影和电视把丰富的影像和声音再现于银幕和荧屏之上带给人们全新的审美感受，成为一门综合性最强的艺术门类。

（二）运动的画面和重组的时空

影视艺术表现的主要方式是镜头。所谓镜头就是摄像（摄影）机拍摄的运动的画面。通过画面组成连续的运动逼真图景，反映生活的活动过程。

作为艺术，它必须服从艺术的规律。将之提升为艺术的是摄影机位的灵活运用和蒙太奇的剪辑方法。英国电影家史密斯是机位运动拍摄方法的创始人，他将从前固定在一个位置的摄影机推动起来，形成了远、中、近、左、右、上、下等不同的景别镜头，加上推、拉、摇、移、跟等拍摄方法，使电影画面获得了富有变化的空间效果。

其次就是电影镜头的组接和剪辑，即所谓的蒙太奇手法，就是根据对比、交叉、联想、比喻、象征等手法，将镜头画面组接为一个完整的影片，从而将所要表现的构思内容和主题思想表现出来。

（三）科技与艺术的结合

电影发展的原动力在于人类亘古以来试图超越时空局限的强烈愿望，科技的进步使人类终于获得征服时空局限的物质手段。同时，电影的发明深刻影响着人们传统的思维形式。在影视拍摄方面，数字化将使影视艺术突破实景拍摄的局限，使影视艺术走向更加广阔的表现领域。用实景拍摄的影视艺术在记录生活、再现生活、反映生活真实流程方面有着无与伦比的优势，使艺术的真实几乎达到了生活的真实。

但在拍摄一些如地震、火灾、海啸等大场面时，通过搭景拍摄也有很多难处。数字化技术的出现，对于克服影视艺术中实景拍摄的局限提供了强大的技术支持，这在影视艺术实践中也有了成功的范例。比如《泰坦尼克号》《阿凡达》《少年派的奇幻漂流》等影片中好多大的场景都是通过计算机制作的，而在我们观看这些影片的时候竟然看不出哪些是计算机制作的，哪些是实景拍摄的。并且计算机创作的画面可以很方便地加以修改，可以大大减少制作成本。

更可贵者，虚拟技术对影视艺术的拍摄手法也进行了变革。如电影《侏罗纪公园》，反映的本是现实中完全不存在的远古的遗迹，但通过计算机虚拟制作，使人感觉就像真的一样，这是纪实拍摄根本无法做到的。在数字化时代，采用虚拟技术制作的影视艺术作品

会使人感觉更真实，而纪实拍摄的影视艺术作品反而与实际有一定的距离。总之，数字化对影视艺术的影响将是多方面的，有些影响甚至是革命性的。数字技术将给影视艺术的发展插上腾飞的双翅。

在影视艺术传播方面，数字化技术使通过因特网实现双向互动的视频点播成为可能。用户可以通过光缆并入电视—电话—计算机网络系统，实现网上信息资源共享。而电视台与用户之间的传送、接收关系也将电视台播什么、用户看什么而变为用户想看什么就在网上点播什么的交互式视频点播，电视接收的信息也不再仅仅来源于电视台，也可以来自其他信息中枢和网上其他用户。集信息收发于一身的电视，将纳入多信源的信息传播网络之中，这些将为影视艺术的发展带来广阔的发展空间。

四、各种新媒体电子艺术

人类的每一次技术进步都会带来艺术上的巨大变革。20世纪以来，伴随着电子科技的发展和商业性电视节目的普及，一方面，艺术家们开始了对于图像化的视觉接受方式和网络化生活方式的思考；另一方面，对于时代有着敏锐直觉的艺术家们开始积极地利用各种新媒体来从事这种思考和创作。

目前"新媒体"是指利用数字技术、网络技术和移动通信技术，以电视、计算机和智能手机为主要输出终端，向用户提供视频、音频、语言数据服务、连线游戏、远程教育服务等集成信息和娱乐服务的所有新的传播手段和传播形式的总称。也就是说，凡是可以在网络上传播的，都算是新媒体。美国《连线》杂志对新媒体的定义："所有人对所有人的传播。"新媒体无疑给了现当代艺术无比广阔的创意天地。

从20世纪80年代开始，录像艺术在各种国际艺术大展上出尽风头，它以新技术的强大威力，以传统媒体无法抗衡的敏感性、综合性、互动性和强烈的现场感，在国际艺术大展上频频亮相。20世纪90年代以后，世界各大艺术馆，纷纷举办专场的录像展览。

20世纪90年代末，随着IT产业的迅猛发展，个人计算机上的编辑设备也越来越普及，导致不少艺术家开始着手探索互动多媒体与网络作品，比如前面讲过的名噪一时的网络文学和"数码影像"，它的逼真程度早已远远超越绘画和摄影。由于计算机数码艺术、网络艺术与Flash艺术具有更大的灵活性与发展空间，所以深受年轻艺术家的喜爱。

网络艺术可以给观众带来很多不同的感受，比如有的作品利用文本与表演相结合，互相阐释作品，并且向观众提供机会，参与改变了作品的影像、造型、甚至意义。它们以不同的方式引发作品的转化——触摸、空间移动、发声等。不论与作品之间的接口为键盘、鼠标、灯光、声音感应器，或其他更复杂精密、甚至看不见的"扳机"，欣赏者与作品之间的关系主要还是互动。

要说互动性最强的网络艺术则非网络游戏莫属，游戏者可以任意扮演角色，网络游戏好玩、有趣，能吸引更多人的参与和关注。在这些网络空间中，使用者可以随时扮演各种不同的身份，搜寻远方的数据库、信息档案，了解异国文化，产生新的社群。

电子艺术是艺术与技术，尤其是高科技和谐融合所产生的一种变革性的艺术形式。它是艺术家在遭遇到高科技后以数字技术等当代技术所进行的艺术创作与行为。它有一种令

人向往的魔力，激发人内心深处的渴望，带给人们创新活力和精神希冀。

目前国际上许多城市争相举办电子艺术节，知名的电子艺术节有奥地利电子艺术节、德国跨媒体艺术节、荷兰电子艺术节、纽约 OFFF 和 Conflux 艺术节以及上海电子艺术节等。电子艺术节展示了世界科技艺术的最新发展，是世界上科技艺术的最高展会，它密切关注着艺术，科技和人类社会的发展和这三者间的相互联系，相互影响。

新技术将迅猛的发展下去，对艺术与设计的影响和参与，也会越来越深入，艺术与科学共同作用于我们的生活，或者说艺术与科学的界限将会越来越模糊，这可能是一种无法回避的现实。

电子艺术是当今世界创意领域"核心竞赛"之要素，电子艺术产业被认为是 21 世纪知识经济的黄金产业之一，具有广阔的市场前景。以电子艺术领域中的动画产业为例，据有关部门的统计数据显示，中国市场容量至少有 1000 亿元以上。更重要的是电子艺术产业的特征是既能消费又能创造，这是一种新的生活与产业状态。此外，电子游戏在日本娱乐业有更大的市场占有率。日本创造了一些有史以来最庞大的和最昂贵的游戏系列，如《莎木》、最终幻想系列和合金装备系列。电子游戏是法国四大文化产业之一，也是法国高科技产品市场的支柱产品。

本章把艺术类型划分为传统艺术类型和现当代艺术类型，因为以物质手段作为艺术分类的标志，符合艺术样式发展的历史。现存各艺术种类，都经过比较长时期的历史发展，逐渐形成了自己相对独立的艺术特征，这种特征制约着自己的艺术内容和形式。从不同角度对艺术种类问题的研究，阐明各门艺术的特点以及它们之间的相互影响、渗透，对于认识各门艺术的特殊规律、对于指导艺术创作，都是有益的。

1. 现今常见的几种艺术分类方法各自分类的依据是什么？各自又分为怎样的几种类型？
2. 阐述中外建筑艺术特色和风格的异同，举一些代表性的中外建筑实例来说明。
3. 简述文学、绘画、摄影、建筑、音乐或影视艺术的含义及其基本特征。
4. 谈谈全球化背景下的电子艺术发展趋势。

选择几件你所喜欢的不同类型的艺术作品，分析品读一下，试着找出每个艺术门类最根本的，即足以和其他门类区别开来的特征。

学习建议

建议阅读书目：

1. 邵玲珠. 装饰色彩 [M]. 杭州：浙江大学出版社，2013.
2. 贡布里希. 艺术的故事 [M]. 范景中，译. 南宁：广西美术出版社，2008.
3. 葛仁鹏. 西方现代艺术后现代艺术 [M]. 吉林：吉林美术出版社，2005.

参 考 文 献

[1] 杨柄. 马克思恩格斯论文艺和美学 [M]. 北京：文化艺术出版社，1982.
[2] 张望. 鲁迅论美术 [M]. 北京：人民美术出版社，1982.
[3] 格罗塞. 艺术的起源 [M]. 蔡慕晖，译. 北京：商务印书馆，1984.
[4] 田自秉. 中国工艺美术史 [M]. 上海：东方出版中心，1985.
[5] H.H. 阿纳森. 西方现代艺术史 [M]. 邹德侬，包竹师，刘珽，译. 天津：天津人民美术出版社，1986.
[6] 毛泽东. 在延安文艺座谈会上的讲话 [M]. 北京：人民出版社，1992.
[7] 邵培仁. 艺术传播学 [M]. 南京：南京大学出版社，1992.
[8] 黑格尔. 美学 [M]. 朱光潜，译. 北京：商务印书馆，1996.
[9] 朱狄. 艺术的起源 [M]. 北京：中国青年出版社，1999.
[10] 李泽厚. 美学四讲 [M]. 天津：天津社会科学院出版社，2001.
[11] 葛仁鹏. 西方现代艺术后现代艺术 [M]. 吉林：吉林美术出版社，2005.
[12] 宗白华. 美学散步 [M]. 上海：上海人民出版社，2006.
[13] 贝内代托·克罗齐. 美学或艺术和语言哲学 [M]. 黄文捷，译. 北京：百花文艺出版社，2009.
[14] 薛永年，罗世平. 中国美术简史 [M]. 北京：中国青年出版，2010.
[15] 梁玖. 艺术学 [M]. 北京：高等教育出版社，2010.
[16] 伊丽莎白·库蒂里耶. 当代艺术的前世今生 [M]. 谢倩雪，译. 北京：中信出版社，2012.
[17] 河清. 艺术的阴谋 [M]. 南京：江苏人民出版社，2012.
[18] 格罗塞. 艺术的起源 [M]. 谢广辉，王成芳，译. 北京：北京出版社，2012.
[19] 约翰·基西克. 全球艺术史 [M]. 水平，朱军，译. 海口：海南出版社，2012.
[20] 乔纳森·费恩伯格. 艺术史1940年至今 [M]. 陈颖，姚岚，郑念缇，译. 上海：上海社会科学院出版社，2015.
[21] 邢煦寰. 艺术掌握论 [M]. 北京：北京时代华文书局，2016.
[22] 黑格尔. 美学 [M]. 朱光潜，译. 北京：外语教学与研究出版社，2018.
[23] 许传宏. 会展创意设计源流 [M]. 北京：清华大学出版社，2018.
[24] 彭吉象. 艺术学概论 [M]. 北京：北京大学出版社，2019.
[25] 安格尔. 安格尔论艺术 [M]. 米伯雄，译. 沈阳：辽宁美术出版社，1979.

推荐网站：

[1] 互动百科，http://www.hudong.com.
[2] 红动中国，http://www.redocn.com.
[3] 百度百科，http://baike.baidu.com.
[4] 视觉中国，http://www.chinavisual.com.
[5] 中国美术教育资源网，http://www.xsart.net.
[6] ZCOOL 站酷，http://www.zcool.com.cn/.
[7] 中国知网，http://www.cnki.net/.
[8] 中国教育在线，http://chengkao.eol.cn/.
[9] 百度文库，http://wenku.baidu.com/.
[10] 豆丁网，http://www.docin.com/.
[11] 中国知网，http://www.cnki.net/.
[12] 红动中国，http://www.redocn.com.